"十三五"江苏省高等学校重点教材(编号:2018-2-258)

第二批国家级一流本科课程《纪录片创作》建设成果
扬州大学重点教材建设成果
扬州大学卓越本科课程建设工程项目成果
扬州大学出版基金资助成果

高等院校艺术设计类系列教材

纪录片创作教程

武新宏 主编

清华大学出版社
北京

内 容 简 介

本书是作者在深入研究中外纪录片并结合丰富教学经验的基础上精心编写而成的，它以国家一流课程"纪录片创作"的教学大纲为基础，吸收了众多教材的精华，并融入了作者的独特见解。

全书分为理论篇、实践篇和分析篇三大部分，旨在对纪录片的创作理念和技法进行具体而深入的解读，为学习者提供实用的指导和帮助。本书的特点是技术与理论相结合，具有完善的体系结构和鲜明的指导性。它不仅传授创作技巧，而且深入探讨技巧背后的原理和发展历程，帮助读者理解其深层次的原因。书中还全面构建了纪录片创作的知识体系，从基本概念到实践操作，再到作品鉴赏，形成了一个完整的学习和应用循环。通过对实践作品的深度分析，书中逐一解析了选题、主题提炼、拍摄技巧和后期制作等关键环节，极大地增强了其对实践操作的指导价值。

本书既可作为影视专业学生的教学用书，也可供影视制作爱好者阅读。

本书封面贴有清华大学出版社防伪标签，无标签者不得销售。
版权所有，侵权必究。举报：010-62782989，beiqinquan@tup.tsinghua.edu.cn。

图书在版编目（CIP）数据

纪录片创作教程 / 武新宏主编. -- 北京：清华大学出版社，2024.12.
(高等院校艺术设计类系列教材). --ISBN 978-7-302-67548-8

Ⅰ. J952

中国国家版本馆CIP数据核字第2024Z4B751号

责任编辑：孙晓红
封面设计：杨玉兰
责任校对：周剑云
责任印制：刘海龙

出版发行：清华大学出版社
网　　址：https://www.tup.com.cn，https://www.wqxuetang.com
地　　址：北京清华大学学研大厦A座　　　邮　编：100084
社 总 机：010-83470000　　　　　　　　邮　购：010-62786544
投稿与读者服务：010-62776969，c-service@tup.tsinghua.edu.cn
质量反馈：010-62772015，zhiliang@tup.tsinghua.edu.cn
课件下载：https://www.tup.com.cn，010-62791865

印 装 者：三河市铭诚印务有限公司
经　　销：全国新华书店
开　　本：190mm×260mm　　印　张：12.25　　插　页：1　　字　数：298千字
版　　次：2024年12月第1版　　印　次：2024年12月第1次印刷
定　　价：59.00元

产品编号：100006-01

Preface 前 言

随着移动传播的普及和观众接受方式的个性化，纪录片已从"小众"走向大众视野。如今，人们通过手机或笔记本电脑，在等待、休息或餐后闲暇时，都能轻松观看《舌尖上的中国》《人生一串》《寻味顺德》《人生第一次》等纪录片，对这一艺术形式已不再陌生。全媒体时代的到来，为百姓提供了记录生活、表达观点的机会，使得纪实短视频和微纪录片等影视作品蓬勃发展。提升这些作品的艺术性和技术水平，已成为影视制作爱好者和专业人士的共同追求。同时，高校影视专业的学生也需要紧跟时代步伐的专业教材的指导。本书基于国家级一流本科课程"纪录片创作"的教学大纲，结合新时代媒介特点和学界、业界的研究成果，旨在满足影视制作爱好者和影视专业学生的需求。通过本书，我们希望学习者能够系统全面地理解纪录片的概念、历史、创作理念和方法，并掌握选题、主题提炼、拍摄和制作纪录片的技巧。在此过程中，学习者将认识到纪录片的社会价值，感受其文化品质和真实魅力，成为纪录片的爱好者、传播者和推广者，并通过创作发现更好的自我。

本书内容分为三部分：理论篇、实践篇和分析篇，共九章。理论篇涵盖纪录片的定义、类型、功能和发展历程，以及创作的哲学思考；创作篇则详细介绍了选题、采访、拍摄和后期剪辑等关键环节；分析篇则通过国内外经典作品的案例分析，深化理解纪录片的创作理论与技巧。各篇章既独立又相互联系，构建起完整的纪录片创作知识体系。本书强调技术与理念的结合，不仅传授技术操作，更深入探讨其背后的原理和价值，引导学习者全面理解和灵活运用。

自2006年起，本书作者开始教授"纪录片创作"课程，2014年该课程获评为校级首批研究性教学课程，2021年获评为省级首批一流课程，2023年获评为国家级一流本科课程。在教学和研究过程中，作者成功申报多项国家级和省级基金项目，出版专著，并指导制作了200多部纪录片作品，其中70多部获得省级以上奖项。作者一直致力于提升学习者的实践创作能力和水平。

在教材编写过程中，我们得到了学校和学院领导的大力支持，各届学生的积极参与，以及师友的宝贵意见和帮助。在此，我们表示衷心的感谢！由于能力局限，书中可能存在不足和疏漏之处，敬请广大读者提出宝贵意见和建议，以便我们不断改进和完善。

编 者

作者简介

武新宏教授,现任教于扬州大学新闻与传媒学院。她在多个学术和专业组织中任职,包括中国电视艺术家协会、中国高等院校影视学会及其纪录片专业委员会、江苏省新闻工作者协会以及江苏5G+短视频产业联盟专家委员会。她还是国家社科基金结项成果评审专家、全国大学生广告艺术大赛江苏赛区组委会评审专家。

武教授专注于纪录片、影视艺术、媒介传播等领域的教学与研究工作。她曾主持国家社科基金课题、教育部和江苏省哲学社会科学基金课题4项,并出版学术专著3部。她的研究成果丰硕,已在《现代传播》《新闻界》《电视研究》《艺术百家》等核心期刊上发表学术论文50余篇,并且多次获得相关奖项。

她的专著《错时空与本土化:比较视野下中国电视纪录片风格衍变(1958—2013)》荣获中国高教学会影视专业委员会学术著作一等奖和江苏省政府第十五届哲学社会科学优秀成果三等奖;《传承与再现:中外经典纪录片作品案例分析》荣获江苏省教育科学研究二等奖;《电视纪录片"自塑"国家形象研究(1958—2018)》荣获中国高等院校影视学会专著类二等奖、江苏省政府第十七届哲学社会科学优秀成果二等奖。

武教授主讲的"纪录片创作"课程被评为国家级一流本科课程。她指导的学生创作的电视作品在国家级和省级比赛中获得了70多个奖项,她本人也多次被授予优秀指导教师的荣誉称号。

作者近照

本书是第二批国家级一流本科课程"纪录片创作"的建设成果;"十三五"江苏省高等学校重点教材(新编)建设成果;扬州大学重点教材(新编)建设成果;扬州大学卓越本科课程建设工程项目成果、扬州大学出版基金资助成果。

Contents 目 录

绪 论 .. 1
 一、纪录片的媒介变迁 2
 二、纪录片的类型发展 3
 三、中外纪录片与现实呼应 5

理 论 篇

第一章 纪录片的概念、类型及功能 9
学习要点及目标 9
第一节 纪录片与其他节目形态的比较 10
 一、纪录片与新闻 10
 二、纪录片与专题片 12
 三、纪录片与剧情片 13
 四、纪录片与监控录像 15
第二节 纪录片概念的内涵 15
 一、纪录片的定义 16
 二、纪录片大师关于纪录片的理解与表述 .. 18
 三、纪录片还是什么 18
第三节 纪录片的主要类型 19
 一、国外的划分标准 20
 二、国内的划分标准 22
第四节 纪录片的属性与功能 26
 一、纪录片的本质属性 27
 二、纪录片的价值与功能 28
思考题 .. 29
课堂实训 ... 29

第二章 纪录片的发展历程 31
学习要点及目标 31
第一节 外国纪录片的发展历程 32
 一、卢米埃尔兄弟与纪录片的诞生 32
 二、罗伯特·弗拉哈迪与世界上第一部纪录片 33
 三、约翰·格里尔逊与解说+画面模式 .. 34
 四、"直接电影" 35
 五、挑动者与"真理电影" 36
 六、"虚构过去"与新纪录电影 37
第二节 中国纪录片的发展历程 38
 一、任庆泰与第一部纪录片 38
 二、商务印书馆活动影戏部与教育纪录片 .. 39
 三、黎民伟与文献纪录片 40
 四、延安电影团与抗战纪录片 41
 五、电视纪录片 41
思考题 .. 43
课堂实训 ... 43

第三章 纪录片创作的哲学思考 45
学习要点及目标 45
第一节 真实与虚构 46
 一、真实与纪实 46
 二、纪录片的真实 46
 三、真实与真实感 47
第二节 主观与客观 48
 一、纪录片的客观性 48
 二、纪录片的主观性 49
第三节 再现与表现 49
 一、再现 ... 49
 二、表现 ... 52
第四节 旁观与介入 53
 一、纪录片的旁观 53
 二、纪录片的介入 54
思考题 .. 54
课堂实训 ... 54

实 践 篇

第四章　纪录片选题 57
学习要点及目标 57
第一节　选题的概念及来源 58
　　一、选题的概念 58
　　二、选题的来源 58
第二节　纪录片的选题范围 60
　　一、聚焦过去的事情 60
　　二、聚焦现在进行的事情 61
第三节　纪录片的选题原则 61
　　一、兴趣性 61
　　二、价值性 61
　　三、可行性 63
第四节　纪录片选题的重要条件 63
　　一、所拍摄内容具有鲜明的形象性 63
　　二、所拍摄内容具有深刻性或复杂性 64
　　三、人物行为的内在动机或情感归宿 65
第五节　纪录片的选题策划文案 65
　　一、纪录片策划文案的基本格式 65
　　二、学生创作者策划文案的基本格式 67
第六节　作品分析：《定格》 69
　　一、作品信息 70
　　二、选题特点及主要内容 70
　　三、表现手法及主要特点 71
思考题 72
课堂实训 72

第五章　纪录片采访 73
学习要点及目标 73
第一节　采访的概念与分类 74
　　一、纪录片采访的特点及分类 74
　　二、前期采访 75
　　三、现场采访 75
第二节　采访的准备 77
　　一、生活准备 77
　　二、思路准备 77
　　三、问题准备 78
　　四、心理准备 78
第三节　采访的原则与方法 79
　　一、保持中立 79
　　二、适度参与 79
　　三、及时追问 80
第四节　采访注意的细节 80
　　一、采访环境的选择 80
　　二、消除被采访者的紧张感 81
　　三、注意采访形象 82
第五节　采访的作用 83
　　一、解释说明 83
　　二、展现人物性格 83
　　三、展开主题 84
第六节　采访在作品中的呈现方式 84
　　一、贯穿全片 84
　　二、共同叙事 85
　　三、局部叙事 85
第七节　作品分析：《幸福是什么》 85
　　一、作品信息 86
　　二、主要内容 86
　　三、表现特点 86
思考题 88
课堂实训 88

第六章　纪录片拍摄 89
学习要点及目标 89
第一节　纪录片拍摄的特殊之处 90
　　一、拍摄真实生活 90
　　二、拍摄事件的过程 91
　　三、拍摄细节 91
第二节　拍摄需注意的问题 94
　　一、要有拍摄重点 94
　　二、拍摄完整生活段落 94
　　三、多用固定镜头 95
　　四、要有镜头造型意识 95
　　五、有意味的空镜 96

第三节　拍摄方式 ... 96
　　　　一、旁观式拍摄 96
　　　　二、参与式拍摄 98
　　　　三、介入式拍摄 98
　　　　四、解说式拍摄 99
　　第四节　使用摄像机的方式 101
　　　　一、架上拍摄 .. 101
　　　　二、手持拍摄 .. 101
　　　　三、隐蔽拍摄 .. 102
　　第五节　镜头语言 102
　　　　一、画面的构图 103
　　　　二、镜头的景别 106
　　　　三、镜头的运动 110
　　　　四、镜头的拍摄角度 113
　　　　五、长镜头 .. 115
　　　　六、蒙太奇语言 117
　　　　七、纪录片拍摄现场需注意的问题 122
　　第六节　作品分析：《跑酷即生活》......... 123
　　　　一、作品信息 .. 123
　　　　二、主要内容 .. 123
　　　　三、主要特点 .. 124
　　思考题 ... 125
　　课堂实训 ... 125

第七章　纪录片剪辑 127
　　学习要点及目标 ... 127
　　第一节　确定题目 128

　　　　一、从细节中提炼题目 128
　　　　二、从关注核心点中提炼题目 128
　　　　三、从人与环境的关系中提炼题目 128
　　　　四、从独特性中提炼题目 129
　　第二节　展开主题 129
　　　　一、开篇 ... 129
　　　　二、标题 ... 130
　　第三节　视听化主题 131
　　　　一、深入理解画面语言的特性 131
　　　　二、深入理解景别的含义 132
　　　　三、运动镜头和固定镜头的运用 133
　　第四节　同期声的作用 134
　　第五节　解说词的运用 134
　　　　一、纪录片解说词的特点 135
　　　　二、纪录片解说词的类型 136
　　　　三、纪录片解说词的作用 139
　　　　四、解说词写作 141
　　第六节　剪辑的原则 142
　　　　一、基本原则 .. 142
　　　　二、转场技巧 .. 142
　　第七节　作品分析：《"她"的校服》......... 145
　　　　一、作品信息 .. 145
　　　　二、主要内容 .. 145
　　　　三、主要特点 .. 147
　　思考题 ... 147
　　课堂实训 ... 147

分　析　篇

第八章　国外经典作品分析 151
　　学习要点及目标 ... 151
　　第一节　《北方的纳努克》....................... 152
　　　　一、创作背景 .. 152
　　　　二、创作理念 .. 154
　　　　三、题材内容 .. 154
　　　　四、表现手法 .. 154
　　第二节　《夏日纪事》................................. 156

　　　　一、创作背景 .. 156
　　　　二、创作理念 .. 158
　　　　三、题材内容 .. 159
　　　　四、表现方法 .. 159
　　第三节　《早春》... 160
　　　　一、创作背景 .. 160
　　　　二、纪录理念 .. 161
　　第四节　《柴米油盐之上》....................... 162
　　　　一、"小人物＋大时代"的叙事方式 ... 162

二、艺术手段的多元化与视听语言的
　　巧妙运用 163
三、"旁观"与"介入"的适度平衡 ... 163
四、中国故事的国际化传播 164
课堂实训 ... 164

第九章　国内经典作品分析 165
学习要点及目标 165
第一节　《本色》 166
　　一、创作背景 167
　　二、创作理念 167
　　三、题材内容 168
　　四、表现方法 168
第二节　《乡村里的中国》 170
　　一、创作背景 170
　　二、创作理念 171
　　三、表现内容 172
　　四、表现方法 173

第三节　《文学的故乡》 174
　　一、多维互动中的深切共情 174
　　二、具象空间里驰骋无限的想象 175
　　三、视听同构中捕捉本然的真实 176
第四节　《如果国宝会说话》 178
　　一、选题内容 178
　　二、视听表现 179
　　三、解说词惊艳与诗意 179
　　四、传播方式 180
第五节　《无穷之路》 180
　　一、新时代中国国家形象的纪实影像
　　　　呈现 181
　　二、呈现新时代中国国家形象的
　　　　路径方法 182
　　三、启示与思考 183
课堂实训 ... 184

参考文献 185

绪 论

一、纪录片的媒介变迁

对于中国观众而言，关于纪录片的印象可能源自20世纪60至70年代在电影院里观看故事片时，放映前的"加片"。这些"加片"是我国纪录片的早期形态，以电影胶片为介质的新闻纪录片，均由中央新闻纪录电影制片厂出品。直到2012年，一部电视纪录片《舌尖上的中国》，将几度沉浮的中国纪录片重新带入大众视野，百姓才开始比较清楚地认识到，除了电影、电视剧之外，还有一种影视作品叫作纪录片。其实对于影视创作界、高校影视专业以及影视研究领域来说，纪录片早已存在。因为纪录片是电影的最初形态，也就是说最早的电影就是纪录片。

1895年12月28日，电影发明家、法国的路易斯·卢米埃尔（Louis Lumière）和奥古斯塔·卢米埃尔（Auguste Lumière）兄弟，在巴黎卡普辛大街14号咖啡馆的地下室里，邀请一些社会名流观看他们的"活动电影机"作品《工厂的大门》，这就是世界上第一部电影作品，同时也是世界上第一部"纪录片"作品。纪录片拍摄的是真人、真事、真环境，没有演员、没有道具、没有摄影棚，也没有镜头剪辑。可以肯定地说，电影的最初形态是纪录片，其取材于现实生活，有一定的故事性，在影院放映，观众买票观看。

纪录片诞生之初就显示出两个属性，即真实性和商业性。世界纪录片大师美国的罗伯特·弗拉哈迪（Robert Flaherty）的开山之作《北方的纳努克》，即用真实的故事、真实的影像征服观众，吸引观众到影院观看。1922年6月11日，《北方的纳努克》在美国纽约首都剧场上映，引起诸多好评。《纽约时报》评论员说："与这部影片相比，普通的影片，即所谓的戏剧性的影片则像印在赛璐珞上的东西一样，显得浅薄而空洞。"[①] 电影纪录片《北方的纳努克》不仅在美国大获成功，也享誉世界。有评论家把它与希腊古典戏剧相提并论。著名编剧和制作人、美国的罗伯特·舍伍德（Robert E. Sherwood）[②] 给予高度评价，认为"它是无与伦比的，是其他影片望尘莫及的。在当年或以后几年的电影中，在最优秀影片的总目录中，如果没有它就不能说是完整的"。[③] 而这部电影是纪录片，也被称为世界电影史上第一部真正意义上的纪录片。罗伯特·弗拉哈迪也因此获得"世界纪录片之父"的美誉。最初"电影"的样子都是纪录片，其承载介质是电影胶片。

随着分镜头拍摄与蒙太奇理论的出现，电影开始明确地分为"虚构"的剧情电影与"非虚构"的纪录电影两大类型。1922年，苏联电影导演、电影理论家谢尔盖·米哈伊洛维奇·爱森斯坦（Sergei M. Eisenstein），在《左翼艺术战线》杂志发表《杂耍蒙太奇》一文，被认为是蒙太奇理论的纲领性宣言。1925年谢尔盖·米哈伊洛维奇·爱森斯坦拍摄的《战舰波将金号》，被认为是其蒙太奇理论的具体实践。此后电影纪录片与电影故事片并行发展。胶片介质的故事片与纪录片，放映方式都是在影院。但是到了20世纪50至60年代，随着"电视"这一媒介的出现，胶片介质的电影纪录片渐渐退出影院，而是以电视纪录片的形式出现在电视屏幕上，特别是中国纪录片。20世纪80年代，中国"电视纪录片"异军突起，成为一种

① 埃里克·巴尔诺. 世界纪录电影史 [M]. 张德魁，译. 北京：中国电影出版社，1992：43
② 罗伯特·E. 舍伍德，著名电影《魂断蓝桥》和《蝴蝶梦》的编剧。
③ 埃里克·巴尔诺. 世界纪录电影史 [M]. 张德魁，译. 北京：中国电影出版社，1992：39

特殊的艺术形式。1983年在电视上播出的纪录片《话说长江》掀起全国范围的纪录片热潮；1990年，《望长城》第一次使用电视纪录片这一称谓；1993年，上海电视台纪录片编辑室制作并播出了《毛毛告状》和《德兴坊》等优秀纪录片；1995年中央电视台开设"生活空间"栏目，制作并播出了"讲述老百姓自己的故事"系列电视纪录片，轰动全国。与此同时，胶片形态的"电影纪录片"，则逐渐淡出了公众视野。

纪录片和电影一样，最初以"胶片"形式存在。电视技术出现之后，纪录片作为一种记录客观真实生活的艺术形式，开始以"磁带"作为存在方式，并借助电视媒体的传播优势，得以重新焕发光彩，再一次被世人关注。虽然纪录片依存的媒介不断变化，但纪录片的本质属性没有变。

现在的电影纪录片不再局限于胶片拍摄，而多为数字高清拍摄，播放的平台也不再单一，而是影院、电视台、移动终端等多平台播放。无论电影纪录片、电视纪录片，还是数字纪录片，除了媒介本身、播放途径不同之外，纪录片追求真实、关注人性、启迪思考的内在品质，一直没有变。

纪录片像一棵根深叶茂的大树，谦逊、内敛、含蓄、深沉。它以宽广的胸怀迎接一切新生的力量，以深刻的目光注视世界的变迁。时至今日，从不同媒介和播放方式来看，通常而言，纪录片包括电影纪录片、电视纪录片和网络纪录片。纪录片是一个广泛的概念，涵盖了所有媒介的纪录片。

二、纪录片的类型发展

纪录片（documentary），从本质上讲，是指形象化的文献，是历史叙述的影像参与。1932年，英国纪录片大师约翰·格里尔逊（John Grierson）在发表的论文《纪录片的第一原则》中指出，纪录片是"对事实新闻素材进行创造性处理"的影片，而"对自然素材的使用，是至关重要的标准"。[①]1979年，美国传播学者、电影历史学家弗兰克·毕佛（Frank Biver）教授在编写的《电影术语词典》中认为，"纪录片是一种排除虚构的影片，具有一种吸引人的、有说服力的主题或观点，但它是从现实中汲取素材，并用剪辑和音响来增强作品的感染力。"由此明确了"非虚构"作为纪录片的本质属性，也成为纪录片与剧情片区分的核心标准。纪录片取材于真实生活或曾经发生的历史事件，拥有权威的信息来源，注重内容的教育功能、社会意义及审美价值。不同时期的纪录片作品，可能题材范围不同，表现方法各异，如《沙与海》《藏北人家》《望长城》《最后的山神》《幼儿园》《复活的军团》《圆明园》《大国崛起》《森林之歌》《美丽中国》《香港十年》《劫后》《当卢浮宫遇见紫禁城》《滔滔小河》《三十二》《喜马拉雅天梯》《我的诗篇》《我在故宫修文物》《生门》《摇摇晃晃的人间》《二十二》《冈仁波齐》《如果国宝会说话》《创新中国》《风味人间》《我们走在大路上》《绿水青山》《彩色新中国》《相遇在中国》《文学的故乡》《抗美援朝保家卫国》《从长安到罗马》《同心战"疫"》《山河岁月》《闪亮的记忆》《告别贫困》《乡间一年》《无穷之路》《摆脱贫困》《"字"从遇见你》《画里有话》《下一站，火星》《中国想象力》《理想的村庄》《于青山绿水间》《我和我的故乡》等，但所表现的内容皆来自真实的现实生活或真实的历史事件，具有真诚的创作态度以及深切的人文关怀。与一些违背事实、有悖史实、胡乱编造的剧情视频作品相比，更具亲和力、吸引力与艺术感染力。纪录片在提

[①] 李恒基，杨远婴. 外国电影理论文选[M]. 北京：三联出版社，2006：262

升国民素养及跨文化传播方面具有不可替代的作用与价值。

纪录片可以根据不同的标准进行分类。按题材内容可以分为社会现实类、历史文献类、自然地理类、科技教育类、人物传记类等；按照制作方式可以分为探险式、解说式、观察式、参与式、表现式等；按风格流派可以分为弗拉哈迪式、格里尔逊式、直接电影式、真理电影式、新纪录电影式等。中国纪录片在很长一段时间内都以格里尔逊的解说式为主，直到1990年才开始出现探险式、观察式、参与式、表现式等。中国第一部电影纪录片诞生于1905年，即世界电影诞生10年后，该纪录片是由北京丰泰照相馆老板任庆泰拍摄的、谭鑫培主演的京剧《定军山》。1905年农历三月初五，京剧大师谭鑫培60岁大寿之际，丰泰照相馆老板任庆泰请谭鑫培在院子里表演，他利用自然光拍摄并记录其表演的全过程，从此拉开中国纪录电影的大幕。中国的电视纪录片则诞生于1958年5月1日，也就是说中国电视台成立当天即播出了纪录片，至2023年电视纪录片已有65年历史。中国电视纪录片的发展，受世界纪录片潮流的影响，既有借鉴也有参照，但也不是原封不动地照搬，而是在吸收经验的过程中，结合本国具体情况和时代需要，形成自己的特点与风格，并在不同时期呈现不同的类型与精彩。

1958—1988年，即20世纪50至80年代的30年时间，流行"格里尔逊式"。中国电视纪录片从一开始就注重社会教育功能，有很长时间盛行"我视电影为讲坛"的"格里尔逊式"。这一时期的纪录片以宣传化、政论化为明显特征，以解说+画面为主要表现方式。特别是20世纪60至70年代，比较偏重纪录片的社会教育功能，而纪实性、艺术性则相对较弱。题材多为表现各行各业的先进事迹，重大题材和宏大叙事占主流，也包括一些自然风光、历史文化、科学教育等内容。

1989—1999年，即20世纪90年代的10年时间，"弗拉哈迪式"与"直接电影"并存。中国电视纪录片从20世纪90年代初开始回归纪实本体，以《沙与海》为标志，一大批纪实风格的纪录片作品问世，并开始与世界交流。有"世界纪录片之父"之称的罗伯特·弗拉哈迪，早在1922年就拍摄了运用长镜头纪实跟拍的作品《北方的纳努克》，其"长期跟拍"普通人生活状态，并以"长镜头"纪录相对完整的生活片段的纪录理念，具有开创意义，为后来的"直接电影"的"不介入"观念提供最初参照。"弗拉哈迪式"在20世纪90年代的中国能落地生根，有深层的意识形态领域"求真务实"观念的影响。例如，《沙与海》《龙脊》《最后的山神》等作品都带有"弗拉哈迪"的影子。而20世纪60年代，以罗伯特·德鲁（Robert L. Drew）和理查德·利科克（Richard Leacock）为代表的"直接电影"创作小组，继承并发扬了弗拉哈迪的纪录理念，强调摄影机永远是旁观者，不干涉、不影响事件的过程，永远只作静观默察式的记录，这点又是对吉加·维尔托夫（Dziga Vertov）"电影眼睛"理论的发展。"直接电影"不采访，拒绝重演，不用灯光，没有解说，排斥一切可能破坏生活原生态的主观介入，这对后来的对美国纪录片大师弗雷德里克·怀斯曼（Frederick Wiseman）影响很大，他的《法律与秩序》《医院》《高中》等作品，对中国纪录片产生很大影响。例如，吴文光的《流浪北京》、段锦川的《八廓南街16号》，都对怀斯曼的作品有所借鉴。20世纪90年代，中国电视纪录片风格多样，作品丰富，但以纪实风格的作品影响最大。这一时期，优秀纪录片导演辈出，如刘效礼、康健宁、王海兵、孙增田、段锦川、吴文光、蒋樾、金铁木、张以庆、陈晓卿等。此时的纪录片从宏大叙事转向平民百姓的生存状态，题材多为现实生活，更关注人的命运，具有强烈的人文品质。

2000—2023 年，中国纪录片呈现出多样化的共生共存状态。进入 21 世纪以来，中国电视纪录片的理念变得多元、风格变得多样，以"新纪录电影"风格为主导，"格里尔逊""弗拉哈迪""直接电影""真理电影"等模式多元共存。此时纪录片的艺术性、观赏性得到极大重视，题材和风格变得多样，追求画面的质量和美感。画面精美、制作精良，时尚大气且节奏明快。纪录片开始注重故事化叙述，无论是历史文化题材的《故宫》《圆明园》《当卢浮宫遇见紫禁城》《贝家花园往事》《中国》《曹雪芹与红楼梦》，还是现实题材的《劫后》《本色》《活力中国》《中国人的活法》《人间世》《生门》《二十二》《航拍中国》《我们这五年》《告别贫困》《我与大运河》《无穷之路》《我和我的新时代》等，都具有很强的故事性，设置悬念、展现冲突、推进情节，具有鲜明的戏剧性和艺术感染力。

三、中外纪录片与现实呼应

任何一种文化的成长，都离不开内外环境的滋养。中国纪录片的发展，同样离不开世界纪录片的影响。把中国纪录片与世界纪录片进行审视与比较，有利于我们厘清中国纪录片的风格样式与世界纪录理念的相互关联及传承脉络，也有利于辨识中国纪录片的形态价值与审美走向。中国纪录片的发展，离不开世界纪录片创作理念与纪录流派的影响，而且这种影响贯穿着"错时空"影响与"本土化"吸纳的复杂情况，在借鉴融合中不断衍变与创造，从而推进中国纪录片的繁荣与发展。

进入 21 世纪，中国纪录片的发展迎来黄金时期，中国纪录片与世界纪录片的距离日益缩短。纪录片的真实属性与人文品质，在沟通不同文化、传播历史文化、为时代留影中发挥越来越大的作用。社会需要更多的专业纪录片创作人才，纪录片也需要更多的爱好者与受众。为此，普及推广以及比较鉴赏中外经典纪录片，有其现实意义与价值。

在短视频时代，人人都可以成为表达者。本书力求从时代发展和社会需求出发，将理论与实践相结合，对创作理论进行具象化呈现，并从专业角度讲解如何拍摄制作一部纪实性影像作品。本书旨在讲述纪录片从哪里诞生，有哪些创作方法，如何选题，如何拍摄，制作一部纪录片有哪些流程。让学习者掌握纪录片的创作方法的同时，知其观念演变，知其创作路径，知其鉴赏方法，帮助学习者在分辨中寻找更优方案，为学习者及纪录片爱好者的创作实践提供切实有效的指导与帮助。

理论篇

　　一个没有纪录片的国家，就像一个没有相册的家庭。纪录片不仅是一种艺术形式，更是一种保存记忆、记录历史、捕捉变迁印记的重要手段。纪录片具有史料价值、人文价值和社会教育价值。关于纪录片的定义和作用有很多形象的表达，比如穿越历史的影像、记录变化的镜头、引发思索的媒介；纪录片，用影像书写人生、描绘世界、表达情感；纪录片，是最客观真实的心灵交流，是一个生命对另一个生命的真诚对话。然而，纪录片的概念内涵是什么？如何界定一部作品是不是纪录片？这些问题需要我们进一步明确和区分纪录片的内涵范畴与外延边界。

第一章

纪录片的概念、类型及功能

拓展：纪录片概述

学习要点及目标

1. 理解纪录片与其他节目形态（如新闻、专题片、剧情片）的异同点。
2. 掌握纪录片的定义及其概念内涵。
3. 掌握纪录片的主要类型及其各自的特征。
4. 了解纪录片的属性及其功能价值。

根据《2019年纪录片内容及用户报告》，按受众年龄统计，18岁至35岁年龄段的观众占比高达82%。2022年8月，中央电视台央视网等单位发布的《纪录片年轻用户洞察报告》显示，央视9套纪录频道播出的纪录片《我在故宫修文物》，其70%的观看者为18岁至22岁的年轻人。这意味着近年来纪录片的受众群体，越来越趋于年轻化，而这些年轻人中具有高中乃至大专以上学历的比例相对较高。相对于普通娱乐节目而言，纪录片的接受与欣赏需要一定的文化基础，需要观众有一定的文化素养和审美理解力、判断力。偏爱知识性或严肃艺术的观众，可能更容易喜欢纪录片。

那么，纪录片究竟是一种什么样的艺术形式？它和新闻片、故事片有什么不同？有哪些独特的属性与功能？在探讨这些问题之前，为了便于理解，我们先进行一些比较。通过与其他节目形态的比较分析，我们可以更好地理解纪录片的概念内涵，明确专属于纪录片的特点、属性与功能。

第一节　纪录片与其他节目形态的比较

电视作为大众传播媒体的重要组成部分，有多种节目形态，如新闻、专题片、纪录片、电视综艺、电视剧、电视访谈、电视电影等，其中，纪录片与新闻、专题片、剧情片在选题范围、表现手法等方面虽存在一些交叉，但都有自己的专有属性。通过与新闻、专题片、剧情片等其他节目形态及艺术形式的比较分析，我们可以进一步理解纪录片的内涵及本质属性。

一、纪录片与新闻

新闻是对新近发生或发现的事实的报道。真实是新闻的生命。这是关于新闻概念的经典阐述，它强调了新闻的素材来源于事实，而非杜撰与虚构；新闻报道的是新近发生的事实，有时效性。因此，快速、客观、准确、真实是新闻的基本属性。

纪录片的素材也来源于真实生活，也不允许虚构和杜撰，强调真实性。纪录片不像新闻那样强调时效性，新闻是"易碎品"，事情发生了，就要以最快的速度发出新闻，否则就是旧闻。纪录片不要求"快"，而要求深入、深刻，它的内容要求比新闻更丰富。也可以说，纪录片和新闻并不属于同一个类型。新闻是不能有任何主观加工的真实信息的呈现，纪录片是基于真实生活的有主观创作的影视艺术。

（一）相同之处

1. 纪录片和新闻片都来源于现实生活

纪录片与新闻片，都必须取材于真实生活，必须是正在发生或者曾经发生过的真实事件，不许杜撰和虚构。不能为了某种利益或需要而编造出一个新闻出来，比如曾经的"纸馅包子""人造圆明园"等，都是假新闻，是杜撰的，属于新闻传播业界严厉打击的范畴，所有新闻必须有真实来源。纪录片也不能杜撰和编造，必须是基于事实、基于历史曾有的记载进行艺术呈现，如《圆明园》等历史文献纪录片，根据宫廷绘画、历史文献、设计图纸、现存遗迹等，对已经毁坏的圆明园进行影视再现，而不是凭想象编造。

2. 纪录片和新闻片都具有真实性、客观性、社会性

新闻是对新近发生、发现的事件的客观报道，真实性是新闻的"生命"，客观性是新闻坚持的基本原则。纪录片同样如此，真实性也是纪录片的"生命"，客观性也是纪录片坚持的创作原则。比如关于"山东辱母事件"的新闻，虽然事件本身令人气愤，但是新闻必须理性客观，不能过分煽情与主观，新闻要客观陈述事件来龙去脉，公正、公开报道过程，让事件本身、让当事人自己说话。纪录片也是如此，不可以过分主观干预，不可以诱导或干扰被拍摄者对事物的看法，不可以改变事件原有的面貌。例如，拍摄农民的日常生活时，不能按照纪录片制作者的设想去拍他的劳动与生活，而是按照他本来的自然的生活样子，去跟拍、抓拍他的生活状态。如《乡村里的中国》，拍摄几个家庭的成员，没有把他们抽离出来进行采访或拍摄，而是在各自生活的真实状态里，进行长时间的纪实跟拍，抓拍记录下具有戏剧性的生活瞬间，而不是人为导演的结果。

（二）不同之处

1. 学科属性不同

新闻属于新闻传播学科，而纪录片属于影视艺术学科，两者的呈现形式有本质的区别。新闻按照新闻五要素（即时间、地点、人物、事件、原因）的要求进行报道；纪录片则按照艺术创作的规律进行制作。

2. 时效性不同

新闻更注重时效性，今天播出是新闻，明天播出就变成了旧闻，所以新闻有"易碎品"之称。而纪录片则不同，可以记录今天的事情，也可以记录更久远的事情，播出时间不受任何限制。可以选择一个特殊日子播出，也可以选择自己认为合适的时间来播出，甚至可以不播出。纪录片对时效及传播范围没有过多要求。其题材内容可以关注历史事件，如《河西走廊》《楚国八百年》《西南联大》《甲午》等；也可以记录新发生的事件和人物的成长，如《人生第一次》《人间世》《棒！少年》《幼儿园》等。但相同题材，新闻和纪录片在制作周期、播出时间等方面，存在明显差异。比如，关于脱贫攻坚的内容，新闻报道通常是短而快，而纪录片则长而慢。

2021年2月25日，全国脱贫攻坚总结表彰大会在北京人民大会堂隆重举行，国家主席习近平庄严宣告中国脱贫攻坚战取得全面胜利。在现行标准下，全国9899万农村贫困人口全部脱贫，832个贫困县全部摘掉"贫困帽"，12.8万个贫困村全部出列，区域性整体贫困得到解决，完成了消除绝对贫困的艰巨任务。当天，各级媒体及各类新闻，都对这一重大消息进行了大篇幅、显著位置的及时报道，引发广泛关注和热烈反响。而关于脱贫攻坚内容的纪录片，如《落地生根》《摆脱贫困》《无穷之路》等，早在几年前就开始拍摄，跟拍记录全国各地摆脱贫困的奋斗历程和艰苦卓绝的感人故事。2021年4月24日纪录片《落地生根》在中央党校（国家行政学院）大有书局首映，并于2023年4月20日在中国院线上映。这部纪录片从2017年3月成立制作团队，到2020年8月完成前期拍摄，制作周期长达41个月，摄制团队深入怒江大峡谷碧罗雪山深处的福贡县匹河乡沙瓦村蹲点拍摄。这部纪录片讲述了深居怒江大峡谷山脊上的勤劳乡民如何在当地政府"精准扶贫"政策帮扶下，努力改变命运的脱贫攻坚的全

景故事，是一部浓缩的中国脱贫攻坚影像志。而8集纪录片《摆脱贫困》，由中央广播电视总台与国家乡村振兴局联合制作，于2021年2月18日至25日，在中央电视台纪录频道首播。这部纪录片的内容包括"庄严承诺""精准施策""使命在肩""合力攻坚""咬定青山""家国情怀""命运与共"和"再启新程"，作品用全知视角、具有说服力的解说词以及鲜活的纪实画面，生动地展现了人类历史上规模最大、力度最强的中国脱贫攻坚战的推进历程。这些信息，纪录片里都有具体的影像，而新闻则没有，新闻强调时效性，只对结果信息及背景知识进行播报。

3. 制作周期不同

因为新闻追求时效性，讲究"第一时间播报"，对"快"的追求导致新闻的制作周期比较短，篇幅也相对较短。新闻讲究"短平快"，是信息传播的轻骑兵。而纪录片则制作周期比较长，相对篇幅也比较长。一般短篇在30分钟以内，长篇则60分钟以上。近年来出现一种新类型，叫作"微纪录"，一般在5分钟到10分钟之间。例如，《如果国宝会说话》每集约5分钟，《国家相册》每集10分钟左右，《了不起的匠人》每集20分钟以内。但纪录片的制作周期依然比新闻节目要长，需要经过较长时间的酝酿、策划、拍摄和制作过程。

4. 制作方式不同

新闻需要对现场发生的事件进行不加任何"创作"的客观呈现，时间、地点、人物、事件、原因、结果等新闻要素都要具备，甚至更重视对事件结果的信息通报。新闻不具有原创性和创造性，不属于知识产权保护范畴。而纪录片则更需要对生活中的人和事进行"创造性"处理，需要创作者更多的艺术和技术赋能，作品注重故事性、艺术性、人文性，也更具有作品性，属于艺术创作范畴。

比如，2021年中国共产党成立100周年庆祝活动，新闻只需要客观、真实地呈现各行各业人们的各种庆祝活动就可以，1～3分钟片长，以最快的速度、更广的范围传达出去。而纪录片则需要对具体人物或庆祝活动的过程进行拍摄，制作成长篇或者系列作品，重视对庆祝活动的前期准备过程进行展示，融入艺术表达手法，塑造人物性格，表达人物精神价值，更加注重故事性、人文性和审美属性。叙事手段和制作方法不同，传播要求和功能效果各有侧重。

二、纪录片与专题片

纪录片与专题片在中国有很长一段时间被视为同一概念。也就是说，从电视在中国诞生之日起，即1958年到1990年的30多年时间里纪录片都叫电视专题片。直到1991年，《望长城》第一次在屏幕上打出"大型电视纪录片"之后，纪录片才从专题片的范畴中独立出来，二者作为不同节目类型共存。但是争论一直存在，学界仍然有观点认为专题片从属于纪录片，把专题片叫作专题性纪录片。而业界更倾向于把二者分开，专题片和纪录片分开评奖，各自独立存在。

（一）相同之处

1. 都取材于真实生活

纪录片与专题片都来源于现实生活。比如，专题片《煤之痛》《天价医药费》《老年婚介所》

等,皆来源于现实生活。而反映煤炭工人生活的纪录片《我的诗篇》,表现环境污染的纪录片《造山的云》《塑料王国》,关注边缘群体的纪录片《舟舟的世界》,以及反映老年人生活的纪录片《老头》等,也都是来源于现实生活。

2. 都注重艺术性

纪录片与专题片都在注重真实性和客观性的同时,注重艺术性。例如,专题片《煤之痛》主题明确,艺术手法多样,而纪录片《我的诗篇》《舟舟的世界》《幼儿园》注重文学色彩,并巧妙运用对比、隐喻、象征等手法。

(二)不同之处

1. 专题片更加注重目的性和宣传性

一般而言,专题片具有比较明确的宣传教育目的。比如,专题片《煤之痛》通过具体数字和新闻事件,表达对煤矿开采安全和环境保护的忧虑和批评,并采用提出问题、分析问题、解决问题的方式进行展开,目的性、宣传性比较明确。而纪录片更强调纪实性与艺术性的结合。同样是反映煤矿的题材,纪录片《我的诗篇》,以煤矿工人为切入点,展现他们的诗歌创作和工作性质与生活环境的反差,通过呈现煤矿工人现实生存状况,引发更深入的关于人生的思考。纪录片并不明确指向具体问题或实现某一具体目的,而是引发思考与感悟。

2. 专题片多为主题先行

在拍摄过程中纪录片一般没有非常清晰明确的主题,而是要在采访、拍摄、剪辑、创作的过程中,不断发现主题、提炼主题、完善主题。特别是主张不干预的"直接电影"模式,更是要表现生活的多样性、复杂性,不作有倾向的阐释。纪录片大师弗雷德里克·怀斯曼曾说过,观众看到的影像不是他的作品,看到影像之后所产生的感受那才是他的作品。纪录片事先没有明确的主题,更多时候追求意义的自我呈现。而专题片则需要事先明确主题,按照主题内容去构思画面,用事实去论证主题。

3. 专题片更加注重概括性和片段性

专题片是某些生活横切面的集合。而纪录片则是某些生活段落的完整展现,更加注重生活信息的完整性、连贯性。专题片《煤之痛》,也涉及挖煤的危险,但只是把发生矿难的数据列出来,把矿工的整体状况说一下,没有拍摄采矿的现场和具体经过,比较笼统概括。而纪录片《我的诗篇》则长时间跟拍一个挖煤工人的矿井生活,完整地记录他劳作的过程,细节生动,比较全面地呈现出煤矿工人的艰辛与危险,给人留下比较深刻的印象。

三、纪录片与剧情片

剧情片通常指有虚构情节的故事性影片,以剧情发展或角色性格转变为主要叙事手段。剧情片是虚构的艺术,可以在生活体验的基础上进行想象、改编与创造。而纪录片则是完全取材于客观事实,不允许对现实进行虚构,虽然可以运用多种艺术手段,可以对历史进行情景再现,但前提必须是曾经发生过的事实。

（一）相同之处

剧情片与纪录片都是通过讲故事的方式来表达对世界的感知，且都追求故事性。只不过，故事的取材和呈现的方式不同。剧情片通过虚构情节、虚构人物等来表现人们内心的恐惧、希望以及对世界的想象，表现的是观念化的世界。纪录片则直接再现真实的世界，通过真实的人物，讲述真实世界发生的故事，是对客观社会的反映，面向生活中的具体而真实的世界。

即使同一个题材，剧情片和纪录片的视角和表达也可能不同。比如，关于周恩来总理的影片，有剧情电视剧《海棠花开》，也有纪录片《周恩来的外交风云》，都有故事性，非常好看。但电视剧是由演员扮演，情节有加工和虚构，注重艺术性和情感性；而纪录片则是对周总理真实生活的客观记录，包括历史重要时刻的珍贵影像，具有不可多得的历史文献价值。

关于抗美援朝题材的影片，有剧情电影《狙击手》《金刚川》《长津湖》等，也有纪录片《刀锋》《抗美援朝保家卫国》《热的雪——伟大的抗美援朝》《断刀——朝鲜战场大逆转》等。这些作品都兼具文献性和故事性，都非常吸引人。但电影《狙击手》，是按照剧情电影的表现手法虚构情节、设计悬念、制造冲突和高潮，而纪录片《刀锋》则是按照纪录片的创作原则，基于历史资料进行记忆还原，展现抗美援朝战争的广阔背景和深远国际影响，歌颂志愿军战斗英雄的顽强与勇敢、无畏与牺牲，弘扬爱国主义、英雄主义和国际主义精神。

（二）不同之处

1. 虚构与非虚构

剧情片是基于生活的虚构创作，而纪录片则是基于事实的非虚构创作。剧情片的内容可以完全虚构，如科幻片、悬疑片等，也可以是基于生活的加工提炼的虚构，既来源于生活又高于生活，如《一江春水向东流》《小城之春》《甜蜜蜜》《阿飞正传》《战狼》《红海行动》等。这些作品中的人物可以有生活原型，但经过艺术加工、提炼之后，不再等同于生活中的任何一个具体的人和事。比如，《祝福》里的祥林嫂并非生活中的某个具体人物，而是创作者根据生活中的原型人物提炼加工、虚构出来的艺术形象。生活中的原型无法将祥林嫂视为自己，因为电影人物形象不是她本人，而是由演员演绎的艺术形象。这个演员也许生活中是一个时尚的人，但是在电影里必须服从角色的设定，变成一个完全不同的人，执行某些任务，从而塑造出一个有魅力的荧幕形象，比如演员白杨塑造的祥林嫂。

纪录片则不同，它强调必须生活中确有其人，人物必须来源于真实生活，如果拍摄一个生活中叫祥林嫂的人，就应该是现实生活中真实存在的人，而且在纪录片里也必须使用真实姓名，不能虚构成另一个名字。在字幕中更不能写错。纪录片不可以随便虚构或改动人物的名字以及人物的生活事件。

在影视作品中，有很多相同题材，使用不同艺术形态都可以表达的案例。比如，关于两弹一星元勋林俊德的事迹，有电视剧《马兰谣》，也有纪录片《两弹一星元勋林俊德》；关于圆明园兴衰的历史，有电影《火烧圆明园》，也有金铁木导演的纪录片《圆明园》等。

2020年11月上映的电影《一秒钟》，生动地展示了什么是纪录片，什么是剧情片。电影里的逃犯想要看到自己的女儿，看电影里的女儿，就是正片之前的加片新闻纪录片里的女儿，那个是生活中真实存在的女儿，而不是剧情片《英雄儿女》中的虚构角色。虽然这两个片子都涉及"寻找女儿"，但只有新闻纪录片里的"一秒钟"的女儿才是来源于真实生活的存在，

而剧情片《英雄儿女》里的女儿则是由演员扮演的女儿。电影《一秒钟》是张艺谋导演向电影致敬的作品，同时也是向胶片电影和胶片时代纪录片致敬的作品。影片中明确把新闻"加片"叫作纪录片。通过对相同题材、不同形态影视作品的比较鉴赏，我们可以分辨出虚构与非虚构的界限，感知剧情片与纪录片的区别。

2. 讲故事的手段不同

纪录片讲述真实世界的故事，是对已经发生事件的可靠性再现，不是对可能发生的事件的想象性阐释。纪录片也要讲故事，但是要用真实生活素材讲故事，通过长时间的跟拍、等待，去捕捉故事情节的发展，而不是虚构一个故事。纪录片的制作是用时间积累故事。比如，纪录片《零零后》，从孩子4～5岁在幼儿园开始，一直跟拍到他们17～18岁上大学。这期间孩子们的成长、矛盾、冲突，不是虚拟环境下演员表演出来的，也不是用字幕方式显示"14年过去了"，而是每一年，真真切切地跟拍这些孩子从幼儿园到小学、中学，再到考大学的漫长历程。用14年的时间，记录下孩子们的成长，记录下他们与父母、老师以及自己的冲突、矛盾与和解等真实故事。纪录片用时间积累故事，而不是剧情片的虚构故事。

纪录片可以用"情景再现"手法，用演员表演、数字再现等手段重新呈现曾经发生的历史情景，即可以"虚构过去"，但这个"过去"必须是历史上确有其事。"情景再现"只是一种手段，用影像的方式让曾经的历史呈现出其情景氛围，它不可能也不应该是全部内容。"情景再现"作为纪录片的一种表现手段，增加了纪录片的可视性。例如，纪录片《圆明园》里的三个皇帝，皆为演员扮演，圆明园的样貌，也是通过数字动画呈现。这些都是手段，帮助观众认识和了解圆明园的兴衰历史及其具体形态。但是其中皇帝以及圆明园的样子，都是根据历史文献记载（如文字记录、绘画、设计图纸等）还原出来的，是有历史依据的影视呈现。

四、纪录片与监控录像

纪录片虽然来源于现实，不能虚构，但也不等同于没有选择、没有取舍、自然主义的流水账。纪录片不是24小时不关机的监控录像。纪录片需要选择、发现、提炼与升华，需要运用艺术表达手法。纪录片也有立场、观点和态度。

思考题

1. 举例说明纪录片与新闻有哪些异同？
2. 举例说明纪录片与专题片有哪些区别？
3. 举例说明纪录片与剧情片的不同之处。

第二节　纪录片概念的内涵

关于纪录片概念内涵的表述有很多，如纪录片是取材于真实生活、拍摄真人真事、用艺术手段增加感染力的一种影片；纪录片是用真实生活讲故事的影片；纪录片是可以用多种艺

术手法讲述真实故事的影片。纪录片的表现手法丰富多样，可以纪实跟拍，也可以用演员扮演，还可以用flash动画、三维数字动画等手段进行情景再现，可以把曾经发生过的事情展现出来。基于纪录片概念内涵的丰富性，纪录片概念的界定也随着时代的发展而不断变化。

一、纪录片的定义

最早给纪录片下定义的是英国纪录片大师约翰·格里尔逊。1926年他在《太阳报》上发表文章，对另一位美国的纪录片大师罗伯特·弗拉哈迪的作品进行评价，其中就用了这样一句话，"影片当中对生活的视觉描述，具有记录文献价值。"这里第一次使用了documentary，也就是纪录片这个概念。1932—1934年，格里尔逊又对这个概念进行了进一步阐述，他说"纪录片是对事实新闻素材进行创造性处理的一种影片"。这里提出了一个非常核心的概念，叫"创造性地处理"。也就是说，"真实的生活"是纪录片的核心，但是同时，它要"创造性地处理"，而不是简单地复制生活本身。所以说，他强调了对自然素材的使用是纪录片至关重要的标准。

1979年，美国传播学者、电影历史学家弗兰克·毕佛教授编写了一部《电影术语辞典》，其中对纪录片也做了一个界定，"纪录片是一种排除虚构的影片，它具有吸引人的、有说服力的主题或观点，从现实中吸取素材，并用剪辑和音响来增强作品的感染力。"这个界定是目前被广泛认可的纪录片定义表述。它包含四层含义：第一是非虚构，第二是有主题、有观点，第三是取材于现实，第四是具有艺术性。所以，纪录片是一种非虚构的影视艺术，它拍摄真实环境、真实时间内发生在真实人物身上的真实事件，并具有一定的审美愉悦功能，是与剧情片相对而存在的一种艺术形态。

纪录片不仅是发现的艺术，也是采访的艺术、剪辑的艺术。纪录片是记录生存状态的艺术、是用世界语言讲故事的艺术。也就是说，纪录片它可以跨文化传播，世界语言其实就是画面语言，它可以不依赖文字就能看懂故事和内容，画面本身就传递了一些信息。

基于以上介绍，纪录片概念应该包含以下内容。

1. 纪录片是取材于真实生活的影片

美国电影理论家比尔·尼克尔斯（Bill Nichols）在《纪录片导论》中指出，纪录片讨论真实的情境或事件，不涉及无法证实的事情。尊重已有的事实、提供可靠的证明，是纪录片非常重要的特点。纪录片拍摄的人物或事件必须是真实存在或曾经真实存在过的。历史事件也可以成为纪录片的素材，但必须有证据证明其真实发生过。取材于现实生活的《活着》《劫后》《彼岸的青春》《棒！少年》等，表现历史真实的《敦煌》《故宫》《当卢浮宫遇见紫禁城》《抗美援朝保家卫国》《刀锋》等，无论取材历史还是现实，必须确有其人其事。纪录片中的名字指向必须准确，现实中叫什么名字，纪录片里也必须叫什么名字，一字不能差。但剧情片则不一样，即使有生活原型，也可以由编剧和导演虚构出一个名字。

2. 纪录片是有观点的影片

纪录片不是生活的自然流淌或生活的复制品，也不是24小时无目的的跟拍录像。纪录片是有观点的表达。即便是历史文献纪录片，可以根据史料记载还原历史情境，但不可能等同于历史本身。在呈现过程中，会站在一定的视角进行审视，是有观点有态度的表达。比如，历史文献纪录片《圆明园》，通过真实拍摄及数字动画情景再现等手法，再现了三代皇帝与圆

明园的兴衰,不仅是对园林风景的展示,也表达出对这座闪耀着中国园林艺术光辉的建筑被毁的反思与痛心。文献纪录片《抗美援朝保家卫国》则利用珍贵的战地纪实画面,以及对幸存者、见证者的同期声采访,还原了历史的真实,表达了对中国人民捍卫和平、捍卫正义的英雄气概和舍生忘死的牺牲精神的颂扬与肯定。现实题材纪录片《乡村里的中国》通过13个月的纪实跟拍,用生动的生活细节和人物事件,表达了对现代农村生活的思考与担忧。

3. 纪录片是用真实素材讲故事的影片

纪录片可以讲故事,但是要用真实素材讲故事,不可以虚构或杜撰。比如,《活着》《棒!少年》《我和我的新时代》《德兴坊》等作品,它们讲述的故事都是真实存在的。纪录片《圆明园》讲述的是几位清朝的皇帝,动用大量的工匠和大规模的金钱,建造了一个地球上最大的皇家园林。但是,这座豪华的园林最终却毁于一场战争。圆明园,被誉为万园之园、东方的博物馆,是独一无二的人间仙境,承载着一个家族的欢乐和痛苦、一个帝国的兴盛和衰亡、一个民族的荣耀和耻辱。所有这一切,都浓缩铭刻在圆明园的历史中。圆明园的建设标志着大清盛世的到来,它的毁灭昭示着一个帝国不可逆转的败落,文明的奥秘和历史的诅咒尽在其中。纪录片用文献资料、图纸、照片、现实废墟拍摄和动画情景再现等手段,有理有据地展现了圆明园的兴衰历史。

4. 纪录片是表现手法多样的影片

纪录片的表现手法不仅有跟拍纪实,也可以用动画、数字再现,还可以用故事化的叙事手段,但前提是表现的内容必须是真实存在过的。比如,文献纪录片《贝家花园往事》,将宏大的历史背景与清晰的个人体验相结合,通过第三人称讲述与第一人称讲述的交织来体现。第三人称解说清晰地建构起一段客观的历史框架,其中不断穿插第一人称的自述,自述内容则源自真实的信件与日记。在《乡关何处》一集中,讲述在中国生活了40多年的法国医生让·热罗姆·奥古斯坦·贝熙业(Jean-Henri-Gaston Bichet),在80多岁时被迫离开中国的故事。解说词讲述事情的来龙去脉后,插入了让·热罗姆·奥古斯坦·贝熙业扮演者的自述:"我把中国当成第二祖国,把中国人当成我的人民。我这样一个又老又有病的人,是否可以在不工作、也不需要任何负担的情况下,住在北京。"苍老的声音和真切的情感令观众为之动容。鲜活的生命体验让一个个故事还原为一个个真实而有质感的历史情境,夹杂着那时的天气、人物的心情和想法等细节,将遥远的历史事件转化为一个立体的真切可感的信息场和一个真实的小世界。片中有多处真实的文献资料与情景再现的准确对接,比如,由一张旧照片过渡到模拟照片的再现场景,引发一段戏剧化的情景再现。在《乡关何处》中,贝熙业为乡村妇女看病的旧照片,叠化到相同场景的情景再现,引出贝熙业大夫为乡民看病的温馨场景。《乡关何处》一集并没有按照一般的顺序叙事方式,而是在影片一开始就抛出贝熙业最大的一次人生转折:在中国生活了半个世纪的贝熙业突然接到离开中国的命令,而他的妻子必须留在中国。突如其来的命令让两人措手不及,他们该如何抉择?叙述到此,影片却戛然而止,转而将贝熙业一生的故事娓娓道来。而开头的悬念成为一个悬而未决的疑问,始终萦绕在观众心头,使贝熙业一生的故事更显扑朔迷离。

二、纪录片大师关于纪录片的理解与表述

纪录电影"不是观照现实的一面镜子,而是打造自然的一把锤子"。

——约翰·格里尔逊(英国)[①]

英国纪录片大师约翰·格里尔逊认为,纪录片不仅仅是反映生活的一面镜子,还应该是打造自然的锤子。他强调的是纪录片的社会性和宣传教育价值。

戏剧提供给生活的是"卑劣的代用品",摄影者应该到生活中去,不能让视线避开"平凡的生活"。

——吉加·维尔托夫(苏联)[②]

苏联纪录片大师吉加·维尔托夫认为,纪录片是平凡生活的记录者,应该多反映普通人的生活,而不应该像夸张表演的戏剧那样成为生活的代用品。他强调的是纪录片对平凡生活的自然表现。

我的片子的主要目的是反映人类行为的复杂性,而不是以意识形态的标准把人类简单化。不加解说词,也不采访,保持多义性理解。

——弗雷德里克·怀斯曼(美国)[③]

美国纪录片大师弗雷德里克·怀斯曼认为,纪录片要保持生活的多义性和复杂性,不要把生活简单化、标签化。他强调的是纪录片对生活信息的保留。

"纪录片把现在的事记录下来,就成为将来的历史。纪录片不能虚构,但要想象。"

——尤里斯·伊文思(荷兰)[④]

荷兰纪录片大师尤里斯·伊文思(Joris Ivens)认为,纪录片应该在现实基础上合理想象。他强调的是纪录片的艺术性和教育意义。

三、纪录片还是什么

1. 发现的艺术

纪录片的核心不在于虚构,而在于发现——发现细节、事实、场景。这种发现需要创作者具备丰富的生活阅历和深厚的人生积淀,以及高度的审美素养。对于现实题材需要创作者跟随事件的自然发展,耐心等待并及时发现精彩内容的出现。例如,《舟舟的世界》《活着》《彼岸的青春》《劫后》《乡村里的中国》《棒!少年》等作品都有很多等待发现的生活片段,它们真实、生动、鲜活、精彩。对于历史题材创作者需要"发现"新的证据、新的史料。纪录片的制作过程,是"发现"的过程,也是人类探索新知的过程。它可能是对一种行为的记录,也可能是对一种认识的记录,还可能是对一种结果或判断的记录。

2. 采访的艺术

采访是纪录片创作过程中非常重要的手段。在确定选题之前,要做深入细致的前期采访,

[①] 单万里. 纪录电影文献 [M]. 北京:中国广播电视出版社,2001:8-9
[②] 埃里克·巴尔诺. 世界纪录电影史 [M]. 张德魁,译. 北京:中国电影出版社,1992:51
[③] 单万里. 纪录电影文献 [M]. 北京:中国广播电视出版社,2001:189
[④] 姜依文. 生存之境 [M]. 北京:北京广播学院出版社,2000:135

以确定主要的拍摄对象和拍摄方向。在拍摄和制作环节，更离不开采访。不仅历史题材需要对专家、学者、历史见证者进行采访，现实题材也需要采访当事人、目击者、相关者。采访中获得的内容、观点、现场环境、与人物说话同频的同期声等，可以起到传达丰富信息、塑造人物性格等重要作用。不要以为只有新闻或访谈节目才有采访，纪录片也有采访，而且非常重要。

3. 剪辑的艺术

剪辑是影视艺术创作的最后一个环节，也是非常重要的环节。由于画面语言本身具有意义不确定性，以及蒙太奇剪辑能够构成丰富意义，同样的素材可以剪出不同的作品。纪录片的剪辑取决于对素材的理解、把握和提炼。由于主题立意的不同，对素材的取舍也不一样，这不仅是技术层面的剪辑，更重要的是内涵意义的选择与升华。例如，德国著名女导演莱妮•里芬斯塔尔（Leni Riefenstahl）的作品《意志的胜利》，被苏联电影导演米哈伊尔•罗姆（Mikhail Romm）剪辑为《普通法西斯》。

4. 记录生存状态的艺术

纪录片有时也被称为家庭相册、生存之境。一部纪录片可能就是一个人的生活史，也可能是一个时代的侧影。例如，《舟舟的世界》《彼岸的青春》《劫后》等作品，是对人的命运、人的生存状态的真实记录，从不同侧面展现了人的个性风貌和时代变迁。纪录片用镜头书写人生、描绘世界、表达情感；纪录片通过一个生命与另一个生命的真诚对话，更多地表现了人的生存状态。

5. 用世界语言讲故事的艺术

客观纪实的影像本身就是一种通用语言。即使语言文字不相通的人，也可以从真实的影像中理解画中人的情绪变化，四季更迭和环境改变。纪录片不需要文字语言的解释，就能看懂其内容，这就是通用语言的力量。例如，纪录片《舟舟的世界》在法国展映时，外国观众看完之后起立鼓掌，久久不肯离开，用掌声向中国导演表达敬意，这表明他们不仅看懂了作品，还产生了情感共鸣。

思考题

1. 如何理解纪录片的"非虚构"？
2. 如何理解纪录片的"创造性处理"？
3. 为什么说纪录片是发现的艺术？

第三节 纪录片的主要类型

虽然纪录片和电影一起诞生于1895年，距今已经128年，但是关于纪录片的类型，至今没有公认的统一表述。根据不同的划分标准，纪录片呈现出不同的类型。

一、国外的划分标准

（一）六大类型

著名的纪录片理论家、美国学者比尔·尼克尔斯在《纪录片导论》中将纪录片分为以下六种类型。

1. 诗意纪录片

诗意纪录片（poetic documentary）出现于20世纪20年代，强调视觉联想、音律和节奏。代表作品包括《桥》《雨》《锡兰之歌》《夜与雾》等。这种类型的纪录片不强调叙事，不注重特定时空的营造，也不强调剪辑的连贯性，而是以深蕴的诗意和清新的风格被世人称道。它们更注重节奏的创造和不同空间的并置，目的在于情绪、情感和情调的表达。

2. 说明式纪录片

说明式纪录片（expository documentary）出现于20世纪30年代，强调语言解说和辩论性逻辑。例如，《西班牙的土地》和《巴厘岛的催眠与舞蹈》等。英国纪录片大师约翰·格里尔逊是这一类型的代表人物。他的作品《漂网渔船》是说明式纪录片的典范。此类纪录片宣传目的明确，创作者通过解说词来说服观众接受自己的观点。说明式纪录片形式上典型的特征是解说＋画面，采用"上帝之声"（voice-of-God）、证据剪辑、全知视点等手法。

3. 观察式纪录片

观察式纪录片（observational documentary）出现于20世纪60年代，其技术基础在于便携式摄影机和磁带摄像机的出现。此类纪录片强调与影片主体日常生活的直接接触，摄影机的存在不会对影片主体产生影响。代表作品包括《推销员》《战争空间》等。中国在1990年以后出现了很多这种类型的纪录片，如段锦川的《八廓南街16号》、康健宁的《阴阳》等。这种纪录片擅长对现实世界的表达，但对历史题材的处理较为困难。由于放弃解说和字幕，影像表达有时可能会显得冗长和沉闷。

4. 参与式纪录片

参与式纪录片（participatory documentary）出现于20世纪60年代，代表作品包括让·鲁什（Jean Rouch）和埃德加·莫兰（Edgar Morin）的《夏日纪事》（*Chronicle of Summer*，1961）以及《浩劫》（*Shoah*，1985）等。此类纪录片强调制作者与拍摄对象之间的互动交流，常用的方式是采访。制作者不再刻意掩盖自己的存在，而是主动出现在镜头前并与被拍摄对象进行交谈甚至挑衅。中国的纪录片《望长城》有一些参与式的风格，而1999年北京电影学院睢安奇的作品《北京的风很大》则是向《夏日纪事》致敬的作品，全片采用现场采访的形式，问题从"北京的风大吗？""你吃饭了吗？"到"你幸福吗？"等，通过闯入新人婚礼现场、进入办公室等场景，刻意干预和打扰被采访者的生活，以捕捉"突袭"状态下人们的真实状态。

5. 反身式纪录片

反身式纪录片（reflexive documentary）出现于20世纪70年代，代表作品包括《斧头战》（1975）、《重新集结》（1982）等。这种类型的纪录片关注那些对纪录片制作起支撑作用的假设与惯例，使人进一步了解现实呈现的建构方式。导演在片中同时表达对纪录片创作本身的反思。这种影片往往显得更为抽象，难以理解。对于中国的纪录片创作者和观众来说，这种类型的纪录片还比较陌生。

6. 述行式纪录片

述行式纪录片（performative documentary）出现于20世纪80年代，强调制作者在参与和接触拍摄对象时所体现出的主观性或表现性，以增强观众对这种参与和接触的反应。这类纪录片把真实的事件进行主观放大，强调创作者的主观表述。代表作品有马龙·里格斯（Marlon Riggs）的《饶舌》（*Tongues Untied*，1989）。这种类型的纪录片往往与先锋电影（avant-garde）很接近。荷兰纪录片大师尤里斯·伊文思晚年的探索作品《风的故事》（*The Wind*，1988），在风格上有些接近这种类型。

（二）四大类型

美国学者伊莉莎·巴巴什（ilisa barbash）和吕西恩·泰勒（Lucien Taylor）将纪录片分为四种类型。

1. 解说式纪录片

解说式纪录片出现于20世纪20—30年代，以英国纪录片大师约翰·格里尔逊为代表。这种类型的纪录片最常见，通常以权威的旁白方式，直接表达对事物的见解。例如，英国的《漂网渔船》、美国《探索频道》（*Discovery Channell*）和《国家地理》（*National Geographic*）频道的大多数电视节目、新闻影片；中国的《话说长江》《话说运河》《复兴之路》《大国崛起》等。解说式纪录片一般立场鲜明，说教意味浓厚，给观众明确的指示和价值判断，自由联想的空间比较小。

2. 印象式纪录片

印象式纪录片的定义较为模糊，通常运用较为抒情、诗化、暗喻式的影音呈现，游走在纪实与虚构之间。它不直接说教，而是试图诱发观众的主观感触和诠释。这种类型由于与"真实"之间的关系比较暧昧，容易混淆观众的判断并难以把握"真实"。

3. 观察式纪录片

观察式纪录片出现于20世纪60年代初期。观察式纪录片强调摄影机的透明性，虽然在形式上对纪录片的叙事和影像不加干预，但是机位的安排和剪辑的选择仍然不能脱离主观意识的介入。同时，它的影像呈现被认为缺乏历史感和时间的联系脉络。

4. 自省式纪录片

自省式纪录片强调疏离效果与拍摄者的自我暴露，使观众持续反思纪录片拍摄的媒介性与主观真实，注重拍摄者、被摄者与观众之间的关系，提倡一种自主的观影意识，鼓励观众

脱离影片的框架。

二、国内的划分标准

国内学界和业界对纪录片的类型有很多种不同的划分标准。

（一）按题材内容划分

按照题材内容可以分为社会现实、历史文化、理论文献、自然科技、人类学五大类。

1. 社会现实类纪录片

社会现实类纪录片，是比较常见的一类纪录片。它以记录当代人的生活状态或社会发展进程为主要目的，通过纪实风格来反映当代人的思想感情或记录社会发展的实况，旨在关注民生、关注社会和关注现实。关注现实生活，讲述"老百姓自己的故事"，是社会现实类纪录片的核心所在。纪录片诞生初期就具有鲜明的社会现实特征，如《火车进站》《工厂的大门》《水浇园丁》《婴儿的午餐》等作品，都是对现实生活的真实反映。我国的社会现实类纪录片也比较丰富，从20世纪90年代的《远在北京的家》《毛毛告状》《德兴坊》《十字街头》《土地忧思录》，到21世纪的《归途列车》《平衡》《在一起》《劫后》《棒！少年》等，精品佳作连续绵延。

2. 历史文化类纪录片

历史文化类纪录片，是通过历史遗迹、文献记载、文物考证等手段重新认识历史，用纪实影像讲述历史，了解文物的历史价值、文化价值以及现实影响的纪录片。历史文化类纪录片是对某个历史人物、文化遗存或历史事件的纪实化影像再现。任何历史都是当代史，历史文化纪录片折射的也是当代人对历史的认知与解读。为了方便解读历史，制作者一般采用可以掌控的全知视角，自由转换观察视点，用易于接受的影像叙事方式呈现历史面貌和文化价值。例如，《丝绸之路》《河西走廊》《西南联大》《大明宫词》《故宫》《敦煌》《圆明园》《汉字五千年》《花开中国》《茶，一片树叶的故事》《京剧》《昆曲六百年》《如果国宝会说话》《"字"从遇见你》等。

3. 理论文献类纪录片

理论文献类纪录片突出强调作品的理论和文献价值，最早由苏联纪录电影工作者艾瑟·苏勃在20世纪20年代确立，代表作品为《罗曼诺夫王朝的覆灭》。最初是指利用过去已经拍摄的资料进行重新编辑的影片，所以又叫汇编片。后来指利用以往拍摄的新闻片、纪录片等具有文献价值的影像资料以及相关文件档案、照片、实物等，辅以新近拍摄的对当事人采访或专家评论等素材进行再度创作的影片。在文献类纪录片的前面加上"理论"二字，是为了与普通历史文化类纪录片进行区分，强调题材的重要性。理论文献类纪录片的题材内容更倾向于重大历史事件，如《百万雄师过大江》《红旗漫卷西风》《解放战争》《欢腾的西藏》等。20世纪90年代，我国理论文献类纪录片进入繁荣发展时期，出现《毛泽东》《邓小平》《朱德》《周恩来》等优秀作品，生动解读伟人思想，具有非常鲜明的理论和政治色彩。21世纪以来，我国理论文献类纪录片精品佳作不断涌现，如《毛泽东1949》《周恩来的外

交风云》《东方主战场》《忠贞》《习仲勋》《我们这五年》《改革开放四十年》《抗美援朝保家卫国》等。

4. 自然科技类纪录片

自然科技类纪录片是一种以自然环境、生物科技、科学技术等为拍摄主题，展现自然生态现状、科技发展变化，以及它们与人类社会相互关系的纪录片。人与自然相依相存，人类的发展史也是自然与科技的发展史。我国的自然科技类纪录片最早出现于1918年，是商务印书馆活动影戏部与中国影片制造公司合作拍摄的《西湖十八景》，该片介绍了杭州湖山春社、玉带晴虹等18个自然景点。此后，还陆续制作了《庐山风景》《长江名胜》等多部自然风景纪录片。进入21世纪以后，自然科技类纪录片进一步细分为自然类纪录片和科技类纪录片。自然类纪录片指以自然界的动植物、自然风光为主要记录对象，以对自然现象、动植物的探秘解读为制作理念，以反映动植物的生存方式、生存状态以及动植物与人类的关系等为主要内容的纪录片。理论界并没有统一公认的"自然类纪录片"的概念，其他相近的名称有"人文地理类纪录片""生态类纪录片"等。科技类纪录片是以科学理性的视角，以自然界万事万物和人的自然特质为拍摄对象的纪录片。它所记录的是除了社会关系以外的其他对象，包括人的物理和化学的存在、动物、植物以及风雨雷电等自然现象背后的科学原理。比如，《太阳的秘密》《人体：内在世界》《宇宙的秘密：黑洞》《时间之旅》《智能机器人》《嗨！火星》《互联网时代》等。

5. 人类学纪录片

人类学纪录片是最早出现的纪录片。世界上第一部纪录片《北方的纳努克》就是一部人类学纪录片。人类学纪录片是在对一个民族进行长期观察和研究的基础上，通过纪实影像真实反映该民族的社会构成和文化习俗的纪录片。我国人类学纪录片最早可以追溯到1940年，由当时位于南京的中央电影摄影场拍摄的《西藏巡礼》，详细介绍了抗战时期西藏的社会动态和风俗。同年，位于武汉的中国电影制片厂拍摄了《民族万岁》，介绍了蒙、回、苗、彝等各族人民支援抗战的事迹和民族的风土人情等。

田野调查是人类学家了解研究对象的重要方法，人类学纪录片的真实性也是建立在田野调查的基础上。创作者需要在选定拍摄地点后，深入当地生活，学习当地语言，了解当地习俗，通过参与式观察及深度访谈，记录人们的日常生活、风俗习惯和社会结构等。我国人类学纪录片从20世纪90年代的《甫吉和他的情人们》《山洞里的村庄》《甲次卓玛和她的母系大家庭》《藏北人家》《最后的山神》《三节草》《泸沽湖》《归去来兮》等，到21世纪的《最后的马帮》《茶马古道》《盘龙江故事》《渡过塔里木河的船》等，佳作不断。

（二）按照创作主体划分

按照创作主体来分，可以分为媒体纪录片和独立纪录片两大类。

1. 媒体纪录片

媒体纪录片是指以各级各类媒体机构为制作机构，以广泛传播为目的，注重画面质量、制作精良的纪录片。媒体纪录片的内容题材包罗万象，但是传播正能量、引领主流价值等是其主要主题方向。它们通常资金雄厚、场面宏大、画面精美、剪辑及后期包装设计感强等，

并不以纯"纪录""纪实"手段来表现。中央电视台纪录频道播出的纪录片是媒体纪录片的典型代表，如《大国崛起》《复兴之路》《美丽中国》《航拍中国》《超级工程》《与全世界做生意》《丝路·重新开始的旅程》《中国人的活法》《新青年》等。

2. 独立纪录片

独立纪录片的概念相对宽泛，难以给出确切定义。在承载介质上，独立纪录片早期多为胶片形式，也就是作为单集文本在电影领域中生产、流通或再生产，以此区别于由多集组成、定期播出的电视纪录片。在表现手法上，这类纪录片多摒弃解说词和图解的手法，更多采用现场同期声，让被拍摄对象自己发声。在经费来源上，多为制作者自筹资金。在播出渠道上，多为电影院线、电影节展映或小范围观影交流，很少在电视台播出，如《流浪北京》《四个春天》《生活万岁》等。

（三）按照制作目的划分

按照制作目的划分，可以分为大众纪录片和宣教纪录片两大类。

1. 大众纪录片

大众纪录片是记录精神和大众文化相结合的产物，更关注百姓的平凡生活，展现普通民众的生存状态与生命足迹。这类纪录片是对平民意识的表达与探寻，比较契合大众对个人意识的张扬和对真实生活的渴望，追求的是一种轻松和娱乐，如《舌尖上的中国》《人生一串》《螃蟹的征途》《风味人间》《我的温暖人间》《生活的减法》等。

2. 宣教纪录片

宣教纪录片是以各级组织机构及媒体为创作主体，以宣传为明确目标，通过诉说道理、描述典型等方式，表达主流话语的纪录片，如《换了人间》《改革开放四十年》《我和我的新时代》《摆脱贫困》《五大道》《大国重器》《七三一》等。

（四）按照制作方式划分

按照制作方式划分，可以分为解说式、调查式和观察式三大类。

1. 解说式

解说式是纪录片中最常见的一种类型，以"解说+画面"的形式呈现。它的开创者是英国纪录片大师约翰·格里尔逊，他是"电影讲坛"的开创者。

解说式是解说词与画面结合在一起的模式。解说词是其核心特征，用以解释说明画面以外的所有信息，包括介绍人物身份、性格、经历，介绍事件发展的前因后果，说明主题内涵等。画面可以是现场实拍的纪实画面，也可以是照片、图片、资料、人物采访，以及情景再现等。比如，《舌尖上的中国》《航拍中国》《抗美援朝保家卫国》《摆脱贫困》等具有广泛影响力的作品，都是典型的解说式纪录片。

解说式纪录片的特点如下所述。

（1）解说式纪录片一般主题比较鲜明。解说式纪录片通常采用全知全能的视角，介绍人物或事件的来龙去脉，用解说词把各种画面素材串联起来，以体现具有教育意义或宣传目标

的主题，如《航拍中国》《故宫》《颐和园》《摆脱贫困》等。

（2）解说式纪录片有明显的社会教育价值。解说式纪录片依托解说词，使画面因权威式的旁白或直接现身于画面上的评论者的解说而更具有明确意义。这种模式下的纪录片有助于观众了解主题内涵，理解历史、传承文化，从而进行深入思考。例如，《话说运河》《话说长江》《大国崛起》《航拍中国》等。

（3）解说式纪录片追求画面的精美。解说式纪录片注重画面的审美价值，为观众带来独特的视觉享受，如《故宫》《当卢浮宫遇见紫禁城》《圆明园》《苏园六纪》等。

解说式纪录片的制作要求如下所述。

（1）要求解说词质量高，具有文学性、思想性、哲理性，如《苏园六纪》《圆明园》等。

（2）画面与解说相得益彰，二者互美、共美。例如，《苏园六纪》的解说词把苏州园林的意境之美与文人气质描绘得淋漓尽致，与精美的园林画面紧密结合，相映成趣。

（3）制作精良，综合运用视听语言，如音乐、音效、特效等元素，使整体呈现精致。

（4）节奏从容，一般节奏比较舒缓。但如果解说词太多，则有可能导致节奏比较慢。

2. 调查式

调查式是类似于"真理电影"的一种方式，制作者以调查者身份进行采访，主张通过采访来刺激现实、来揭露现实背后的真理。这种模式是"采访+纪实画面"。代表作品包括《夏日纪事》《北京的风很大》《望长城》《幼儿园》等。

调查式纪录片的特点如下所述。

（1）以采访为推动手段。

（2）以调查者甚至是引导者的身份进行。

（3）制作者出现在画面里。

（4）旁观与介入并存。

3. 观察式

观察式即常说的"直接电影"式，制作者以旁观者身份客观记录生活事件。代表作品包括《推销员》《美国工厂》《劫后》《活着》《归途列车》等。

观察式纪录片的特点如下所述。

（1）不用解说词，采用"现场同期声+画面"的形式。理念是做"墙上的苍蝇"，理性、客观地记录所见。

（2）不采访，让事件自己说话，如《推销员》《美国工厂》等。

（3）不干涉，不采用事先写脚本的做法。

（4）旁观者身份，不与被拍摄者事先交流，以保持即时性，发现未知。例如，米开朗基罗·安东尼奥尼（Michelangelo Antonioni）拍摄的纪录片《中国》。

（五）按照存在方式划分

按照存在方式划分，可以分为栏目类、非栏目类、特别类和新媒体类四大类。

1. 栏目类

栏目类纪录片是纪录片适应自身的生存和发展需要的同时，顺应电视媒介的传播特性，

以电视栏目形式为依托的电视节目形态。

栏目类纪录片实现了以下几个方面的转变和发展。

（1）栏目类纪录片，实现了纪录片以受众为中心的传播方式的转变，使纪录片进入大众传媒的传播时代。

（2）栏目类纪录片，在保留纪录片的本质特征（如反映真实社会生活和普通人的生活状态）的同时，由传统的代表集体话语权威的共性传播，转向更加开放与多样的个性化传播，如"讲述老百姓自己的故事"的《生活空间》《纪事》《见证》等。

2. 非栏目类

非栏目类纪录片包括企事业、媒介机构、社会团体、公民个人的纪实影像、资料片等类型，它们或用于宣传和推广，或满足个人视频表达的需要。

3. 特别类

特殊时期的特别节目，如奥运、非典、抗疫、脱贫、雪灾、震灾等特别时期推出的一系列纪录片节目，具有时效性与文献价值性。

4. 新媒体类

随着新媒体的发展，越来越多的纪录片作品已不再局限于电视屏幕或电影院放映。新媒体平台已成为纪录片的重要播出渠道。新媒体是指除了传统媒体之外的，基于现代计算机技术发展而来的媒体形态，主要包括网络媒体和移动媒体。网络新媒体平台不仅是纪录片的播出平台，也独立制作纪录片作品。由于网络传播的特性，一般比较容易受到年轻人广泛欢迎。比如，《守护解放西》《人生一串》《风味人间》《人生第一次》等作品，不仅在网络上播出，还反过来流向传统媒体电视台，获得权威主流媒体的认可与再传播。作为具有互联网基因的纯网生的纪录片类型，相对于传统纪录片而言，新媒体纪录片在内容、形式及传播方式等方面都具有鲜明的特征，能够更加适应移动互联网的传播和欣赏习惯。在多屏时代下，网络用户可以选择PC端、移动端等观看设备，自由度高、灵活性强，这缓解了网生纪录片传播过程中的时空限制。但是网络接收环境的随意性、观看时段的自由性等因素，也使观众的跳出率比较高，导致网生纪录片的完播率比较难以保证。

1. 纪录片有哪些类型？
2. 解说式纪录片有哪些特点？
3. 观察式纪录片有哪些制作要领？

第四节　纪录片的属性与功能

作为具有真实属性的艺术形态，纪录片有着自己独特的价值和作用。它可以从独特

的视角观察世界、评价自我、审视社会，可以传递知识、揭示真相、沟通情感、展现生活等。

一、纪录片的本质属性

1. 表现对象的非虚构性

纪录片是非虚构、非表演的影视纪实艺术形式，它是以真实事件或真实情境为表现对象，并在此基础上加以选择和组接，以表达作者的思想。纪录片用真实、客观的纪实影像，向观众提供不同时间、不同空间、不同人群的真实生活状态，可以拓宽人们的视野，帮助他们了解自己不熟悉的、有趣的、具有人生参照价值的事物。例如，生态纪录片《森林之歌》，探讨森林与中华文明乃至人类文明的关系，对构建人与自然之间的和谐共生，推进社会的生态文明具有积极意义。现实题材纪录片《劫后》《飞跃塔利班》《聚焦索马里》等，则通过客观记录真实事件，向观众传达不同地域、不同环境下人们的生活与挑战。

2. 内容题材的丰富性

纪录片的魅力在于让观众从呈现的真实生活中感受到不同时期、不同地域、不同人群的生活状态，了解到本来陌生的、平时不容易看到的、有趣、感人或给人启发的故事和知识。纪录片可以表现的内容非常丰富，可以说现实生活中的所有方面都可以成为纪录片表达的题材，现实生活为纪录片提供了丰富的素材和广阔的创作空间。历史、文化、人物、事件、动物、植物、自然风景等，天地间的万事万物都可以纳入纪录片创作者的视野。例如，纪录片《行走的植物》《雪豹和它们的朋友》《河狸的故事》《瓷》《花开中国》《故宫》《敦煌》《圆明园》《河西走廊》《大黄山》《望长城》《话说长江》《话说运河》等作品，都是对植物、动物、建筑、自然山川、历史遗存、历史事件等所作的纪实性影像呈现。

3. 表现手法的多样性

纪录片是非虚构的艺术形式，也是综合性的影视艺术，是各种艺术手段综合运用的产物。纪录片融合了文学、绘画、美术、音乐等多种艺术门类。多种艺术元素的嵌入，为纪录片提升艺术性提供了广阔空间。长镜头是纪录片常用的表现手法，它可以保持事件的连续性、完整性和客观性，是纪录片真实感的重要保障。解说词、音乐、同期声、情景再现，也都是纪录片的重要表现手段。纪录片可以是纯粹的旁观纪实影像表达，也可以运用故事化叙事，甚至可以采用人物扮演或数字再现等情景再现艺术手法。例如，《河西走廊》《西南联大》《圆明园》《大国崛起》等纪录片，运用大量数字动画，对无法重现的历史进行情景再现。

4. 视听语言的综合性

纪录片是视听结合的产物，是诸语言元素集合而成的多维时空艺术。视觉语言包括镜头语言和字幕语言，听觉语言包括人物同期声、自然音响、解说词旁白和音乐等。这些丰富的视听元素，在纪录片里都得到了综合运用。镜头语言是纪录片综合语言中占据主要地位的语言，没有镜头画面，就没有立体、流动的影视艺术，可能是只有声音的广播，或只有文字的报纸。听觉语言也是纪录片中非常重要的元素，没有声音，再好的画面也难以生动呈现，而

且没有声音的帮助，画面本身容易产生歧义。比如，一个画面拍摄的是两个人在交谈，如果没有现场同期声，那么交谈的内容就无法呈现，或者可能被歪曲成其他内容，所以现场同期声有提供真实信息内容的证据作用。声音还可以丰富画面的内涵，让画面更加生动。例如，纪录片《乡村里的中国》，不仅有大自然的风景画面，还有小鸟的鸣叫、潺潺流水的声音，让自然景物显得生动真实；在人们劳作的时候，配以悦耳动听的"四季歌"音乐，不仅使劳动不再枯燥，也表达了劳动者对生活的幸福感。

二、纪录片的价值与功能

1. 传播知识与社会教育功能——社会价值

作为一种意识形态的载体，纪录片具有一定的社会功能，它能够传播知识并进行社会教育。它通过展示世界各地风俗、风情、风景，以及动物、植物生长规律，呈现历史与现实、人物和事件，从而传递各种知识。通过对社会典型人物、事件的真实记录引起人们的共鸣，引发社会思考，从而形成一定的社会教育意义。例如，纪录片《航拍中国》，用宏大的叙事、精美的画面，对祖国壮美山河和悠久历史文化进行呈现，激发了观众的强烈爱国主义情感。《彼岸的青春》《舟舟的世界》《劫后》等则是对不同地域人们的生存状态、价值观念等的纪实表达。

2. 记录历史与文化传承功能——史料价值

纪录片最直接的功能是记录，真实记录丰富多彩、纷繁复杂的现实生活。由于其真实客观的本质属性，纪录片具有文献价值，今天的记录是明天的历史，同时又具有传承的功能。纪录片对过去的展现，是对历史的解读和延续，是对历史文化的传承与弘扬。比如，《故宫》《敦煌》《苏园六纪》《如果国宝会说话》《"字"从遇见你》等一大批历史文化类纪录片，是对中国灿烂悠久的历史文明的再现，具有珍贵的史料价值。

3. 情感沟通与跨文化传播功能——传播价值

纪录片可以传递信息、扩展视野、交流情感、启迪智慧。情感交流历来是艺术创作的重要目的和内容。纪录片力求寻找人与人、人与社会、人与自然之间沟通交流的桥梁与纽带。随着社会文明的进步、人们知识水平的不断提升，纪录片不只是把现实复制在影像上，而是要把作者独特的感受与理解传达给观众，以期引起观众的共鸣。在全球化时代，纪录片在跨文化传播中发挥重要作用。例如，纪录片《沙与海》《最后的山神》《彼岸的青春》《舟舟的世界》《丝路·重新开始的旅程》《无穷之路》等作品，在国际社会获得了较好的赞誉，有效地发挥了跨文化传播的功能与价值。

4. 审美与娱乐功能——审美价值

纪录片的美学价值体现在其记录的内容和呈现的形式美上。比如，《航拍中国》《美丽中国》《鸟瞰中国》等地理自然类纪录片表现出的自然美、崇高美、意境美；《舟舟的世界》《劫后》《活着》等社会现实类纪录片体现出的人情美、人性美；《故宫》《台北故宫》《当卢浮宫遇见紫禁城》等历史文化纪录片体现出的工艺美、技术美、文化美等。所有纪录片的外在形式都具有艺术美，给人或优美、或壮美、或引人深思的艺术享受。

1. 纪录片的本质属性有哪些?
2. 纪录片的价值与功能是什么?

实训（一）

1. 实训内容：比较分析一部纪录片作品与一档新闻节目的异同。
2. 实训步骤：
（1）选择相同或相近题材的纪录片作品及新闻节目。
（2）从内容选取、创作方式、传播要求等方面进行比较分析。
（3）制作包含图片、文字、视频片段的PPT。
3. 成果评价：课堂展示，学生互评，教师点评。

实训（二）

1. 实训内容：比较分析解说式与观察式纪录片的类型特点。
2. 实训步骤：
（1）选择两种类型的经典纪录片作品各一部。
（2）从创作理念、拍摄方式、镜头语言等方面进行比较分析。
（3）分小组进行（3～5人一组）训练，制作PPT。
3. 成果评价：课堂分组展示，学生互评，教师点评。

第二章

纪录片的发展历程

拓展：纪录片发展流派

学习要点及目标

1. 掌握世界上第一部纪录片作品的创作理念及其历史地位。
2. 了解"直接电影"与"真理电影"的创作特点及其异同。
3. 了解"电影讲坛"的创作理念及其贡献。
4. 了解中国电视纪录片的风格发展及其历程。

1895年12月28日,法国的奥古斯塔·卢米埃尔和路易斯·卢米埃尔兄弟在巴黎一家地下咖啡馆里放映了自己制作的影片,这不仅标志着电影的诞生,也标志着纪录片的诞生,因为当时的影片都是纪录片。这些早期的影片没有人工搭建的摄影棚,没有专职演员,没有舞美灯光,也没有切换镜头的蒙太奇,只是利用室内或户外的自然真实环境进行拍摄,内容多为简单的生活事件,采用一镜到底的方式记录真人真事,如《火车进站》《工厂的大门》《水浇园丁》《婴儿的午餐》《警察游行》等。

第一节 外国纪录片的发展历程

一、卢米埃尔兄弟与纪录片的诞生

1. 卢米埃尔兄弟

法国的卢米埃尔兄弟,哥哥奥古斯塔·卢米埃尔,弟弟路易斯·卢米埃尔,是电影和电影放映机的发明者。卢米埃尔兄弟在父亲所经营的照相馆中学会了照相技术,又在管理照相器材厂的同时,研制出了"活动电影机"。他们用自己发明的手摇便携式摄影机来摄制及放映影片。更重要的是,他们突破了照相馆摄影师所受的封闭的空间的束缚,走向了更广阔、开放的自然空间。拍摄的作品内容,更注重表现现实生活中实际存在的事情,而不是安排和搬演实际不存在的事情和生活。比如,路易斯·卢米埃尔最初拍摄的短片《工厂的大门》《火车进站》《烧草的妇女们》《出港的船》《代表们登陆》《警察游行》等,都直接表现了下班的工人、上下火车的旅客、劳动中的妇女、出海的渔民、登岸的摄影师和街头行进中的警察等。在这些作品中,卢米埃尔兄弟真实地捕捉和记录了现实生活的瞬间,使人们看到了自己身边的那些真实的生活和熟悉的人群。正如法国电影史学家乔治·萨杜尔(George Sadoul)所说,从路易斯·卢米埃尔的影片中人们了解到,电影可以是"一种重现生活的机器",而不是像爱迪生的"电影视镜"那样,仅仅是一种制造动作的机器。

卢米埃尔兄弟发明的可以手提的"活动电影机",是一种既能摄影又能放映和洗印的多功能机器。活动电影机由一个暗箱组成,内含使35毫米片孔胶片间歇运动的牵引机构和遮光器的转动机构。它备有一个摄影镜头,以每秒12帧的速率进行拍摄。画面静止时,遮光器开启,胶片得以曝光;遮光器关闭时,胶片向前运动,这样便得到了负片。然后取下镜头,将负片装到机器上,与另一片未曝光的胶片贴在一起,在光源照射下运行,曝光后得到正片。此外,电影机还配有放映镜头,装上胶片后,使机器置于灯泡的照射下,光束穿过胶片和镜头,摄影机就转变为放映机。正是借助这台"活动电影机",卢米埃尔兄弟拍摄了以《火车进站》《工厂的大门》等为代表的最早的一批胶片纪录片,成为电影和纪录片的先驱。

2. 纪实和娱乐

电影诞生之初,就显现出两大特质,即纪实和娱乐。卢米埃尔兄弟的作品《火车进站》《工厂的大门》《水浇园丁》《出港的船》《代表们登陆》等,内容多为对日常生活的真实记录,

无意中奠定了影片领域的基础。与小说、戏剧主要表达人类的内心不同，电影表现的是生活的动态，自然界的现象，以及人群的变动。凡是运动的东西都在电影机的拍摄范围内，这是卢米埃尔的电影观念，也体现出电影与生俱来的纪实特性。被称为世界上第一部短故事片的《水浇园丁》，已有简单的叙事和喜剧色彩。影片中，园丁浇水时，水突然不流了，因为一个男孩在他身后用脚踩住了水管，当园丁低头查看时，男孩又松开了脚，结果水突然喷园丁一脸。这一情节又体现出纪录片的娱乐品质。由此可见，纪录片从诞生之日起，就非常注重作品的可观看性和对观众的吸引力，注重作品的生活化和娱乐性。

3. 固定视点的单镜头

在形式上，卢米埃尔兄弟的影片大都由一个固定视点的单镜头拍摄而成。比如，《火车进站》是最为典型的固定视点单镜头拍摄的作品。摄影机架在站台上，面向远处延伸的火车轨道。起初站台上空无一人，随后一列火车迎面驶来，火车头驶进左侧站台停下，旅客们开始上下火车。其中，有一位少女在摄影机前迟疑地经过，并露出自然、羞涩的表情。火车离开站台驶出画面，影片结束。在这部影片中，物体与人物时远时近，以及被拍摄物体本身的运动，产生了不同的景别。不同景别的视觉变化，形成了纵深的场面调度。这就是今天广泛使用的"固定长镜头"的拍摄方法，即通过固定视点的镜头捕捉同一个时间和空间内的连续画面。

二、罗伯特·弗拉哈迪与世界上第一部纪录片

美国的纪录片大师罗伯特·弗拉哈迪年少时的梦想是当一名工程师。但1922年的一部纪录电影《北方的纳努克》，却为他赢得了"世界纪录片之父"的称誉。《北方的纳努克》的创作过程非常艰难，远没有放映时那么风光。

1. 浪漫探险家与世界纪录片之父

罗伯特·弗拉哈迪于1884年2月16日出生于美国，是家中的第一个孩子。父亲是矿石勘探者，母亲是一位德国天主教徒。弗拉哈迪在多元文化的熏陶下，度过了一个快乐的童年。少年时期，他和父亲一起到旷野寻找矿石并探险的经历，让他看到了更加广阔的世界，也激发了探索自然的个性。弗拉哈迪身材高大、性格开朗，善良而坚定，热情而勇敢，具有与生俱来的悲天悯人和浪漫主义情怀。

1910年，弗拉哈迪遇见了来加拿大修建铁路的威廉·麦肯齐（William Mackenzie）爵士，这次邂逅为拍摄纪录电影《北方的纳努克》创造了条件，他被派到爱斯基摩人生活的北极寻找矿藏。1911年，当弗拉哈迪第二次去北极时，在那里居住了19个月。1913年第三次去时，弗拉哈迪带了一架摄像机，并出发前特意去纽约学习了三周的电影拍摄技巧。1914—1915年，第四次去时，弗拉哈迪拍摄了数小时介绍爱斯基摩人生活的素材。他对纪录电影的热爱与日俱增，已经远远超过了勘探，早把自己是一个矿石勘探员的身份忘得干干净净。拍摄一部令自己满意的纪录电影，是他最大的愿望。1922年，这部历时8年，断断续续拍摄的《北方的纳努克》在美国公映，引起极大轰动，有无数的人涌进电影院观看。《北方的纳努克》因为长时间记录跟拍一个家庭的生活，与之前的观光片不同，而被称为世界上第一部真正的纪录片。罗伯特·弗拉哈迪也因为这部《北方的纳努克》，而获得"世界纪录片之父"的美誉。

2. 罗伯特·弗拉哈迪对世界纪录片的贡献

（1）创作了世界上第一部真正的纪录片，把纪录片与浅显的游记风光片区分开来。

（2）确立了纪录片的拍摄原则，如与被拍摄者交朋友，跟拍一个家庭等。

（3）开创了人类学纪录片类型，记录不同群体的衣食住行和生存状态，为人类学研究提供了影像资料；拍摄主题旨在体现人的价值、人文关怀，并展现人的尊严。

（4）采用长镜头纪实跟拍，捕捉相对完整的生活片段，如猎捕海象、与海豹搏斗、建造冰屋等经典场景，都是采用长镜头跟拍。

（5）注重纪录片本身的艺术价值。纪录片也要讲故事，罗伯特·弗拉哈迪非常擅长用镜头讲故事，比如片子开始时出现的那条小船，里面不知道有几个人，充满悬念。与海豹的搏斗，也充满悬念，一开始人们不知道纳努克在干什么，像演滑稽戏一样，但是逐渐知道是有一个动物在冰下被钓住了，那个动物好像还比较有力气，拼命想挣脱，上面的纳努克也很有力量，拼命往上拽，充满戏剧性。镜头非常稳定，生活气息浓郁而充实。

三、约翰·格里尔逊与解说+画面模式

采用解说+画面模式，关注现实、注重宣传、具有教育意义和讲坛性质的风格被称为"格里尔逊"风格。这种风格的作品，最早是由英国纪录片大师、"世界纪录片教父"约翰·格里尔逊创立，形成了独特的"电影讲坛"模式。

1. 世界纪录片"教父"

约翰·格里尔逊拥有很多耀眼的头衔，包括英国纪录片大师、英国纪录电影学派创始人、英国纪录片之父等，但最响亮的还是"世界纪录片教父"。

约翰·格里尔逊，1898年出生于苏格兰。祖父是灯塔看守人，格里尔逊从小就非常喜欢大海和船只。父亲是一所乡村学校的校长，也是最早把电影引入教育领域的先驱。母亲对社会服务充满热情，这对幼年格里尔逊有着重要影响。他对电影的热爱、对大海的喜欢、对社会的强烈关注与思考，都和家庭背景密切相关。1915年17岁的格里尔逊中学毕业，考入格拉斯哥大学哲学系。适逢第一次世界大战，就读期间的格里尔逊应征入伍，在皇家海军扫雷舰队服役。从此有了进一步亲近大海、了解大海的机会，海和船在他脑海里的印象更加鲜明而深刻。第一次世界大战结束后，格里尔逊重返校园并于1924年获得洛克菲勒奖学金，赴美国芝加哥大学学习社会学，并对电影产生兴趣。在美留学期间经常给美国周刊投稿，撰写一些关于教育问题和公共信息方面的文章。格里尔逊1927年回国，说服大英帝国商品推销局，资助他拍摄纪录片作品。1929年第一部也是唯一一部纪录作品《漂网渔船》问世。此后格里尔逊在英国开办纪录电影学校，培养了一批纪录电影制作人才，制作出一批优秀的纪录片，形成了史称"英国纪录电影学派"。他还将纪录片理念推广到加拿大、非洲、印度等地，终生致力于纪录片的教育、普及和推广工作。

英文"纪录电影"一词，由约翰·格里尔逊首先提出并使用。它是源自法文的英文词汇documentary，这个词最早出现在他为1926年2月8日出版的《纽约太阳报》撰写的评论文章中，这篇评论主要评价的是"纪录片之父"罗伯特·弗拉哈迪的第二部影片《摩阿娜》。他在文中写道，这部影片"是对一位波利尼西亚青年的日常生活事件所做的视觉描述，

具有记录价值"[1]。这是"记录"一词第一次公开用于阐述电影。1932—1934 年格里尔逊发表论文《纪录片的第一原则》，进一步说明了纪录片是"对现实生活进行创造性处理"的影片，而"对自然素材的使用"是"至关重要的标准"[2]，进一步深入阐述纪录片的概念，强调"对现实的创造性处理"。一般认为这是关于纪录片最早也是最经典的定义，一直影响着纪录片创作。因为这个定义，约翰·格里尔逊获得"世界纪录片教父"之称。

2. 约翰·格里尔逊与"电影讲坛"的艺术主张

（1）重视纪录片的社会教育功能，是电影"锤子论""介入说"的倡导者。
（2）主张"创造性地处理生活"，认为在尊重事实的基础上，可以搬演和重构生活。
（3）对故事片持否定的态度，认为虚构情节的故事片是生活的替代品。
（4）重视摄影造型，比较重视镜头的视觉张力和形式的完美。
（5）创造了解说+画面的纪录片模式，也被称为"格里尔逊模式"。1927 年以后电影进入有声时代，格里尔逊开始重视解说词声音的教育功能，让电影解说词参与主题表达和意识形态传达。

四、"直接电影"

1. "直接电影"的缘起

"直接电影"诞生于 20 世纪 60 年代初的美国，以不介入、不干扰、不采访的方式，以及旁观者身份面对拍摄对象，目标是客观、理性地反映真实生活，代表人物为美国的罗伯特·德鲁和理查德·利科克，代表作是 1960 年的《初选》。当时的一些评论者称之为"真实电影"，为了与同时期的另一流派"真理电影"相区别，后来改称为"直接电影"，一直沿用至今。

同步录音技术和设备的出现，为不采访、不介入的"直接电影"流派提供了物质和科技基础。1927 年，声音开始出现在影像作品中，开启了"有声"电影的新时代。经过 1930—1940 年的发展和设备的不断改进，到了 1950 年年末，一种更为轻便的可以同步录音的拍摄设备（16 毫米摄像机）开始面世。这为主张摄影机不介入、不干扰的"直接电影"的出现，提供了技术上的可能。

2. "直接电影"的纪录制作原则

作为 20 世纪 60 年代出现于美国的一种纪录片制作风格，"直接电影"制作的基本目的是尽可能准确地捕捉一个正在发生的事件，并将制作者的干扰或阐释降到最低。其记录理念或制作原则如下所述。

（1）旁观者身份："直接电影"最明显的标志是不介入、不采访、不干扰，以旁观者的身份进入拍摄和制作，制作者不影响影片主体的言语内容或者行为方式，拍摄过程尽可能不引人注目。制作者及摄像机都尽量隐藏起来，力求把对现场及被拍摄者的干扰降到最低，当然更不会采访，只是理性、客观、中立地跟拍事件本身的进展，忠实、客观地拍摄人物自己的行为及语言。不像格里尔逊那样创造性地处理现实，也不会像弗拉哈迪那样适度地摆拍，而

[1] 张同道. 大师影像 [M]. 广州：南方日报出版社，2003：112
[2] 李恒基，杨远婴. 外国电影理论文选 [M]. 北京：三联出版社，2006：262

是冷静地旁观，客观地记录。

(2) 不用解说词："直接电影"与以往纪录片最显著的区别，就是不用解说词，而是隐藏观点，把对事实的干扰降到最低，安静地跟拍，仅使用现场同期声，必要时辅以适当字幕，避免解说或音乐带来的"阐释"。

3. "直接电影"模式的创作主张

(1) 不介入或少介入，让事件自己说话。

(2) 不事先编写脚本，不干涉。

(3) 事前达成共识，保持现场对事态发展的关注和默契。

(4) 展现多种现实模式，开放的形态，给观众留下多种解读的自由空间。

(5) 依赖后期剪辑，放弃前期拍摄对事件过程的干预。后期剪辑的主旨是保持客观，尽量隐藏观点。让事实在影片中自我阐释。

五、挑动者与"真理电影"

1. 反叛与挑战

与罗伯特·弗拉哈迪一样，让·鲁什的父亲也是探险家，母亲则热爱绘画和诗歌。父母的职业和爱好对让·鲁什产生了很大影响，他从小热爱自然，喜欢诗歌，也喜欢绘画。幼年时随父亲迁居于阿尔及利亚、德国及摩洛哥等地，对各地独特的民风民俗产生了浓厚的兴趣。1938 年在巴黎人类学博物馆，让·鲁什观看了罗伯特·弗拉哈迪的两部影片，《北方的纳努克》和《摩阿娜》，从此坚定了成为一名人类学家的职业追求。后来，他在巴黎大学获得人类学博士学位，同时开始了人类学电影的拍摄工作。

但是，让·鲁什对弗拉哈迪的长镜头跟拍、适度摆拍手法并不认同。他认为这种旁观者的拍摄方式并不是本质的真实，而在外界刺激下的应急反应，可能才会体现最本质的真实。所以 1960 年他开始了一场实验，研究一种新的人类学电影形式。明确表示与"直接电影"不同，不做旁观者，而是要参与到拍摄过程中。他开发了一种将电影作为"精神分析的刺激物"的行之有效的手段，使人们说出以往难以言说的真实情感。[1] 这既是对弗拉哈迪传统的反叛，也是对"直接电影"的挑战，似乎是要打擂台，看看谁才是真正的真实揭示者。这比较符合让·鲁什人类学家的气质与风格，他热衷于冒险、探索和实验。

2. "真理电影"的纪录原则

20 世纪 60 年代兴起于法国的"真理电影"流派，由人类学家让·鲁什和社会学家埃德加·莫兰等一批纪录电影工作者组成，他们从一开始就有自己鲜明的制作理念与拍摄主张。

(1) 挑动者身份。与"直接电影"的"旁观者"身份不同，"真理电影"主张介入，而且是全面、深入地介入，成为问题的提出者、事实真相的"揭示者"。让·鲁什认为在摄像机的干预下，人们能够表露出一些平时不易表露的真实。他鼓励被拍摄对象在摄影机面前真实流露，并促使非常事件的发生。

[1] 埃里克·巴尔诺. 世界纪录电影史 [M]. 张德魁，译. 北京：中国电影出版社，1992：245

（2）制作者出现在画面里。与"直接电影"隐蔽自己不同，让·鲁什提出摄影机是"参与的摄影机"，形成了一种以访问形式出现的，建立在拍摄者和被拍摄者之间互动关系上的制作模式。制作者明确地出现在画面里，成为作品的重要组成部分。不仅是拍摄者和采访者出现，制片核心人物如导演、策划也出现在画面里，与被拍摄者共同完成作品。这是之前弗拉哈迪、格里尔逊都不曾有过的做法，也是同时期的"直接电影"极力反对的做法，但却是"真理电影"大力倡导的。

3. "真理电影"与"直接电影"的联系与区别

二者共同点如下所述。

（1）都取材于现实生活。拍摄素材的来源都是非虚构的现实生活。

（2）都不用解说词，而是借助于同期声的力量。只是获取同期声的方式不同，一个是自然采集，一个依靠提问。

（3）目的相同。拍摄的目的都旨在揭示真实。只是方法迥异，一个旁观，一个挑动。

二者区别如下所述。

（1）拍摄身份不同。"直接电影"的拍摄者作为旁观者，等待非常事件的发生；"真理电影"的拍摄者则作为挑动者，促成非常事件的发生。

（2）拍摄状态不同。"直接电影"的拍摄者故意隐藏在摄像机背后，不希望抛头露面；而"真理电影"的拍摄者却要大张旗鼓地参与到影片中。

（3）对"记录"与"虚构"的看法不同。"直接电影"认为纪录电影应该是对现实的纯粹记录，在被动状态中捕捉真实，反对在纪录片中使用虚构手法；"真理电影"则认为纪录电影不应该纯粹地记录现实，应该主动去挖掘真实，不排斥在纪录电影中采用虚构策略。这一点对后来的"新纪录电影"产生了影响。

六、"虚构过去"与新纪录电影

"新纪录电影"是二十世纪八九十年代在美国出现的一种纪录片浪潮，是电子时代纪录电影工作者对传统纪录电影表现手法提出的质疑和反叛，也是对传统纪录电影真实观发出的挑战。美国纪录片学者琳达·威廉姆斯（Linda Williams）认为，摄影机是可以撒谎的，影像已经不再是从前被称作映照物体、人物和事件的视觉真实的"有记忆的镜子"，而是变成了对真实的歪曲和篡改。[1]这大概是她把文章取名为"没有记忆的镜子"的原因。1993年琳达·威廉姆斯在《没有记忆的镜子——真实、历史与新纪录电影》一文中阐释了新纪录电影的本质特征。她说，新纪录电影的"新"在于它肯定了以往纪录电影否定的"虚构"手法，认为纪录片不是故事片，也不应该混同于故事片，但纪录片可以而且应该采取一切虚构手段与策略以达到真实。[2]

新纪录电影的特征与原则如下所述。

[1] 单万里. 纪录电影文献[M]. 北京：中国广播电视出版社，2001：14

[2] 琳达·威廉姆斯. 没有记忆的镜子——真实、历史与新纪录电影// 单万里. 纪录电影文献[M]. 北京：中国广播电视出版社，2001：592

1. 主动"虚构"过去

进入电子时代，影像的虚幻和不确定性加剧了人们的怀疑情绪。这种情绪对纪录电影美学的转变产生了深刻的影响，"虚构"和"真实"被纪录电影工作者重新考量。为了讲述真实，新纪录电影大胆创造，有意识地、主动地、明确地提出"虚构"真实。

2. 模糊纪录片与故事片的边界

纪录片不是故事片，但可以采取虚构手段达到真实。当给人带来创伤的历史事件无法用任何简单的或单面的"有记忆的镜子"进行表现时，就需要建构以努力唤起人们对它的记忆。

3. 调查者的身份

与直接电影的制作者作为"旁观者"、真理电影的制作者作为"挑动者"不同，新纪录电影制作者的身份是"调查者"。影片的制作过程很像考古工作，试图揭开谎言的疤痕，彰显难以接近的事件的真相。

思考题

1. 简述弗拉哈迪的历史地位及贡献。
2. "直接电影"与"真理电影"有什么区别？
3. 新纪录电影有哪些艺术主张？

第二节 中国纪录片的发展历程

中国纪录片和中国电影一起诞生，最早的一部中国电影即《定军山》，也是纪录片，其拍摄于1905年，与世界电影诞生的1895年相隔也只有10年。之后中国纪录片经历战火的洗礼，发挥文献价值，记录中国人民的抗战历程。随着技术革命的发展，中国纪录片在纪录理念、表现手法上不断探索与创新，就像一条奔流不息的光影之河，映照着中国社会的发展进程。

一、任庆泰与第一部纪录片

1905年，第一部由中国人自己拍摄的纪录电影《定军山》在北京问世，这也是中华民族电影事业的开端。

该纪录电影的制作人是任庆泰。他是沈阳人，早年曾在日本学习过照相技术。回国后于1892年在北京琉璃厂土地祠旧址开设了一家照相馆，名叫"丰泰照相馆"。当时北京的照相馆多由外商经营，丰泰照相馆是第一家由中国人开设的照相馆。

任庆泰喜欢照相，也喜欢看电影。但他看到电影都是外国人拍摄的，拍摄的也都是外国景物和事件。这激发了他一个大胆的想法：中国人能不能把自己喜欢的东西拍出来给老百姓看？他决定拍摄一部中国电影。他从东交民巷德商专营照相与摄影器材的祈罗福洋行，购买了一架法国制造的手摇木壳摄影机和14卷胶片。器材准备好了，拍什么内容呢？当时京

戏最受广大市民欢迎，而谭鑫培是当红的京剧名角。于是任庆泰决定邀请谭鑫培主演《定军山》。

拍摄地点就在丰泰照相馆院内，利用日光进行，由照相技师刘仲伦担任摄影师。由于是无声片，拍摄内容只拍了戏中的请缨、舞刀、交锋等动作场面。前后拍了三天，共拍影片三卷。《定军山》中的黄忠是谭鑫培擅长的角色，尽管只拍了片段，但他表演精湛，很好地表现了角色的忠勇气概。电影拍完后在大栅栏一带放映，深受欢迎，引发"万人空巷来观之势"。

旗开得胜使任庆泰备受鼓舞，接着他又拍摄了谭鑫培表演的《长坂坡》片段，俞菊笙表演的《青石山》《艳阳楼》，以及俞振庭表演的《金钱豹》《白水滩》片段等。

正当任庆泰的电影顺利拍摄时，1909年一场意外大火烧毁了丰泰照相馆，摄影机等电影器材均毁于大火，也终止了他的电影拍摄活动。

【小知识】

《定军山》作为中国人自己拍摄的第一部电影，在北京丰泰照相馆拍摄并在前门大观楼放映，该片由任庆泰执导，谭鑫培主演。影片于1905年12月28日在中国（清朝）上映。影片包括《请缨》《舞刀》《交锋》三个片段。影片是对戏曲表演的舞台记录，采用自然光、长镜头拍摄，景别一直是全景，没有使用后来的蒙太奇切换与剪接技术，呈现出典型的一镜到底风格。

此后，任庆泰还拍摄了一系列的纪录片，如《青山石》《艳阳楼》《纺棉花》等戏曲片段，但不幸的是，1909年丰泰照相馆遭受了一场大火，所有影片都付之一炬。

二、商务印书馆活动影戏部与教育纪录片

商务印书馆活动影戏部成立于1918年，是上海的一家私营电影制片机构，属于商务印书馆业务科，由印刷所照相部负责拍摄工作。陈春生担任主任，聘请留美学生叶向荣主持摄影，导演和主要演员主要从商务印书馆内部发掘。它主要摄制"风景""时事""教育""新剧"和"古剧"五大类短片，其中包括教育片《盲童教育》《技击大观》《养真幼稚园》，风景片《长江名胜》《浙江潮》《南京名胜》，时事片《第五次远东运动会》等。开始拍摄新闻短片时，拍过《商务印书馆放工》《上海焚毁存土（鸦片）》《欧战祝胜游行》等。这些内容比较严肃，在一定程度上起到了启蒙的教育效果。

【小知识】

1897年，由夏粹芳、张元济等人在上海创办的商务印书馆，是中国近代最早的大型出版机构。1917年，该馆所属印刷所照相制版部开始兼营活动摄影业务，曾拍摄《商务印书馆放工》等短片。1918年正式成立活动影戏部，陈春生任主任，任彭年为助手，并修建厂房，扩充设备，制定有关制片和租借的章程。制片方针是"抵制外来有伤风化之品，冀为通俗教育之助"和"表彰吾国文化"。

商务印书馆活动影戏部的成立，标志着中国电影制片业进入了一个新的阶段。不同于之前"亚细亚公司"的外资背景和"幻仙公司"的投机性质，"商务"活动影戏部自资经营，具有相当的技术基础和规模，有比较明确的制片设想和管理制度，它的成立是中国电影产业规模经营的开始。

1920年初夏，梅兰芳带剧团到上海演出。有一天，商务印书馆经理邀请梅兰芳到福建菜馆"小有天"用餐。席间，商务印书馆经理告诉梅兰芳商务印书馆想请他拍电影。梅兰芳听了之后，非常高兴，欣然应允，因为他正想把自己的舞台艺术搬上银幕。后来双方商定拍摄两部戏，一部是情节热闹、场景丰富的《天女散花》，另一部是身段表情较多、能展现中国风俗的《春香闹学》。此后一段时间，梅兰芳白天在商务印书馆拍摄电影，晚上在戏院演出。《春香闹学》的大部分镜头就是在商务影片部的大玻璃棚内拍摄的，《天女散花》则是在戏院舞台上拍摄的。这两部影片虽然都是无声片，唱词和对白采用字幕插入方式，但在当时已算是用电影表现戏曲艺术的比较完整的作品。在上海、北京等大中城市上映后受到观众赞誉，并发行到了海外，在南洋一带也颇受华侨的欢迎。

由于拍片的教育目的与市场经营产生矛盾，商务印书馆领导对此意见也有分歧。1926年，活动影戏部和馆本部分离，影戏部改组为"国光影片公司"，独立经营。但随着电影业的发展，竞争日趋激烈，国光影片公司因资本和市场规模都不大，且缺少编导人员，于1927年年底宣告停业。公司共拍摄数十部影片，但遗憾的是，所有的影片资料都没能保存下来。在1932年"一·二八"事变中，这些资料被日寇飞机炸毁于商务印刷所的仓库中。

三、黎民伟与文献纪录片

黎民伟（1893年—1953年），原籍广东新会县都会村，出生于日本，被誉为中国电影事业的拓荒者之一，有"中国纪录片之父"的美称。1913年，黎民伟组织了"人我镜剧社"，后与美国人共同创办香港第一家电影制片公司——华美影片公司；同年编剧并主演了剧情电影《庄子试妻》。1921年与黎北海、黎海山合作创办新世界戏院，该戏院是香港历史上首家全华资戏院；同年，黎民伟开始携带摄影机追随孙中山，记录孙中山和革命军的重要活动。

1922年，他在香港银幕街创建民新制造影画公司并担任厂长；同年，担任香港南华体育会副主席。1923年4月10日，赴日本拍摄纪录片《中国竞技员赴日本第六届远东运动会》；5月14日，在香港铜锣湾威菲路创办民新影片公司，出任副经理兼摄影师。

1924年至1925年，国共合作期间，黎民伟亲赴北伐前线实地拍摄，记录了第一次国内革命战争时期的重要人物孙中山、李大钊、周恩来等人，创作了一批极其珍贵的新闻纪录片。1937年执导纪录片《淞沪抗战纪实》。1945年抗战胜利后，回到香港恢复了民新影片公司的运营，并经营仙乐电影院。1947年担任纪录片《勋业千秋》的摄影师。

黎民伟不仅是一位富有传奇色彩的革命志士，更是早期中国电影拓荒者中的重要人物。他始终恪守自己的人生准则和生活信念，为国爱民，展现出一个正直、进步、爱国的电影事业家与艺术家的可贵思想品格和人格魅力。在电影创作中，他一贯坚持的重要原则就是真实。在中国电影界，黎民伟是第一个明确提出"电影救国"口号的人，也是最早有计划地将正在进行的大革命全面记录在胶片上，为后人留下珍贵的形象档案和第一手历史资料的艺术家。他一生自觉倾注大量精力和财力，为宣传民主革命而努力，对创建中国早期的新闻纪录电影事业起到了关键的先导作用。所以，还有人将他称为"中国纪录片之父"。他主张电影的"宗旨务求其纯正，出品务求其优美"，更要通过影片把中国固有的"超迈之思想，纯洁之道德，敦厚之风俗"表现出来，传播出去。

四、延安电影团与抗战纪录片

1938年，在中国共产党中央委员会和八路军总政治部的组织和领导下，在延安成立了八路军总政治部延安电影团，由此开创了人民新闻纪录电影事业。延安电影团从成立之时，就始终坚持党的文艺方向，紧密结合现实斗争，把团结人民、鼓舞人民、打击敌人作为制片的主要目的。在极其艰难的条件下，延安电影团为新闻纪录电影事业作出了巨大贡献。

1938年10月，在陕西省延安市黄陵县黄帝陵拍摄了纪录片《延安与八路军》。该片记录了从祖国各地汇集来的青年，经过这里奔赴延安的情景，表现出"天下人心归延安"的景象，这是纪录片《延安与八路军》的第一个镜头。这部影片由袁牧之编写提纲，吴印咸、徐肖冰负责摄影工作。虽然影片最终没有完成上映，但是它拍摄的许多素材，在后来中苏合拍的《中国人民的胜利》和《解放了的中国》等影片中被使用。作为延安电影团的第一部影片，同时也是人民纪录电影的第一部影片，《延安与八路军》产生了极为广泛的影响和非同寻常的历史意义。

1939年1月，摄影队从延安出发到华北敌后，拍摄了第一部解放区的历史纪录片《延安与八路军》。1940年以后摄影队回到延安，在国民党反动派物资封锁下，继续拍摄了《陕甘宁边区第二届参议会》《十月革命节》《边区生产展览会》《生产与战斗结合起来》等影片。这些影片都是在极其困难的条件下制作完成的。

20世纪40年代初期，延安电影团的工作面临重重困境。由于敌人对陕甘宁边区的封锁，使制片材料的来源断绝，工作几乎陷于停顿。但是，当时的革命斗争迫切需要电影作为宣传工具。1942年后，电影团的同志们努力克服各种困难，摄制完成了大型纪录片《生产与战斗结合起来》，边区的群众称它为"南泥湾"。影片在陕甘宁边区各地巡回放映时，受到群众的热烈欢迎，人们争先恐后地赶来观看，一时轰动了边区，起到了很好的宣传作用。

五、电视纪录片

中国电视纪录片从1958年5月1日诞生至2024年已经走过66个春秋。在其发展历程中，经历了模仿电影、借鉴苏联手法与"格里尔逊模式"并存的"初创时期"；主观表达、主题先行的"特殊时期"；尝试改编、合作拍摄的"探索时期"；回归纪实本体的"回归时期"；纪实理念多元、纪实手法多样的"多元时期"以及网络化时期。

1. 初创时期

1958年5月1日北京电视台正式成立，当晚播出的第一个节目为《工业先进工作者和农业合作社主任庆祝"五一"节座谈》，节目形式为电视座谈，时长为10分钟。第二个节目是新闻纪录片《到农村去》，由中央新闻纪录制片厂制作，该片聚焦于干部下放问题，片长为10分钟。这个时期电视台播出的纪录片，主要依托于"新影厂"供片，后来电视台自己摄制的纪录片，也是用16毫米胶片拍摄，表现手法也受电影纪录片的影响。在题材内容上，多为各行各业劳动成果和模范人物的事迹介绍，比如《英雄的信阳人民》《纪念白求恩》《南泥湾》，也有反映祖国新面貌的风光片《欢乐的新疆》《美丽的珠江三角洲》《长江行》等。相对而言，题材范围比较广阔，主题内涵充满昂扬奋进的时代气息，并带有明显主观表达特征。

1958年至1969年，这段时间属于格里尔逊式时期，纪录片主要报道重大事件、介绍先

进典型、宣传方针政策。新闻电影纪录片风格上以影像为主，辅以解说，动作多而过程少，形成了典型的"解说＋画面"模式，如《珠江三角洲》《欢乐的新疆》《战斗中的越南》以及专为国际交流而制作的年度"贺年片"等。1965年，《收租院》比较有影响，该片由陈汉元、朱宏、王元洪主创，将地主庄园陈列馆中的"收租院泥塑群像"搬上了银幕，以文学性强的散文体形式，打破了传统的"宣教"模式，将思想性与艺术性融为一体。

2. 特殊时期

中国电视纪录片的第二个十年，即1969—1979年，是在"特殊时期"中度过的。这一时期的纪录片创作处于与世界隔绝的"自闭"阶段。在主观表达方面更加概念化、程式化，题材范围也相应缩小，反映风光、民俗风情类的作品不再出现。创作方式多采用干预生活的主观表达，主题表现有明显的主观倾向性，与现实的关系越来越远。作品多聚焦于反映各行各业的事迹，表现群体形象，如《三口大锅闹革命》《泰山压顶不弯腰》《壮志压倒万重山》等。其中，也有较为客观真实地反映人和事的作品，如《下课以后》《深山养路工》等。其中，《下课以后》作为出国片，受到了日本、美国、法国等国家的欢迎和好评。

3. 探索时期

中国电视纪录片的第三个十年，即1979—1989年，是在"改革春风"中度过的。随着国门初开，中国开始审慎面对来自外部的影响。在这一时期，中国社会经历了思想解放和改革开放。电视纪录片领域也出现栏目化、系列化现象。例如，1979年9月30日中央电视台推出了《祖国各地》栏目，1989年中央电视台推出了《地方台50分钟》栏目，1990年改为《地方台30分钟》。这一时期，中国电视纪录片领域涌现出一系列引人注目的作品。其中，包括1979—1981年中日合拍《丝绸之路》，1983年中日合拍的《话说长江》，1986年中央电视台独立拍摄的《话说运河》等。改革开放之初的纪录片，占主流地位的仍然是主观表达、思想性强、"解说＋画面"的作品，而且呈现大型化、系列化的特点。以文化寻根为主题，出现一大批文化系列片，其中《丝绸之路》17集、《话说长江》25集、《话说运河》35集、《唐蕃古道》20集、《黄河》30集、《龙的心》12集、《河殇》6集。这些系列作品以宏伟的气势、深沉的文化反思和浓厚的民族情感，引起观众的高度认同，曾掀起纪录片的观看热潮。但在表现形式上，仍然没有使用具有说服力的现场同期声以及跟拍纪实画面。

4. 回归时期

中国电视纪录片的第四个十年，即1990—1999年，是在"深化改革"的浪潮中度过的。经过长达30年的探索与跋涉，中国纪录片终于迎来转变与突破。世界纪录大师及其拍摄理念汇涌而来，中外纪录理念终于深度交汇，为纪录片的生态系统注入了活力。这一时期，纪录片回归到纪实本体，强调同期声、自然光的使用，关注普通人的生活，兼容并蓄。弗拉哈迪模式、直接电影、真理电影并存，不再是格里尔逊模式一家独大的时代。题材内容开始呈现人文品格与人文关怀，表现风格趋向理性客观、自然质朴。经过漫长的探索与坚持，这种"旁观""不干预"或"少干预"的纪实理念逐渐占据主流地位，主观图解生活的"格里尔逊式"逐渐退居幕后。中国纪录片开始主动吸纳外来影响，用世界能够理解的影视语言来讲述中国故事。在寻求共同语言的同时，也保持"本土化"的个性特征。这一时期出现了《望长城》《沙

与海》《藏北人家》《远在北京的家》《最后的山神》等优秀作品。同时,这也是"作者化"纪录片出现的时期,它们以人文关怀、平民视角和关注过程为特点,如《流浪北京》《彼岸》《老头》《北京的风很大》《舟舟的世界》《我们的留学生活——在日本东京的日子》《三节草》《英和白》等,一大批中国纪录片作品在国际上获奖。中国纪录片终于迈出国门,与世界对话并在当代世界纪录片领域占有一席之地。

5. 多元时期

中国电视纪录片的第五个十年,即2000—2010年,是在"全球化"浪潮中度过的。这一时期,以"新纪录电影"流派为主,纪实理念多元,纪实手法多样,出现《故宫》《圆明园》《大国崛起》《森林之歌》等一大批采用现代数字技术的纪录片。DV(数字视频)记录技术的出现,标志着精英纪录片从巅峰走向低谷。纪录片开始走向大众化、娱乐化、产业化,面对前所未有的挑战。纪录片的风格和题材变得丰富多彩,但一些传统栏目如《讲述》《纪事》等栏目却举步维艰。相对应地,新纪录电影风格的纪录片却异军突起,它们采用扮演、情景再现、虚构过去的手法,戏剧化、故事化、影像化地呈现内容,如《故宫》《圆明园》《大国崛起》《敦煌》《颐和园》等,引发广泛关注,也远销国外。

6. 网络化时期

2011年,中国第一个纪录片频道正式成立,标志着中国纪录片专业化水平的提升。这一时期的纪录片追求画面的质量和美感,不再黑乎乎、晃悠悠,呈现出画面精美、制作精良,时尚大气且节奏明快的风格,代表作品有《舌尖上的中国》《运行中国》《超级工程》《金砖之国》《美丽中国》《航拍中国》等。它们注重故事化叙述,如《我在故宫修文物》《春节全世界最大的聚会》《归途列车》《贝家花园往事》《丝路·重新开始的旅程》等。此外,纪录片开始关注文明对话,如《和全世界做生意》《当卢浮宫遇见紫禁城》《从长安到罗马》等。2012年是世界互联网元年,这一年智能手机诞生,移动终端使手机传播纪录片成为可能,爱奇艺、优酷、腾讯、B站等平台成为播放纪录片的专业网站。网生纪录片大批出现,如《历史那些事》《人生一串》《风味人间》《守护解放西》等。同时,传统媒体纪录片也开始进行网络传播,如《如果国宝会说话》《舌尖上的中国》《从长安到罗马》《棒!少年》《人生第一次》《人间世》等,优秀的纪录片作品都可以在各大网站上观看,这标志着一个大屏小屏、多屏联动互动的新时代的到来。

1. 简述20世纪90年代中国纪录片的风格特点。
2. 简述中国电视纪录片的发展历程。

1. 实训内容:观看一部中国或外国的经典纪录片作品,并分析其历史地位及影响。

2. 实训步骤：

（1）选择并确定要观看的中国或外国经典纪录片作品。

（2）从创作背景、创作理念、主题价值、地位影响等方面进行分析。

（3）撰写不少于800字的文稿。

3. 成果评价：教师课后审阅，课上点评。

第三章

纪录片创作的哲学思考

学习要点及目标

1. 了解纪录片创作中的真实与虚构。
2. 了解纪录片创作中的主观与客观。
3. 掌握纪录片再现与表现的关系,以及"情景再现"的种类。
4. 掌握纪录片中旁观与介入的具体内涵及其区别。

一切文化艺术和思想的发展都离不开哲学思想的影响，纪录片创作也不例外。人的生存状态和内心世界是纪录片表现的主要内容，因此纪录片创作同样需要哲学思维的自觉和哲学精神的关照。纪录片一方面要反映"真实"，另一方面又要有"创造性"，如何理解和处理二者的关系，如何正确把握真实与虚构、主观与客观、表现与再现、旁观与介入的辩证关系，这些问题都需要从哲学的角度进行思考。

第一节 真实与虚构

相较于电视剧、电影艺术的剧情虚构，纪录片强调其非虚构性，注重用真实生活表现对世界的观察和思考。纪录片所呈现的世界不是虚构和创造出来的，而是对真实世界的客观反映。

一、真实与纪实

从哲学角度讲，真实不是一个绝对的概念。物质的存在方式随着物质的运动和变化而变化，因此真实将永远保持相对的状态。

1. 真实是经过中介处理的真实

真实不等同于现实生活本身。即使是强调客观记录的"直接电影"流派，也不能百分之百还原和记录生活本身。因为在客观现实和观众之间，存在着制作者和摄像机这一中介。纪录片所呈现的世界虽然是非虚构的，但也是经过中介处理的。纪录片中的真实存在于创作者对真实的追求中。镜头把创作者看到的真实有选择地记录下来，此时的画面不是客观的真实本身，而是创作者经过中介处理后的真实。任何画面都是局部的，不可能完整重现事实的全貌。

2. 纪实是呈现真实的手段和方法

纪实是通过一种手段和方法来反映真实。故事片是"以假乱真"，用演员、道具来营造真实场景等。例如，《长安十二时辰》《潜伏》《人世间》《悬崖》等，通过服装、化妆、道具、灯光、舞美等元素来还原历史情景，力求逼真。而纪录片是"以真现真"，真实的环境、真实的人物、真实的事件，用自然光、长镜头拍摄下来，尽量保持生活本来的面貌和相对完整的生活气息，给观众带来真实的感觉。例如，纪录片《棒！少年》跟拍了家境贫困、桀骜不驯的问题少年马虎，他加入棒球队后的生活，包括不喜欢规矩、不愿意排队、与队友冲突、打架，以及胜利之后唱"我是一个小小鸟"等成长经历，生动自然，真实感人。

二、纪录片的真实

1. 真实是主体对客体的一种认知

真实是认识主体对认识客体的一种认知。由于人的认知能力有限，而客观事物的真实又包含多种层面，比如事物的表象真实与深层真实、局部真实与整体真实、阶段性真实与完整

性真实等。因此，纪录片的真实是一种相对的真实，是记录者对客观事物某一阶段或某一层面真实的认知。纪录片不可能完整地呈现现实意义上的所有"真实"。也可以说，纪录片是对客观事物真实性的接近，不等同于客观事物本身。即使冷静旁观、不介入、不干预，仍不能穷尽客观事物的全貌。纪录片的真实具有相对性，是对客观事实的无限接近。例如，纪录片《乡村里的中国》，呈现了山东一个小山村一年四季的变化，几个家庭的日常生活和家庭变故，非常接近客观事实本身。但它也是对这个村庄众多人物事件的节选，并非一个村庄所有生活的全貌。

2. 真实是对客观事物本质真实的呈现

纪录片接近客观事物的程度，不仅体现在对外在形态的接近性方面，更重要的是体现在对客观事物内在本质价值的呈现上，即透过现象看本质，从事物表象深入到内在精神。外在形态与内在意蕴共同呈现。例如，纪录片《幼儿园》，导演张以庆想通过孩子们的稚拙表现，表达人类共同面对的困境与问题。比如一个小男孩早上穿衣服却总是穿不上，表情着急、痛苦又无助。表面上看是一个小孩子的窘境，但这也可能是反映成年人某个时刻面对的困境，只是场景不同、具体窘迫的事件不同而已。孤立无助，默默承受，是每一个人都有过的经历。因此，张以庆在呈现生活个体表象和状态的同时，也在揭示某种本质和哲理，是在呈现事物的本质真实。

三、真实与真实感

真实是一种感受、一种存在，一种理解的存在。真实感是与客观事实相符程度的感觉。真实来自现场，现场真实包括视觉真实，也包括听觉真实，所以同期声非常重要，是现场真实的重要见证。真实感来自人们对事件的理解和表述。真实本身是可知的，这关乎于它是如何被构建起来的，往往更强调创作者的视野和观察角度对真实的影响。真实作为一种叙事方式，也是一种价值判断，它体现了创作者对价值立场的构建。因为纪录片实际上是对生活的一种转译，是创作者把对生活的解读传递给观众。

那么，纪录片的真实感是如何构建与表达的呢？一般而言，真实感来源于以下几个方面。

（1）环境真实：拍摄真实环境。不是摄影棚里依据文献资料进行的景观还原，而是现实本身。例如，《舟舟的世界》拍摄舟舟到话剧团、歌剧团、京剧团，到商场超市，以及在大街上走猫步等，都是真实的环境。

（2）人物真实：拍摄生活中真实存在或存在过的人。不是演员扮演真实存在的人物，而是真实人物本身。例如，《彼岸的青春》里的人物都是现实中的普通人，都是留日的中国学生。如果用"情景再现"手法表达已经故去的人物，一定是有史料记载的、有依据可查证的、真实存在过的人物，如《贝家花园往事》里的贝熙业，是在中国生活几十年的、有书信等史料可查实的外国医生。

（3）事件真实：拍摄真实发生的事件，而非虚构的情节。例如，《乡村里的中国》《棒！少年》等，以事实服人，让事件本身说话，真实客观地拍摄事件的具体情况和发展过程。

（4）过程真实：拍摄正在发生的事件的过程，包括其来龙去脉。纪录片的真实更多地来源于对事件过程的呈现，而不是仅仅呈现事件的结果。纪录片是对事件中人物的语言、行为细节的真实记录，不是人为导演。就像《乡村里的中国》，从点苹果花开始，到摘苹果、卖苹

果，是完整的过程，其间有夫妻吵架，有对价格的分歧与无奈，展现了人物生活的艰辛，而处理问题的不同方法，则折射出不同的性格特点与精神气质。

（5）声音真实：声画一体可以增强真实感。在现实生活中，人的存在是声音与形象一体化的。由于早期影视摄录设备的不完善，不能实现同步收录声音，所以才有无声片或者出现声音画面分离的现象。随着技术的进步，现场收录同期声成为简单易行的事情，为纪录片还原现场真实感提供了技术支持。纪录片的真实感来源于现场同期声和自然声的收录与呈现，而非演播室拟音。

思考题

1. 什么是纪录片的真实？
2. 纪录片的真实感如何体现？

第二节　主观与客观

主观指人的意识和精神，与客观相对立。辩证唯物主义认为，主观和客观是对立统一的两个方面。物质是独立于万事万物的客观存在，主观能动性是个体意识对客观世界的反映，主观对客观事物的发展起促进或阻碍的作用。客观指存在于意识之外、不依赖于人的意识而存在的物质世界，以及我们认识的一切对象。哲学上，主观是人类意识和观念的内在活动。主观不是虚构，客观不是绝对的真实，主观和客观的关系是实践的两个方面。主观是客观世界在人脑中的反映，也是对人行为的规范。客观是主观认识的对象和决定要素。

一、纪录片的客观性

纪录片的客观性是在主观调控下的真实呈现。纪录片的客观性理论，其基础来源最早可以追溯到被誉为纪录片之父的美国导演罗伯特·弗拉哈迪。他在创作《北方的纳努克》时强调用长镜头来保持对生活信息的完整记录。到20世纪60年代初，美国的"直接电影"流派主张以不介入、不干扰、不采访的"旁观者"身份进行拍摄，尽可能地准确捕捉正在发生的事件，将制作者的干预和干扰降到最低。不像约翰·格里尔逊那样"创造性处理生活"，而是像"直接电影"那样，冷静地旁观，客观地记录。即使把摄像机当成"墙上的苍蝇"刻意隐藏，但只要摄像机存在，就是一种干扰、一种选择，只是这种干扰程度比较低而已。所以，有人说纪录片是伪装的客观记录。实际上，纪录片是主观与客观协调统一的艺术形成，二者不可分割。

以纪录片《沙与海》为例，该片展现了沙漠与海洋不同地域两户人家的生活状态，客观记录他们面对风沙等恶劣环境的挣扎与坚韧。但是，选择沙漠与海洋两个典型的生存环境，以及两个典型的人家，本身就是对生活的审视、感应、感悟和选择的结果，已经排除热带雨林、青藏高原等其他地域；也排除了更多人家，是主观介入生活后的纪实呈现，是主观与客观的统一。纪录片《世界遗产漫步》则是对丽江、厦门、杭州等世界遗产地文化风俗的真实记录，

但是拍摄角度和手法是有设计感的,内容是有选择的,而非无目的或随意的生活记录。

二、纪录片的主观性

纪录片的主观性是在客观事实基础上进行的选择。纪录片主观创作理论的根基,源自英国纪录片大师约翰·格里尔逊的理念。他认为,纪录片是对客观事实的创造性处理。主张纪录电影不仅是一种娱乐,更应该具有启迪人心的义务。他为了实行必要的公民教育,选择以电影为媒介。他认为电影这种艺术形式,可以部分取代教会、学校等传统教育形式,成为影响公众的有效手段。他不怕"宣传"这个词,甚至说"我视电影为讲坛",认为电影是敲打社会的一把锤子,而不是简单映照现实的一面镜子。"创造性处理"否定了纪录片早期出现的大量、简单地重复日常生活的自然主义流水账,主张采取戏剧化的手法对现实生活事件进行"扮演",甚至"重构",目的是让主题明确且生动地表现出来。格里尔逊的第一部也是唯一一部纪录片《漂网渔船》的主题是歌颂英国如火如荼的工业革命,片中"创造性"地处理生活,仰拍劳动场景、人物神情的选择等,是为了确保镜头的造型美感、可视性,使镜头充满张力。劳动者熟练的动作、饱满的热情、生动的表情,通过仰拍、特写等有意识地设计镜头,彰显劳动的美和价值。所以纪录片的真实不仅要拍摄自然的生活,还要选择生活、创造性地阐释生活。纪录片作为一种艺术形式,也需要对客观事物进行选择、提炼、升华,需要结构安排、细节捕捉、造型设计,这些离不开主观意识和思想。比如,纪录片《世界遗产漫步》通过一对夫妻、母子、兄妹的视角来介绍所见世界遗产地的文化与风俗,这是一种创造性解释生活的表现,是一种观看角度的变化,不再仅仅是创作者或当事人,而是模拟来访的游客带着各自的问题和困惑来这里,旅游的同时,为各自的生活解开迷雾,是有主题、有目的的漫步,是基于生活真实的设计与选择。

1. 什么是纪录片的主观性?
2. 举例说明什么是纪录片的客观性。

第三节 再现与表现

一、再现

再现是对客观现实的模拟性描写,它强调再现物的客观形态。艺术领域中的"再现",就是效法自然,模仿自然,将客观存在的事物和人物真实完整地呈现在艺术作品中。在创作手法上,它偏重写实;在创作倾向上,它偏重认识客体,再现现实。

(一)纪录片的再现

真实呈现和客观记录生活,是纪录片的根本属性。纪实是对现实生活的模拟性再现,它

力求接近原生态。纪录片的再现包括对现实生活的纪实再现和对历史事件的情景再现。

1. 纪实再现

纪录片对生活的客观反映主要通过再现生活来实现，它将真实生活中相对完整的片段原汁原味地展现出来。具体来说，可以包括三个方面的内容。

第一，对生活事件的时间再现。讲述事件发生的具体时间，有明确的事件发生、发展、高潮、结局的过程，有一个比较鲜明的时间概念。比如，《乡村里的中国》用二十四节气来展现一年四季的变化，以及村庄里人们生活的变化。影片通过春耕、夏播、秋收、冬藏等场景，人们在劳作过程中产生的矛盾冲突等，比如秧苗被毁、树木被砍、苹果卖不出好价钱等，反映农村的生活状态。用长镜头、同期声、现场跟拍等纪实手段，对现实生活做时间上的真实记录和客观反映。

第二，对现实生活的空间再现。纪录片再现真实的生活环境，展现空间与人物、事件的关系等。比如，纪录片《幼儿园》，通过展现孩子们在不同教室空间进行音乐学习、朗诵训练等活动，以及在户外进行游戏或到电影院看电影场景，呈现孩子们在不同空间的表现、情绪反应。在教室里容易紧张，在户外比较开心快乐，表达环境与人物的关系，展现孩子们对快乐生活的向往。

第三，对时间、空间里人物行为的再现。纪录片是关于人的生存状态的艺术，无论在时间还是空间上，都是为了展现人物，人物一定要放在时空和具体事件里。要拍摄人物语言或行动的细节，需让人物的发展具有可信度，让人物的形象立体化。比如，《彼岸的青春》通过拍摄柳林在超市买肉，镜头捕捉到柳林的眼神和表情，如眼睛不断地看向价格，又看向钱包，手紧紧抓住钱包，脸上是想买又怕钱不够的犹豫和无奈。这些细节把留学生的生活现状展现得一览无余。在该纪录片中，空间是超市，时间是下班以后，人物行为是有理智的、有克制的消费，没有冲动地去满足生活的必需或品质，而是更看重学业能否继续。坚定地求学、克服困难的精神也充分表现出来。

2. 情景再现

情景再现是指在客观事实的基础上，以扮演或搬演的方式，通过声音和画面的设计，还原已经发生事件的情景状态的一种创作技法。情景再现起补充叙事、烘托情境等作用。纪录片情景再现的理论源头，可以追溯到 20 世纪 90 年代的"新纪录电影"流派。这一流派取材历史，主张通过"虚构"来展现"过去的真实"，大胆使用情景再现、历史资料，使过去与现实相互交织，呈现出理性旁观与主观介入共存、多种记录手法并用的特点。中国第一部真正意义上的新纪录电影是 2005 年的《故宫》，之后出现了《大国崛起》《复兴之路》《圆明园》《敦煌》《当卢浮宫遇见紫禁城》《旗帜》《丰碑》《雨花台》《大鲁艺》《走向海洋》《曹雪芹与红楼梦》《八月桂花遍地开》等一大批优秀作品。这些影片取材于历史，用影像"还原"历史，用现代眼光"解读"历史，以生动的故事、炫目的影像特效，在传递知识的同时，也带来审美享受。

情景再现是纪录片创作的一种补充手段。前提是这个事件，一定是真实发生过，有文字资料记载，有实物留存或当事人讲述，而不能凭空捏造或虚构。情景再现的底线是曾经真实存在过，不是无中生有。比如，纪录片《圆明园》，用大量三维动画展现或者还原曾经美丽绝

伦的圆明园，是根据已有的历史文献记载，根据宫廷绘画以及存在的建筑烫样，在众多事实的基础上进行影像的还原。因为实物已经被烧毁，影像还原具有强烈的感染力和可信度，令人非常震撼，取得了非常好的艺术效果。

（二）纪录片情景再现的种类

纪录片的情景再现，是指在事件发生时没有留下任何影像及音像资料的情况下，事件过后根据需要，对当时的情景进行模拟性影像再现的一种方式。具体可以分为以下几种方式。

1. 搬演

搬演，即摆拍，是由被拍摄的人物按照编导的要求，对自己过去的生活进行重演再现。这种方式比较常见，在很多纪录片中都有不同程度的使用。比如，纪录片的开山之作《北方的纳努克》，导演弗拉哈迪指导纳努克用先辈的钓鱼方式捕鱼，在冰河里划船，趴在冰上钓鱼，这些都是事先安排好的拍摄内容。包括让纳努克一家在掀去屋顶的冰屋里表演起床以及建造冰屋的过程，都是经过反复排练后拍摄的。但是这并不影响真实性，因为纳努克也曾经像父辈一样捕鱼和建造冰屋，这些都是他们曾经真实发生过的生活，只是又在镜头前重新展示而已。现在的一些纪录片在对人物的采访时，也需要设计安排采访的环境，对人物要说的内容有一个说明或者提示，如果是专题式纪录片的专家采访，可能需要对采访内容的大致方向提出要求。

2. 扮演

扮演是由演员按照编导的要求，对过去真实发生的事件或人物进行扮演再现、情景再现。比如，在纪录片《圆明园》中，清朝的几代皇帝以及外国传教士郎世宁都是由演员扮演的。这些人物是历史上真实存在过的，根据宫廷画像、文献记载等，寻找外貌接近的演员。事件也应该是历史上真实发生过的事件，如康熙喜欢天文，喜欢科学，亲自为皇子们编写科学教材；雍正比较勤勉，一年只休息一天等，以及康熙、雍正、乾隆三代同游畅春园的经历，都是有历史记载的。适度的演员扮演是纪录片情景再现中一个比较常见且可接受的方式。人物扮演的底线是不能影响对历史真相的把握与认知。

3. 影像再现

影像再现是运用相关影像资料，如照片、电影、电视剧、戏曲等视觉资料进行辅助性再现。比如，关于毛泽东的纪录片中，可能会引用电影《毛泽东和他的儿子》中的片段。纪录片《国家相册》则大量引用老照片，对当时的历史情景进行展现。

4. 数字再现

数字再现是纪录片运用现代数字技术、三维动画、动漫等虚拟的影像手段，对历史人物或事件进行情景再现。比如，《圆明园》中用大量动画对已不存在的圆明园建筑进行情景再现，通过数字影像展现出其宏伟壮丽的面貌，使人目睹它的美丽芳颜，非常逼真和震撼。这种再现方式满足了视觉享受。同时避免了现实中重建园林的成本和对文物的潜在破坏。文物的珍贵之处在于其不可复生，但是虚拟影像技术可以让其在某种程度上"复活"。

二、表现

表现是指运用比拟、比喻、象征等艺术手法，侧重于表现主体对客体的内心感受或情感活动。纪录片的表现，是在生活真实的基础上，传达创作者的理念、思想、情感等，艺术性地告知观众"生活应该这样"，从而使纪录片作品更有诗意和韵味。比如，张以庆导演的纪录片《幼儿园》《英和白》《禅》《君子檀》等，都展现了比较强烈的表现色彩。

《幼儿园》在2004年6月荣获第十届上海国际电视节"白玉兰奖"之"人文类纪录片最佳创意奖"。作品用纪录片的形式，探讨了孩子与成年人之间的关系与影响，既充满童趣又具有社会内涵，具有显著的寓言色彩。作为中国纪录片领域的"领跑者"和"颠覆者"，张以庆导演的这部纪录片引起广泛热议，赞赏与质疑同在。传播文化研究学者董子竹给予高度评价，认为《幼儿园》内涵深刻，能够在平凡中见深刻，片子看似杂乱，却在不经意间延伸着主题，穿越了社会层面、文化层面，直抵生命层面。而北京广播学院朱羽君教授则认为，《幼儿园》超越了传统纪录片的范畴，认为张以庆把孩子作为符号，用以组织自己的思维，来表现他自己内心的东西，而不是仅仅表现生活本身。这种争论实际上是对纪录片再现与表现手法的争论，纪录片也可以使用"表现"的手法。

《幼儿园》运用了很多象征、隐喻、烘托等"表现"手法。比如，孩子户外玩耍的镜头，采用虚焦的朦胧画面来表现，比喻或隐喻孩子们的快乐是虚化的，也是不常见的。孩子们渴望的"户外活动"，被导演拍得朦胧、模糊，和幼儿园室内空间形成对比。外面的世界，是孩子们憧憬的、理想化的、朦胧的东西，也是多数情况下只能停留在想象里的世界，所以进行了虚化处理。

例如，烘托、渲染手法的运用。《幼儿园》的主题音乐采用了耳熟能详的民歌《茉莉花》，以此表达对生命的咏叹。《茉莉花》在片子里前后出现了五次，是作者内心情感的一种抒发与寄托。《幼儿园》揭示了一个内涵丰富、人们熟知而又陌生的幼儿世界，随着影片的逐步展开，观众的情绪也随之发生变化。《茉莉花》的旋律与不同阶段的情绪交织在一起，产生一种内心的共鸣。起初，听到《茉莉花》响起时，观众可能是一种轻松的、愉悦的、欣赏的心境，看到的也会是孩子们天真烂漫、童趣盎然的场景。但随着幼儿园生活的逐步展现，《茉莉花》的旋律便有了变化，人们的心情也开始复杂起来。天籁般的童声，传导出人之初的无奈与现实；天使般的孩子，承受着太多的社会投射，茉莉花的芬芳夹杂着淡淡的愁绪与忧伤。

在2012年12月北京第18届纪录片庆典论坛上，笔者请教张以庆导演，《幼儿园》为什么用《茉莉花》这首乐曲，张以庆导演说，这是一声叹息。无论是美好、遗憾还是怅惘，都可以用一声叹息来代表。《茉莉花》具有普遍性，也很有诗意。张以庆导演认为纪录片是非常个人化的艺术形式，是作者个人描述和解释世界的一种形式。他会在生活中寻找形而上的元素，寻找具象的载体，把理念性的东西抽离出来。他对现象很敏感，但又希望能够透过现象看到本质。

1. 什么是纪录片的再现？
2. 纪录片情景再现有哪些种类？

第四节 旁观与介入

纪录片的"生命"在于真实性。纪录片的真实性是对真实生活的无限接近。接近真实生活的方式可以分成两大类：一种是旁观，一种是介入。

一、纪录片的旁观

纪录片的旁观理论，最早可以追溯到20世纪20至30年代的苏联纪录片先驱吉加·维尔托夫，他主张纪录片应抢拍和隐蔽拍摄，并用"墙上的苍蝇"比喻拍摄的客观性。明确提出"旁观"纪录概念的是20世纪60年代初期美国的"直接电影"流派，代表人物包括美国的罗伯特·德鲁和理查德·利科克。他们主张纪录片创作以不介入、不干扰、不采访的旁观者身份面对拍摄对象，以客观、理性地反映真实生活为目标，尽可能准确地捕捉正在发生的事件，并将制作者的干预或阐释降至最低。1960年他们创作纪录片《初选》，完整记录了两位候选人在群众大会上演讲、在街头散发传单、在咖啡馆里逗留、准备电视采访、在汽车和旅馆里打瞌睡、观看电视播放竞选结果等细节和过程等，这部影片鲜明地捕捉到竞选活动的期待、欣喜、辛苦和策略运筹的全过程。20世纪60年代中后期，律师出身的美国纪录片导演弗雷德里克·怀斯曼对"旁观"理论非常认同，并进一步发展了这一理念。为了保持客观性或者不打扰、不介入，怀斯曼拍摄纪录片从来不和被拍摄者进行事先沟通和交流。这种不干扰的旁观拍摄方式，已成为纪录片创作追求真实的重要途径，也是纪录片创作的一种重要风格和流派，很多纪录片创作者以能够运用这种方式创作纪录片为至高追求。

纪录片旁观的方式主要有两种。一种是怀斯曼所强调的"陌生化"，假装自己不存在，不出声地把自己隐藏起来，使对方也无视摄像机的存在，刻意保持距离和陌生感，以达到创作者的理性及对所见事物的冷静旁观。然而，这种不打招呼、不事先沟通交流的拍摄方式，有时可能会被视为一种不礼貌的打扰，甚至出现"介入"的现象。比如，意大利导演米开朗基罗·安东尼奥尼在其纪录片《中国》中，采取了一种旁观者的姿态，他不介入、不交流地记录了在天安门广场等待拍摄风景纪念照的人群。然而，一位姑娘对他的拍摄表现出了明显的不满，甚至翻起白眼以示愤怒。这种反感的表情，是对摄像者"介入"的一种反抗，也表明这种拍摄已经造成介入和干扰。

还有一种旁观方式是纪录片先驱罗伯特·弗拉哈迪开创的"交朋友"方式。他通过事先与被拍摄者进行充分沟通与交流，甚至是建立友谊，一起生活一段时间，来形成相互信任和了解，达成共识，即在摄像机存在的情况下继续正常生活。这是双方都认可的旁观方式。但是有可能被拍摄者会下意识地揣测导演的意图，无意间按照导演的意思去生活。这是潜在的比较隐蔽的一种干扰。所以，当时有人诟病《北方纳努克》的拍摄是干扰生活的摆拍。但更多的时候，许多纪录片创作者采用这种事先沟通的方式，尽量让对方认可，双方形成互不干扰的默契，以达到对生活的客观记录。比如，《沙与海》《最后的山神》《龙脊》《归途列车》《劫后》等一大批主张"旁观"纪实的纪录片，都是采用弗拉哈迪的方式，达成共识，保持距离，形成相互理解下的旁观。

二、纪录片的介入

纪录片是对生活审视、感应、领悟和选择之后的一种呈现，不是生活的 24 小时监控录像。纪录片是有观点的艺术作品，其对生活的介入是一种接近生活真实本质的创作方法，也是纪录片与生俱来的属性。明确提出纪录片要"介入"的是诞生于 20 世纪 60 年代初期的法国的"真理电影"流派。与"直接电影"的"旁观"、不介入、不干扰相反，"真理电影"大张旗鼓地主张"干扰"与"介入"，激发被拍摄对象在摄影机面前真实流露，促使非常事件的发生。摄影机的目的不在于捕捉全部的真理，而在于揭示部分真理。"真理电影"的介入是全方位的，从策划、采访、制作到放映，全程参与，深度关注与介入被拍摄者的生活。这种以"挑动者"的身份进行主观介入的纪录片理念与风格，具有深远的影响。自 20 世纪 90 年代开始，这种理念在中国出现，其标志性的作品就是 1991 年的纪录片《望长城》，此后影响一直延续至今，出现了如《北京的风很大》《幼儿园》《无穷之路》等优秀作品。

纪录片的介入，是一种接近真实生活的方式，以挑动者的身份，做"汤里的苍蝇"，让生活露出本来的面貌，或揭开事物背后的真实，是一种达到真实的手段。比如，纪录片《北京的风很大》以突然袭击的采访和拍摄方式，采访不同环境下的人们，获得的意想不到的一些答案，引发思考。大街上行走的人、婚礼上的新郎新娘、办公室里的工作人员，在面对摄影机和"你觉得北京的风大吗"的问题时，不同的人有不同的反应，充满了张力。有人认真回答，有人不屑一顾，有人逃之夭夭，有人高度戒备，有人长篇大论，有人质疑拍摄者是否经过居委会批准，有人以为他们是电视台的，故意摆出一副严肃的姿态。在人们最熟悉的环境中，存在着许多意识不到或不愿意去意识的问题。无论人们做出什么样的回答，都是真实的、自然的，也是现场介入状态下可能表现出来的启人思考的真实。

1. 什么是纪录片的旁观？
2. 什么是纪录片的介入？
3. 如何看待旁观与介入的关系？

1. 实训内容：分析"情景再现"手法在纪录片创作中的运用。
2. 实训步骤：
（1）确定一部或几部纪录片作品。
（2）分析这些纪录片作品中的"情景再现"类型。
（3）制作包含图片、文字、视频片段的 PPT。
3. 成果评价：分小组展示，教师点评。

实践篇

纪录片创作是一项系统工程。如何把纪录片的概念、本质属性、价值功能以及哲理思考的理解转化为一部生动形象的纪录片作品，需要通过不断的实践磨炼和探索来实现。纪录片创作的具体流程包括前期准备、现场拍摄、后期剪辑三个主要阶段。在前期准备过程中，选题论证非常重要，好的选题等于成功的一半，而采访的成果直接影响我们对选题价值的认识程度；在拍摄过程中，镜头的构图、角度、运动等要素的精准把握，决定了画面真实信息的传递和视觉张力的呈现；后期剪辑则是对所有素材的合理布局和视听要素的综合运用，以使主题得到提炼与升华。每一个环节都需要创作者认真投入，通过坚持不懈地实践和探索，才能创作出一部令人满意的纪录片作品。

第四章

纪录片选题

拓展：纪录片的选题

学习要点及目标

1. 掌握纪录片选题的概念。
2. 了解纪录片选题的来源及其范围。
3. 掌握纪录片选题的原则、要求及重要条件。

任何一种艺术创作都是从确定选题开始的，纪录片创作首先面临的也是拍摄内容的选取问题。纪录片有很多类型，从内容上可以分为历史、现实、人物、生活、军事、科技、体育等。理论上，生活中所有的事物都可以成为纪录片创作的选题。如果能从生活中见微知著，任何琐碎的细节都可以成为纪录片表现的对象，生活中所有内容也都可以用纪录片的形式来呈现。生活是如此丰富，包罗万象。这么多的内容，纪录片应该如何选择题材呢？

第一节　选题的概念及来源

在纪录片的创作过程中，"说什么"比"怎么说"重要，即使叙事手法新颖、拍摄技术先进，如果选题方向错误，或者选题价值不够突出，最终作品的艺术价值和社会价值都会大打折扣。因此，确定选题是纪录片创作的基础。

一、选题的概念

所谓选题，是指在生活素材的基础上，经过初步选择和提炼，形成的可以拍摄制作的题材内容。在这一定义中，有两个需要注意和区分的要素，即"素材"和"题材"。素材是指从生活中选取的、未经过提炼加工的原始材料。生活中的任何细节都可以成为纪录片关注的焦点，而这些未经艺术加工的生活日常就是纪录片需要的素材。而题材是指作品中已经具体描写的、体现主题思想的社会历史事件和生活现象，其来源于社会生活，是作者在对生活素材进行选择、集中、提炼、加工后形成的内容。题材的分类很多，如农村题材、城市题材、现实题材、历史题材、战争题材、爱情题材等。比如，纪录片《舟舟的世界》这个选题，是导演张以庆在多次经过武汉交响乐团门口时，看到舟舟一个人陶醉地朗诵情景之后，产生好奇，经过深入了解、思考和提炼，最终确定的拍摄选题。同样，纪录片《我们的留学生活——在日本东京的日子》的选题，是导演张丽玲在日本留学生活的亲身经历。她从自己熟悉的生活入手，通过观察、思考和提炼其中的价值，最后确定了拍摄的选题。

选题是艺术创作的开始，也是一个艺术作品成功的重要内容支撑。选题得当，事半功倍，否则浪费时间。尤其对于纪录片创作而言，由于纪录片是以现实生活为主要创作内容的艺术形式，因此更需要慎重选题并充分论证。这样，才能确保在有限的时间和精力内，完成有价值又吸引人的作品创作。

二、选题的来源

选题对于创作者而言非常重要。那么，选题从哪里来？从创作经验来看，纪录片的选题主要来源于三个方面。

1. 上级布置的任务

由于纪录片的制作周期相对比较长，所以提前规划选题的可能性比较大。一般电视台的上级主管部门会根据宣传任务及电视台的制作规划，不定期下达一些纪录片选题。特别是关于一些重大选题，如改革开放四十年、抗美援朝胜利七十周年、建党百年等，围绕重要历史

节点，提前策划一些大型系列纪录片。例如，《我们一起走过——致敬改革开放40周年》是由中共中央宣传部、中央广播电视总台联合制作，以改革开放40年取得的历史性成就和发生的历史性变革为基础，通过选取我国经济社会各个领域的发展变迁故事，呈现40年来中国改革开放的宏伟实践。摄制组采访了183位改革的亲历者、参与者和见证者，并挖掘了大量历史素材，用40年的时代歌曲和影视作品串联起改革岁月，唤起观众的共同记忆。这类大体量的系列纪录片作品，需要提前规划、权威部门的统筹协调、反复论证，以及具体实施部门精准用力才能完成。

例如，百集微纪录片《百炼成钢：中国共产党的100年》，也属于上级布置的任务，是由中央党史和文献研究院、国家广电总局、中共江苏省委联合策划制作的项目。该纪录片站在中国共产党成立100周年的历史高度，撷取中国革命、建设、改革历程中的重要事件，用历史故事的形式，形象展示百年大党的光辉历程和伟大成就。它以小入口折射大主题，以小故事揭示大道理，生动回答了中国共产党为什么"能"、马克思主义为什么"行"、中国特色社会主义为什么"好"等重大问题。上级布置的任务，一般只给出主题或方向，具体拍摄内容需要电视机构创作人员联合专家学者及各方资源共同策划论证，有时需要招募各个岗位的精兵强将，组成创作班底，设置编导组、摄像组、设备组、宣传组等，各负其责，又通力合作。一般这样的选题资金比较充裕，更加注重作品的社会影响力和制作质量。

2. 从生活中挖掘选题

纪录片是一种发现的艺术，需要创作者具有"发现美"的眼睛，从平凡生活中发现有价值的选题。创作者需要深入体验生活，细致观察生活，用心领悟生活，因为生活是纪录片创作的丰富土壤，纪录片是对生活的发现和体现。对于大多数纪录片创作者而言，选题是来自于平时自己对生活的观察和发现。例如，纪录片《老头》就是导演杨荔钠观察生活的所得。她在北京大街小巷行走时，总能看到一些老人聚在阳光下闲聊，非常温馨，这些场景让年轻的导演对处在人生暮年的老人产生好奇和同情。于是她使用手持小型摄像机，将镜头对准北京城一群扎堆聊天的老人，拍摄他们在居民楼前空地上的聊天场景，记录他们的生活，展现给观众的不仅仅是一种暮年的生活方式，更是传达了对老人们的关怀，流露出一种人间温情和人文关照。独立纪录片的选题通常来自平时对生活的观察，资金来源一般由编导自己筹划，创作上更注重作品的艺术性。

3. 从其他媒体中寻找选题线索

纪录片的选题不一定全是首次发现或独家发现，也可以是其他媒体的发现和报道，然后不同媒介或艺术创作者，再从各自角度进行深度挖掘或呈现新的价值层面，这样既可以发挥不同艺术形式的各自特点，也可以有一个受众接受的共同基础，实现美的多样性和共享。另外，由于创作者个人的实际行走、体验和观察的地域是有限的，因此了解的信息内容也相对有限。但是媒体传递的信息，其涵盖的地域及时间却无限广阔。电视、报纸、杂志、网络等各类媒体传递的信息，都为纪录片创作提供了无比丰富的选题线索。比如，《舌尖上的中国》的导演陈晓卿，其最早的成名作是《远在北京的家》，该选题的灵感就是来自他在杂志上看到的关于保姆现象的社会调查报告。他当时比较关注社会学的研究成果，特别是社科院唐灿等人撰写的关于保姆的调查报告，激发了他的创作灵感。结合他之前看过的作家汪曾祺的短篇小说《小芳》，

以及自己在火车上遇到小保姆时的观察，决定拍一部关于保姆在北京生活的纪录片。后来在安徽老家找到5位即将到北京当保姆的女孩，跟拍记录她们初到北京的惶恐、无助和艰难，真实地记录了20世纪90年代初的"民工潮"现象，对当时进城打工的背景、面临的问题和发展方向，进行了多方面探索和表现，具有比较深刻的社会价值。

无论是上级布置任务的"命题作文"，还是自己对生活的"自我观察"，抑或是其他媒体提供的选题线索，纪录片创作者都应该自觉地把记录时代变迁、传递人文精神的责任，与个人兴趣、知识背景结合起来，让自己处于主动的、自觉的创作状态，这样才能制作出优秀的作品。

第二节 纪录片的选题范围

纪录片的选题范围非常广泛，按照纪录片的内容分类，可以分为社会现实、历史文化、政论文献、自然生态、科技工程、体育军事等多个领域。不同的创作主体，有不同的选题视角和偏好。有社会经验及人生阅历的媒体工作者，可以根据个人兴趣和上级要求，选择广泛的选题内容。比如，可以是折射普通人生存问题的《归途列车》，也可以是用数字动画情景再现"东方瑰宝""万园之园"历史兴衰的《圆明园》，还可以是表现抗美援朝英雄气概和爱国主义精神的《抗美援朝保家卫国》。对于没有多少人生阅历和社会资源的在校大学生而言，选题的范围可能会受到一些限制，比如想要拍摄像《故宫》《圆明园》《从长安到罗马》等这样的宏大制作或具有雄厚专家团队的题材内容，相对比较难以实现。但是，学生有自己的特点和优势，比如年轻、敏锐、时尚，可以根据自己的兴趣和特长，着眼身边的人和事，把一些宏大的选题细化或转化为自己可以掌控的范围。从已有的纪录片作品来看，无论什么身份的创作者，发现和寻找纪录片选题都可以从过去的事情（即历史的"纵线"）和现在进行的事情（即现实的"横线"）两个大的方向入手。

一、聚焦过去的事情

纪录片选题中，很大一部分是聚焦过去的事情，包括历史事件、历史人物、文物古迹、历史遗存，如古代建筑、博物馆、园林、传统技艺、非物质文化遗产等。通过对过去人物、事件、文化遗迹等历史元素的描述，创作者表达了对历史与现实的思考。各级媒体创作的影响深远的作品有《故宫》《敦煌》《复活的军团》《当卢浮宫遇见紫禁城》《从长安到罗马》《西南联大》《大国崛起》等。在纪录片《大国崛起》中，创作者聚焦各国发展中举足轻重的历史人物，从不同角度强调各国综合国力的形成过程，通过具体历史事件讲述葡萄牙、荷兰、英国等九个国家相继崛起的故事，探寻大国崛起的历史规律，思考其对当代国家治理和发展的启示与影响。此外，聚焦过去的事情，也可以是对地域性、区域性的历史遗迹及文化遗产的关注，比如广受好评的纪录片作品《河西走廊》《大鲁艺》《大黄山》《苏园六记》《广府春秋》《南京》《扬州园林》《黄河尕谣》和《秦淮河边一间房》等，以及学生获奖作品《扬州小巷》《扬州的桥》《扬州剪纸》《朱自清》《扬州雕漆》《雕刻匠心》和《淮扬本味》等，都是通过历史来观照现实。

二、聚焦现在进行的事情

纪录片更多的是对现在正在发生的事情进行记录和反映，可以关注重大事件、现实人物、热点现象、社会问题、文化活动、体育赛事等。各行各业的动态，生活中发生的一切事情，都可以成为纪录片的选题。比如，引起广泛关注的反映问题孩子成长的《棒！少年》；表达对弱势群体关怀的《舟舟的世界》；表现我国经济发展的《运行中国》；反映我国脱贫攻坚、乡村振兴的《摆脱贫困》《落地生根》《无穷之路》和《我和我的新时代》等作品。这些纪录片从个体成长故事，到国家政策方针的落实推进，再到新时代乡村的变化与发展，都在纪录片里得到了体现。"一带一路"题材的纪录片，如《丝路·重新开始的旅程》《穿越海上丝绸之路》《"一带一路"上的智者》《对望——丝路新旅程》《海上丝绸之路》《奇域：探秘新丝路》《我的青春在丝路》和《"一带一路"上的中国名片》等，从不同角度对"一带一路"共建国家的人和事进行生动展示，展现了不同国家人民的生活状态和精神面貌。这些作品不仅是新时代中国外交惠民政策的备忘录，更是对构建人类命运共同体伟大实践的深情礼赞，充满了浓厚的生活气息和新时代色彩。

学生创作者可以聚焦于自己所在地的现实生活，发现并记录身边令人感动的或有意思的人和事，寻找有价值和可操作的现实题材。比如，反映青年跑酷爱好者执着的作品《跑酷即生活》，反映大学生应聘成为瘦西湖船娘的故事《瘦西湖上的船娘》，表现关爱智障孩子的《庇护》《我和你一样》等。这些作品都聚焦现实生活，关注身边的故事，具有很高的现实价值。

第三节　纪录片的选题原则

生活是所有艺术的源泉，同时也是千姿百态、包罗万象的。什么样的选题是好选题？创作者应依据什么标准进行选择呢？纪录片的选题可以遵循以下三个原则。

一、兴趣性

创作是一个非常个人化的过程。对于大多数创作者而言，首先要选择自己感兴趣的、可以有话说的选题，才能有感而发，不然就容易流于应付或枯燥。所以，纪录片选题的第一原则应该是与自己感兴趣、自己擅长的内容相贴合。在兴趣的引导下，创作者才有动力去挖掘隐藏在事件背后的故事，才可能最大程度地激发与唤醒创作灵感与激情。很多纪录片导演都有自己喜欢和擅长的选题方向，比如张以庆导演的《舟舟的世界》《幼儿园》《英和白》，都是作者感兴趣地对人的生存状态的思考；周兵导演的《故宫》《台北故宫博物院》《敦煌》《梅兰芳》《下南洋》《外滩》《当卢浮宫遇见紫禁城》《千年菩提路》等，是他喜欢和擅长的历史文化题材；陈晓卿导演的《舌尖上的中国》《一城一味》《风味人间》等美食类作品，也是他所喜欢和擅长的内容。

二、价值性

纪录片的选题更为重要的一点是价值性，无论是自己喜欢的，还是上级安排的，都应该

注意对题材内容价值性的考量。选题应关注作品的史料性、知识性、社会普遍性及人文性。从观众的角度来看，很少有人愿意投入时间看冗长且毫无意义的作品。因此，纪录片需要贴近生活、贴近社会，有思想、有深度显得非常重要。

纪录片选题的价值性可以包含以下四个方面。

1. 史料性

纪录片作为历史的见证，其文献价值不言而喻。所以，选题首先要考虑的是被拍摄对象是否具有历史性意义和价值。比如，正在经历的具有重大历史意义的事件或刻骨铭心的历史瞬间，如中国举办的奥运会、国庆阅兵、香港回归等，都可以成为具有历史价值的纪录片选题。这方面的优秀作品有《鸟巢,梦开始的地方》《我们的奥林匹克》《1937南京记忆》《二十二》《香港十年》《澳门岁月》《复兴之路》等。还有对历史上重大事件的记录，如革命历史、伟人事迹等，相应作品有《百万雄师下江南》《红旗漫卷西风》《大西南凯歌》《古田会议》《毛泽东出访苏联》《周恩来的外交风云》《解放》《较量》《抗美援朝保家卫国》《改革开放四十年》《我们这五年》等，都是对重大历史事件的真实记录，对认识历史、检验当下、展望未来都具有历史参考价值。

2. 知识性

对各种知识的普及和推广，也是纪录片价值体现的重要方面。比如，聚焦人文地理知识的《话说长江》《话说运河》《航拍中国》等；关注历史文化知识的《故宫》《圆明园》《我在故宫修文物》《寻找楼兰王国》；关注科学技术知识的《手术二百年》《月球探秘》等；关注植物、动物知识的《森林之歌》《影响世界的植物》《我们诞生在中国》等。纪录片以其纪实性和影像直观性，使知识的普及更加通俗、易于被观众接受。

3. 社会普及性

纪录片对反映社会普遍关注的话题或现象具有重要价值。现实生活的快速变化带来了很多进步，但也存在一些困扰和问题，比如就业、住房、医疗、教育、养老等。人们普遍关注的社会问题，都是纪录片的好选题。这方面优秀的纪录片有反映"出国潮"背景下异国他乡求学生活的《彼岸的青春》，关注农民进城打工现象的《远在北京的家》，揭示上海住房紧张问题的《德兴坊》，以及思考医患关系的《人间世》，呼唤生态平衡、人与自然和谐共生的《垃圾围城》和《造云的山》等。对不同时期社会普遍关注的"洋插队"、农民工、城市住房、塑料垃圾等社会问题和现象，用纪录片及时发声，具有显著时代性和现实针对性。

4. 人文性

人文性是一种普遍的人类自我关怀，表现为对人的尊严、价值及命运的维护、追求和关切。纪录片对人文性的思考与呈现，是考量选题价值的重要方面。纪录片的选题内容应该蕴含人类普遍的生存价值和意义，能够引起人类普遍的情感体验和审美感受。在爱与恨、善与恶、喜与悲的情感表达中，纪录片展现出对人生价值的追求与探索。比如，《望长城》《沙与海》《舟舟的世界》《老头》《最后的山神》《靖大爷和他的老主顾们》《含泪活着》《劫后》和《归途列车》等优秀纪录片，都表现了对人的命运、人的生存价值的关注，以及对人类生存状态的深入思考。

三、可行性

创作者还要关注选题的可实现程度,即可行性。在确定选题之前,创作者应进行充分调研,并综合考量自己的资源和能力,做自己能力范围内的事情。所以,可行性是创作者必须要考虑的重要原则。如果一个想法在脑海中非常美好,但现实中不能实现,这样的选题也是不可取的。尤其对于在校学生而言,要特别考虑选题的可实现性。资金、设备、时间跨度、拍摄地点的难度等,都需要考虑。比如,拍摄《扬州的桥》时,关于桥的整体面貌,需要俯拍,所以就应该考虑航拍技术是否可以实现,怎么实现。现在小型航拍设备比较普及,可以租用,技术也比较简单易学,但是学生如果要拍一部像《航拍中国》一样的作品,就比较难实现了。中国地域辽阔,航拍不是小型无人机能完成的,不仅需要大型飞行设备,还需要专家团队等的支持,这对在校学生来说可能难以实现。

第四节 纪录片选题的重要条件

具有价值和意义,并能够通过影像手段实现的内容,才可以成为纪录片的选题。即便按照这些原则做了限定,纪录片的选题范围也还是非常宽泛。那么,如何发现生活中有价值、有意义的内容呢?有哪些比较显著且重要的条件呢?纪录片往往是聚焦生活中的点滴细节,但又不是简单地复制现实。所以,纪录片选题可以参照以下四个重要条件。

一、所拍摄内容具有鲜明的形象性

形象性是指所拍摄题材内容具有适合影像表现的生动形象因素,也就是可视化程度比较高。因为客观事物的可视化程度是不一样的,有的人物或事情比较容易拍摄。题材的形象性可以从以下方面考察。

1.人物有个性或事物具有独特性

所谓个性,即具有异于一般事物的不同之处或者特点,这个特点可以是外在的、职业的或性格上的。职业上有特点,比如警察、狙击手等;性格上有特点,比如特别爱说的、特别爱表现的、特别不爱说的,或者脾气特别火爆的。例如,《彼岸的青春》里的陈晨特别爱说话,还特别幽默,《舟舟的世界》里的舟舟喜欢模仿、走模特步、唱京剧、指挥乐队演奏、朗诵等。这些比较明显的特征,可以让作品更具可视性,更能吸引人。因为纪实节目不能虚构生活和人物,所以需要从生活中寻找具有戏剧性或个性鲜明的人物或事件,以最大程度地表现生活的丰富多彩。其实生活本身是丰富多样的、充满戏剧性的,但是这些丰富性和戏剧性不是摆在眼前的,而是需要时间去等待和发现。选题的独特性和潜在的故事性,在选题之初就应特别关注。例如,《舟舟的世界》聚焦于先天愚型症患者舟舟,他令人难以置信的音乐天赋与病症形成对比,打破了普通受众对先天愚型症的认知。《跑酷即生活》体现了热爱跑酷的人的职业特征。他们会在城市空间里挑战身体的极限,完成一些高难度动作,跑酷这个职业的显著特征有助于表现人物的精神特质。

2. 场景环境具有鲜明特点或变化

选题的生动呈现往往得益于其所处的独特环境。世界上第一部纪录片《北方的纳努克》的拍摄地点就是远离城市、气候地貌都比较独特的北极。这部纪录片捕捉了冰天雪地里人们的生活场景和生活状态，独特新颖又有吸引力。中国的纪录片，如《藏北人家》《最后的山神》《深山船家》等，拍摄环境也都比较独特。《舟舟的世界》的拍摄场景变化比较丰富，从交响乐团到京剧团，从排练大厅到演出剧场，从家里到街边摊点，从公共汽车到超市，不断变化，表现舟舟所到之处，受到的不同待遇，折射出社会对弱势群体的态度。《跑酷即生活》的拍摄环境更是具有鲜明特点，要在城市的屋顶、围墙、桥坡等高低变化的特殊环境下，表演极限动作，以体现跑酷运动的酷感，可视性非常突出。

3. 人物或事物涉及的内容比较生动形象

过多的心理活动、静止的事物或枯燥的、理论性太强的内容，在影像化呈现方面都会受到一定限制。所以，纪录片的选题内容，应尽量选择本身比较生动形象、有潜在故事性和发展动态的内容，如舞蹈、歌唱、体育运动、比赛、军训、劳作等，这些内容本身具有对抗性或潜在情节性。《乡村里的中国》选择了一个与城市有较大差异的小山村，跟拍记录一年四季里村庄发生的事情。内容比较独特，也比较具有可视性，高山、小溪、树木、花草的自然环境，风霜雨雪的天气变化，人们从争吵、冲突到化解、和解，庄稼从播种到收割、收获的过程，都充满曲折性、戏剧性，具有很强感染力。《舟舟的世界》《英和白》《幼儿园》《跑酷即生活》《彼岸的青春》《棒！少年》等现实题材纪录片，以及《东方主战场》《抗美援朝保家卫国》《河西走廊》《圆明园》等历史题材纪录片，都具有选题内容的独特性和可视化特点。

二、所拍摄内容具有深刻性或复杂性

纪录片的选题内容不能过于简单，要有一定的深度和复杂性，所涉及的人物和事件可以支撑所要表达的主题内容或较长篇幅的叙事。

1. 人物经历比较曲折或事件本身有比较完整的情节

纪录片所选人物的经历应尽量丰富，或者寻找正在进行的事情中的不顺利、困难、曲折或坎坷，以使取材于现实生活的纪实作品具有一定的故事性和情节性。《乡村里的中国》中，杜忠深买琵琶、学琵琶、表演琵琶的过程，一波三折，充满戏剧性。《棒！少年》里的小双、马虎在棒球训练过程中，不断发生矛盾和冲突，特别是马虎个性鲜明，桀骜不驯，在融入新的集体过程中不断遇到各种问题和困难。在这些冲突、适应、改变的过程中，展现出人物的成长历程。

情节是由一系列展示人物性格、表现人与人、人与环境之间相互关系的具体事件和矛盾冲突构成的，一般包括开端、发展、高潮、结局等部分。人物的性格与环境、他人、自我的冲突，是构成情节的基本要素。纪录片选题要具有这些复杂性和潜在的情节性。比如，《棒！少年》里的孩子，因孤儿或父母离异的背景，性格比较桀骜不驯或自卑内向，与环境和他人的关系比较紧张，充满矛盾或隔阂，从被动学习到热爱棒球有一个变化过程，这个过程中充满自我与他人的冲突与调和。《归途列车》《乡村里的中国》《劫后》等作品展现了父母与子女

之间、亲人之间的误解和困惑，为人物性格的展现及故事的产生提供了比较好的基础。

2. 拍摄内容比较深刻

纪录片不仅仅是复制现实，还应该有深层的价值思考，应该透过现象看到本质，关注人类的命运，探索生命的意义，挖掘人性的深度，体现人文价值。因此，选题应具有较为深刻的思想内涵，不是停留在简单事情的罗列。比如，《舟舟的世界》不是表现舟舟的才艺如何令人惊叹，也不仅仅是表现人们对舟舟的态度，而是反映整个社会的人文关怀意识，引发对人类温情与温暖的反思和呼唤。纪录片是以纪实影像为手段，在多元文化视野中寻找立足点，对社会环境、自然环境与人的生存关系进行观察和描述，以实现对人类生存意义的探索和关怀。许多优秀的纪录片都具有这种意识和品质，如《幼儿园》《英和白》《舟舟的世界》《归途列车》《乡村里的中国》《美丽中国》《运行中国》《鸟瞰中国》等。

三、人物行为的内在动机或情感归宿

创作者在确定选题时，还应注意挖掘人物行为的内在动机或情感因素。比如，《舌尖上的中国》虽为美食类纪录片，但却聚焦人物的日常生活，寻找他们对美食的情感投入。哥哥上树采蜂蜜是为了庆祝弟弟上学，外婆蒸年糕是为了家人团圆。导演陈晓卿说，这部片子是带着对食物的敬意制作的，观众能从中国人对美食的热爱中，品读到中国人对生活的热爱。也正是因为关注生活中的情感故事，聚焦平凡生活，才使作品触动观众，产生共情。还有纪录片《劫后》里的老母亲，不断地捡垃圾，不是为了赚钱，而是因为不舍家园。所以，在前期调研和采访过程中，创作者要善于观察和发现这些行为背后的深层原因和故事，以便在现场拍摄时捕捉到有价值的感人细节。

第五节 纪录片的选题策划文案

在选题策划论证的过程中，需要一个提纲或工作方案，这个就是选题策划文案。纪录片创作者需要用策划文案的形式展现选题的理由和拍摄计划，一方面便于汇报，另一方面可以作为经费划拨的主要依据。

一、纪录片策划文案的基本格式

对于电视台或媒介机构从业者来说，纪录片策划文案的格式一般包含以下七个方面的内容。

1. 选题来源与意义

策划文案主要阐明选题产生的背景、意义及价值。比如，在国家倡导弘扬中华优秀传统文化、增强文化自信的背景下，涌现出《如果国宝会说话》《山海经奇》《"字"从遇见你》《中国》《但是还有书籍》《此画怎讲》等一大批关于传统文化的优秀纪录片。再比如，国家实施乡村振兴战略，2017年10月18日，党的十九大报告首次提出乡村振兴发展战略，报告指出，

农业农村农民问题是关系国计民生的根本性问题,必须始终把解决好"三农"问题作为全党工作的重中之重,实施乡村振兴战略。2017年12月29日,中央农村工作会议进一步明确乡村振兴战略具体内涵,让农业成为有奔头的产业,让农民成为有吸引力的职业,让农村成为安居乐业的美丽家园。此后有关乡村振兴的纪录片,是对国家乡村振兴战略的现实回应,因为纪录片是国家相册、时代之鉴、生存之镜。中央广播电视台影视纪录片中心出品的5集纪录片《我和我的故乡》,讲述了内蒙古、云南、浙江、江苏四省的五位青年回归故乡创业的故事,通过他们用自己的热情、知识、理念和实际行动,美化、改变、振兴乡村的真实生活记录,展现他们与自然和谐相处、探寻新的生活方式,将个人理想追求与美丽乡村建设紧密结合的双向奔赴,具有鲜明的时代精神和社会价值。

2. 想要表达的主题

明确阐述选题想要传达的主题是策划文案的关键。主题应具有指导性,如摆脱贫困、人与自然的和谐共生、人与人之间的关爱、成长的烦恼等。以中央广播电视总台影视剧纪录片中心出品的纪录片《我的温暖人间》为例,主创团队通过深入四川、江西、上海、山东、湖南及内蒙古等不同地域,记录不同状态下人们的现实生活,从家庭、爱情、友情、社会责任、家国情怀等不同层面,讲述个人乃至一代人的梦想、勇气和坚守。其中,《带着妈妈去旅行》《摇到外婆桥》讲述父母与子女,以及祖孙之间的无私奉献和割舍不断的亲情;《新民与桂娣》《玉梅与华保》讲述夫妻间细水长流、琴瑟和鸣的爱情;《你现在还好吗》《你好陌生人》讲述陌生人的英勇善良和互相帮助;《和你在一起》讲述社会变迁中不同地域的平凡人心中蕴藏的真情。每个部分都有独立的内涵,又都围绕着展现新时代中国普通人真善美的精神世界这一总主题展开。

3. 主要内容

详细描述通过哪些具体内容进行主题的表达,包括拍摄的环境、场景、人物和事件等。比如,中央广播电视总台与国家乡村振兴局联合制作的纪录片《摆脱贫困》,主题是展现中国政府履行全面小康路上的庄严承诺,带领干部群众克服艰难、摆脱贫困的故事。围绕主题,具体内容从"庄严承诺""精准施策""使命在肩""合力攻坚""咬定青山""家国情怀""命运与共""再启新程"八个方面展开,试图比较全面地展现中国政府脱贫攻坚战的重大举措,彰显中国共产党的领导力和中国特色社会主义制度的优越性。

4. 风格样式

策划文案中应明确纪录片的风格和样式,包括表达方式和视角,是"解说+画面"式,还是不介入的"直接电影"式,抑或是以调查采访为主的"真理电影"式,初步设想的片长是多少,这些内容都需要在策划文案里得到体现。比如,中央广播电视总台影视剧纪录片中心出品的纪录片《山海经奇》,创作团队因一直从事传统文化题材的纪录片创作,在历史、建筑、文物、园林等文化的探求中,发现很多文化源头都指向了神话故事,《山海经》便是一个源头。于是就开始构想拍摄山海经方面的纪录片,主题聚焦"奇"。为此,创作团队把纪录片表现手法的"奇"与主题内容的"奇"结合起来,用创新的形式表现奇特的内容。《山海经奇》以"奇"为主题,选取《山海经》中几个著名的奇人、奇兽,并由他们的奇事引导观众进入《山海经》

的世界。采用学者、专家讲解的方式，辅以动画、舞蹈、光影秀、皮影戏等多种艺术表现形式，构建出《山海经》异想天开的世界。在形象设计上，创作团队采用简洁勾线造型和艳丽颜色，力争表现原始的童心；场景设计方面，吸取中国山水画的布局和构图，山水全景图由黑、白、青、赤、黄五种颜色组成，分别在东、西、南、北、中五个方位分布，称为"五色国"；植物、人物、兽类的造型，借鉴汉像砖以及壁画图案。作品结合典籍史料和专家讲解，采用"解说+采访+画面"的形式，对中国神话进行探讨，梳理拼接相关神话故事，并对相关神话缺失部分进行合理想象和演绎，是对中国神话的学术性转化和普及性宣传的有益尝试。

5. 实施推进计划

策划文案需要详细阐述制作周期和具体时间进度安排。何时开始拍摄、何时进入后期剪辑制作、何时可以审核播出，在哪些渠道播出等，都需要在策划案里进行阐述。比如，上古神话题材纪录片《山海经奇》，在策划阶段就需要对作品《山海经》进行深入研究，收集研读所有关于山海经的文献，拜访国内顶级研究专家，制订出比较详尽的制作实施方案，包括专家采访、动画制作、实地拍摄、后期包装、宣发等阶段。《山海经》内容丰富，以地理方位、山川走势为结构，涵盖550座名山、300条水脉、400多个神怪异兽、100多个历史人物、40多个邦国，被誉为"天下奇书"。《山海经奇》这部纪录片并不据此分门别类，而是从人的心理发展历程出发，对《山海经》进行再次分类加工、编码解读。经过"二度"分解后，《山海经》在纪录片里以创世、起源、登天、时间、英雄等主题故事呈现，贴合现代观众的思维模式。

6. 经费来源及预算

策划文案中应明确经费的来源、总预算及具体支出项目，如前期调研费、购买设备费、现场拍摄费、后期制作费、生活费、人工费、劳务费等，需要有一个比较详细的预算。创作团队在经费预算的框架之内进行作品创作，需要有节约意识，不能大手大脚。但多数情况下，纪录片创作都会面临经费紧张、临时筹措或后期追加经费等情况。

7. 效果预测

策划文案中应包含对纪录片预期效果的预测，包括制作水平和播出效果。比如，想达到影院播出的水平，或达到国内外参加各种比赛和展映的水平，抑或是电视台、网络平台播出的水平等。播出效果方面，应考虑社会效益与经济效益双丰收等。一般媒体机构投资制作的纪录片，更多考虑社会效益，也就是作品的社会影响力。比如，纪录片《落地生根》，摄制组在拍摄地云南怒江大峡谷碧罗雪山深处的沙瓦村驻扎4年，历时1200多个日夜，总共拍摄700多小时的素材。除了制作出一部114分钟的纪录电影《落地生根》之外，还制作出了6集新闻调查节目，每集45分钟。在播出计划方面，除了院线放映、电视台播出之外，还启动了全国百所高校的展映活动，计划举办"脱贫攻坚先进个人专场、乡村振兴专场、滇沪合作专场、滇珠合作专场、三区三州减贫交流专场、百村放映"等一系列主题放映活动，还在"一带一路"国家进行展映，以实现"五洲同映"，让世界看到中国真实的减贫故事。

二、学生创作者策划文案的基本格式

对于学生创作者而言，纪录片策划文案的侧重点略有不同。学生的社会阅历和资源有限，

多数学生是第一次接触纪录片创作,对生活的理解、主题价值的把握都还不够成熟,需要不断实践和磨炼。

1. 选题缘起

阐述选题的来源,包括自己对生活的观察、其他媒体上发现的线索,或受到其他作品的启发。因为学生大部分时间在学校里学习,偶有社会实践或采风活动,接触生活不多,所以选题来源比较受限。鼓励他们平时多到校外看看,多接触社会,多观察生活,做生活的有心人。同时也支持从其他媒介或已有作品中获取灵感、发现线索。《我的大二班》的选题就是受到张以庆导演《幼儿园》的启发,创作者把选题的方向锁定在幼儿园,有针对性地了解和观察,最终制作出一部反映幼儿园孩子们日常生活的纪录片,生动有趣,最后作品获省级优秀作品奖。

2. 主题方向

主题方向主要阐述想要表达的主题价值是什么。从选题内容里发现有价值的内涵。比如,《神雕侠侣》是表现雕漆技艺的纪录片,以一对年轻夫妻的坚守为主要内容,想要表达的主题价值有很多,比如可以表现他们对传统手工艺的热爱,如何互相切磋技艺,如何刻苦钻研技术等;也可以表现他们生活的清贫和艰难,要照顾老人、抚养孩子,经济不宽裕,住房紧张等;亦可以表现他们之间的互相支持或相互抱怨、矛盾冲突等。最后根据拍摄条件和时间,创作者表现的是他们对雕漆技艺的热爱,期间穿插对生活的理解。

3. 主要内容

在确定主题方向后,需要围绕主题寻找和发现有价值的生活内容,带着想法去拍摄和无目的的拍摄不一样,前者能让创作者在现场有明确的方向。张以庆在拍摄《幼儿园》之前就确定了主题方向,就是表现与印象中不一样的幼儿园,表现受成人社会影响的孩子们的真实生活。所以,他给自己规定了不拍摄常规内容,比如不拍摄一般人都会拍的入学典礼、上课情况等,而是拍进校后的不适应,与父母的分离,盼望回家、看球赛、抢玩具、打架等,突出孩子们的困境,以此隐喻人类普遍面临的困扰。

4. 表现方式

在策划文案中,需要清晰阐述纪录片的拍摄方式,包括是否采用旁观或介入的方法,采访或跟拍的形式,以及是否使用解说词等,这些方式需要阐述清楚。拍摄方式的不同,也影响着作品的风格、素材的收集、主题的表达。比如,拍摄城市古巷时,可以是"解说词+画面"模式,展示古巷的历史变迁;也可以采用跟拍纪实风格,记录小巷里人们的日常生活,古韵中充满烟火气;亦可以通过调查采访,探讨小巷生活的优缺点,分析存在的问题并提出解决方案。

5. 进度安排

策划文案应包含对作品制作进程的详细规划。明确何时开始拍摄,拍摄哪些人物、事件,以及大概何时可以进入后期剪辑,何时可以完成作品,需要有一个比较详细的进度表。比如,拍摄雕漆技艺时,要规划好拍摄人物的雕刻过程、采访和家庭拍摄的具体时间,以及所需设备和准备工作。

6. 人员分工

纪录片创作的流程性比较强，时间宝贵，效率也非常重要，因此需要吸纳具有不同特长的创作人员组成一个创作团队。一般学生创作都是分组进行，3～5人组成一个创作小组。小组成员各有所长，如何分工，每个人具体负责做什么，需要有一个比较详细的计划安排。比如，策划、现场拍摄、后期剪辑、解说词撰写和场务等任务需要具体分配给相应的成员。有时候需要一人兼多职，既要兼顾兴趣和特长，也要服从任务需要，进行锻炼和成长。

（1）在纪录片创作过程中，团队的分工至关重要，一般分为导演、摄像、剪辑、撰稿等四个岗位。导演，是整个创作团队的组织者、协调者，也可以说是整个创作团队的领导者，在选题策划、现场拍摄、后期剪辑、资金筹措、人员调配等各个方面发挥主要和重要作用。

（2）摄像师，是仅次于导演的核心成员之一，因为纪实画面素材是纪录片创作的核心要素，没有影视画面，纪录片创作无从谈起。在现场拍摄阶段，导演的意图和作品内容、重要人物及事件，都依靠摄像师的理解与现场拍摄来实现。所以导演与摄像师之间要紧密配合，充分沟通，还要志趣相投，形成默契。

（3）剪辑师，如果说选题策划是前期工作的核心，拍摄是现场工作的核心，那么剪辑就是后期工作的核心，是所有创作构想最后成形的阶段，也是对拍摄素材进行再度创作的阶段，需要提炼出主题，需要把最精彩、最能表现主题的内容，有效地拼接在一起，形成有艺术感染力的艺术作品。

（4）撰稿人，纪录片有很多风格，不同风格对解说词的要求不一样。纯粹跟拍纪实风格，可能不需要解说词，只需要一些提示性、说明性的字幕；而格里尔逊式风格，如政论类、历史文化类纪录片，就需要解说词，需要有一个撰稿人专门负责撰写解说词文稿。

此外，还有配音、录音、场记、制片、字幕等岗位，但是作为学生团队，时间、经费有限，人员配备不可能涵盖所有工种，一般都会身兼数职，既节约成本，又能得到锻炼。

第六节　作品分析：《定格》

纪录片《定格》的选题灵感源于其他媒体的报道。该片的主人公是一位爱好摄影、积极投身慈善公益事业的个体经营者。在汶川地震等重大自然灾害发生时，会组织募捐活动，支援灾区重建家园，其善举多次被当地报纸、电视台等媒体报道。作为广播电视专业的创作者，在浏览报纸时，偶然发现了这位给孤寡老人等弱势人群免费拍摄笑脸照的热心人。由于自己也喜欢摄影，所以创作者产生了浓厚兴趣和好奇，想了解这个人更多的故事，于是主动联系并进行前期采访和实地观察。这个选题本身也具有独特性，主人公外在特征就比较具有个性，是一位留着披肩长发的男士，其人生经历也非常丰富，曾做过木匠、开过长途汽车、摆过地摊等，业余时间喜欢摄影，其行为事件具有很好的可视化潜力。关注弱势群体或边缘群体，是纪录片选题的一个重要方向，历届学生对这方面都非常关注。每年关于残疾人或边缘弱势群体的选题很多，好作品也很多，如《苇中人》《庇护》《收废品的人》《工地女工》《我和你一样》等。纪录片《定格》以其巧妙的构思和温馨的主题，触动人心。

一、作品信息

片名：《定格》

时长：8分钟

编导：金天丽、沈钰幸

所获荣誉：2019年获第八届国际大学生微电影盛典二等奖、"领航杯"2016年江苏省大学生数字媒体作品竞赛三等奖、扬州大学传媒文化艺术节优秀作品二等奖。

二、选题特点及主要内容

作品《定格》聚焦于平时常见却又容易被忽视的群体——孤寡老人。这个选题比较难做，对于没有多少人生阅历的大学生而言，可能显得过于沉重，也可能会显得比较沉闷，但是作品《定格》的巧妙之处在于对主题内容的深入挖掘，它不是表现老年人的无助或孤独，而是传递一种温暖的力量。其切入视角也比较独特，影片并没有直接拍摄老人们的生活状态，而是通过志愿者摄影师凌万兵给老人拍摄笑脸照的故事，来深入表达对这一群体的关爱和关注。

志愿者凌万兵是一位普通的个体经营者，他成长于苏北农村，做过木匠，跑过长途，最后以卖粢饭维持生计。业余时间爱好摄影，也喜欢做公益。2008年汶川地震期间他发起义卖活动，为灾区捐款。因为其母亲去世时没有一张满意的照片，他便萌生了为敬老院里的孤寡老人拍照片的想法。作品《定格》通过这位摄影师公益拍照的善举，展现了他对老年人的关爱，也传递出一种温暖的人间真情。

图4-1～图4-3是纪录片《定格》的视频截图。

图4-1 《定格》截图

图4-2 《定格》截图（与老人分享照片）

图4-3 《定格》截图（与老人拍合照）

三、表现手法及主要特点

作品时长虽然比较短，但内容比较丰富，而且采用不加解说词、纪实跟拍的方式，让事件本身"说话"，进而展现客观事实的丰富内涵。

1. 营造"戏中戏"效果

纪录片《定格》构思巧妙，利用主人公爱好摄影的特点，营造了"戏中戏"的效果。创作者拍摄的对象是作为摄影师的凌万兵，影片创作者有意识地跟拍记录凌万兵举起相机为老年人拍摄笑脸照的瞬间，形成影像"定格"，由此产生"戏中戏"的视觉效果，创造出一种故事之外的审美趣味。

2. 适度介入

纪录片《定格》以纪实跟拍方式为主，影片中没有使用画外音解说，而是通过现场活动

和现场采访的同期声,真实展现现实生活场景。创作者跟随摄影师凌万兵一起前往敬老院,通过镜头真实记录凌万兵如何调动老人情绪、组织拍摄以及与老人互动等,采用纪实跟拍的方式,既能客观呈现他拍摄的过程,又能真实体现他的耐心与关爱之情。

对凌万兵进行采访时,地点则选在他的公益工作室,与老人们生活的现实空间形成对比,突出空间的区分。采访以自述的方式呈现,省略拍摄者的提问环节,营造一种客观纪实的效果,塑造真实可信的人物形象。摄影师凌万兵自述公益拍摄的原因、经过以及在此过程中遇到的困难,叙述自己的真实感受,也体现出"拍笑脸照"是他主动、自觉的行为,并非心血来潮的一时冲动。这部作品温暖而不悲伤,展现出积极向上的社会正能量。

这部作品拍摄制作周期较长,通过跟拍主人公拍"笑脸照"的行为,完成了一部"适度介入"的纪实性作品。其间,创作者将所学知识(如"边缘"题材、适度介入、人文关怀等拍摄理念)应用于实践,是对所学理论知识的具体实践检验,也是对经典作品的"致敬"。作品体现了创作者对人生、社会以及大师作品的理解,带有这个年龄段的特征,却已是难能可贵。

思考题

1. 选题与素材有什么区别?
2. 纪录片选题的原则是什么?
3. 纪录片选题的重要条件有哪些?

课堂实训

实训(一)

1. 实训内容:分析已有纪录片作品的选题来源及特点。
2. 实训步骤:
(1) 选择并确定几部有代表性的纪录片作品。
(2) 分析其选题来源、特点及可借鉴之处。
(3) 制作包含图片、文字、视频片段的PPT。
3. 成果评价:课上展示,教师点评。

实训(二)

1. 实训内容:从现实生活中观察发现选题,撰写选题策划方案,分小组进行。
2. 实训步骤:
(1) 分小组深入生活,进行观察、访谈、调研,至少用一周时间。
(2) 小组充分讨论、论证,确定选题的具体内容和方向,至少用一周时间。
(3) 撰写不少于1000字的策划方案,至少用一周时间。
3. 成果评价:分小组汇报,课上讨论,教师点评。

第五章

纪录片采访

学习要点及目标

1. 了解纪录片采访的概念及其主要类型。
2. 了解纪录片采访的准备工作。
3. 掌握纪录片采访的原则和方法。
4. 了解纪录片采访中需要注意的细节。
5. 了解纪录片采访的作用及其在作品中的呈现方式。

纪录片是对真实人物和事件的记录与呈现。人物性格的塑造和事件脉络的呈现，都需要有现场真实的信息作为证据支撑，而现场同期声和采访声音，就是证据的重要来源。画面本身具有非直观性和复杂多义性，如果没有声音，画面的意义就难以确定。比如，两个人交谈的画面，如果没有他们说话的声音内容，两个人的关系会有多种解读，可能是情侣、兄妹、师生、父女或朋友等，但是语音内容一出现，可能发现他们是领导和下属。现场人物的声音，具有确定人物关系、塑造人物性格、提供可靠信息等重要作用，而采访是获取现场声音的重要手段。

第一节 采访的概念与分类

采访是一种现场采集信息的方式，通过被采访者的语言、情绪、表情等因素，展现人物的观点、性格以及事件的来龙去脉等。采访一般被广泛运用在新闻节目中。新闻采访是在新闻传播过程中，为收集新闻信息，对新闻当事人或现场目击者及相关人物进行采访的调查研究活动。新闻采访要求新闻记者遵循真实性、客观性、时效性等原则，具有足够的新闻敏感性，能在第一时间捕捉新闻线索。在采访过程中，记者应保持客观中立，不带偏见、不作评判，尊重客观事实。同时，还应尊重被采访者的个人意愿，保护被采访者的个人隐私等。

一、纪录片采访的特点及分类

纪录片采访与新闻采访有所不同。新闻采访强调时效性，对时间、地点、人物、事件、原因、结果等新闻要素要求比较严格，必须在事件发生的现场迅速做出采访报道。而纪录片采访的时效性不强，不需要做快速的现场报道，也不一定在事发的现场进行采访，可以根据作品的需要，有选择地确定采访对象、时间和地点，只要符合纪录片人物形象塑造和主题表达的需求就可以。

纪录片采访，按照采访的时间、环境和目的，又可以进一步细分为广义的采访和狭义的采访。

1. 广义的采访

广义的纪录片采访，指对所要表现的人物或事件进行直接或间接的了解、调查、访问，包括对背景材料的掌握、现场实地勘察等。广义的采访包括前期采访和现场采访。纪录片致力于展现人物或事件的真实状态，只有对人物的生活环境、生活习惯及事件的起因发展过程等信息有充分的了解和理解，才能在拍摄时，呈现丰满的人物形象和生动的事件过程。

创作者在确定拍摄选题时，一般会反复多次与被采访者进行沟通交流，确定选题价值及拍摄内容。比如，在拍摄《看不见的顶峰》之前，导演范立欣做过详尽细致的前期采访，曾经每周一次飞到当地与被采访对象张洪见面交流，深度了解作为视障人士的张洪选择攀登珠穆朗玛峰的真实想法和可行性，观察他的经济状况、家庭关系、身体承受能力等。根据他的训练强度、性格特点、心理素质等情况，进行综合考量、反复思考。经过充分交流和论证，最后下定决心拍摄这部盲人攀登世界最高峰的纪录片。作品非常成功，进入院线放映，取得

了很好的社会反响，这与其充分细致的前期采访密不可分。

2. 狭义的采访

狭义的纪录片采访，即在特定的时间和空间内，对被采访对象进行面对面的问答和访谈交流，是一种有形的、可以在作品里呈现的采访。许多纪录片作品都需要运用这种有形的采访，包括政论片、历史文献片里对专家学者的访谈，以及现实人物题材纪录片里对被拍摄对象的采访。例如，《山海经奇》里有大量对专家学者的采访，都是在特定环境里，一对一地面对面交流，专家就某个问题发表自己的见解和观点，帮助受众更好地理解《山海经》的内容和特点。现实题材纪录片《彼岸的青春》中，也有很多对被拍摄对象的采访，如对金融专业研究生陈晨的采访，生动地展现了他风趣幽默的个性，以及在外留学生的生活艰难。

二、前期采访

前期采访是指在纪录片正式拍摄之前，创作者为验证选题的可行性，或验证选题的潜在意义和价值而采取的，针对纪录片主题的调查研究活动。同时，前期采访也是确定主题的重要手段和基础。

前期采访务必深入细致，其充分与否直接关系到影片能否顺利完成拍摄。创作者在采访前应列一个提纲，明确此次采访的目的及重点，使得采访更具条理性。采访角度尽可能多元，做到全方位、立体化、多角度，围绕主题展开论证，不能仅凭个人好恶或偏执理解。

前期采访需注意态度和方式。采访前应与被拍摄对象充分沟通以获得许可，创作者可以主动与被拍摄对象建立友谊，以便取得理解与信任，使其消除顾虑与困惑，让拍摄顺利进行。针对采访对象的不同，创作者应及时改变自己的说话方式。比如，面对普通百姓时，应该用通俗的、接地气的语言来拉近与被采访对象之间的距离；而采访专家学者时，则可以使用一些他所在领域的专业术语，以传达出你已经做过准备，以获得专家的认可与赞许。在实际工作中，有些创作者在和专家见面之前，什么功课都没有做，对所拍摄对象一无所知，当面问一些本该知道的不成问题的问题，专家可能会认为你不够专业，不够认真，甚至认为你不够尊重，进而拒绝你的采访，因为有的专家很忙，时间非常宝贵，所以前期采访一定要做好准备。同时，在前期采访过程中，也要保持良好的心态，因为前期采访的采访环境可能复杂多变，不确定因素比较多，创作者应时刻保持耐心和毅力，同时做好吃苦头和冒风险的准备。

三、现场采访

现场采访是一种特定意义上的采访，即在现场特定的时间和特定的空间内进行的提问和交流。采访过程中拍摄的内容，可以直接构成作品的内容。现场采访可分为内在采访和外在采访两种形式。

1. 内在采访

内在采访，即在特定时间和特定环境里，采访者以观察者的身份，跟拍记录被采访者行动中的自然表达。例如，张以庆导演的纪录片《英和白》中，"英"是不会说话的熊猫，"白"是不爱说话的驯养员。观察她的行为就是一种内在采访，她会及时为熊猫喂食、洗澡、带它训练等，镜头以此展现他们之间的交流和默契。作品采用画面加字幕的形式，没有画外音解说，

正是这种形式渲染了孤独的氛围。拍摄者化身为英和白生活中的观察者,用镜头记录他们琐碎的生活细节片段,看似单调乏味,但这些"复制式"的生活片段却生动鲜活地展现了英和白的内心世界。又如,张丽玲导演的《彼岸的青春》中,也有大量内在的无形的采访,是在特定时间和特定环境中进行的,比如陈晨边走边说他到报社去蹭澡,边吃边介绍一种类似于中国蒸饺的"一人前"的价格和味道,没有创作者的提问,也没有直接面对面的交流,而是被拍摄者行为中的自然而然表达。

2. 外在采访

外在采访,是指有明确的采访空间和形式,采访者与被采访者之间,采用一问一答的方式展开对话。外在采访包括静态、动态两种形式。在呈现时又分为保留采访者的声音和剪掉采访者的声音两种。

(1)静态采访是指被采访者在静止状态下进行的采访,坐在或站在一个固定位置。比如,《彼岸的青春》中,在陈晨家里,被拍摄者坐下来接受一对一、面对面的采访,镜头是正面特写。片中抹去了记者提问题的声音,只有陈晨自己面对镜头的讲述,营造出客观真实感。静态采访一般用在专家访谈、被拍摄者讲述重要内容等场合,给人稳定、从容,信息真实、可靠之感。

(2)动态采访是指被采访者在运动状态下进行的采访,比如被采访者在走路、跑步、劳动过程中,人物一边做事情,一边接受采访。比如,《我的温暖人间》的第1集《带着妈妈去旅行》里大儿子宋健挥骑摩托车带着84岁的老母亲到重庆旅行,路上摄像师问她开得快不快,老太太说,"不快,越快越好耍"。儿子说,"不能慢,开的太慢她会打瞌睡"。在动态中进行的采访,有一种比较强烈的现场感和真实感。

【知识拓展】

非导向性采访,最初应用于心理治疗方面。此类采访大多在开放性的、极度自由的氛围中展开,谈话内容没有导向性,根据采访者的提问,被采访者敞开心扉释放情绪。通过非导向性采访,创作者可以涉足深层次的问题,如忏悔等。纪录片创作在前期采访或纪实跟拍过程中,会采用这种非导向性采访,比较自然真实。例如,导演杨天乙的纪录片《老头》,基本都是通过聊天式的非导向性采访,记录下很多真实自然的珍贵画面。

体验式采访,是指创作者直接投入到所要记录和跟拍的事件中去体验和感受,以第一人称视角亲身体验现场并与被采访者互动交流,形成比较强烈的互动性、参与感和真实性。有比较多的纪录片采用这种采访方式,如《无穷之路》《乡村振兴中国行》《做客中国 遇见美好生活》《于青山绿水间》等。

2019年五洲传播中心、优酷网和国家地理频道联合出品的3集纪录片《做客中国 遇见美好生活》,便采用体验式采访的方式,主持人介入拍摄现场,在被拍摄者与受众之间构建互动交流平台,用真实镜头记录来自不同国家、不同背景的3位主持人在中国美丽乡村体验当地人生活和劳作的故事。作品打破旁观视角的单向讲述,在情景体验的双向交流中,消解陌生感,构建理解与信任,为主持人与被采访者、叙述者与观众之间创造了一个立体多维的理解空间,实现信息传达的有效性和高吸引力。主持人克里斯·巴辛内利,在中国苗寨实地走访并与村民石远莲一家共同生活,在产业扶贫种植基地牛角山茶园中同老百姓一起采茶;在苗寨旅游

景点接待游客，打苗鼓、唱拦门歌、递拦门酒、参与苗族哭嫁，了解苗族传统银饰加工销售；共同做饭、共同就餐，近距离感受中国普通人生活的改变，并深度观察乡村振兴战略下的中国社会，向世界呈现中国美丽乡村建设的新成果。

第二节　采访的准备

《礼记·中庸》有云："凡事预则立，不预则废。"这句话告诉我们，无论做任何事情，事前有充分的准备是成功的关键，而缺乏准备则可能导致失败。意大利著名记者奥莉娅娜·法拉奇（Oriana Fallaci）曾表示，她的采访秘诀就是"准备"。她采访过世界各国的政治人物，如邓小平、基辛格、甘地夫人等。每次采访前她都会花费数个星期的时间来做前期准备，深入研究关于采访对象的所有资料。纪录片采访也是如此，成功的纪录片采访，需要做比较充分的准备工作。

一、生活准备

纪录片是一种发现的艺术，关注的是人、社会、历史、自然等各个方面。即使是最丰富的经历也不可能体会所有的人生，所以对于一个纪录片创作者来说，不断学习和向生活学习至关重要。做生活的有心人，通过观察、体验和思考来积累经验。这是一个需要长期坚持的准备，也是一种职业习惯。

例如，《彼岸的青春》呈现的生活之所以自然、生动，是因为导演张丽玲本身就是留日学生中的一员，是她亲身经历的有所触动的生活。又如，纪录片《我的温暖人间》不逃避苦难，不避讳生死别离，用真实的故事告诉人们，生活永远不是十全十美的，无论处境多么艰难，都要有乐观和坚强的人生态度，对未来充满希望。这些作品能够做到以人物故事为线索，以故事发展为情感载体，达到以情化人、以情动人的效果，是因为创作者有长期的生活积累，有丰富的对生活的细心观察和对人生的深刻体味。

二、思路准备

在正式拍摄之前，创作者需要进行细致而周密的思路准备。围绕拍摄主题，他们需要思考影片的整体呈现方式、采访内容和形式等问题。纪录片旨在真实反映被拍摄者的生活状态，因此创作者需要进行大量的前期采访，了解被拍摄者的生活习惯或兴趣爱好等，寻找采访对象与影片主题之间的契合点，为现场采访做思路准备，以便真实自然地展现主题。以《彼岸的青春》为例，创作者为体现留日学生的普遍生活状态，选择拍摄不同专业、不同状态的留学生的生活故事。开拍前，创作者对每一位拍摄对象都进行了充分的了解，对每个人的采访内容都制订了详细的计划。比如，在采访家境比较富裕、学金融专业的陈晨时，主要关注打工与学习的时间冲突问题，如何平衡，如何克服等。在采访生病的女大学生陈芳时，则更多关注其生活的经济来源和身体健康状况等，围绕生病原因、打工情况，以及能否承受得住等问题展开，理清思路，为成功采访奠定基础。

三、问题准备

问题准备是采访准备的重中之重，是最核心的准备。因为无论前期采访还是现场采访，都需要提出问题，才能进行交流。问什么问题、怎么问都需要准备。

1. 列出问题清单

首先，需要明确哪些是最重要的问题，哪些是必须提问的，要列出清单，以免到时遗漏。创作者进行采访之前，需要把所有问题整理清楚，把最重要的问题标注出来。在采访现场，创作者通常会携带一个本子或纸张，这样既表示采访是有认真准备的，又可以起到提示的作用。

2. 准备问题的次序

在纪录片的现场采访中，问题的提问顺序也非常重要。应避免一开始就提出那些只能以是或者不是回答的封闭式问题，这样容易把气氛搞得比较紧张。相反，应该先想办法让现场气氛轻松愉快起来，让被采访对象放松下来。一般而言，问题的提问顺序应遵循由易到难的原则，先进行开放式的交谈，后进行封闭式的提问。比如，先用"你最近忙什么？""你对某个事情有什么看法？"这些让被采访者有话可说的、比较开放的问题，打开话题，然后进入实质性的问题，随着采访的深入进行有针对性的提问。比如，《彼岸的青春》中，对性格比较内向的陈麒进行采访时，创作者先在外面开阔的环境里，用比较关心式的、拉家常式的采访，问他"来日本几年了，每天睡几个小时，累不累？"拉近距离。等陈麒参加面试后，在走廊里继续采访，问他"面试紧张吗？""有多大把握？"这些问题不仅和整个片子主题紧密相关，也和当时的事件紧密相关。

四、心理准备

采访是一种与被采访对象进行观点交流和心灵沟通的过程，需要做好充分的心理准备。创作者需要预想到可能出现的各种情况，并做好相应的准备。

1. 有应对各种突发事件的心理准备

创作者应做好应对各种困难的心理准备，如身体状况、天气变化、突发事件等，这些都可能会影响采访的进程。比如，现场出现很多人围观，出现噪声等外界干扰；被采访者心情紧张、心存防范，没有把最真实的内容表达出来；或者表现夸张，有表演成分等。这些都需要提前做好心理准备，以便在现场及时进行协调和调整，确保采访的成功。调整原则就是不急不躁、因势利导、顺势而为。

2. 保持理性、平和的采访心态

采访者首先需要保持理性和放松的心态，展现出亲和、亲切的态度。避免过于紧张或过于严肃，不要盛气凌人，更不要咄咄逼人。无论面对什么身份的采访对象，都要保持平等和尊重的态度。平等这一点非常重要，不要因为被采访者的身份地位高低而有所偏颇。现实中可能出现心理准备不充分的例子，比如在实际采访过程中，学生遇到名气比较大的采访对象，就有点胆怯，说话声音不高，对方非常友善，反过来鼓励他不要紧张、大声说话，他迅速调整心态，最终完成采访任务。也有媒体从业者，在采访一位著名学者时，因事前准备工作不

充分，当面问出"您主要是研究什么的"这样本该知道的问题，专家当时就觉得采访者不够认真，甚至不太尊重自己，也敷衍地说"不研究什么，就是瞎忙"，同行的编导赶紧出来说"您是某某方面的大家，感谢您百忙之中接受我们的采访"，才化解尴尬，他也迅速调整状态，在编导的帮助下使采访工作得以进行下去。所以，采访心态准备非常重要，如果准备不足，可能导致采访无法顺利进行。

采访者一定要做好充分的思路准备、问题准备和心理准备，以便在采访过程中及时应对各种突发状况，确保采访的成功。时间和机会都是宝贵的，采访者需要有自己的思路和主见，以确保采访的有效性。

第三节 采访的原则与方法

有些人可能认为纪录片不需要采访，事实恰恰相反，纪录片不仅需要采访，而且需要高质量的采访。为了确保采访的真实性、客观性以及信息的丰富性、有效性，需要遵循一些基本原则，并掌握一些采访方法。

一、保持中立

纪录片需要对现实生活进行客观记录，采访同样应遵循这一原则，不需要有太明显的主观倾向性。采访者是信息的采集者，不是法官，也不是解决问题的职能部门，主要任务是把事情的前因后果、来龙去脉搞清楚，不作是非对错的判断，尊重客观事实，把多方观点呈现出来，让事实本身去说话，让观众自己去判断和理解。特别是以旁观者纪实跟拍方式为主的"直接电影式"纪录片，在采访中时，更要求理性和客观，保持中立。一般会在后期剪辑时隐去采访提问者的声音，让被采访者直接面对镜头讲述，给人一种自然客观的真实感。即使是采用"解说+画面"模式的纪录片，也要求采访者不要引导、诱导或指导被采访者回答问题，而是尊重被采访者的真实表达。纪录片应尽可能地接近真实的生活状态，不允许虚构、捏造，也要最大限度地减少人为因素的干扰。陈汉元先生曾说，纪录片工作者的任务是记录客观存在的过程，而不是主观地去改变过程。任何对过程的介入都可能在不同程度上改变它，过程变了，关系就要变，事情走向可能会变，整个结果可能就不一样。因此，在采访过程中，创作者应尽量秉持理性、客观的态度，尊重客观事实本身。

二、适度参与

纪录片是有观点的纪实影像，这种观点往往隐藏在事实之中。创作者在采访拍摄过程中应以等待、发现为主。"直接电影"式纪录片采用隐蔽的、不明显的参与方式揭示事件本质。而"弗拉哈迪"式的适度参与，则允许创作者与被采访者建立友谊，在真诚的状态下，在互相信任的基础上，更真实地展现被采访者的生活状态。比如，纪录片《彼岸的青春》，拍摄者与被拍摄者比较熟悉，都是留学日本的留学生，共同的留学经历让他们成为互相理解、相互信任的朋友。所以才有那些非常放松、真实自然的精彩采访。在陈晨家里采访，陈晨一边说一边演示他如何防止看书时犯困，这种生动形象的演示，表明有一个听众在现场，那就是采

访者,此时采访者已经参与到被采访者的生活中,形成比较默契的交流氛围。纪录片《沙与海》中对牧民女儿的采访,也是适度参与下的自然表达。姑娘站在家门口纳鞋底,记者与她交流,得知她已经有对象,但还没有结婚,对象离她家有几个小时路程之后,记者问道"你想离开这个地方吗?"姑娘很久没有回答,针线也停住了,低头沉思。这时,镜头由全景推向了脸部特写,姑娘复杂的心情全都写在了脸上。记者的适度参与和介入,引发了被采访者的心理情绪波动,展示出更为真实和丰富的信息。

需要注意的是,适度介入并不意味着创作者可以任意操控被采访对象。创作者适时的提问与追问,只是为了能够让拍摄对象的情绪显性化,更有利于纪录片主题的呈现。

三、及时追问

在采访过程中,创作者要把握采访的方向和话语的主动权。在关键问题上,不能一带而过,而应根据被采访者的回答,及时抓住其中的亮点继续追问,将人物的内心活动展现出来。通过提问,激发被采访者谈话的欲望,从而走进人物内心,并结合纪录片主题,进行较深入的挖掘。同时,创作者还应具有随机应变的能力。没有人能够预测采访过程中会发生什么事情,精彩的采访,不是能预先设定出来的。及时追问、把握时机,才能捕捉到意想不到的精彩内容。比如,《彼岸的青春》中对陈晨的采访,他关于学生就应该没钱,有钱那是不正常的以及关于女朋友、夜间无处去的自嘲等,都非常精彩,而这些内容都是在采访过程中由创作者及时追问而自然流露出的精彩内容。

第四节 采访注意的细节

细节是指细小的环节或情节,是构成事物整体的基本要素。它们虽小,却能决定成败。在采访过程中,对细节的关注和重视不仅能够使采访工作更加顺利和高效,还能帮助及时发现潜在的问题和机遇。

一、采访环境的选择

纪录片真实感的重要来源之一是环境的真实。纪录片旨在反映社会现实生活,因此采访应该在一个能够体现人物真实状态的环境中进行。尽管任何地方都可以作为采访地点,但是不同的环境空间具有不同的含义,会不同程度地影响被采访者的心态。同时,不同的采访空间还会形成独特的语境,帮助被采访者进行回忆或思考,有助于谈话内容的深入挖掘。纪录片采访的环境空间通常有以下三种。

1. 办公室

办公室是一个处理工作事务的特定空间,与音乐厅、歌剧院、美术馆等公共文化空间不同,人们在这里处理公务,相对比较安静和严肃。如果选择办公室作为采访地点,则意味着需要突出被采访者的专业身份,以及讨论一些相对严肃、重要的问题。这样的环境有助于凸显被采访者的权威性、专业性。比如,对专家、企业家、政府官员、学者等的采访,可以选择在

办公室中进行。

2. 公共场所

公共场所是供公众使用或服务于公众开展各种活动的场所，包括文化、休闲、娱乐、运动等场所，如图书馆、书店、展览馆、学校、商场、饭店、酒吧、咖啡厅、歌舞厅、美容院、体育馆、游泳池、园林公园等。这些场所具有开放性、公共性、包容性和娱乐性等特点。如果选择在这些地方进行采访，则意味着要突出被采访者的社会性、休闲性。比如，《舟舟的世界》中，在歌剧院对朗诵表演者、音乐指挥家的采访等；《彼岸的青春》中，在学校里对患有先天心脏病的大学生李芳的采访等。

然而，公共场所的环境也可能对采访造成限制。一方面，环境本身可能比较嘈杂，如音乐厅、歌舞厅等，需要大声说话，或者即使大声说话也听不清，影响采访效果；另一方面，环境可能比较安静，不允许大声喧哗，如图书馆，就比较受限制，人物不能大声说话，声音太低，听不清，也影响采访效果。这时候可以让被采访者到室外来，以图书馆或歌舞厅做背景进行采访，就可以解决声音听不清的问题。当然也可以选择没有人的时候，让被采访者在空旷的歌舞厅或图书馆里接受采访，以整齐的座椅为背景，营造一种空旷而静谧的艺术氛围。

3. 家居场所

家居场所是个人家庭生活的空间，一般比较私密。当然，私人化的家居环境里也有客厅、书房等公共空间，如果选择书房、客厅等作为采访环境，则意味着要突出被采访者的个性特点，因为客厅、书房的个性化特征，也可以从侧面折射出其主人的个性及审美。比如，有的学者，其书房中的书架高大整齐、书籍摆放规整，整体很有气势；而有的学者，其书房比较随意，书籍摆放散乱。在这些具有不同氛围感的环境里进行采访，可以看出不同学者的性格和治学风格的不同。

在生活场景中进行采访，一般氛围比较放松，有助于捕捉被采访者较真实的反应。相较于工作地点或公共场所，生活场景能比较真实地反映出被采访者的状态。《彼岸的青春》就选用被采访者的家居场所作为采访环境，比如对陈晨的采访，他家中破洞的窗帘、狭窄的房间、简易的床铺，以及他坐在其中侃侃而谈的情景，从侧面突出了被采访者生活的不易和坚持理想的乐观精神。

二、消除被采访者的紧张感

为了真实和自然地反映生活，纪录片要求被采访者自然、放松、自如地表达。所以，采访者有必要在采访现场进行气氛的调节，以营造可以让被采访者放松的采访氛围。

1. 采访前

采访者应在采访正式开始之前，向被采访对象说明来意，解释采访的目的和用途，请对方放松，不要紧张。用亲切平和的态度，说明采访的大概内容和要求，告知在采访过程中可能会有提醒或打断。同时，注意不要过多涉及具体采访内容，以免在正式开始采访后，给人一种事先准备好的背书之感，也避免被采访者提前说出最精彩的内容，而在真正采访时无法再次表达。即兴表达才是最真实自然的状态。

2. 采访中

在采访过程中，采访者也应该时刻保持眼神交流，以肯定、赞赏的目光表示自己很想继续听下去；以点头、微笑或竖大拇指等非语言动作，称赞和肯定对方，激发被采访者的表达欲，以确保采访顺利进行。采访过程中，采访者还可以适时追问，对某个问题进行补充提问，以确保采访内容的完整性和有效性。

3. 采访后

采访结束后，要及时询问被采访者是否有需要进一步补充说明的地方，并表达真诚的感谢。由于纪录片的采访往往具有多次性的特点，因此在采访结束后，应该谦逊地请求与被采访者保持联系，希望有机会可以继续采访交流等，此举不仅能让被采访者感受到自己被持续关注和重视，也能增强双方的信任和联系。

三、注意采访形象

采访是人际关系的综合体现。如果被采访对象选择向你敞开心扉，那就是一种信任和友好的表示，而这种关系能在被采访者的眼神和语态中得到体现。为此，创作者应该展示良好的个人素养，保持良好的自我形象，以期实现顺畅、高效、精彩的采访效果。

1. 诚信

诚信是人格的根本。纪录片是一种以客观真实生活为表现对象的影视艺术形态，要展现客观、真实、可信的现实生活，就要求纪录片创作者有真诚、可信、可靠的品质。纪录片创作者一般都比较谦逊、低调、务实，并具有很强的社会责任感和人文情怀，给人比较强的可信任感。纪录片创作者的诚信，一般表现在对拍摄伦理的遵守与坚持上。拍摄伦理是指在纪录片拍摄制作过程中应该遵守的原则与规范。纪录片是取材于现实生活的艺术，某种意义上讲，纪录片是拍摄者与被拍摄者"共同"完成的作品。如果没有被拍摄者的参与，就没有纪录片的出现，因此纪录片从诞生之日起就涉及如何处理与被拍者关系的问题。实际拍摄过程中，也形成了一些约定俗成的拍摄原则，如必须获得被拍者的同意、必须遵守无害原则、最大限度保护被拍摄者的合法权益、不违背社会公序良俗等。特别是在涉及犯罪、创伤、伤痛方面的题材时，必须获得被拍摄者的同意，必须确保被采访者不被伤害。比如，纪录电影《二十二》中，导演郭柯面对的被拍摄对象是饱受摧残的受害者，是应该得到保护与尊重的老人。他小心翼翼地靠近老人，不愿也不忍心触碰老人心中那些永远无法愈合的伤口，所以放弃了可能会产生震撼效果的口述方式和残酷的影像重现，而秉持尊重与保护的拍摄原则，将"尊重为先，感同身受"放在首位，征得每一位被拍摄者的同意，尽量不影响他们的正常生活，将现场拍摄器材减少到最少，不刻意摆机位、打灯光，用极其克制的态度照顾到每一位老人的心理感受。全片没有让人不适的画面及激烈情绪，用可见的现实及影像的隐喻和含蓄的表达方式，展现了对人性的深刻拷问和对被拍摄者的深切关怀。正是郭柯的善良之心以及真诚、平等、尊重的拍摄理念，让他创作出一部充满温情与诚意的优秀作品。

2. 平等

在采访过程中，采访者应保持平等的心态，不居高临下，也不盛气凌人。无论遇到什么

身份的被采访对象，都应该秉持不卑不亢、不妄自菲薄的平等心态。面对名人时，要自尊自重，不可化身为崇拜者而失去客观和理性；面对弱势群体，要友爱，富有同理心，既不可以傲慢，又不可以过分怜悯，而是给予尊重。例如，在《舟舟的世界》中，创作者对舟舟没有过度吹捧与颂扬，也没有居高临下的同情与怜悯，更多的是尊重和保护。《彼岸的青春》中，因为创作者与被拍摄者同样都是留学生，自然保持了一种平视和平等的态度。在《我和我的故乡》中，创作者选择了五位回乡建设美丽乡村的年轻人，展现了他们选择回乡的原因和建设家乡的过程。创作者并没有因为他们年轻或资历浅而轻视他们，也没有因为他们在各自领域做出的贡献而仰视他们，而是平等、客观、理性地展现他们建设家乡的艰辛与成就感。

3. 得体

采访者的态度要得体，既不要过于热情，也不要过于冷漠，更不可以高深莫测。同时，采访者的着装也要得体，不要过于招摇，也不能过于随便。纪录片的采访拍摄，不是服装展示会，也不是选美大赛，朴素、整洁即可。当然，也不可以随随便便，如穿着拖鞋和汗衫，这样会显得对被采访者不够尊重。

第五节 采访的作用

纪录片的采访是对客观的真实信息的采集，它可以增强作品的真实性、客观性和可信性，起到解释说明、呈现人物性格、展开主题等多重作用。

一、解释说明

纪录片采访的主要作用之一，是让被采访者亲自讲述自己的经历，或者介绍事情的来龙去脉以及表达自己的观点等，这样比较具有可信度。例如，在《彼岸的青春》中，采访了几个留学生，让他们自己介绍来日本留学多久，每天睡多少个小时，做什么工作，收入够不够用等。采访当事人，通过当事者的讲述，增强信息的可信度和真实性。纪录片《我的温暖人间》第1集《带着妈妈去旅行》中，采访了88岁的老母亲曾竟飞，老人说："吃不完用不尽，就想全国各地跑""喜欢坐摩托车，路上好看风景"。这些采访内容是对50多岁的儿子宋健挥为什么不顾"危险"，骑着摩托车带老母亲"到处耍"的解释。观众的疑惑，在母子俩的采访中得到了解答，采访起到了解释说明的作用。

二、展现人物性格

在纪录片采访过程中，被采访者说话的神态、语气以及讲述的内容等，可以展现出一个人的性格特点和精神气质。比如，《彼岸的青春》里的陈晨语速比较快，说话风趣，展现出乐观、开朗、幽默的性格；陈麒则比较沉默，性格内敛、含蓄；柳林则阳光、温暖、踌躇满志；而女生李芳虽然外表柔弱，却很能吃苦，坚定执着，这些印象来自她坐在课桌前边吃饭边笑着回答问题的采访画面。在《无穷之路》里，媒体人陈贝儿勇敢、坚强、活泼开朗的性格形象，也来自她气喘吁吁地攀爬悬崖村的直立钢梯，在奔涌的怒江上体验高空溜索，以及与村民一边劳作一边聊天的体验式采访的真实画面。在《我的温暖人间》第1集《带着妈妈去旅行》里，

老母亲热爱生活、童心不泯、乐观开朗的形象,在她满脸笑容、充满童趣的采访中得以展现;儿子宋健挥温和、孝顺、腼腆的性格形象,也是通过他时刻关注母亲的眼神、轻声细语的讲述以及略带害羞的表情,得以体现。纪录片采访可以有效地展现人物的性格。

三、展开主题

纪录片的采访还可以有效地展开主题,推进作品内容的深入。比如,在《彼岸的青春》中,通过柳林堂兄的介绍,我们了解到为什么非要柳林打工刷碗,这是为了让他体会到国外留学生活是从哪里开始的,要懂得奋斗。即使这可能让人觉得缺乏人情味,但是这是为了让他成长。这样的采访内容使整个作品的主题比较清晰,表达异国他乡的青春奋斗。对陈晨的采访揭示了他无家可归的困境,带着全部家当在24小时咖啡店里度过不眠之夜,因为他得罪了报纸的发行部而被开除,让他搬家。采访原因的同时,也推进后续故事的发展。他怎么办?如何写论文,如何毕业?留下悬念,展示人物生存的艰难以及在异国他乡不畏困难、坚持奋斗的精神。

第六节 采访在作品中的呈现方式

采访在纪录片中的使用,包括其位置和时长,需要根据作品内容的需要来适当安排。采访者的提问声音或者出镜的形象,可以选择性地出现在作品中。采访在纪录片中的呈现方式可以概括为以下几种。

一、贯穿全片

采访贯穿全片,承担建构整个作品叙事结构的作用。例如,"真理电影"流派的第一部作品《夏日纪事》,就是通篇运用采访推进内容发展的纪录片。作品一开始是采访者玛瑟琳·罗丽丹(marceline loridan)手持话筒,在大街上随机采访过往的行人,询问他们是否幸福。行人在没有准备的情况下被追问,反映各有不同。有的木然,有的鄙视,有的不予理睬,有的则泪流满面。总之百感交集,各具情态。

中国具有"真理电影"色彩的纪录片《望长城》,也采用主持人作为事实真相的"触及者"介入拍摄过程,用主持人的采访推进内容发展。第一集《万里长城万里长》中,开头第一个镜头就是主持人的同期声,雾色中一个人大喊,"哎嘿,你们在哪儿?请回答。"画面是雾气蒙蒙的荒野,观众不知道喊话的人是谁。下一个镜头就是被人举着的戴着防风罩的大话筒进入画面,不停地往前移动,之后是扛摄像机三脚架的工作人员、拎箱子的工作人员也都进入画面,一个声音回答说"我们在这儿",之后出现主持人焦建成的身影,他边走边说,"长城在哪儿?找到了吗?""这就是长城呀!"此时观众才意识到,这是主持人在带领摄制组寻找长城。非常鲜明的介入感和参与感,营造出强烈的现场感及真实感。这种表现形式,在当时的纪录片中显得格外突出。在以后的拍摄中,主持人焦建成带着任务,有针对性地以体验式采访的方式,带领观众深入了解长城的历史和文化。在寻找秦代长城古迹时,焦建成带领当地村妇母子三人,来到他们经常玩耍的地方,也就是秦长城遗址,激发她诉说自己的辛苦往

事和对生活的期盼。丧夫、欠债、命运坎坷的年轻村妇，脸上却始终洋溢着笑容，说要把欠债还上，然后盖房子，准备给儿子将来娶媳妇用。而她的儿子就在身边玩耍，还是不谙世事的孩童。淳朴自然的话语，感人至深。这些是主持人采访激发的结果，如果没有主持人对生活本质的深入触及，不会出现如此精彩的发自肺腑的表达。

二、共同叙事

把采访融入事件的进程之中，与事件共同承担叙事的任务，是纪录片中一种有效的叙事技巧。在《望长城》中，主持人不仅进行采访，而且参与到事件活动中，与被拍摄者一起构成影片的内容，共同揭示事件的本质与意义。在第二集《长城两边是故乡》中，焦建成和当地人一起购买、制作和享用月饼，体验当地中秋节的风俗。当地老乡用80斤面粉，做了4个比脸盆还大的大月饼，在桌上摆放酒、西瓜、梨和月饼，一家人郑重地祭拜月亮。焦建成也和那家人一样，一手拿着自制的、分切成小块的大月饼，一手拿着新采摘的大鸭梨，边吃边聊，让观众深刻感受到那家人的热情好客、西北人的豪爽以及当地过中秋节的风俗。边吃边聊中，男主人非常高兴，和主持人一起翻箱倒柜找出陈年的腰鼓，兴高采烈地跳起来，焦建成也兴致勃勃地跟着学起来。这种沉浸式、体验式的采访，不仅丰富了信息，也使得画面更加饱满，情绪更加连贯。此外，那段著名的寻找"民歌王"王向荣的内容，更是离不开主持人的参与和推进。在第二集《长城两边是故乡》中，主持人一直在寻找"民歌王"王向荣，通过与不同人物的交流，逐步揭开了这位民歌艺术家的神秘面纱，使整个过程充满悬念，又在主持人的引导下有序展开。主持人的采访与寻访推进了事件的进程，共同叙事。

三、局部叙事

采访作为细节叙事的补充，承担局部叙事的功能。例如，《舟舟的世界》中采访乐队指挥、采访话剧表演家等，与舟舟被周围人友善对待的场景共同叙事，表现舟舟生活的世界充满善意。《幼儿园》则用局部"介入"式采访与客观跟拍纪实一起共同叙事。《幼儿园》有两大部分，一部分是不加干预的客观纪实，是孩子们的任性、天性的真实记录，如哭泣、争吵、玩耍等。有各种各样率真而自然的表现，这是在"不介入"状态下拍摄的。孩子们没有因为采访者的存在而改变，该哭的哭，该笑的笑，该打架的打架，这是"旁观"拍摄的优势，自然而客观。另一部分是"主观介入"的采访部分，即有意识地介入采访或提问。这部分比较突出，在一个特定的相对封闭的空间里，画面转成黑白或者有点泛黄，空间背景比较模糊，似乎刻意忽略时间与空间的概念，把孩子们"抽离出"现实生活空间，转到一个密闭的、模糊的、独立所在，进行有准备、有设计的采访与提问。问题虽是有准备的，但回答却是即兴的、自然的、真实的。导演张以庆通过尖锐的采访，激发孩子们展现出他们"成熟"的一面，想通过这种形式，让更多的人看到一些现象，从而引发思考。

第七节　作品分析：《幸福是什么》

这是一部全部都用采访作为纪录片呈现方式的作品，在现实创作中比较有难度。首先，

所提问题可能不太吸引人,容易流于平淡,难以达到想要的效果;其次,若是全片都用调查采访方式,表现手段比较单一,容易造成单调、枯燥之感。所以,学生选择这一类型作品时比较谨慎。但只要是努力去尝试,就能在实践中得到锻炼和提升。《幸福是什么》是其中比较成功的作品。

一、作品信息

片名:《幸福是什么》

时长:8 分 44 秒

编导:陈云龙、郭迪

所获荣誉:获得扬州大学传媒文化艺术节优秀作品二等奖。

二、主要内容

《幸福是什么》是一部向"真理电影"致敬的作品,其核心问题也延续了那个经典问题——"你幸福吗?"在本片中,只是稍加改动,变成"幸福是什么?"全片采用采访调查的方式,在街头、公园、商场门前、学校等公共场所,随机拦住行人进行突击式采访,多数被采访者还是比较愿意接受采访,没有出现抵触和不友好等情况。被采访者的年龄从幼儿园小朋友到老人,被采访者的身份从大学生、研究生到拾荒者,实现了对不同性别、年龄层次的全面覆盖,体现出这个时代比较全面的信息。被采访者的回答,也是千奇百怪,如小男孩说"幸福就是我有爆丸",女大学生说"幸福就是可以和男朋友在一起",中年人说"幸福就是股票涨多一些"等,这些回答都具有鲜明的时代特色。

图 5-1 所示,是纪录片《幸福是什么》的街头采访截图。

图5-1 《幸福是什么》截图(街头采访.1)

三、表现特点

1. 采访者的可见性

在本片中,采访者不再刻意隐藏自己,而是手持话筒出现在被采访者和观众面前。观众可以看到采访者的衣着、相貌和神情,他们也构成作品的一部分。这和注重观察、不介入的

"直接电影"理念完全不同。采访者作为在读大学生，他们热情、真诚、谦逊、耐心、彬彬有礼的形象，也给被采访者及观众留下了深刻印象。作为社会年轻群体的代表，他们对"幸福是什么"的探讨，也令观众产生思考。

2. 采访环境的真实呈现

采访者在街头、公园、学校、商场门前等公共场所进行随机采访，清晰地呈现出受访者的表情、神态、当时的心情、对采访者的态度等，不加修饰，没有摆拍，保持了客观真实的记录方式。同时采访所处的环境也得到了真实呈现，丰富的时代气息和多义的生活内容得以完整保留，这也是此类型作品的魅力所在。

图 5-2 和图 5-3 所示，是《幸福是什么》的校园采访和街头采访截图。

图5-2 《幸福是什么》截图（校园采访）

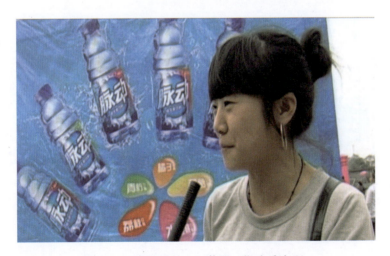

图5-3 《幸福是什么》截图（街头采访.2）

这部作品信息量大，有鲜明的时代气息。它不仅成功地保存了丰富的生活气息，更是一次极具价值的创作实践，使学生对"真理电影"类型纪录片的创作过程有了一个切实的体验和全面了解。

1. 纪录片采访的原则是什么？
2. 纪录片采访应注意的细节有哪些？
3. 纪录片采访的作用有哪些？

1. 实训内容：模拟不同类型的纪录片采访，分小组进行（每组3～5人）。
2. 实训步骤：
（1）确定需要模拟的采访类型。
（2）拟定采访的主题和具体问题。
（3）联系并确定采访对象。
（4）选定采访环境并进行拍摄。
（5）制作采访视频。
3. 成果评价：课上展示，学生互评，教师点评。

第六章

纪录片拍摄

拓展：纪录片的拍摄

学习要点及目标

1. 了解纪录片拍摄的独特之处。
2. 了解纪录片拍摄中需要注意的问题。
3. 掌握纪录片拍摄方式及摄像机使用的要点。
4. 掌握纪录片拍摄的构图、景别、运动方式、长镜头等概念及其内涵。

一部优秀的纪录片作品，不仅需要好的选题和充分的前期准备，还需要通过现场拍摄，才可以把美好的蓝图转化为可见的视觉形象。拍摄过程相当于采集食材，越丰富、越新鲜，越有利于后期烹饪制作出美味的佳肴。

第一节　纪录片拍摄的特殊之处

纪录片的拍摄，通常以真实环境、人物和事件为表现对象，所以纪录片拍摄最基本的原则是纪实性。在追求真实的基础上，通过纪实手段完成艺术表达。如何确保纪录片的纪实性？在纪录片拍摄现场应该拍摄哪些内容？这些问题是纪录片创作者需要认真思考的事情。

一、拍摄真实生活

与虚构的剧情故事片不同，纪录片拍摄的是自然真实的生活。除情景再现、大型航拍纪录片可能有详细剧本和分镜头稿本之外，大多数取材于现实生活的纪录片，没有剧本，也没有分镜头稿本，只有拍摄提纲，一切以现场真实状况为拍摄内容。现实场景、真实人物、自然光，以及现场将发生的事情和人物的对话，都是未知的。拍摄者只能顺势而为，纪实跟拍，抓取现实场景中将要发生的精彩瞬间。

比如，在纪录片《彼岸的青春》中，跟拍陈晨到外面去吃饺子的场景，他说什么，是没有排练，没有预演，没有事先安排的，是现场环境下，他自己触景生情发自内心的自然流露。他说，"这里水饺要8块钱一个，不是每天都吃得起，只是周末打打牙祭。""每次吃到就想起妈妈包的三鲜馅的饺子，不能想，越想就越想回家了。"在《归途列车》里，一家人回家过年，父女二人聊天，父亲坚持让准备辍学打工的女儿继续上学、上大学，女儿则反驳并坚持要出去打工。父亲突然情绪爆发，对女儿大打出手。这一幕谁也没有预料到，拍摄者也惊呆了。不知道应该继续拍摄还是停下来去拉架。经过短暂的纠结和思考后，拍摄者在拍到戏剧性的冲突场景之后，迅速放下摄像机，进入屋内帮助平复双方的情绪。因为作为拍摄者与他们长时间相处，已经像朋友一样。拍摄时需要理性记录下真实发生的一切，但在拍摄之余可以像朋友一样相处，这也是纪录片拍摄的一个比较特殊之处。

即使在"情景再现"中表现"过去"的事情，也要尽量拍摄可以"还原"当时情景的画面。比如，纪录片《圆明园》，虽然有数字情景再现的园林景观，但也有大量实景拍摄的内容，如拍摄的现实存在的圆明园遗址、保存的老照片、相关历史文献、当时的设计图纸、雷氏烫样等实物，增加了作品"还原"历史情景的真实感和可信度。纪录片《中国》虽然是演员扮演，但是拍摄场地多为实景。比如，第二季第7集《康熙皇帝的圣君之道》，拍摄场景多为现实场景，如故宫、麦田、竹林等。其中，有表现康熙皇帝研究水稻的改良，并在京城郊外开辟一块稻田，亲自到稻田视察的场景，画面中皇帝一众人马站在田边，农人在田里劳作。皇帝忧虑的神情与农人辛苦的状态，在一望无际的麦田衬托下，具有一种穿越时空的历史真实感。

二、拍摄事件的过程

相较于同样取材于现实生活的新闻报道而言,纪录片更重视事件过程的拍摄,而不是仅仅简单地呈现一个结果。真实性是纪录片最本质的特性。纪录片的真实来源于过程的忠实记录。纪录片拍摄重在展示自然状态下人物的生活状态,而不是像剧情片一样通过虚构故事、人物设置、舞台效果等进行艺术表达。纪录片的拍摄者要注意将自己置身于真实环境中、真实事件过程中,一点一滴地记录。拍摄者与被拍摄者处在同一个时空下,共同经历一段单向的未知的时光,共同见证事件的发展历程。而且这个过程要被及时地拍摄记录下来。对事件过程的拍摄,可以使记录者、被记录者与观众产生时空同步的感觉,使生活的真实信息得以保留,进而使观众产生真实感。所以,纪录片每次拍摄周期可能会比较长,而不是简单地只拍个结果、拍个采访当事人就结束。纪录片要跟拍事件发展全过程。比如,《彼岸的青春》中拍摄陈晨去蹭澡,一直跟拍他行走的过程,夜晚路远,道路狭窄,体现他洗一次澡不容易。到了之后,跟拍记录他对环境的介绍,包括带了哪些洗澡用品。拍摄过程非常细致,体现出陈晨的性格,生活条件虽然艰苦,但依然乐观,依然注意保持自身形象。纪录片拍摄,不仅单次拍摄时间比较长,有的作品整个拍摄周期也比较长,比如《老头》拍摄了3年,而《含泪活着》的拍摄时间长达14年,《彼岸的青春》也拍摄了3年多,直到他们毕业。

即使通过"情景再现"还原过去的情景,纪录片也注重拍摄环境内事件发展的过程。比如,纪录片《中国》,拍摄每一个场景内人物行为的全过程,比如在第7集《康熙皇帝的圣君之道》中,关于皇帝征战沙场、平定三藩的历史事件,通过对演员在大漠环境中策马奔驰、站立思索、牵马返回、路上休息等行为动作的全过程拍摄,艺术化、隐喻性地再现曾经的征战历程。在表现叛贼谋反的内容时,也是拍一个完整的行为过程,比如由远景到近景的拍摄竹林里的一个小方桌及旁边站立的背对画面的人,然后竹林外又一个人慢慢向竹林走来,小心翼翼地走近小方桌,神秘地拿出一个情报,交谈之后又走出竹林。镜头跟拍他一步一回头地缓慢走出去,一直跟拍到他走出竹林并仰望天空后无奈低头的画面。纪录片用这些比较完整的行为动作,表现竹林密谋最终失败的历史情景,这样拍摄行为动作的完整过程,比在一个场景里只拍一些没有关联的碎片镜头更具有事件"还原"的真实感。

三、拍摄细节

纪录片的真实性来源于完整的生活信息,而这些生活信息则来源于生动、准确、丰富的细节。细节是具有表现价值或象征价值、可以展现人物性格或情感的细微之处。如果说事件是纪录片作品的骨架,那么细节就是作品的血肉,真实是作品的灵魂。细节可以集中展示事物的本质特征,反映作品的内涵,激发受众的观赏兴趣。所谓细节决定成败,一部纪录片作品,能够触发观众情感共鸣,给观众留下深刻印象的往往是生动鲜活的细节。纪录片中的细节主要依靠中景、近景和特写镜头拍摄来获取,大全景、远景多是为了气氛和环境的展示,而中景、近景以及特写等镜头则是专注于对人物、事物局部的刻画,是对准确信息的传达。这些细节包括生活细节、表情细节、动作细节、语言细节和环境细节等。

1. 生活细节

生活细节是指人们日常生活中的细小之事,如人物在衣、食、住、行方面的习惯和特点

等。在纪录片《彼岸的青春》中,有大量表现人物买菜、烧饭、吃饭、上课、打工、坐公交车、唱歌等方面的细节。比如,柳林到超市买肉,通过一系列镜头(从超市的全景到柳林看价格的中景,再到他看钱包和肉价的特写)生动地描绘了柳林在异国他乡留学生活的拮据和他甘于吃苦的品质。回到住处以后,拍摄他做饭、吃饭的细节,特写拍到他吃嚼不烂的肉时囫囵吞下去的动作细节,也记录下他一边吃饭一边微笑着说话的语言细节。这些细节,揭示出留学生的真实生活状态,也刻画出柳林积极乐观的性格特征。纪录片《我的温暖人间》里88岁的老母亲像小孩子一样喜欢坐摩托车到外面看风景,50多岁的儿子满足她的愿望,对母亲照顾得无微不至,这些印象是通过一系列生活细节表现出来的。拍摄儿子找来一个宽而结实的带子,绑住坐在后面的母亲,以确保路上的安全,半路上停下来给母亲买水喝,住宾馆时陪母亲聊天,出门时帮母亲整理衣袖,帮她戴安全帽等。这些生活细节表现出了儿子的耐心和孝心,也是纪录片作品真实性和生活气息的保障。

2. 表情细节

表情细节在刻画人物性格、表达情感方面至关重要。比如,纪录片《我的温暖人间》第8集《和你在一起》,讲述上海孤儿与草原养母的故事,通过大量表情细节,展现二人之间超越血缘的亲情。纪录片中,母亲王秀英讲述当年收养刘春花时的情景:当时有一屋子的娃娃,她心里想,哪个娃娃先向她伸手,她就抱养哪个娃娃。可是走了好几步,都没娃娃向她伸手,她有点紧张,正在犹豫要不要继续走下去的时候,突然角落里一个娃娃向她伸出了双手,这时王秀英非常高兴地走过去,一把抱起她,从此认定这就是她的娃娃,即使后来又有了5个自己的亲生孩子,也依然偏爱这个给她带来幸福的女孩儿,她相信这是一种相互吸引的缘分。讲话时,母亲的表情随着讲述内容而不断变化,从开始的期待,到中间的犹豫,再到后来的喜笑颜开,丰富的表情细节被近景、特写镜头捕捉下来,而一旁的女儿刘春花,则一直用微笑的眼神看着母亲,这个表情细节真实地传递出母女之间的深厚感情,也刻画出质朴、善良、充满生活智慧的母亲形象。纪录片《彼岸的青春》中的柳林,在讲述回国后给父母亲按摩,让他们也体验一下国外流行的养生按摩服务时,脸上的表情有害羞也有骄傲,表现出对家人的思念和自己学会一门手艺的自豪,同时塑造出柳林乐观、开朗、积极向上的性格特点。

3. 动作细节

动作细节主要指人物的行为动作、举手投足等体态语言,是塑造人物的重要手段。比如,在《乡村里的中国》中,村长与村民争吵时的行为动作,只是架势很大,并没有真正大打出手。同样,后来与同族的一个人因为财务状况发生争吵时,也只是大声争吵,狠劲踢桌子,并没有真正扭打在一起。这些动作细节,塑造出一位吃力不讨好、工作方法简单却又时刻维护自身威严的村支书形象。而其中的"农民文青"杜深忠的形象,也是通过一系列行为动作得以呈现,如他用毛笔在大门口借着太阳的光影在地上写毛笔字,这个行为展现了他作为读过书、热爱文艺、追求精神生活的文化青年的独特行为。此外,他想尽办法买琵琶、学弹琵琶以及最后在"村晚"上演奏琵琶不肯下来的行为动作,都比较生动地展示出一个老文化青年的性格特点和人物形象。

4. 语言细节

语言是人与自然分离及确立主体性地位的关键，是人类走向独立的标志。人类之所以独特，就在于人类拥有语言。通过语言，人与其他动物被区别开来；语言的使用扩展了人类理性的范围，使人类可以借助复杂的概念体系和思维模式，进行系统逻辑的思考和推论，使人类的智性水平得到极大提升。影视作品正是利用语言特点来塑造人物形象、传达主题，因为语言是区分不同个体形象的重要手段。比如，有的人说话慢吞吞、文绉绉，有的人则快人快语，说话的语速、音调及说话的内容，都反映出一个人的性格。比如，纪录片《乡村里的中国》就很好地运用语言细节来刻画人物形象。老文化青年杜深忠说话文绉绉，在与妻子因为买琵琶吵架时，说出"精神也要喂养""对牛弹琴""锅碗瓢盆交响曲"等与他农民身份似乎不相符却又极具个性特点的语言。而他妻子则说话语速比较快，伶牙俐齿，"你就是头顶火盆不怕热""家里人谁没有吃，谁没有穿，谁没有笔，谁没有本儿，谁没有鞋子，谁没有裤子，你知道吗"。在为苹果树点蕊时又发生争吵，她更是顺口溜一样说出"鱼找鱼虾找虾，乌龟专找蛤蜊哈，兵对兵将对将，下三烂才配那恶儿郎"，杜深忠则非常生气，结结巴巴地说"你放不出好话来，整天说的什么话""不分场合""不可理喻"，然后拂袖而去。这些语言细节，生动地展现出夫妻二人的性格特点，人物形象也因此栩栩如生。

5. 环境细节

环境细节是指能够反映地域特点、人物身份、生活水平、时代特征等特点的环境要素，对刻画人物形象、渲染氛围、深化主题具有重要作用。环境细节甚至可以确定作品的基调，比如，《乡村里的中国》对环境细节的运用非常巧妙，开始时用连绵起伏的大山的大远景，来表现这个故事发生在山区。用一系列近景、特写，表现山区环境的具体特点，如潺潺流水、河边树木、家门口鸡鸭、石头底下的昆虫、田地里的庄稼等，这些环境细节给人真实感的同时，又产生一种桃花流水、田园牧歌的乡土气息，对展现生活在这里的人们的故事、塑造个性不同的人物形象，起到了很好的烘托作用。

纪录片对生活细节的捕捉，要求真实、生动、鲜活，为此纪录片的镜头需要近距离对准人物及其生活。近到何处？美国人类学家爱德华·霍尔（Edward Hall）把人际距离分为四种：亲密距离0～0.5米，通常指父母亲人之间；个人距离0.45～1.2米，一般用于朋友之间；社会距离1.2～3.5米，多用于公开关系的个体之间；公共距离3～7米，多用于会议、演讲等单向交流。纪录片拍摄者与被拍摄者的距离，一般会随着交流的深入而逐渐变近。这也是很多纪录片导演在拍摄之前先与被拍摄者建立友谊的一个重要原因，只有成为朋友之后，才能进入拍摄者的个人空间，才能在物理空间靠近的同时展示自然状态下的真实生活。理论上讲，纪录片拍摄者，既可以拍摄2米以外的公共空间，也可以拍摄1米以内的个人空间，只要取得被拍摄者的信任，获得被拍摄者的同意。在避免侵害隐私权的抗辩事由中，一个重要的理由就是当事者同意。而纪录片被拍摄者的同意多是建立在信任的基础上。例如，1922年美国纪录片大师罗伯特·弗拉哈迪拍摄世界上第一部纪录片《北方的纳努克》时，已经和纳努克生活了大半年时间，彼此有了信任并征得纳努克一家的同意，拍摄他们冰天雪地里起床、纳努克光着脊背、妻子为襁褓中的儿子用唾沫擦脸等生动细节镜头，给人浓烈的生活气息。纪录片《爱不止息》的匈牙利女导演艾格尼斯·索斯（Agnes Sors），也是在与老人们取得信

任之后，才拍摄老人们面对镜头讲述他们对爱情的渴望与需求，近在咫尺地拍摄老人休息，近到捕捉到鼻翼起伏的大特写，听到细微的呼吸声。这些细节展现出平凡生活的美好与温暖。中国现实题材纪录片中也不乏近距离拍摄被拍对象的片段，如1991年《沙与海》拍摄刘泽远一家吃饭的场景，刘泽远布满皱纹的脸、吞咽食物的动作与咀嚼声音，清晰可见。1996年张丽玲的《彼岸的青春》拍摄留学生陈晨晚上睡觉前的生活习惯，拍他穿着短裤小心翼翼地折叠西裤、嚎叫着上冰冷的床等，这些细节都是在与被拍摄者心与心交流成为朋友之后，征得被拍摄者同意而进行的近距离拍摄，对人物生存状态及性格表现起到推进作用。但是，注意一定要征得当事人的同意，不能以猎奇心理或以欺瞒手段进行拍摄。近距离拍摄以及对生活细节的捕捉，目的是展现人物性格，呈现生活真实，要掌握好分寸和尺度。

第二节 拍摄需注意的问题

一、要有拍摄重点

人们可能都会有这样的体验：当我们走在大街上时，会看到很多的人和很多的车，但是当试图回忆在大街上究竟看到哪些人、哪些车时，竟然想不起来。因为我们是在无目的的、无选择地观看，没有形成聚焦和视觉重点。摄像机的拍摄也是如此，如果没有选择地浏览，没有重点地乱拍，则会造成所拍内容不能形成有效信息，产生废片。所以，拍摄纪录片时，第一个需要注意的就是要有拍摄重点。在特定环境和场景里，谁是重点人物，什么事是重点事件，需要搞清楚，这样拍摄的镜头才有用。确定拍摄重点后，现场的拍摄才能够有序、有目的、有条理地进行，否则就会陷入混乱。

二、拍摄完整生活段落

在明确拍摄重点之后，纪录片拍摄需要注意的另一个关键点是，拍摄人物或事件的相对完整的生活段落，记录相对完整的生活气息，以确保纪录片的真实性和现场感。比如，在纪录片《彼岸的青春》中，展现了20世纪90年代出国留学的年轻人在外求学和奋斗的生活场景。其中有很多完整的生活段落，如柳林买肉、使用微波炉烹饪、吃半生不熟的肉；陈晨夜晚出去蹭澡、拖着行李在外面流浪；陈麒在酒吧打工；李芳在早餐店端盘子等这些都是大段生活的完整记录，带给观众真实之感。《乡村里的中国》则以24个节气为叙事结构，以沂源县中庄镇杓峪村的几户农民家庭为表现对象，记录他们一年中生活的点点滴滴。比如，杜深忠在地面的投影里练毛笔字、和妻子在点苹果花蕊时的吵架、和朋友一起买琵琶、一起向妻子隐瞒真实价格等，村长因为砍树与村民发生肢体冲突、喝醉酒骂街、过年时为贫困村民送慰问品等，这些生动的生活场景，向观众展示了中国普通百姓的乡村生活。

同时，也要拍摄完整的对话场景。在纪录片拍摄过程中，要保证拍摄对象之间对话的完整性至关重要，否则对话中断，后面什么内容不清楚，将对人物塑造产生不利影响，这也涉及现场拍摄的有效性问题。特别是在使用反打镜头的时候需要格外注意，避免在切换镜头时中断人物声音。在这方面，《彼岸的青春》做得比较成功，全篇包含了大量采访，通过留学生

的自我讲述，增强了纪录片的真实感和可信度，也拉近了观众与海外学子之间的距离。

三、多用固定镜头

纪录片要想完整记录生活片段，需要多运用长镜头。但是，长镜头并不意味着都是运动长镜头，更多情况下应该是固定镜头或固定长镜头。固定镜头是指摄像机在机位不动、镜头光轴不变、镜头焦距固定的情况下拍摄的镜头。固定镜头拍摄的人物或事件可以是静止的，也可以是运动的。固定镜头的特点是机位稳定，视点集中，给人一种驻足观察的视觉体验，容易引起观众的注意。相比之下，运动镜头的视点是变化的，视觉焦点容易分散，更适合表现情绪的积累和氛围的营造。所以，一般由固定镜头提供准确、详细的信息，由运动镜头营造气氛、抒发情感。纪录片拍摄不能过多运用没有目的的推拉摇移等运动镜头，这样会拖慢节奏，减少信息量，影响作品有效信息的呈现。纪录片拍摄切记不要反复推拉，以免造成视觉疲劳，也切记不要反复摇移，以免画面显得杂乱无章。应该以固定镜头为主，运动镜头为辅。

即使在拍摄运动镜头时，也要注意镜头的起幅和落幅，要留足充分的时间，不能太过急躁。起幅、落幅的时间控制在5秒左右比较适宜。这样就会有一个固定镜头和一个完整的运动镜头，在后期剪辑时，可以根据需要进行选取。否则，如果拍摄过于匆忙，画面晃动，后期剪辑难以使用，等于是无效镜头，影响内容的表达。

四、要有镜头造型意识

纪录片也要讲究画面的美感和镜头的视觉冲击力，为此纪录片拍摄要有镜头的造型意识，要注重拍摄光线、角度及景别的变化。

1. 要善于利用自然的特殊光线

摄影是光与影的艺术，光线是完成摄影镜头艺术造型的重要手段。如果说艺术是有灵魂的，那么光与影就是摄影的灵魂。没有光，就没有物体的形状、体积、结构、质感、颜色，也就没有可以看到的一切景象。不同的光线不仅影响着画面中主体的形状、色彩、影调，还会影响其立体感、美感及情绪渲染等。纪录片拍摄也要充分利用光线的雕刻塑造作用。比如，在纪录片《乡村里的中国》中，杜深忠在阳光投影下的门口写字，利用光线的投影与门框形成一页纸张的造型，产生像在宣纸上写字的视觉效果。纪录片《苏园六记》里对苏州园林的表现，多用光线进行勾勒，拍摄花在水中的倒影、长廊在阳光下的投影、落日下的湖面、雨雪中的亭台楼阁，营造特殊光影下的美感。

2. 要善于运用拍摄角度

拍摄角度包括拍摄高度和拍摄方向。拍摄高度分为平拍、俯拍和仰拍三种；拍摄方向则有正面、侧面、斜侧、背面等。在拍摄现场，选择和确定拍摄角度是摄影师的重点工作，不同的角度可以得到不同的造型效果，具有不同的表现功能。比如，用仰拍、俯拍，来表现宏大的气势或者复杂的心情。例如，纪录片《英和白》中用仰角拍摄熊猫，表现熊猫"英"的高大、独特；在驯养师"白"给熊猫清理排泄物之后走出大门时，用大俯拍镜头拍摄，使人物显得矮小，甚至变形，体现出一种压迫感和压抑感，借以隐喻驯养工作的枯燥，画面充满张力。

3. 要善于运用景别

不同的景别具有不同的视觉表现力和叙事功能。在纪录片拍摄中要善于运用景别镜头，可以运用景别的变化来展现事物的发展过程。比如，全景可以交代事物的环境和整体规模或气势，可以介绍活动场景中人物的位置和相互关系，所以一般用在全篇或段落的开头。随后，用中景、近景乃至特写来表现事物的具体信息或局部细节，形成前进式景别变化，情绪逐渐向前推进，符合由远及近的观察习惯。再从特写退出，过渡到中近景，最后回到展现环境氛围的全景，以此结束这个段落，形成后退式景别变化，情绪逐渐变得舒缓平和。在纪录片《乡村里的中国》中，对景别变化有比较好的运用，先是在开头用大全景展示故事发生地的整体环境，然后逐渐进入村子内部，通过近景表现鸡鸭、昆虫、花草树木，引导观众一起从外到内逐步深入这个村庄。在表现具体人物和事件时，影片灵活运用前进式和后退式景别变化，恰当地展现人物情绪和事件的发展历程。

五、有意味的空镜

空镜头是一种与拍摄主体有一定关联但不直接对应的，以视觉语言为主、声音语言为辅的镜头语言。空镜头能够增强情感，渲染气氛。环境可以作为人物内心感情变化的外化体现，人的情感可以在环境内蔓延伸展，并与观众情感产生共鸣。比如，人物居住处外面天空的空镜头，可能与屋内人物的心情形成呼应。比如，在《沙与海》中，外面的风沙、地上的枯枝、沙上玩滑梯的女孩等空镜头，是对主题内涵、主要人物生活环境的写意表达。空镜头并非空洞无物，而是纪录片创作者需要遵循的基本原则。《彼岸的青春》《舌尖上的中国》《劫后》《幼儿园》《英和白》等许多优秀纪录片中，都恰到好处地运用了空镜头来烘托环境、塑造人物、表达主题。

第三节 拍摄方式

若记录理念和纪录片类型不同，其拍摄方式也会有所不同，大致可以分为以下几种拍摄方式。

一、旁观式拍摄

旁观式拍摄是指拍摄者以一种理性的旁观态度，跟拍记录被拍摄者的生活过程。这种方式一般不使用解说词，也没有出现明显提问声音的采访，给人一种没有干扰的真实感。这种方式最早可以追溯到1960年美国出现的"直接电影"流派。"直接电影"运动发起人罗伯特·德鲁认为，在传统纪录片中，逻辑和说服力量是由解说词而非由影像本身传达出来，这样就把纪录片简化为一种图解式的演说。因此，"直接电影"的基本目的则是尽可能准确地捕捉正在发生的事件，并将制作者的干预或阐释降低到最低限度。摄影机永远是旁观者，不干涉、不影响事件的进程，永远只作静默观察式的记录，这样的真实性更为可靠。比如，纪录片《归途列车》《看不见的顶峰》《乡村里的中国》《活着》《棒！少年》等，都采用了旁观式拍摄。目前许多纪录片创作者都非常推崇这种拍摄方式，但是如果遇到比较抽象的题材，则容易显

得较为枯燥；如果事件本身缺乏戏剧性冲突，也容易显得节奏比较缓慢。旁观式拍摄的优点也非常突出，即真实，可以真实地反映生活的复杂性和多样性。

"直接电影"流派代表人物之一，美国纪录片大师弗雷德里克·怀斯曼，在纪录片创作过程中形成了一套独特的方法。

（1）确立拍摄地点。怀斯曼通常选择社会机构作为拍摄地点，如监狱、学校、医院、动物园、警察局等。这一点与弗拉哈迪关注遥远地方或格里尔逊关注身边事件的取材方式不同，在选题上，怀斯曼独一无二。中国的纪录片导演对此有明显借鉴，如20世纪90年代段锦川的《八廓南街16号》等作品就是取材于机构或建筑的纪录作品。

（2）直接到现场拍摄。怀斯曼不做前期调研，不和被拍摄者交流。这一点与弗拉哈迪"交朋友"的拍摄方式不同，怀斯曼强调的是"陌生化"，保持距离是为了确保客观和理性。怀斯曼的"不接触、不交流"主张强化了纪录片作为"发现"的艺术特性，这种等待和发现的拍摄方式，对后来的纪录片导演影响很大。不同的导演在不同程度上吸收并应用了这种风格，以增强记录作品的客观性与真实感。

一般情况下，怀斯曼将拍摄时间控制在3个月以内，然后用5～6个月时间进行剪辑。这一点，现在一般不会这么刻板，会根据实际情况确定拍摄时间，有的事件需要跟拍几年的时间，比如《我们的留学生活——在日本东京的日子》跟拍了3～5年的时间，《含泪活着》先后拍摄了13年时间。

（3）剪辑方式。首先看一遍所有素材，然后将镜头编号，再把相关素材编在一起成为段落，并根据素材的价值大小进行评价，就像对酒店进行评级，评出一星、二星、三星等。怀斯曼将这一过程称之为"内部剪辑"。然后，把不同段落进行拼接，"我把每个段落当作一个孤岛，然后按照内在联系把它们连接起来，形成群岛式段落。"怀斯曼称之为"外部剪辑"。这一过程的难点在于段落之间的过渡，因为没有解说词，完全依靠镜头之间的关联。这种剪辑方式与"主题先行"或先有解说词的片子剪辑方式不同，不是依照解说词内容去找素材来证明或说明，而是依靠镜头本身去表达。这要求创作者对镜头素材非常熟悉，需要反复去看，也需要在看的时候进行联想，找出内在关联，一般要耗费大量时间。这种剪辑方式需要耐心和毅力。很多纪录片导演在剪片时都痛苦不堪，面对零散的、庞大的素材，往往无从下手、一筹莫展、一团乱麻，理不出头绪。怀斯曼的先"内部剪辑"、按价值"评级"、再"外部连接"的剪辑方式，为纪录片导演提供了一定的借鉴价值。

（4）隐喻的运用。怀斯曼拍摄机构是想表达思考和批判，但又不想直接说出来，而是主张"隐喻"。许多人认为纪录片应当是一种"曝光"，怀斯曼的最初作品也有类似想法，但他觉得仅仅把纪录片作为"曝光"性的片子太过于简单化。因为所有人类行为都是非常复杂的，人身上有许多矛盾性，他的拍摄目的是要反映人类行为的复杂性，而不是以主观的标准来把人类简单化。所以，他采用了"隐喻"的方法。他曾说："我是依据特定的目的来安排每一个段落的，即是希望它上升到一个抽象的层次，在这个抽象的层次上，影片就成了一个对社会问题的隐喻。"例如，在《法律与秩序》的结尾用了这样一个场景：在大街上，有一个男人和两个警察、一个女人、一个孩子和另一个男人。这个段落实际上是对这部电影的总结，涉及了破碎的家庭、分离、失业、不忠以及警察的无能为力等问题。警察唯一能做的就是把这些人隔离开，机械地把他们分开。当时没有任何社区服务来为他们提供类似

的帮助，比方说咨询服务、为这个男人找到工作等，所以这个男人的内心情绪无法得到释放。在影片的结尾，他冲到街上，象征着对影片开头的冲击。怀斯曼用这样的结构方式，隐喻社会机构存在的问题，引导观众思考这些问题的成因，和为什么一直不能得到解决。

二、参与式拍摄

参与式拍摄是指创作者通过建立友谊的方式，适度参与到被拍摄者的生活中。这种方式可以有采访，有创作者提问的声音，也可以有解说词，但是解说词一般比较客观中立。一般情况下，影片中不出现创作者的形象。比如，《我和我的故乡》《我的温暖人间》《我和我的新时代》《希望的田野——拉林河畔》《彼岸的青春》等纪录片作品，都有比较明显的参与感，不像"旁观式"拍摄那样刻意隐藏自己，而是适度交流，保持客观中立的态度。

这种拍摄方式最早可以追溯到弗拉哈迪的适度参与式拍摄。他通过与被拍摄者建立友谊，使被拍摄者自然放松。与故意隐藏拍摄者自己不同，参与式拍摄追求的是在相互熟悉信任之后，被拍摄者的放松达到无视摄像机存在的自然状态。所以，需要创作者进行大量的前期采访和多次沟通，深入交流。比如，《彼岸的青春》的导演张丽玲，与被拍摄者陈晨、陈麒、柳林等留学生之间，有着相同相似的经历，惺惺相惜，建立了深厚的友谊。拍摄过程中，他们无视摄像机的存在，自然地表达自己的感受，真实地流露自己的情感。

戏剧冲突是故事片不可或缺的元素，也被更多地运用到纪录片创作中，一般都是对现在进行时的拍摄，围绕事件的矛盾展开情节。比如，《劫后》围绕汶川地震后人们的生活重建。如何重建，是在新的地方建，还是在老屋的旧址上建。若是在旧址上建，是否安全，会不会再发生地震？老屋要不要拆掉？这些问题都涉及人们的切身利益和情感。纪录片围绕事件进行，事件本身具有矛盾或冲突性，所以捕捉到很多戏剧性和冲突性的细节。其中，儿子为了制止母亲捡一些地震后留下的破衣服等东西回家，多次和母亲吵架，甚至把她捡的东西全部扔出去；儿子为了发泄心中郁闷喝酒和妻子吵架，妻子为分发救灾物品，和村民吵架，等等，一系列情绪爆发，充满戏剧性和冲击力。

学生创作者通常都愿意尝试采用适度参与式拍摄，也有不少优秀作品，如获奖作品《跑酷即生活》《定格》《神雕侠侣》等。这些作品通过与被拍摄者建立友谊，获得他们的信任与支持，在拍摄现场捕捉被拍摄者自然的行为，或训练，或雕刻，或拍照。同时在接受采访时，又可以和拍摄者互动。拍摄者的适度参与，既可以保持客观中立的态度，又有一定互动感。

三、介入式拍摄

介入式拍摄是指创作者有意识地以采访者或体验者的身份出现在镜头里，成为作品内容的组成部分。这种拍摄方式的作品一般具有比较强的现场感和互动性，但是对主持人或采访者的要求比较高，要求有很好的亲和力、感受力和现场把控能力。一些优秀的纪录片作品，如《望长城》《无穷之路》《做客中国——遇见美好生活》等，就采用了这种拍摄方式。

介入式拍摄方式最早可以追溯到1960年出现的法国"真理电影"流派的作品《夏日纪事》。"真理电影"流派创始人，法国纪录片大师让·鲁什认为，在摄像机的干预下，人们能够展现出平时不易表露的真实。拍摄者不仅期望拍摄对象以自然本真的状态出现，而且期望通过拍摄者的共同参与激发出一种共同创作的效果。这种拍摄手法，更容易表现人物的内心世界。

1. 采访者成为"触发者"

介入式拍摄的采访者,也是"刺激者"和"触发者"。比如,"真理电影"作品《夏日纪事》中,采访者玛瑟琳·罗丽丹在大街上,反复询问过往行人"你觉得自己幸福吗?"行人在没有准备的情况下被追问,反应各不相同。有的配合,有的不予理睬,有的则泪流满面。纪录片《做客中国——遇见美好生活》中主持人的体验式采访,生动有趣,具有很强的代入感和参与感。主持人聂云,到福建土楼体验中国独特建筑里的生活,他边走边介绍土楼的围形结构,每个楼层的功能作用。讲述自己住过一晚以后的真实感受,他调皮地说,"几乎整晚没有睡着,狗也叫,鸡也叫",表明这里"群居"的特点,虽然热闹,但也不够安静,对新来的人而言可能影响睡眠。随后帮助他们把烟叶搬到车上,这时他又感叹"人多力量大",邻居们纷纷出来帮忙,一会就干完了。主持人的采访,具有触发作用,展现所见所感的丰富生活细节,揭示了独特建筑背后的中国传统文化精神。

2. 制作者也是"参与者"

介入式拍摄的采访者,不像"旁观式"采访者那样把自己隐藏在摄像机后面,而是大大方方地出现在镜头里,成为作品内容的"参与者"。比如,《夏日纪事》里的采访者除了在街头做突袭式采访外,还进入被采访者的家里,跟拍他们的生活。其他制作人员也参与其中,成为作品的一部分,同时让被采访者成为问题探寻者,一起完成问题的探讨。例如,纪录片《望长城》里的主持人焦建成身形矫健,性格爽朗,反应机敏,具有很强的亲和力和现场掌控能力,又是锡伯族人,与西部环境有着天然的吻合。在作品拍摄过程中,他一会儿装扮成兵马俑站在兵俑队列里,一会儿乘直升机空中纵览明代长城,一会儿去北极村寻找鸡冠之首,一会儿到的疆参加西迁节,一路引领,一路推进内容的发展。他带着任务、有目的地采访,往往会出现意想不到的真实效果,给观众带来惊喜。

学生群体在创作实践中,也喜欢采用这种拍摄方式,比如获奖作品《幸福是什么》《我们离三胎有多远》,都采用介入式拍摄,一开始就确定用问题采访去推进内容的展开。特别是《我们离三胎有多远》,其问题较具有现实性和时代性,不仅采访学生,也采访校园内可以接触到的成年人,如食堂阿姨、水果店老板等,让不同身份、不同年龄的人,表达对国家鼓励"三胎"的看法,多数年轻人表示不会生三胎,两个孩子就可以了。有人说"不愿意,怕将来分家产麻烦",也有人说"不想生,养不起"。只有少数成年人表示"自己可以接受生三胎,但是担心子女不愿意生"。在拍摄者设定问题的推动下,得到大量真实的信息,折射出不同阶层的经济状况和家庭观念。

四、解说式拍摄

解说式拍摄,也可以称为"电影讲坛"式拍摄,由英国纪录片大师约翰·格里尔逊开创。他主张电影创作者"首先是宣传员,其次才是影片摄制者"。纪录片可以用来开展有主题、有针对性的教育,创作者的主观意图比较明确,对作品的内容具有比较强的掌控能力。解说式拍摄可以是事先策划一个主题,写好解说词,然后有针对性地在生活中寻找拍摄内容;也可以根据预设主题的内容方向,先进行现实生活画面的拍摄,然后再根据拍摄画面写解说词。无论采用哪一种方式,都要求解说词与画面语言相互配合、相得益彰。

1. "解说+画面"模式

解说式拍摄的一个突出特点或者优点是，可以比较快速直接地表达主题，可以充分发挥解说词的作用。影视艺术是声画合一的视听艺术，画面的含义是不确定的、多义性的，需要声音加以确定和固定，即使是无声电影，也需要用字幕来解释画面内容，进而推动故事情节的深入和发展。解说词的出现解决了画面与观众之间的隔阂问题，英国纪录片大师约翰·格里尔逊创造的"解说+画面"模式，有着广泛的认同基础和实际需求。

纪录片解说词是对纪录片画面内容的文字解释和说明，其作用有二：一是发挥对视觉的补充作用，让观众在观看实物和形象的同时，从听觉上得到形象的描述和解释，从而受到感染和教育；二是发挥对听觉的补充作用，即通过形象化的描述，使听众感知故事里的环境，犹如身临其境，从而达到情感上的共鸣。比如，纪录片《航拍中国》，从2017年第一季拍到2022年第四季，是中国迄今为止规模最大、历时最长的航拍纪录片之一，一共34集，对应中国34个省级行政区，包括23个省、5个自治区、4个直辖市、2个特别行政区。《航拍中国》的每一集开场词都保持了统一风格，起到了很好的揭示主题的作用。解说词多次反复地强调，传递出一个事实或道理，高空俯视不仅可以看到物理空间的四季轮转以及地面视角无法到达的远方，更可以看到精神空间的人文历史和家国情怀。

2. 关注重大历史事件

解说式纪录片，一般都比较重视宣传教育作用，所以选题多聚焦于国家、社会等重大事件。特别是进入21世纪以后，解说式纪录片更加聚焦于大事件、大主题，紧跟时代步伐，及时反映当下所有发生的重大事件和热点事件，如脱贫攻坚、乡村振兴、奥运会、大阅兵等，体现出纪录片的时代性、主流性，以及文献史料价值和社会责任意识。在2008—2009年获奖电视纪录片中，国庆题材作品有《我爱你中国》《毛泽东1949》《与祖国同行》《让祖国检阅》《大阅兵回首60年》《忠贞》《敬礼天安门》；奥运题材作品有《我们的奥林匹克》《志愿者》《奠基》《中国大工程——北京奥林匹克公园》《鸟巢》等。自2012年进入新时代以来，重大题材的纪录片也多用"解说+画面"的宣教式手法，如《我们这五年》《改革开放四十年》《我和我的新时代》《摆脱贫困》《航拍中国》等，充分发挥了纪录片的社会教育价值。

3. 运用情景再现

进入21世纪以后，随着数字媒体技术的迅猛发展，解说式纪录片，特别是在历史文献、历史文化等题材中，多采用演员表演或数字动画的"情景再现"手法。对表现历史内容的纪录片而言，如何建立现实与历史的关联，是一个理论问题，也是一个实践问题。表现已有定论或歧义较少的远古历史，使用演员或数字动画的"情景再现"作为视觉解释，是视觉艺术的需要。这种手法的前提是这个历史是定论的，再现的是过去曾经有过的历史事实。那个事件当时是真实存在过的，只是现在用"扮演"的手法"再现"当年的情景。观众知道这是在"重现"，因为当时没有记录，所以这是一种补救，就像"情景再现"也是纪录片创作手法的一种补充一样。创作者用现在的视角、现在的演员，"扮演""营造""再现"当年的历史情景。例如，《故宫》《圆明园》《当卢浮宫遇见紫禁城》《敦煌》《中国》等具有国际影响力的历史文献纪录片中，都大量使用了情景再现。《圆明园》通过一个演员扮演的宫廷画家郎世宁的视角，讲述圆明园的兴衰历史，其中三代皇帝都是由演员扮演，再现了当年的生活情景。

数字动画的"情景再现",是数字制作技术魅力的展现,更加具有时代性、科技性和年轻感,效果更加神奇。对于宏大建筑和历史场面来讲,真人扮演及实景再现,操作起来难度比较大。现实中重建一个圆明园,要花费无数的精力和财力,乃至时间。然而,数字动画可以在短时间之内,在电脑屏幕上,"重现"所有的宏大建筑和场面,不费一砖一瓦,不伤一兵一卒。历史,在瞬间变成"现实"。曾经辉煌的圆明园,就是借助数字动画技术,"还原"其曾有的本真面貌,让现在的人们目睹了其昔日的风采。在12集文献纪录片《大国崛起》中,这种神奇的"数字动画"技术被广泛运用,让更多遥远的历史事件"情景再现""重见天日",达到了出神入化的效果。又如,第一集《海洋时代》,在表现早期的地球版图时,用数字动画,再现地球的混沌景象,生动直观。镜头带领观众透过云雾,清晰地俯瞰地球版图逐渐裂变的全过程。数字纪实,让历史走进现实,让镜头透过现象传达事件的内在含义。

学生创作者在实践创作中,也较多地采用这种拍摄方式,因为比较容易上手,也比较容易表达出自己的想法。比如,获奖作品《瘦西湖上的船娘》《雕刻匠心》《扬州小巷》等,都采用"解说+画面"模式,并且通过先拍摄画面,然后根据画面内容再撰写解说词,这样的解说词相对客观一些,也更容易撰写。

第四节 使用摄像机的方式

纪录片既要捕捉生动鲜活的生活细节,也要传达稳定可靠的真实信息。摄像机的不同使用方式,可以满足镜头语言的不同需求。

一、架上拍摄

在纪录片创作过程中,在表现专家学者的采访或严肃重要的内容时,一般采用架上拍摄的方式。把摄像机固定在支架上,可以确保画面的稳定性和庄重性。比如,纪录片《苏园六记》《山海经奇》等,对专家学者的采访都是采用架上拍摄方式。专家们面对镜头,深入探讨苏州园林的艺术特点及形成原因,或上古神话的形象内涵及时代演变等,引经据典,娓娓道来,传递出一种稳定、可靠、权威的信息。

架上拍摄方式,也适合表现平和、冷静、从容的影像风格。纪录片《苏园六记》的拍摄者,通过采用架上拍摄的形式,用稳定、舒缓、优美的镜头语言,展现了苏州园林的典雅古朴、精致秀气和静美深邃的艺术特点。因为架上拍摄具有庄重性、稳定性等特点,在重大题材纪录片的纪实性拍摄过程中,一般也会采用这种拍摄方式。

二、手持拍摄

纪录片在表现丰富细腻的生活细节时,需要能够灵活、迅速、准确地捕捉精彩的瞬间。手持拍摄以其灵活性和流动性的特点,满足了这一需求。手持拍摄分为肩扛式和手握式两种执机形式。手持式拍摄能够确保捕捉到现场发生的生动鲜活信息,能够给观众带来强烈的现场感。在拍摄运动镜头时,手持拍摄更加方便移动,能更好地实现抓、抢、跟、挑等运动镜头,更好地实现细节的捕捉。纪录片《彼岸的青春》《劫后》《归途列车》等作品都很好地使用手

持拍摄。手持拍摄的具体手法包括抓、抢、跟、挑。

纪录片作品中那些精彩的、具有感染力的、给人留下深刻印象的生活瞬间，都是通过现场抓、跟、抢拍等方式获取的。纪录片素材的拍摄与一般电视节目拍摄不同，需要拍摄者时刻保持敏锐的观察力，也需要有等待精彩发生的耐心和毅力。在冲突发生的瞬间，拍摄者需要迅速反应，及时抓拍，让精彩留在镜头里。所以抓、抢、跟、挑等拍摄手法，在纪录片创作中一直占据主导地位。例如，《乡村里的中国》《彼岸的青春》《劫后》《归途列车》《看不见的顶峰》《棒！少年》等，均很好地体现了这一点。其中，《看不见的顶峰》，拍摄双目失明的张洪攀登珠穆朗玛峰的过程，这是一个只能一次性完成的充满危险的拍摄，考验的不仅是摄像者的体能，更考验他们在极端环境下灵活、精准的专业摄像能力。因为现场可能随时有各种状况出现，拍摄者需要随时保持抓、抢、跟拍的状态，及时准确地记录在极端恶劣的天气条件下，险象环生的攀爬过程中，人物的真实表现和事件进程中的精彩瞬间。

三、隐蔽拍摄

在纪录片拍摄过程中，有时因为被拍摄对象的特殊性，或者为了获取更自然的真实状态，拍摄者会采用隐藏摄像机或者隐藏自己的拍摄方式。比如，拍摄野生动物（如老虎、狮子、大象、熊猫等）时，因为这些动物凶猛或敏感，需要隐藏摄像机或拍摄者，不能产生干扰，不能被发现，否则有人身危险，或失去拍摄机会。比如，纪录片《雪豹和他的朋友们》中，为了跟踪拍摄珍稀动物雪豹的生活，拍摄者花费数年时间在高山之间长期跟踪，了解雪豹及其邻居的习性，预判它们的行动轨迹。等待是拍摄的常态，一旦发现目标出现，隐藏拍摄则成为他们的必备技能。例如，当发现一个观察很久的洞穴里有两只刚出生的小雪豹时，他们迅速搭建帐篷，隐蔽摄像机，抓拍下小雪豹的珍贵影像，也在此等到母雪豹的出现，拍摄一家团圆的温馨画面。

有时为了获取证据，对被拍摄对象的不宜公开的行为进行拍摄，也需要运用针孔摄像机等隐蔽拍摄手段。或者在现场出现拍摄观念不一致时，采取应急的隐蔽拍摄。比如，意大利导演安东尼奥尼在拍摄《中国》时，不喜欢中方安排的经过人为处理的场景，而想要拍摄真实环境中的自然状态，就采用了隐蔽拍摄方式，表面上假装不拍，实际上用身体遮挡，偷偷开机拍摄。

第五节　镜头语言

纪录片的镜头语言是影视艺术语言的重要组成部分，它同样需要遵循影视艺术语言的基本创作规律。所以，有必要了解一些普遍意义上的影视艺术的镜头语言。

一般情况下，镜头与画面被视为一个概念，其实二者之间也存在一些内涵上的不同。画面一词源自绘画语言，指的是电视设备通过扫描成像电路产生的一帧静止画面。根据视觉暂留原理，这一帧画面是相对静止的图像。所以，一般说的影视画面，是指相对静止的一帧。而镜头是指拍摄过程中，摄像机从开启到关闭的这段时间内所拍摄的所有画面。对于剪辑师而言，镜头是"入点"到"出点"之间的连续画面内容。可以说镜头包含画面，画面是静止

的镜头。镜头由无数个静止画面组成。

一、画面的构图

构图是画面语言的基础。构图是指为了表现某一特定的内容和视觉美感效果，将镜头画面中的对象以及摄影中的各种造型因素有机地组织和分布，以形成一定的画面形式。

（一）画面构图的基本原则

构图一词源自拉丁语，意指结构、组织、联结和联系。也就是构成画面，确定画面中各个要素之间的相互关系。构图也是为了表现作品的主题思想和美感效果，在一定的空间内，安排和处理人、物的关系和位置，把个别或局部的形象组成艺术的整体。构图的目的在于增强画面表现力，更好地表达画面内容，使主题鲜明、形式新颖独特。所以，构图的基本要求是主题突出、意图明确，并具有形式美感。

1. 明确画面的拍摄主体

画面构图需要对画面中的主要对象进行突出表现。例如，图6-1这个画面构图，展示了咖啡的拉花造型，一架古代马车与古色古香的杯碟相映成趣，文物与美食、艺术与生活、过去与现在相融在一起，传达出一种独特的艺术美感。

图6-1　构图（主体）

2. 巧妙运用陪体

陪体，即主体的陪衬物，可以利用前景、后景、对比和衬托等手段来突出主体。拍摄者可以通过创造性地选择和配置陪衬物，使画面主次分明、层次清晰，形成既严谨又流畅、既优美又精致的画面语言。

例如，图6-2所示的画面构图，表现的主体是莲花形状的雪糕，并用后面的小桥流水作为陪衬，进行烘托，使画面显得生动鲜活，具有夏日的清凉之感。

图6-2 构图（陪体）

3. 注意主体的环境氛围

主体所在的环境也非常重要。在图6-3中，主体是走在操场上的学生，这个画面突出了环境，明确表明这是在学校的操场上进行队列展示，而非在大型运动场馆或大马路上，这对观众理解画面的内涵具有很大帮助。

图6-3 构图（环境）

4. 留白和均衡

留白是指画面不能太满，要适当地给观众留出想象和透气的空间。图6-4中的主体是落在雪上的红色枫叶。枫叶并没有铺满整个画面，而是在前面有一片白雪的留白，红白对比之下，红叶显得更加娇艳，也使得画面灵动有活力。

图6-4 构图（留白）

（二）构图的几种方法

1. 中心构图

中心构图是指将主体放在画面的中心位置，这是一种比较常用的构图方法。这种构图方式的优点在于能突出主体，而且能够找到画面平衡点。图6-5属于中心构图法的应用，鲜艳的花朵位于画面正中，显得鲜明而突出。

图6-5 中心构图法

2. 水平线构图

水平伸展的直线，可以让画面显得宽阔、稳定、和谐。比如，地平线和水平面，可以将两个空间分隔开，为观众提供更多的想象空间。

水平线居于什么位置，视具体情况而定。如果天空中的云彩比较艳丽，可以多拍摄天空部分，如果云彩颜色单调，可以多突出地面上的景物，多拍地面。如果想拍摄水面或湖面的镜面倒影效果，可以将水平线放在画面中间，增强对称感。

图6-6属于水平线构图法的应用，以湖水为参照，把树木、亭台和远处的宝塔放在画面

水平线的中间,将湖水与天空均匀分开,树木的倒影在水中,给人一种幽静之美。

图6-6　水平线构图法

3. 框架式构图

框架式构图,利用前景框架产生遮挡效果,增加画面的艺术美感。当作为前景的景物与主体具有明显区别时,通过前后景的对比,更能突出主体,使人从新颖的角度去观察事物,让普通的风景变得与众不同。

图6-7属于框架式构图法的应用,把花窗作为框架和前景,把后面的绿树和亭角框在里面,形成独特造型,让普通的风景有了别样的美感。

图6-7　框架式构图法

二、镜头的景别

景别是指被摄主体在画面框架中所呈现出的大小和范围。影响景别的主要因素有两个:一是摄像机和被摄主体之间的距离,二是所使用的摄像机镜头的焦距长短。摄像机与被摄主体之间的相对距离的变化,或摄像机在一定位置改变镜头焦距,都可以引起画面上景物大小

的变化。这种画面上景物大小的变化所引起的不同取景范围，构成了景别的变化。常用的景别大致分为远景、全景、中景、近景和特写五种。不同的景别有不同的功能和作用。

1. 远景

远景（见图 6-8 和图 6-9）是景别中视距最远、表现空间范围最大的一种景别。远景视野宽广，画面中人体隐约可辨，但难以区分外部特征。主要用于表现地理环境、自然风貌、宏大场面等。多数情况下，以远景镜头作为开头或结尾画面。比如，《乡村里的中国》开头画面是大山的远景，结尾是村庄春节联欢会的全景。

图6-8　远景（长城）

图6-9　远景（滑冰的人）

远景的特点如下所述。

（1）包容性：远景画面内容丰富，可以有人物、树木、河流、建筑等，观众可以选择看

其中的任何内容，有选择性，所以是开放的、包容的景别。

(2) 开启性：远景具有建设性、开启性。如果用作开头，需要与接下来的一组画面建立关系，确定基调或者显示所处的环境。

(3) 抒情性：远景可以营造某种意境或氛围，抒发某种情绪。

2. 全景

全景（见图6-10）主要用来表现被摄对象的全貌或被摄人体的全身，同时保留一定范围的环境和活动空间。如果说远景重在表现画面的气势和总体效果，那么全景则着重揭示画内主体的结构特点和内在意义。

图6-10　全景（人物）

全景的特点如下所述。

(1) 表现空间场景。全景以场景的全貌为主体，可以明确表现场景的结构特点，展示环境。全景在一组蒙太奇画面中，具有"定位"作用，指示主体在特定空间的具体位置。

(2) 展示人物与环境的关系。场景中含有人物的全景，可以明确展示人物与环境的关系，容纳丰富的视觉形象，展示形象间的关系。全景一方面能够交代被摄主体的所有状况，另一方面还能呈现主体和环境之间的关系，在叙事、抒情或交代环境上无可替代。

(3) 全景可以完整地展现人物的形体动作，通过形体表现刻画人物的内心状态，并通过环境烘托人物。

3. 中景

中景通常展现成年人膝盖以上部分或场景的局部，如图6-11所示。与全景相比，中景中的人物整体形象和环境空间成为次要元素。中景往往以情节取胜，既能表现一定的环境气氛，又能表现人物之间的关系及其心理活动，是电视画面中最常见的景别之一。

（1）中景的特点：① 提供准确的信息。人物或景物的细节、人物之间的关系、讲话或对话的具体内容，都需要通过中景来传达，包括表情、动作、关系和心理活动等，所以中景又被称为功能性镜头。② 展现表现力。中景能够展现物体最有表现力的结构线条，能够同时展现人物脸部和手臂的细节活动，表现人物之间的交流，擅长叙事。③ 指向性视点。特写、近景只能在短时间内引起观众的兴趣，而远景、全景容易使观众的兴趣飘忽不定。相对而言，中景给观众提供了指向性视点。它既能提供大量细节，又可以持续一定时间，适于表现情节和事物之间的关系，能够具体描绘人物的神态和姿势，从而传递人物内心活动。

（2）中景的类型分为三种。

两人中景：展现两个人腰部以上的身形、动作和人物关系。

三人中景：展现三个人腰部以上的身形、动作和人物关系。

过肩中景：通常涉及两个人物，一个背对摄像机，一个面对摄像机。镜头穿过背对者的肩部看向面对摄像机者，形成一种透视关系。

图6-11　中景（人物）

4. 近景

近景展现成年人胸部以上或物体的小块局部，如图6-12所示。近景以表情、质地为表现对象，常用来细致地表现人物的精神面貌和物体的主要特征，可以产生近距离的交流感。例如，大多数节目主持人或播音员多以近景的景别样式出现在观众面前。

5. 特写

特写展现成年人肩部以上的头像或某些被摄对象的细部,是视距最近的画面,如图6-13所示。特写的表现力极为丰富,可以营造强烈的视觉形象,选择并放大细微的表情或细部特征,引起视觉注意。特写的作用:① 特写可以强化观众对细部的认识,以细部来寓意深层含义,抒发人物的内心情感。② 特写可以把画内情绪推向画外,分割细部与整体,制造悬念。贝拉·巴拉兹(Béla Balázs)曾说,特写镜头不仅是在空间上和我们距离缩短了,而且它可以超越空间,进入另一个领域——精神领域或心灵领域,作用于我们的心灵,而非我们的眼睛。

正因为特写能够短暂地吸引观众的视觉注意,具有惊叹号的作用,所以在编辑中往往成为一组蒙太奇句子中的表现重心,也被称作万能镜头。当出现场景转换时,插入中间,可以弥补同景别转场带来的视觉突兀感。

图6-12 近景(人物)

图6-13 特写(人物)

一般而言,标准固定镜头不同景别看清楚镜头内容的时间如下:全景为7～8秒,中景为4～5秒,近景为2.5～3秒,特写为1～1.5秒。

因此,在剪辑时,应首先考虑依据景别来确定镜头的长度。当然,这里讲的是一般的情况。在具体过程中,由于画面内元素的复杂程度不一,也会影响吸引观众注意力的速度和观众看清画面内容的时间。例如,相同的景别,因为画面中人物关系的复杂性、声源的数量、对内容的关注程度等,以及画面构图的复杂性、光线的明暗、动作的快慢等造型因素,都会在很大程度上影响观众看清同一景别中画面内容的速度。因此,在编辑时,必须通过综合考虑各种因素来决定镜头的长短。

三、镜头的运动

在纪录片的拍摄过程中,镜头的运动是指在一个镜头中通过移动摄像机机位、改变镜头光轴,或变化镜头焦距所进行的拍摄。通过这种拍摄方式所拍摄的画面,称为运动画面,如

通过推、拉、摇、移、跟、升降摄像和综合运动摄像形成的推镜头、拉镜头、摇镜头、移镜头、跟镜头、升降镜头和综合运动镜头等。下面主要介绍前五种。

（一）推镜头

推镜头是被摄主体不动、摄像机沿直线由远而近向主体推进所拍摄的连续画面。主体逐渐在画面中占有越来越大的面积，用来突出主体或表现某一个局部，目的是引起注意。推镜头的视觉效果是主体被不断地推到镜头前，这种画面在视觉形态上缺少自然感，有较大的主观强制性。推镜头包括起幅、运动和落幅三个部分，其中落幅是要表现的重点，一般为特写镜头，用作渲染情绪或突出重点。

推镜头画面的特点如下所述。

（1）推镜头营造强调主体的视觉效果。

（2）环境不再重要。推镜头使被摄主体由小变大，周围环境由大变小，甚至消失在视觉范围里。

（3）推镜头通常推至特写镜头，可以用作转场。

（二）拉镜头

拉镜头是指摄像机逐渐远离被摄主体，或变动镜头焦距使画面框架由近至远与主体拉开距离的镜头。摄像机从拍摄主体的一个主要局部慢慢向后拉出，让周围的环境不断地进入画面，原来的主体逐渐变小，融入环境之中。拉镜头包括起幅、运动和落幅三个部分，其中落幅是表现的重点，一般用作一个段落的总结或结尾。

1. 拉镜头的画面特点

（1）拉镜头形成视觉后移效果。

（2）拉镜头使被摄主体由大变小，周围环境由小变大。

2. 拉镜头的功能和表现力

（1）拉镜头有利于表现主体及主体与所处环境的关系，强调主体所处的环境。

（2）拉镜头的画面取景范围和表现空间从小到大不断扩展，使得画面构图形成多结构变化。

（3）拉镜头是一种纵向空间变化的画面形式，它可以通过纵向空间和纵向方位上的画面形象形成对比、反衬或比喻等效果。

（4）营造悬念感。拉镜头以不易推测出整体形象的局部为起幅画面，有利于调动观众对整体形象逐渐出现直至呈现完整形象的想象和猜测。

（5）拉镜头内部节奏由紧到松，与推镜头相比，较能发挥感情上的余韵，产生许多微妙的感情色彩。

（6）拉镜头常被用作结束性和结论性的镜头。

3. 拉镜头的拍摄及其要求

拉镜头的拍摄，其镜头运动的方向与推镜头正相反，但它们有着基本一致的创作规律和要求。不同的是，推镜头要以落幅为重点，拉镜头应以起幅画面为核心。

（三）摇镜头

摇镜头是指摄像机机位固定，通过固定支架上的活动底盘或拍摄者的身体转动，改变摄像机光学镜头轴线，用摇摄方式拍摄的画面。

摇镜头的画面特点如下所述。

（1）环视效果。摇镜头犹如人们转动头部环顾四周或将视线由一点移向另一点的视觉效果。

（2）连贯性。一个完整的摇镜头包括起幅、摇动和落幅三个相互连贯的部分。

（3）视觉引导。一个摇镜头从起幅到落幅的运动过程，引导观众不断调整自己的视觉注意力。

（四）移镜头

移镜头是将摄像机安装在移动载体上，随之运动而进行的拍摄。用移动摄像的方法拍摄的画面称为移动镜头，简称移镜头。摄像机沿着水平面朝一个方向移动拍摄，可以借助于移动轨道、肩扛或将摄像机置于汽车、飞机、自行车等交通工具上。移动镜头中的主体和环境之间的关系不断发生变化，有利于连续展示环境空间，产生巡视的感觉。

1. 移动镜头的画面特征

（1）动态感。摄像机的运动可使画面内的物体不论是处于运动状态还是静止状态，都会呈现出位置不断移动的态势。

（2）身临其境感。摄像机的运动，可以唤起人们在各种交通工具上或行走时的视觉体验，使观众产生一种身临其境之感。

（3）形成内在节奏。移动镜头表现的画面空间是完整而连贯的，摄像机不停地运动，每时每刻都在改变观众的视点，可在一个镜头中构成多景别多构图的效果，这就起着一种与蒙太奇相似的作用，最后使镜头有了自身的节奏。

2. 移动镜头的作用和表现力

（1）拍摄者通过摄像机的移动可开拓画面的造型空间，创造出独特的视觉艺术效果。

（2）移动镜头在表现大场面、大纵深、多景物、多层次的复杂场景时可营造出气势恢宏的造型效果。

（3）移动摄像可以表现某种主观倾向，通过有强烈主观色彩的镜头表现出自然生动的真实感和现场感。

（4）移动摄像在摆脱定点拍摄后形成多样化的视点，可以表现出各种运动条件下的视觉效果。

3. 移动镜头的拍摄要点

移动摄像主要分为两种拍摄方式：一种是将摄像机安放在移动的物体上，如车辆或无人机；另一种是摄像者肩扛摄像机，通过人体的运动进行拍摄。这两种拍摄形式都应力求画面平稳、保持水平。在实际拍摄时，尽量利用摄像机的变焦镜头中的视角最广的那一端镜头。因为镜头视角越广，它的特点体现得越明显，画面也容易保持稳定。

（五）跟镜头

跟镜头是摄像机始终跟随运动中的被摄主体而进行的拍摄。

1. 跟镜头的特点

（1）画面始终跟随一个运动的主体。

（2）被摄主体在画框中的位置相对稳定。

（3）与推镜头和前移镜头不同，跟镜头不涉及摄像机位置的直线推进或向前运动。

2. 跟镜头的作用

（1）跟镜头能够连续详尽地表现运动中的被摄主体，它既能突出主体，又能展现主体运动方向、速度、体态及其与环境的关系。

（2）跟镜头跟随被摄主体一起运动，形成一种运动主体不变、静止背景变化的效果，有利于通过人物引出环境。

（3）当跟镜头从人物背后跟随拍摄时，由于观众与被摄人物视点的一致性，可以表现出一种主观性。跟镜头是纪录片作品创作常用的拍摄方式，可以最大限度地保持现场的真实性。

3. 跟镜头拍摄时应注意的问题

（1）跟上、跟准被摄主体是跟镜头拍摄的基本要求。

（2）跟镜头是一种通过机位移动完成的拍摄方式，镜头移动带来的一系列拍摄问题，如焦点的变化、拍摄角度的变化、画面的晃动抖动，以及光线入射角的改变等，都是跟镜头拍摄时应考虑和注意的问题。

四、镜头的拍摄角度

在摄影时，不同的拍摄角度对拍摄主题的表达和构图的美感都至关重要。不同的拍摄角度，有不一样的画面表现。一般来说，拍摄角度可分为仰视拍摄、俯视拍摄、平视拍摄三种。

1. 仰拍

仰拍是指摄像机镜头位置低于被摄对象的水平线，形成从下向上看的拍摄角度。由于低于被摄对象，产生从下向上、从低向高的视觉效果。仰拍一般用来表现高大雄伟的气势，也可表现惊险、奇特的氛围。

采用仰视角度拍摄，可以使被摄主体在画面中表现出高大、宏伟的形态，同时也能增强画面的空间立体感和视觉上的冲击力。此外，对主体进行仰视拍摄，还有助于排除画面中杂乱的背景，使画面更加简洁，从而使主体得到突出，如图6-14所示。

2. 俯拍

俯拍是指在拍摄时，摄像机的镜头位置高于被摄对象，形成从上向下的俯视角度，如图6-15所示。这种拍摄方式可以让更多的元素进入画面，创造出一种纵观全局的视觉效果。镜头位置高于被摄物，向下拍摄，可以勾勒出所见物体的轮廓，也可以表现壮阔的景象，空

间感强。例如，俯拍大场面、大江大河等自然景观，可以展现它们的宏伟与辽阔。在山顶，利用俯视角度拍摄层峦叠嶂的大山，可以使视野更加宽广、深远，以至群山峻岭都可以呈现在画面中；利用俯视角度拍摄人物，由于透视原理中的近大远小效果，使人物在画面中呈现出头大身小的形态，可表现压抑或抑郁的情感。

图6-14　仰拍

图6-15　俯拍

3. 平拍

平视角度，是指人们在日常生活中最常接触的视觉角度，而利用平视角度拍摄的画面，也最符合人眼的视觉习惯。平拍时摄像机与被摄物在同一水平线上。在平拍构图中，地平线通常在画面中间，将画面分为天地各半，适合对称构图，如拍摄人或物及其在水面的倒影等

场景，如图6-16所示。

图6-16　平拍

五、长镜头

长镜头起源于早期电影时期，在没有出现蒙太奇概念之前，电影作品全部由长镜头拍摄完成。长镜头是一种拍摄手法，相对于蒙太奇拍摄方法而存在。

1. 长镜头的概念

长镜头，不是实体镜头外观的长短，也不是摄影镜头距离被拍摄物的远近，而是指拍摄时从开机到关机这段时间内连续拍摄的镜头时长。长镜头并没有统一的时间长度标准，是相对其他镜头而言比较长的单一镜头。长镜头通常用来表达创作者的特定构想和审美倾向，比如表现不同空间之间的连续性，或表现人物动作行为的连贯性等。

长镜头，顾名思义，指的是在一段持续时间内连续摄取的、时间较长的镜头。用比较长的时间，对一个场景进行连续拍摄，形成一个比较完整的镜头段落。通常，一个时间超过10秒的镜头，就可以称为长镜头。长镜头的具体长度并无明确的、统一的规定，具体取决于创作者的艺术构思和叙事策略。

2. 长镜头的分类

（1）固定长镜头。机位固定不动、连续拍摄一个场面所形成的时间比较长的镜头，称固定长镜头。最早的电影拍摄方法就是用固定长镜头来记录现实或舞台演出的整个过程。

（2）景深长镜头。用拍摄大景深的技术拍摄，使处在不同纵深位置上的景物，从前景到后景都能清晰展现，这样的镜头称景深长镜头。例如，拍火车呼啸而来，用大景深镜头可以清晰捕捉到火车从远处逐渐驶近的过程，火车出现在远处相当于远景，逐渐驶近相当于全景、中景、近景、特写。一个景深长镜头的效果实际上相当于一组远景、全景、中景、近景和特

写镜头的组合。

（3）运动长镜头。通过摄影机的推、拉、摇、移、跟等运动方式拍摄，形成具有多景别、多拍摄角度变化的长镜头，称为运动长镜头。一个运动长镜头能够实现一组由不同景别、不同角度镜头构成的蒙太奇镜头所能表现的效果。

3. 长镜头的特性

（1）记录连续实际的时空。长镜头不打断时间的自然流动，保持时间进程的连续性，与实际时间、过程保持一致，排除了蒙太奇通过镜头分切来压缩或延长实际时间的可能性。

长镜头表现的空间是实际存在的真实空间，在镜头的移动过程中实现空间的自然转换，实现局部与整体的联系，排除了通过蒙太奇镜头剪接拼凑新空间的可能性。比如，纪录片《苏园六记》里，为了表现苏州园林与城市市井生活的关系，说明园林隐藏在闹市中的影像，运用了一个运动长镜头：镜头从闹市中的大马路开始，随着镜头向上拉起并摇拍，逐渐展现出一道美丽的园林花墙，镜头一路向下摇摄，落在墙下芭蕉掩映着的一湾碧水和水中几条红色的小鱼身上。从墙外的马路，到墙内的绿水红鱼，一个连贯的长镜头将园林与城市的关系、静谧与喧闹，表现得淋漓尽致。

（2）表现连续进展的事态。用一个长镜头对一个场景、一场戏、一个过程进行连续的不间断拍摄，再现了事件发展的真实过程和真实的现场气氛。比如，经典纪录片《北方的纳努克》中，为了表现纳努克生活的智慧和所用小船的超大容量，使用一组固定长镜头：先是用俯视远景拍摄他在大海中划着一条小船过来，然后用全景拍摄小船靠岸，接着用中景拍摄纳努克从船舱里逐一拉出家人，直到最后把宠物小狗也抱出来，用一组固定机位的长镜头，表现了纳努克一家日常生活的温馨情景。

（3）具有不容置疑的真实性。长镜头具有时间、空间、过程、事实都真实的特点，排除一切作假、替身的可能性，具有不可置疑的真实感。比如，纪录片《我的温暖人间》中，表现儿子骑摩托车带88岁老母亲外出旅行的场景，用了一系列长镜头：固定机位长镜头跟拍儿子为母亲戴头盔，运动长镜头跟拍老母亲坐在飞驰的摩托车后座上看风景，一边看一边说"喜欢坐摩托车，好看风景"。儿子一边骑摩托车，一边说后座上有一条非常宽的安全带，把母亲牢牢绑在座位上，母亲喜欢开快车，开慢了她会打瞌睡。这一系列长镜头，把时间、空间、事件联系在一起，消除了观众对88岁老人坐摩托车的担心，具有不可辩驳的真实性。

4. 长镜头的作用

（1）时间结构性。长镜头具有屏幕时间与实际时间的共时性，以及时间进程的连续性。人们观察事物的状态通常是连续性的，时间是连贯的，所以长镜头比较符合正常的观看习惯。比如，经典纪录片《北方的纳努克》中，表现纳努克一个人在冰湖上与海豹搏斗的场景，观众可以感受到时间是连续性的，仿佛置身其中。当纳努克被海豹拉扯时，观众开始担心纳努克能不能坚持住，这时镜头从纳努克脸部的特写拉开，摇摄成远景，看到他身后不远处正在奔跑过来的家人们，观众这才长舒一口气。

（2）空间结构性。长镜头能够展现事实的全貌和空间的连续性。比如，《我的温暖人间》中，长镜头跟拍儿子骑摩托车从家门口出发，经过高速路，穿越城市，进入另一个城市等，空间

在不断变化的同时，也被长镜头紧密地联系在一起。

（3）叙事性。长镜头在叙事上具有信息的完整性、情绪的连续性和事件的过程性。在纪录片《幼儿园》中，用长镜头展示了孩子们第一天到幼儿园的情况，就像观众自己在旁边看着一样，具有很强的叙事性和现场感。

六、蒙太奇语言

在19世纪末，当卢米埃尔兄弟拍出历史上最早的影片时，他们不需要考虑蒙太奇问题，因为他们总是把摄影机摆在一个固定的全景位置上，连续拍摄人物的动作。后来，人们发现胶片可以剪开、再用药剂黏合，并且用不同的连接方法能产生惊人的效果，于是有了蒙太奇技法的尝试和蒙太奇理论的探索。

（一）蒙太奇概念

蒙太奇（法语：Montage）是音译的外来语，原为建筑学术语，意为构成或装配。电影诞生后，这个词又在法语中被引申为"剪辑"。1923年谢尔盖·米哈伊洛维奇·爱森斯坦在杂志《左翼文艺战线》上发表文章《吸引力蒙太奇》（旧译《杂耍蒙太奇》），率先将蒙太奇作为一种特殊手法引申到戏剧中，后在电影创作中实践，并延伸到电影艺术中，从而开创了电影蒙太奇理论。

谢尔盖·米哈伊洛维奇·爱森斯坦有一句关于蒙太奇理论的名言：两个蒙太奇镜头的并列，不是二数之和，而是二数之积。用匈牙利电影理论家贝拉·巴拉兹的话说，就是"上下镜头一经连接，原来潜藏在各个镜头里异常丰富的含义便像火花似发射出来"。谢尔盖·米哈伊洛维奇·爱森斯坦把辩证法应用到蒙太奇理论上，强调镜头之间的冲突。他认为，一个镜头并非"独立存在"，只有在与其他镜头的互相冲击中，才能引起情绪的抒发和对主题的认识。他认为单独的镜头只是"图像"，只有当这些图像被综合起来，才形成了有意义的"形象"。正是这样的"蒙太奇力量"才使镜头的组接不仅仅是叙述，而是"高度激动的充满情感的叙述"，正是"蒙太奇力量"，引导观众将情绪和理智深入到作品之中。

蒙太奇也是一种影视叙述方式和表现手段。根据内容需要、情节发展、观众注意力，将全片所要表现的内容分为不同的段落、场面和镜头，分别进行拍摄。再根据创作构思，通过画面和画面、画面与声音的结合，将镜头、场面和段落合乎逻辑地、富于节奏地组合起来，使人产生连贯、对比、呼应、联想、悬念、节奏等感觉，构成一部完整的反映生活、表达思想、条理贯通、生动感人的影视艺术作品。

蒙太奇具有如下三层含义。

1. 作为剪辑技法的镜头组接

镜头组接是蒙太奇最初也是最基本的含义。蒙太奇将不同的镜头组接、组装、连接在一起，形成连续不断、完整统一的视觉形象。蒙太奇将若干镜头构成片段，将若干片段构成场面，再构成一部完整的影视作品。不同地点、不同距离和角度、不同方法拍摄的镜头，通过蒙太奇技法排列组合在一起，用以叙述情节、刻画人物。后来，蒙太奇组接不仅仅指镜头之间的组接，还扩展为画面与声音、声音与声音之间的组接等。

2. 作为一种叙事手段

镜头组接可以构成叙事片段，用以塑造人物性格、推动情节发展。蒙太奇通过镜头、场面、段落的分切与组接，对素材进行选择与取舍，从而创造出影视艺术独有的时间与空间，形成不同的叙事结构和节奏。

3. 作为一种艺术思维方式

从策划到镜头拍摄、剪辑、合成，一系列的活动都遵循蒙太奇的原理和规律。在影视作品的制作过程中，导演按照剧本或影片的主题思想，分别拍摄多个镜头，然后按原定的创作构思，把这些不同的镜头有机地、艺术地组织剪辑在一起，使之产生连贯、对比、联想、衬托、悬念等联系，以及快慢不同的节奏，从而有选择地组成一部反映一定社会生活和思想感情、为广大观众所理解和喜爱的影片。这些思维方式、构成形式与构成方式，都是蒙太奇思维的体现。

（二）蒙太奇的产生与发展

1. 单镜头时期

19世纪末，电影刚刚诞生时，没有分镜头的概念，通常用一个镜头从头拍到尾。电影发明者、有"电影之父"之称的奥古斯特·卢米埃尔和路易·卢米埃尔兄弟，在拍摄影片时，不需要考虑镜头组接问题。由于当时技术设备功能的限制，还不具备产生蒙太奇镜头的条件，只需要将摄影机固定在一个位置上，把人物的行为动作完整地记录下来，这就是单镜头时期，不需要剪辑，一镜到底，如《火车进站》《婴儿的早餐》《水浇园丁》等。

2. 分镜头尝试

1895年，奥古斯特·卢米埃尔和路易·卢米埃尔兄弟在爱迪生"电影视镜"和他们自己研制的"连续摄影机"的基础上，研制成功了"活动电影机"。"活动电影机"有摄影、放映和洗印三种主要功能，它以每秒16画格的速度拍摄和放映影片，图像清晰稳定。1895年3月22日，他们在巴黎法国科技大会上首次放映影片《工厂的大门》，获得成功。刚刚诞生不久的电影，以杂耍和魔幻术的姿态，给人们带来了新奇感。从《火车到站》《假膝行人》到《水龙出动》《水龙救火》《扑灭大火》《拯救遭难者》等，卢米埃尔兄弟创造了最早的新闻片、旅游片、纪录片、喜剧片等影片样式。卢米埃尔兄弟电影最突出的特点是纪实性，用单镜头拍摄真实生活，给人以身临其境之感，形成了早期电影的纪实性传统。然而，卢米埃尔兄弟的纪实短片持续放映一年半时间之后，观众的兴趣开始减弱。于是有人开始尝试把摄影机放在不同位置，从不同距离、不同角度进行拍摄，这是分镜头拍摄的尝试，也是蒙太奇技巧的萌芽。一般电影史上都把分镜头拍摄的创始归功于美国的埃德温·鲍特（Edwin S. Porter），认为他在1903年放映的《火车大劫案》是现代意义上的"电影"的开端，因为他把不同背景，包括站台、司机室、电报室、火车厢、山谷等内景和外景连接起来叙述一个故事，这个故事包括几条动作线。但是，美国电影导演大卫·格里菲斯（D. W. Griffith）熟练地掌握了不同镜头组接的技巧，使电影最终从戏剧表现方法中解脱出来。埃德温·鲍特的《火车大劫案》是分镜头拍摄的开始，也是蒙太奇概念的起点，但只是画面分开拍摄，镜头组接技术还不成熟；而有"美

国电影之父"之称的大卫·格里菲斯则发展了镜头剪接技术。

3. 镜头组接实验：1+1>2

苏联电影大师、电影理论家谢尔盖·米哈伊洛维奇·爱森斯坦认为，A 镜头加 B 镜头，不是 A 和 B 两个镜头的简单相加，而会成为 C 镜头的崭新内容和概念。他明确指出，两个镜头相加，不是两数之和，而是两数之积。

把下面 A、B、C 三个镜头以不同的次序连接起来，会出现不同的内容与意义。

A．一个人在笑；
B．一把手枪直指着；
C．同一个人脸上露出惊惧的样子。

如果用 A—B—C 次序连接，观众可能会认为那个人是个懦夫、胆小鬼。然而，镜头不变，只要把镜头顺序变一下，则会得出相反结论。比如，用 C—B—A 次序连接，这个人的脸上露出了惊惧的样子，是因为有一把手枪指着他。可是他考虑了一下，觉得没有什么了不起，于是他笑了。因此，他给观众留下了勇敢的印象。

只改变镜头的次序，不改变镜头本身，就可以改变一个场景的意义，得出与之截然相反的结论，这就是蒙太奇的神奇之处。镜头的组接不仅生动叙述镜头的内容，而且能够产生孤立镜头本身未必能表达的新含义。

苏联艺术理论家谢尔盖·米哈伊洛维奇·爱森斯坦对蒙太奇理论进行了阐述，其在 1922 年发表的美学宣言《杂耍蒙太奇》中指出，无论将哪两个镜头连接在一起，它们都必然产生出新的表象。电影史上第一个把蒙太奇用于表现尝试的人是美国电影先驱大卫·格里菲斯，他通过将一个在荒岛上的男人的镜头和一个等待在家中的妻子的面部特写组接在一起的实验，让观众感受到了"等待"和"离愁"，产生了一种新的、特殊的情感想象。

（三）蒙太奇的作用

1. 构成意义

镜头之间的组接可以构成新的意义。若干个不相关的镜头，通过蒙太奇的分切和组接，能够表达一个完整的意思，产生比单个镜头独立存在时更丰富的意义。

2. 引导观众注意力，激发观众联想

每个镜头虽然只表现一定的内容，但按一定顺序组接之后，能够规范和引导观众的情绪和心理，启迪观众的思考。

3. 创造屏幕时间与空间

现实中的时空，按照现实世界的时间顺序单向线性展开，不可以任由人来安排，即时光一去不复返。但是电影可以让时光重返。影视作品里的时空，可以倒转、可以延长、可以压缩。蒙太奇可以创造独特的影视时间和空间。影视作品里的每个镜头都是对现实时空的记录和选取，经过剪辑，实现对时空的再造，形成独特的影视时空。

通过蒙太奇手段，电影的叙述在时间和空间的运用上获得了极大的自由。例如，两个镜头的剪辑，就可以在空间上从巴黎跳跃到纽约，也可以在时间上跨越几十年甚至更长。比如，

现实生活中从宿舍到教室，可能需要走10多分钟，需要穿过几道门，从宿舍区到教学区，走过大厅，进入教学楼，才能走到上课的教室。而纪录片只用出门+进教室两个镜头，就可以说明问题，虽然实现了时间和空间的压缩，但是观众能够理解，因为形成了屏幕的时间。这种操纵时空的能力，使艺术家能够选择最能阐明生活实质的，最能说明人物性格、人物关系的，乃至最能抒发艺术家自己感受的内容，组合在一起，选择最重要、最有力量的部分，摒弃大量无关轻重的细节，提炼生活，获得最生动的叙述、最丰富的感染力。格里菲斯在《党同伐异》中，表现法庭上无辜丈夫看着被判罪妻子的痛苦时，只集中展现她痉挛着的双手。在《红色娘子军》里，琼花看到地主南霸天后，违反侦察纪律开了枪，紧接着的镜头是队长把缴下来的枪往桌上一拍，省略了向连长汇报的经过。动作是中断了，但剧情是连续的，人物关系是发展的。这种分解与组合的作用，使电影具有高度集中概括的能力，使一部不到两小时的影片能够像《公民凯恩》那样介绍一个人的一生，涉及几十年的社会变迁。

（四）蒙太奇的分类

蒙太奇具有叙事和表意两大功能，据此，可以把蒙太奇划分为叙事蒙太奇、表现蒙太奇、内部蒙太奇等。

1. 叙事蒙太奇

叙事蒙太奇由具有"美国电影之父"之称的大卫·格里菲斯率先使用，是影视作品中最常用的一种叙事方法。格里菲斯在进行电影创作时，还没有电影蒙太奇的概念，其使用蒙太奇更多是出于一种无意识的实践探索行为。叙事蒙太奇的特征是以交代情节、展示事件为主，按照情节发展的时间流程、因果关系来分切组合镜头、场面和段落，从而引导观众理解剧情。这种蒙太奇形式脉络清楚、逻辑连贯、明白易懂。具体包含以下几种。

（1）平行蒙太奇。平行蒙太奇是两条或两条以上情节线索的交错叙述，将不同时空或同时异地时空发生的两条及以上情节线并列表现，分头叙述，而又统一在一个完整的结构之中。美国的大卫·格里菲斯和阿尔弗雷德·希区柯克（Alfred Hitchcock）都是极善于运用这种蒙太奇的大师。平行蒙太奇应用广泛，用它处理剧情，可以删减过程以利于概括集中，节省篇幅，扩大信息量，加强节奏。由于是几条线索平行表现，相互烘托，形成对比，容易产生比较强烈的艺术效果。例如，纪录片《沙与海》是典型的双线结构，运用平行蒙太奇方式，讲述发生在沙漠和海边的两户人家的生存状态，内容丰富而井然有序，叙述节奏张弛有度，扣人心弦。

（2）倒叙蒙太奇。倒叙蒙太奇又叫颠倒蒙太奇，先交代故事的结局、事件的结果或某些关键性的情节，再倒回去具体叙述故事始末、事件发展的过程。倒叙方法能够产生叙述上的变化，营造悬念，引人入胜。倒叙的转入一般采取视线朦胧、照片特写、某一物件、旁白等手法，借助叠印、化变、黑场等技术手段。比如，纪录片《我的温暖人间》中很好地使用了倒叙蒙太奇叙事，先展现年迈的母亲与养女再次相见的情景，在重逢的氛围中，设置悬念，然后让母亲讲述过去的事情，由现在倒叙过去，有悬念，也有成长过程。

（3）交叉蒙太奇。交叉蒙太奇又称交替蒙太奇，将同一时间不同地点发生的两条或数条线索迅速而频繁地交替剪接在一起，其中一条线索的发展往往影响另一条线索的发展，各条线索相互依存，最后汇合在一起。这种剪辑技巧能够引起悬念，营造紧张激烈的气氛，加强

矛盾冲突的尖锐性，是掌握观众情绪的有效手法。惊险片、恐怖片和战争片常用此法营造追逐和惊险的场面。例如，《南征北战》中抢渡大沙河一段，将我军和敌军急行军奔赴大沙河，以及游击队炸水坝三条线索交替剪接在一起，表现战斗的紧张激烈和惊心动魄。

（4）连续蒙太奇。连续蒙太奇是沿着一条单一的情节线索，按照事件的逻辑顺序，有节奏地连续叙事。这种叙事自然流畅、朴实平顺，但由于缺乏时空与场面的变换，无法直接展示同时发生的情节，不利于概括，容易产生拖沓冗长、平铺直叙之感。因此，在一部影片中极少单独使用，多与平行、交叉蒙太奇交替使用，相辅相成。

2. 表现蒙太奇

表现蒙太奇是以加强艺术表现力和情绪感染力为主要目的的一种蒙太奇类型。以镜头的排列为基础，通过前后镜头在形式上或内容上的相互对照、冲撞，从而产生一种单一镜头本身不具有的、更为丰富的含义，并用它表达某种情绪、感情、心理或思想，给观众留下深刻的印象。它的目的不是叙述情节，而是表达情绪，表现寓意，揭示含义。根据镜头组接所产生的作用，蒙太奇可以分为并列、对比、隐喻和象征等几种类型。

（1）并列蒙太奇，又叫积累式蒙太奇或主题式蒙太奇，通过把几个有内在联系的镜头并列组接起来，达到渲染气氛、强调情节、突出某种含义的目的。并列蒙太奇组接的主要依据是逻辑上的联系，这些画面往往从不同侧面说明一个相同的主题，组接之后产生一种综合性效应。

并列蒙太奇组接的注意事项包括：镜头要选择具有代表性的画面，增强概括力；镜头的内部节奏和外部节奏要和谐；注意画面景别和视点的变化；注意并列蒙太奇中的节奏变化；注意画面的组接次序与解说词的配合。

（2）对比蒙太奇，类似于文学中的对比描写，通过镜头或场面之间在内容上的对比（如贫与富、苦与乐、生与死、高尚与卑下、胜利与失败等），或形式上的对比（如景别大小、色彩冷暖、声音强弱、动与静等），产生相互冲突的作用，以表达创作者的寓意或强化所表现的内容和思想。例如，纪录片《我的温暖人间》里，第2集《摇到外婆桥》运用对比蒙太奇手法，通过外婆身材矮小、家境贫困，与她无私收养80多个孤儿的善良和大爱之间的对比等，产生了强烈的情感冲击力。

（3）隐喻蒙太奇，通过镜头或场面之间的类比，含蓄而形象地表达创作者的某种寓意。这种手法往往将不同事物之间某种相似的特征凸显出来，以引起观众的联想，领会导演的寓意和领略事件的情绪色彩。比如，海潮、浪花可以用来暗喻激动或革命的高潮，冰河解冻象征春天的到来或新生的开始等，如伍瑟沃罗德·普多夫金（Vsevolod Pudovkin）在《母亲》一片中将工人示威游行的镜头与春天冰河解冻的镜头组接在一起，用以比喻革命运动势不可当。纪录片《幼儿园》也大量运用隐喻蒙太奇叙事，如孩子穿衣服失败、摆凳子不成功、户外活动的模糊影像、茉莉花音乐的使用等，都暗含一种隐喻，意在表达快乐是模糊的、不清晰的，而痛苦却是时刻存在的。隐喻蒙太奇将巨大的概括力和极度简洁的表现手法相结合，具有强烈的情绪感染力。不过，运用这种手法应当谨慎，隐喻与叙述要有机结合，避免生硬牵强。

（4）象征蒙太奇，通过镜头画面的组接，把相距很远的事物加以类比，把一样东西或一件事件的含义，用另一样东西或另一件事件的画面表达出来。这种手法比较含蓄，需要观众

通过联想去琢磨、体会。比如,纪录片《英和白》,熊猫"英"平时被圈在笼子里,驯兽员"白"与熊猫"英"之间,隔着一个铁笼子,但又同处一个大房子里。这个大房子对于"白"来讲,也好像一个笼子。她平时不怎么和外界交流,这个笼子又像是人与人之间的隔膜。而院子里长椅上的小女孩,似乎是另一种象征,象征自由和美好。

七、纪录片拍摄现场需注意的问题

在纪录片的拍摄现场,对于细节的把控至关重要,它直接影响纪录片的拍摄进度和最后的成片效果。以下几点是关键的注意事项。

1. 不要刻意隐瞒拍摄意图

对于学生创作者而言,由于资源和经验的限制,不适合采取偷拍或事先不接触的拍摄方式。相反,应该采用弗拉哈迪式的建立信任的方法,以谦逊、坦诚的态度,赢得被拍摄者的理解与帮助。一般而言,在进行现场拍摄之前,纪录片拍摄者要与被拍摄对象保持良好的沟通。沟通过程中,拍摄者要与被拍摄对象交流此次拍摄的大致流程和希望呈现的重点内容,让被拍摄对象清楚了解本次拍摄的目的。对于本次拍摄的意义和价值,拍摄者不要隐瞒。

2. 尽量让被拍摄对象保持自然、放松的状态

拍摄过程中,被拍摄对象可能会对镜头产生恐惧,此时拍摄者需要让被拍摄对象保持自然、放松的状态。一般情况下,拍摄者通过沟通、交流等方式,帮助被拍摄对象克服对摄像机的恐惧,放下对镜头的戒备。前期采访如果做得比较充分,现场拍摄就会比较放松自然,彼此能够形成默契。

一部纪录片的产生是由拍摄者与被拍摄对象共同完成。不管是远距离"旁观",还是近距离"介入",都离不开被拍摄对象的配合与参与。即使"旁观"派集大成者、纪录片大师美国的阿尔伯特·梅索斯(Aobert Maysles)和大卫·梅索斯(David Maysles)兄弟,如果没有被拍摄对象老伊迪与小伊迪母女的默契配合,也不会有生动鲜活、感人至深的作品《灰色花园》的诞生。这种配合与参与,对有些制作者而言显得更加主动与明确。美国纪录片大师罗伯特·弗拉哈迪从一开始就确立了与被拍摄对象共同完成影片的原则。拍摄《北方的纳努克》时,不仅和纳努克一家进行排练,还把拍摄好的画面放映给他们看,激发他们的热情和参与感。

3. 还原人物的真实生活状态

在拍摄时,要努力展现人物的真实生活状态,包括他们复杂、含蓄、暧昧和多义的性格。拍摄者需要找出背后更深层次的内容,同时捕捉被拍摄对象最自然的状态。最常使用的方法是为拍摄对象寻找合适的配角、设置贴合拍摄对象的前景和后景等。比如,纪录片《棒!少年》,其中小双、大宝和马虎三人互为背景、互为配角,他们之间相互冲突又相互辉映。三个人之间的故事,真实而自然,生动地展现了棒球少年的生存挑战和成长故事。

第六节 作品分析：《跑酷即生活》

一、作品信息

片名：《跑酷即生活》
时长：11 分 39 秒
编导：周滢洁、王筱芬
所获荣誉：荣获四川国际大学生电影节"金熊猫"奖入围奖、西部大学生电影节一等奖、全国大学生体育影像节最佳摄像奖。

二、主要内容

本作品的主人公是严松阳，南京 TNT 跑酷队的队长。年轻帅气的他热爱跑酷，视跑酷为生活的一部分。为了团队，他四处寻找训练场地，对队员的训练要求严格，对自己也非常苛刻，不怕伤痛。24 岁的严松阳，已经有 5 年的跑酷经历，当队长已经 3 年多。他领导的团队人员不断壮大，由开始的 10 多人发展到 100 多人，还有国外留学生加入其中。他对队员的训练非常严苛，从不马虎。在训练过程中，队员喊疼，他说"疼就对了，舒服是留给死人的。"当自己受伤时，他会显得非常沮丧，说"很烦，不能训练了。对我来说，一天不训练，浑身不舒服。"他经常说："跑酷是我的生活，我的生命，我的梦想。"通过这些话语，一个个性鲜明、敢于坚持梦想的年轻人形象生动地展现在观众面前。

纪录片《跑酷即生活》的训练截图如图 6-17 和图 6-18 所示。

图6-17　《跑酷即生活》截图（训练.1）

图6-18 《跑酷即生活》截图（训练.2）

三、主要特点

1. 细节张力鲜明

本作品荣获最佳摄像奖，这得益于其镜头内容的丰富性和细节的生动性。拍摄团队比较擅于抓拍，能够在现场捕捉到训练过程中富有意义、张力、冲击力的细节，使人物的动作有张力、人物的语言有个性。作品及时准确地抓拍到了这些生活瞬间，比如训练时，严松阳帮助队友做高难度的动作，以及他说话时一脸严肃、冷峻的表情，这些细节使人物形象立刻生动起来，展现出一个有想法、有追求，个性鲜明、内心强大、敢于坚持的年轻人形象。当他自言自语地表达对训练中断的不满时，以及面对队友受伤时的自责和积极寻找训练场地的决心，都深刻体现了他不屈不挠的精神

2. 节奏跌宕起伏

作品在情绪、情感的把握上非常准确，整部作品节奏感强，充满现代气息。情绪线从快乐到忧伤，再从忧伤到快乐。作品开始时是快乐的跑酷、耍酷，各种极限动作，展现的是时尚、动感、开心，之后是训练、吃苦、队友受伤、找场馆受挫，情绪随之低落。但是一旦训练起来，一切都烟消云散，快乐又回来了。人物执着追求、不怕困难的精神，令人感佩。抒情音乐的运用与人物情绪的紧密结合，使得声音和画面相得益彰，共同构建了作品的情感深度。艺术作品以情感动人，因此情感的表达和传递至关重要。

这部作品的拍摄历时较长，投入精力较大。两位主创都是女生，她们不畏艰苦，以客观真实的创作理念和"不介入"的拍摄手法，展现了真实的品格和力量。她们的"等、抓、抢"的拍摄技术能力，使作品具有了真实感和强烈的感染力。这是一群年轻人共同努力创作的作品，体现了他们拼搏进取的时代精神。

纪录片《跑酷即生活》的场馆和大合影截图如图6-19和图6-20所示。

图6-19 《跑酷即生活》截图（场馆）

图6-20 《跑酷即生活》截图（大合影）

1. 什么叫景别？特写的作用是什么？
2. 纪录片拍摄的基本原则是什么？
3. 什么是长镜头？有什么作用？

实训（一）

1. 实训内容：拍摄一组远景、全景、中景、近景、特写等不同景别镜头。

2. 实训步骤：

(1) 选择并确定拍摄所用的设备。

(2) 确定拍摄环境及人物。

(3) 对拍摄的景别及具体内容进行文字说明，并配以音乐。

3. 成果评价：课上展示，教师点评。

实训（二）

1. 实训内容：拍摄一组推、拉、摇、移、跟等运动镜头。

2. 实训步骤：

(1) 选择并确定拍摄设备。

(2) 确定拍摄的物体或人物。

(3) 确保拍摄符合运动镜头的要求。

(4) 对拍摄内容进行文字说明，并配以音乐。

3. 成果评价：课上展示，教师点评。

第七章

纪录片剪辑

拓展：纪录片的剪辑

学习要点及目标

1. 了解如何确定纪录片剪辑的主题及其视听化展开方式。
2. 掌握纪录片同期声的概念及其具体运用。
3. 掌握纪录片解说词的概念及其作用。
4. 掌握纪录片剪辑的原则及主要方法。

在组接之前，镜头只是一些零碎的片段，是剪辑艺术与技术的巧妙融合赋予了它们叙事和传情的生命力，使创作者的思维才情和美学追求渗透其间。纪录片是以真实生活为创作素材，以真人真事为表现对象，强调尊重生活的原生态，用真实引发人们思考的一种艺术形式。从海量且零散的素材中发现有价值的内容，并将这些内容串接成一部有价值的作品，此时剪辑非常重要，是创作的最后环节，也是至关重要的环节，是一种基于拍摄素材的再度创作。

第一节　确定题目

在对纪录片素材进行剪辑之前，应先观看并整理素材。不要急于剪辑，要先看素材，从中洞察其内在逻辑。只有将素材看清楚，看明白，才能动手剪辑。怎样才算看明白，就是能够从素材中找到一条主线、一个主题方向，甚至确定一个题目。观看素材的目的是确定剪辑的方向，从素材中寻找影片的题目，提炼主题，确定内容的表现角度。从素材审看中定题目、定主题、定角度。那么，应从哪里发现主题或题目呢？

一、从细节中提炼题目

细节是支撑作品的血肉，要善于发现具有表现力的细节。在众多不同时间、不同地点拍摄的素材中，找出能够体现剪辑主题的细节，比较难，需要耐心。比如，在一个拍摄脑瘫患者的作品中，被拍摄者已经丧失行走能力，说话也口齿不清楚，但是非常坚强。素材里经常出现他用不太清晰的语言说"不要管我，我自己来"。这个细节包含了非常丰富的内容，展现出他不服输、不愿意给别人添麻烦的精神，以及他内心想要和正常人一样生活的情感。所以，题目"我和你一样"便应运而生，主题、角度也有了，所有和这些相关的行为、语言、动作都可以剪辑进来，包括早上笨拙地刷牙、洗脸，艰难地摇着轮椅进教室上课学习，课后和同学交流，艰难地一字一句朗诵诗歌，和伙伴一起外出秋游，唱"朋友"歌曲等，没有卖惨，没有愤世，也没有回避和消沉，而是洋溢生命的尊严。

二、从关注核心点中提炼题目

纪录片是主观性与客观性的完美结合。每一部纪录片在拍摄结束后都会有大量的素材，那么如何在众多素材中进行挑选和组合，提炼出影片的核心价值内容呢？以《香港十年》为例，尽管素材很多，主题角度也有很多，但创作者找到了香港十年间最核心的关键点——"变与不变"。十年中什么变了，什么没变？一下子就通了。围绕"变与不变"这一主题选择和组织素材，最后剪辑出的《香港十年》用真人真事见证了香港十年来的变迁，表现了香港人的心路历程，以及"一国两制"从理念到成功实践的过程。

三、从人与环境的关系中提炼题目

人是有社会属性的，个体的性格、心理、修养等特质往往需要在与他人及环境的相处中才能得以显现。人存在于环境中，环境影响人，人也可以影响环境，人与环境、社会、自我之间的关系是永恒的主题。比如，《舟舟的世界》《最后的山神》《德兴坊》等优秀作品，都是

从人与环境的关系中提炼主题。在《舟舟的世界》中，舟舟生活的环境是与众不同的，不是充满歧视和偏见，而是充满关爱、理解与包容。舟舟人物形象的刻画，就是从围绕他的各种人物关系展开的。不是居高临下的同情与怜悯，而是平等、尊重与欣赏，甚至是提供帮助。

四、从独特性中提炼题目

在纪录片创作中，如何在被拍摄对象身上发现独特价值和特点，是纪录片创作者要面对的问题，也是需要长期培养的能力。而找到人物的独特性，会为表达作品的主题，提供很大帮助。比如，《一个狙击手的独白》，通过内心独白的方式，以第一人称的角度，自言自语式的解说词，表达了一个特级英雄、劳模的孤独、寂寞以及高心理素质。他不善于在外人面前讲话，不接受采访，也没有现场活动中的同期声。这样的剪辑手法使得内容自然、真实且深刻。

第二节　展开主题

题目确定之后，主题有了方向，这时需要展开主题。就像写论文，在题目确定之后需要开题、梳理研究思路和方法。纪录片剪辑也需要在主题确立之后，进行开题、破题、点题、叙述主题，以确定剪辑思路和作品风格。

一、开篇

如何进入主题至关重要。要重视时间的概念和节奏。纪录片的剪辑是纪录片创作的关键环节，最终传达出来的观念和思想、情感和节奏，以及最终给观众留下的第一印象，一般都是由后期的剪辑来决定的。开始剪辑之后，第一个问题就是确定影片的开篇。影片的第一个画面或第一组画面应给观众留下怎样的第一印象？纪录片的开篇一定要精彩，起到先声夺人的视觉效果，从而吸引观众的注意。正如"凤头、猪肚、豹尾"所指，纪录片也应当做到开篇威猛精彩，中间内容丰富，结尾表现有力。开头好，观者就会有继续观看的冲动，主题丰满才能有效地表现影片的内容价值，而一部好的纪录片应有一个能够升华主题的结尾，做到"首尾呼应"。

与其说电视是视听结合、时间与空间结合的艺术，不如说电视是在时间前提下的空间艺术。电视一秒等于25帧，这是一个时间单位。如果没有一帧一帧的时间流逝，画面展示的空间就无从谈起。正是一帧帧的时间流过，才有形象的存在。

电视首先是一门时间艺术。这就意味着其传播内容是线性的、单向的、一去不复返的，很难长时间留住观者的注意力。如同贝多芬的音乐序曲一样，时间艺术重视节奏、重视开篇，不可以像文学等语言艺术一样铺垫、绕圈子。因此，往往要把最精彩的内容放在开篇。例如，《舌尖上的中国》开篇即展示了众多中华美食，呈现出各地美食生态图景。《望长城》开头一声呐喊，寻找长城，"声话合一"的现场感展现出电视语言的独特魅力。《藏北人家》则以一组展示藏北环境的空镜头画面开篇，将大自然的壮丽美景真实地展现在观众面前。在现实中，仍有一些作品开篇过于冗长，三分钟内观众还不知道片子要讲述或传达什么内容，画面主旨也不清晰。如若参与评奖活动，评委若不能及时看明白，作品可能就会失去获奖的机

会。而像一些优秀的纪录片如《活着》《雨花台》《超级工程》等，开篇都很简明扼要，直击主题。

二、标题

有人说标题就像一个人的眼睛，像心灵的窗户，能够传递出作品的主要内容。标题是一个作品的有机组成部分，好的标题应该准确、鲜明，具有吸引力和感染力。纪录片的标题是对全片内容的高度概括，是内容的线索，应在开头点明主题。标题字幕作为整个纪录片篇章的眼睛，要醒目，要让观众看清楚。

1. 内容

标题的内容是对作品的高度凝练和展现，要简洁、准确、通俗、明了。标题是对作品内容的概括和表达。比如《跑酷即生活》《瘦西湖上的船娘》《活着》《劫后》《舟舟的世界》《英和白》《舌尖上的中国》《藏北人家》《沙与海》《北方的纳努克》《当卢浮宫遇见紫禁城》等，这些标题都非常清晰、准确地表达了主题。

2. 字数

纪录片标题一般多用单行标题，最多不要超过 8 个字，应简洁凝练，高度概括主题内容。例如，《跑酷即生活》表现的是一个热爱跑酷的青年，如何带领团队坚持跑酷的故事。开始不知道应该起什么名字，当看到初片里主人公说"我没有什么爱好，除了跑酷，生活中没有其他内容""跑酷是我的全部"时，就有了"跑酷即生活"的名字，准确又简练。

3. 字体

艺术作品标题的字体设计，要遵循易读性、鲜明性和艺术性的原则，以提高文字的表意功能和美感力量，增加信息的传播效果。纪录片作为视觉艺术，标题的字体设计非常重要，既要尊重真实、质朴的原则，又要端庄、端正、具有艺术气息。在实际创作中，一般隶体、宋体、楷体被使用得比较多。纪录片标题的字体，要摆正，尽量不要斜侧，这样有一种信息传递的稳定感。比如，纪录片《藏北人家》，片名字体用的是隶书，比较端庄大气，很好地呈现出藏北高原的气质。

4. 字号

标题的字号要得体，大小适中，以免影响信息的传递和观众的观看体验。学生作品经常会出现的问题，就是大标题的字体比较小，不明显，不突出，不能给人留下深刻的印象，甚至片子放完了，片名叫什么都不知道。所以，注意标题字号的大小适度，是非常必要的。

5. 色彩

色彩是影视艺术创作中非常重要的元素。不同的色彩可以给人带来不同的联想和感情，也就是说色彩是有情感和象征意蕴的。比如，红色象征热烈、喜悦、勇敢、坚强等，黄色象征庄重、高贵、辉煌、盛大等，蓝色象征安静、深远、清幽、阴郁等，白色象征简单、坦率、朴素、圣洁等。由于纪录片是一种来源于生活、客观反映生活的艺术形式，要求客观、理性，所以标题的颜色，一般选用纯色或单色，如红、黄、蓝、白、金，不要用五彩斑斓的混合色，

少用浅绿、粉色，否则容易给人留下信息杂乱的感觉，干扰观众对主题的理解。

6. 衬底

纪录片的标题可以放置在一个相关的画面上，也可以放置在黑屏上。如果选择放在一个具体的画面上，则要求画面内容与标题相符。例如，《藏北人家》，衬底画面的内容是远山、草地和帐篷，有藏北高原家园的感觉，河流与毡房紧扣"人家"的主题。

7. 时长

纪录片标题停留在屏幕上的时间，应该以让观众看清楚、记得住为宜。标题是对作品主题内容的概括，具有引导观看的作用，所以要让观众看清楚、看明白、记得住，一般至少停留5至6秒，甚至更长一些。标题不能一闪而过，匆匆忙忙。

8. 位置

纪录片标题的位置，一般放在整个屏幕的正中间。大标题作为一部艺术作品的总概括，一定要放在非常醒目且重要的位置，而不是角落或者看不见的地方。学生作者有时会将大标题放在比较偏的位置，容易导致作品标题不清楚。例如，《藏北人家》《英和白》《舟舟的世界》《彼岸的青春》《我和我的故乡》《摆脱贫困》《无穷之路》《我在故宫修文物》等纪录片，它们的标题位置都比较恰当，居中放置。

9. 字幕

标题拟好了，色彩、字体、字号也都选好了，如果标题的呈现方式不恰当，也会产生不好的效果。纪录片标题的呈现方式，一般要求简单、平静、舒缓，避免采用跳跃或滚动的动态效果，因为纪录片不是综艺节目，也不是少儿节目，尽量不要太花哨。我们所熟知的纪录片作品，都是采用简单的淡入淡出效果，不造成干扰，同时又让人印象深刻，给人留下从容、理性、沉静、含蓄和静谧之美。

第三节 视听化主题

纪录片的主题展开应通过视听语言来呈现，而不是用文字或大段解说讲述主题；要充分发挥画面、声音（即视觉听觉语言）的作用，能用画面、同期声讲清楚，就尽量不用文字解说。

一、深入理解画面语言的特性

只有深刻地理解电视画面语言的特性，才能有效地使用和利用电视镜头。电视画面具有如下特性。

1. 记录性

电视画面是电视节目内容的主要载体，具有直观和形象的特点。即使没有文字语言，电

视画面也能传递基本信息。电视画面具有与生俱来的记录性,拍摄的内容是对所见事物的真实记录。它可以真实地展示人或物的存在方式,包括形态、颜色、状态等;记录人或物的运动方式,包括直线、曲线、速度等;记录人或物与环境的关系,如单独个体或群体等信息。例如,《微观世界》展示了微小昆虫的清晰生动形象。

2. 不确定性

画面语言具有不确定性或多义性。比如,画面中一男一女两个人在低声交谈,二者是什么关系,仅凭画面本身不能确定。我们只知道两个人在说话,而他们之间的关系则需要用声音或文字来确定,如对话的内容或身份的字幕。画面本身含义丰富或不确定,需要声音、文字的辅助,电视语言因此成为一种综合艺术。

3. 选择性

画面要表现什么内容,是一个选择的过程。大千世界,包罗万象,观众看到此处而不是彼处的景物,是创作者选择拍摄的结果。创作者通常根据自己的熟悉度、喜好或主题相关性选择场景、人物、事件进行拍摄。比如,《活着》,记录了四川地震中失去独子的中年夫妻为再生孩子而苦恼奔波的故事。片子开篇画面是妻子拿着孩子小时候穿过的衣服一件件丢进河里,以示纪念。伤心过后,是为了再生一个孩子的持续努力。这个故事比较特殊,反映了人在自然灾害中的无助,通过创作者的选择,观众得以看到地震之后普通人的生活。

二、深入理解景别的含义

景别是指被摄主体在画面中的成像面积,或者说是被摄主体在镜头里呈现的范围。不同的景别具有不同的含义,需要深入理解,才能恰当运用。

1. 远景

远景表现广阔的范围和环境,适合表现人物整体形象或宏大场景。远景具有民主、开放、可选择性,因为画面内容比较丰富,观众可以选择看其中一个,也可以选择看全部,包容性比较大。远景一般用在作品或段落的开头、结尾,起到交代环境的作用。纪录片可以通过远景镜头给观众以身临其境的真实感,或用来表现人物整体形象以及交代故事背景。

2. 特写

特写画面一般用来表现人或物的细节,通常是一种局部的放大,让被摄主体充满镜头,而背景则处于次要位置甚至被虚化。特写画面具有比较明显的强制性和封闭性,可以用来表现人物细腻的内在情感和较深入的形象特征,也可以引导观者的情绪,制造悬念,过渡转场。例如,《幼儿园》《微观世界》《活着》等纪录片中的特写镜头的运用,都起到了增强画面表现力、展现细节的作用,使观众对画面信息产生了深刻的印象。

剪辑时,如果用远景、全景、中景、近景、特写的顺序组接画面,可以给人一种由远及近了解事物的感觉。这种剪辑方式比较规范,但节奏可能比较慢。如果使用两级镜头,也就是全景+特写,省略中间过渡镜头,节奏则比较快。拍摄者应根据作品内容的需要确定剪辑节奏的快慢。

三、运动镜头和固定镜头的运用

运动拍摄是影视艺术中特有的造型手段。它不仅扩大了观众的视野,还通过产生的节奏和韵律给人带来美感。运动拍摄有助于描述事件发生、发展的过程,交代事情的环境、规模以及气氛,给人以真实感。运动镜头可以增加画面的流动感和运动感,但是在使用时要适度,不可以从头到尾都是运动镜头。不要出现没有具体内容的反复推拉镜头,或者反复地左右摇摄,这些都是运用不当的表现。拍摄者需要对运动镜头和固定镜头的特性和作用进行了解。

1. 运动镜头的作用

(1) 表现空间。运动镜头具有描述环境、展示空间的作用。比如,《航拍中国》展现祖国壮美山河、辽阔疆域。《我和我的新时代》的第1集《把成绩写在大地上》,表现全国科技扶贫专家赵亚夫到农村进行实地指导的场景,跟拍他边坐车边回短信、指导农民除草、回答记者问题的过程。镜头是固定的,被摄物体是运动的,窗外是飞逝的田野,一直跟拍到田间,赵老和种植葡萄的农户交流,运动镜头从葡萄架背后转到站立的人们,用摇摄镜头逐一介绍在场的每一个人,展示宽阔空间感的同时,介绍人物,传达和谐、亲切、热闹的气氛。

(2) 形成节奏。运动镜头具有形成节奏,确定风格的作用。纪录片不能全是固定镜头,也不能全是运动镜头,需要在固定与运动之间适当转换,形成比较恰当的节奏感。比如,《苏园六记》用固定镜头介绍园林的花草树木、山石曲水,表现建筑园林的构思和哲学内涵,又用运动镜头表现园林与闹市的关系等,形成动静相宜、舒展有致的节奏感。

(3) 渲染氛围。运动镜头可以抒发情绪、渲染氛围,进行思想情感的表述。在运动中可以实现强化、对比、联想等丰富的情感传达。比如,《微观世界》中对两个蜗牛交缠打斗场景的运动拍摄,通过运动速度和高度的变化,营造出紧张激烈的氛围。

2. 固定镜头的作用

(1) 提供信息量。固定镜头是指摄像机位置固定、景别固定的镜头。纪录片拍摄一般用稳定的中近景镜头展现行为、动作、表情的细节,提供大量准确的信息。比如,《彼岸的青春》中柳林到超市买肉的场景,全景用来交代超市环境、物品、人流等,中近景则让人看清楚肉的价格、柳林看手里的钱包、面部犹豫的表情等。固定中景采访他说,"这里肉便宜一些,有肥有瘦比较合适,蔬菜比较贵,黄瓜200元一根",稳固的中景画面,传递给观众稳定、准确的生活细节信息,具有比较好的真实感。

(2) 创作节奏。固定镜头一般时间比较短,如果几个短的固定镜头连接在一起,就显得信息量比较大、节奏比较快。如果是在一个地方用推、拉、摇、移的运动镜头,则时间比较慢,节奏会放缓下来。

(3) 制造悬念。固定特写镜头可以设置悬念。比如,枪的特写固定镜头出现后,下面就要有开枪的画面,要有呼应。

总之,运动镜头具有高端大气的效果,固定镜头更接地气。气氛营造与落地生根,需要相互依存,相互辉映。因此,运动镜头和固定镜头应按照一定比例使用,既可以传递信息,又可以营造气氛,进而形成恰当的节奏。比如,《香港十年》中运动镜头对餐厅环境的展示,

《微观世界》中运动画面对紧张氛围的营造,《活着》中交代人物生存环境的运用等,都是恰当运用运动镜头的例子。

一般固定镜头和运动镜头的比例为 7 ∶ 3。

10（镜头）= 7（固定）+ 3（运动）

7（固定）= 2（全景）+ 5（中、近、特写）

第四节 同期声的作用

同期声也叫有源音响,是指录自现实生活,并源自电视画面内部形象的客观声音。它包括拍摄画面时同步记录的现场人声或自然环境音,如拍摄对象的叙述、记者的现场提问以及环境的现场音等。同期声具有真实性、权威性、可信性和感染力。在纪录片中,同期声的使用应注意以下几个问题。

1. 内容有针对性

同期声一般包括现场采访同期声和环境同期声等。虽然采访时可能会把所有问题都录下来,但后期剪辑时,不能把全部素材放在一起使用,需要根据具体内容的需要,有针对性地分开使用。剪辑前应该事先听一下采访的内容,选择一段最合适的内容,放在合适的画面段落。应避免让一个人连续讲述过长的时间而导致内容散漫。

2. 分割使用

采访同期声的运用应简明扼要,一次只表达一个观点,短而清晰,分而说之。一次集中的采访素材,可以多次分开使用。每一次使用一般 10～20 秒,一次一个观点。一次最多不能超过 60 秒,以保持信息的精练和观众的注意力。

3. 刻画性格

人物同期声在纪录片中承担重要的叙事功能,人物自己的声音比解说词有感染力。通过运用人物同期声,辅以相应画外音,能有效刻画人物性格,拉近与受众的距离,增强画面的表现力。例如,纪录片《俺爹俺娘》通过情感真挚、朴实无华的人物语言,把爹娘不辞劳苦的一生展现得淋漓尽致,感动了无数中华儿女;纪录片《香港十年》中对人物的采访十分精准、简短,注重普通人在大时代背景下的生活变化;《彼岸的青春》中陈晨的采访同期声,通过谈及喜欢吃水饺、爱洗澡等生活细节,体现出他风趣、乐观的性格。

第五节 解说词的运用

解说词是对电视画面内容的解释、说明和补充。解说词作为纪录片叙事要素之一,在大多数情况下与声音、画面相互配合,共同完成纪录片艺术价值的呈现。解说词具有画面连接、

历史阐释、背景交代、情节叙述、主题升华、情感抒发、意境烘托、气氛渲染等重要作用。

一、纪录片解说词的特点

1. 配合性

纪录片的解说词不是对画面内容的简单重复，而是对画面未能表达内容的补充，所以一般是配合画面进行写作。解说词语言不像散文或总结报告那样，具有内在逻辑性，而是要与画面相配合。单独看解说词，有时显得支离破碎、互不相关，但和画面放在一起阅读或观看，却能理解其意义，具有显著的画面配合性。解说词依附于画面存在，但不是画面的附庸，应该与画面相互配合，相映生辉。比如，纪录片《沙与海》中打沙枣那个段落，画面展示的是刘泽远父子打沙枣、在地上展开毛毯接沙枣、捡沙枣等场景。解说词没有对这些一看就明白的动作再做重复解释，而是介绍打沙枣的背景和沙枣的特性。解说词写道：

刘泽远家门不远的地方，长着几棵沙枣树，是种植的还是自生的，谁也搞不清楚。从来没有人为它浇水，然而这几棵树每年都开花结果。沙枣树耐干旱和寒冷，结出的果实叫沙枣。果实是甜的，又非常涩。

2. 间断性

纪录片是一种视听结合的艺术。对于观看者而言，看和听也是一体的，画面和声音是结合在一起的。但从人对信息的接收程度来看，通过视觉接收的信息量要远大于通过听觉接收的信息量。研究资料显示，人对外部事物的感知80%来自视觉，20%来自其他器官，其中主要是听觉。因此，从这个角度讲，纪录片的解说词不能太长，不能从头说到尾，应与画面配合，要以画面为主，要与画面之间形成互相映照的关系。这也决定了纪录片的解说词具有间断性，单独来看是断断续续的，只有和画面配合才能成为完整的作品。比如，纪录片《中国》第一季第一集《春秋》中，画面是孔子与老子在旷野中见面，解说词紧密配合画面展开叙述，具有配合性和间断性。解说词写道：

那是一个宁静的午后，洛阳城外，阳光透过树梢洒满林间，远道而来的孔丘和他仰慕已久的李耳做了最后一次交谈。

年轻的孔丘滔滔不绝，既慷慨，又坦诚，讲述了他对时下风气的焦虑和疑惑，也表达了他对理想社会的渴望。李耳只是听着，不置可否。

临别时，李耳终于打破沉默，说道：仁人者送人以言。他缓缓地送给孔丘一句话，这段话的意义，直到多年以后，孔丘才会真正领悟。

二人执礼作别。此刻，他们心中都明白，今生今世，这样的会面与对谈很难再有。

3. 通俗性

纪录片是视觉与听觉结合的艺术，而听觉对于接受者而言是一闪而过、不易把握的，这也是人们靠听觉获取信息少于视觉的原因。所以，解说词一定要通俗易懂，避免使用晦涩或容易产生歧义的词汇。因为纪录片的解说词是用来听的，不是用来看的，所以要清楚明白、通俗易懂，才能易听、易记。纪录片解说词一般以字幕的形式出现在屏幕上，以增强视听效果。但通俗性不等于语言平淡直白，通俗同样可以富有韵味。

比如《苏园六纪》中，关于苏州园林的描写非常清楚明白，同时也不失典雅与韵味。第一集《吴门烟水》，开篇的描写尤其优美典雅。解说词中写道：

雕几块中国的花窗，框起这天人合一的融洽。构一道东方的长廊，连接那历史文化的深邃。是一曲绵延的姑苏咏唱，吟唱得这样风风雅雅。是几幅简练的山林写意，却不乏那般细细微微。采千块多姿的湖畔奇山，分一片迷蒙的吴门烟水。取数帧流动的花光水影，记几个淡远的岁月章回。

在介绍苏州作为园林城市的起源时，文本既通俗易懂，又不失文采。解说词中写道：

苏州城是不是园林城市，只看一眼这些立在街头的路牌就清楚了。世界文化遗产名录中所列入的拙政园、留园、网师园和环秀山庄就散落在苏州城的不同角落。苏州人的园林情结暂且按下不表，园林已融入了自己的家乡情，三两句说不清。外地人到苏州，更是必须到园林里看一看。看一看是不是像一些介绍所说的，拙政园真是那般阔大，留园真是那般精致，网师园真是那般小巧，还有环秀山庄的叠山，手段真是那般的高超。门票虽然涨了点价钱，但园林还是一定要看的，不然这趟苏州就算白来了。在许多人的眼里，没有园林，苏州便不是苏州了。

二、纪录片解说词的类型

1. 以解说词为主的纪录片

以解说词为主的纪录片，如格里尔逊式，它采用的是"解说+画面"的模式。纪录电影在诞生初期处于默片时代，包括弗拉哈迪1922年的《北方的纳努克》，也是默片，只有音乐，没有解说声，也没有同期声。人们看到纳努克对着镜头笑，却听不到他的笑声。但是，在1929—1931年短短3年的时间里，电影的本质发生了巨大改变，实现了技术上的飞跃。1929年，格里尔逊的《漂网渔船》问世，此时声音已经作为一种新兴技术被创作者热爱并大胆尝试。1930—1933年英国纪录片运动兴起并蓬勃发展，正处在声音的力量被普遍认知的时代。作为善于运用新技术来关注社会现实的格里尔逊，充分认识到声音的作用，并在创作中很好地加以运用。他创造了解说声+音乐+画面的模式，较之只有画面的默片，有声时代的纪录片更加生动。画面提供视觉感受，解说声提供听觉感受，并能更直接、更全面、更准确地表达创作者的意图，再与音乐相结合，可以起到更形象、生动的宣传教育效果。1934年格里尔逊指导创作的《锡兰之歌》，在声音运用上得到了广泛认可和赞美。为了衬托无与伦比的美景，执行导演瑞特引用了罗伯特·纳科斯1680年的游记文章，使语言与画面紧密相连。

解说+画面的格里尔逊式纪录风格，从中国电视纪录片诞生之日起就一直相伴至今。在这个过程中经历了两次大的高潮，第一次开始于20世纪50年代，止于20世纪80年代末，长达30年。第二次高潮开始于2000年，一直延续到现在。

第一个解说词高潮时期是20世纪60年代，此时的中国纪录片重视解说词的宣传教育功能，风格主观且煽情。1965年陈汉元等人创作的《收租院》最为典型，解说词文采飞扬，又充满感情。《收租院》创作者把当时所能用到的艺术手段都尽可能充分地调动起来。解说词通过拟人、比喻、象征、排比等修辞手法，生动形象地描述了收租的情景和佃农的心情，感人至深。例如，"租债比山高，压断穷人腰，地主手里算盘响，佃户头上杀人刀"等文学性、诗化的语言，经过著名演员铁成、赵培、梁文等人的朗诵，更具情绪感染力，后被编入中学语文课本，

开创了文学性解说词脱离屏幕独立成文的先河，对后来的纪录片创作产生了深远影响。

第二次解说词的高潮是 2000 年以后。如果说格里尔逊的纪录理念与风格在中国的第一次高潮主要侧重于对其宣传教育功能、解说＋画面模式的认同与契合，那么第二次高潮则侧重于对其"创造性处理"的借鉴与发展，呈现出中立化、故事化、客观化的特点。进入 21 世纪，中国的电视纪录片变得更加自信，无论是宏大题材还是历史文献纪录片等，都尝试采用故事化叙述风格。比如，系列纪录片《大国崛起》通过"细节"讲述历史故事，通过故事化叙述揭示历史内涵。这些连接历史和现实的"故事"具体而形象，在心理上拉近了受众与接收信息的距离，营造了适合接受的传播氛围。解说词挖掘了一幅油画、一碗豌豆、一座灯塔、一种香料背后的故事，成为叙述历史与现实的纽带，也成为故事讲述者。例如，解说词讲述荷兰人崛起的故事，从现实生活中处处可见的银白色"鲱鱼"开始，"荷兰渔民的一把小刀，将一种人人都可以染指的自然资源，转化为荷兰独占的资本。直到今天，许多荷兰人在食用鲱鱼时，仍刻意保持着这种几个世纪前形成的饮食习惯，鲱鱼被去除内脏之后，不经过任何烹调，直接提着鱼尾一口吞下"。此时的画面是生活在今天的荷兰人加工鲱鱼、吃鲱鱼的情景，将遥远冷寂的历史通过"鲱鱼"故事解说，变成可知、可感、可触摸的实实在在的生活。

现实题材纪录片《舌尖上的中国》也通过解说词讲述美食背后的故事，传播中国文化和中国价值。解说词中描述了单珍卓玛母女在找到松茸之后，又小心翼翼地用地上的松针覆盖菌坑，以保护菌丝不被破坏，为了维护自然生态平衡，藏民们恪守山林的规矩。冰湖里捞鱼，捞上来的都是大鱼，因为他们用的是大网眼，只能捞 5 年以上的大鱼，小鱼还要继续生长，不会赶尽杀绝。此外，还有在屋顶上种菜的贵春、每隔三天骑三轮车到县城卖馍的老黄、烈日下每天给芋头浇水的老夏等，解说词用客观中立的语言，讲述中国普通百姓的生活故事，展示了中国人的生存智慧及精神面貌。

这类纪录片一般先写解说词，然后依照解说词内容，去寻找和拍摄画面。这种方法的局限之处是容易使画面缺少连贯性及逻辑性。有时画面没有解说词的补充，观众会看不懂。不能把解说词放在一个孤立的位置，画面和解说词之间必然是相互补充、相互成就的关系。在纪录片解说词的写作过程中，不再提倡将解说词写成文学范文，或在使用时割裂画面的逻辑。

2. 以纪实画面为主的纪录片

以纪实画面为主的纪录片，如弗拉哈迪式。适度地运用解说，解说词中立客观，注重戏剧性营造。世界上第一部纪录片《北方的纳努克》问世时，还没有声音出现，所以是默片，但是弗拉哈迪用字幕的形式进行适度解说，充满故事性和趣味性。弗拉哈迪是一位会讲故事、爱讲故事的人。这一点在《北方的纳努克》中得到了充分体现。他的字幕简洁而充满故事悬念，他会在纳努克造好冰屋之后，打出字幕"且慢，还有一件事。"镜头是纳努克来到冰面上取冰，这是干什么？一个悬念产生，当他把冰块扛回来，嵌在冰屋上做透光窗子时，人们会心一笑，由衷为纳努克的聪明而赞叹。埃里克·巴尔诺（Erik Barnouw）在《世界纪录电影史》中对弗拉哈迪的故事性表现给予了充分肯定，认为弗拉哈迪完全吸收了故事片的手法，将其运用于非虚构的题材，既保持了戏剧性场面的感人力量，又将其与真实的人物结合在一起，不仅改变了技术，也改变了观众的观赏习惯。

中国纪录片从 20 世纪 90 年代开始出现弗拉哈迪风格的纪录片，如 1991 年康健宁拍摄

的《沙与海》，主题是表现边缘地方人们的生活和尊严。《沙与海》的声音更加丰富，除了音乐、音响之外，还有解说词声音。因为时代的发展，这相当于默片时代《北方的纳努克》的字幕，起到介绍人物、交代情节、抒发情感、升华主题的作用。《沙与海》的解说词理性、客观，平淡中透出深刻。比如，在介绍渔民刘丕成的时候说，"生活像被海浪推着走""除天气预报，外面的生活对他们无关紧要"，是对常年生活在海上的渔民生存状态的真实写照。片子最后一句话，最具哲理性，也最令人印象深刻："人生一辈子，在哪儿活都不是一件容易的事。"解说者声音淳厚，带着一丝思索，既通俗易懂，又具深刻内涵，给人以无限回味，起到了升华主题和启人思考的作用。

20世纪90年代，中国纪录片领域出现一大批优秀作品，如王海兵的《藏北人家》《深山船家》《回家》，陈晓卿的《龙脊》《远在北京的家》，孙增田的《最后的山神》《神鹿呀神鹿》、江宁的《德兴坊》、张以庆的《舟舟的世界》等。这些作品通过客观中立的解说词，讲述了人物故事和作品主题。题材内容多聚焦于平凡人、普通人甚至边缘人的生活，体现了鲜明的人文品格与人文关怀，表现手法追求理性客观、质朴自然。

2011年1月1日，中国第一个纪录片专业频道CCTV-9开播，以高品质节目赢得了观众的认可。2011年10月CCTV-9面向全国招标，以《活力中国》为题，推出了一系列现实题材纪录片。2012年2月28日，央视纪录频道（CCTV-9）在北京举行了"活力中国"招标首批成果发布会，14部由社会制作机构承制的现实类题材纪录片亮相现场，得到了业内专家的积极评价。《活力中国》首播14部作品，每一部都采用纪实画面+解说词的形式，讲述普通人的故事。解说词以事带人，以人带故事。比如，《与梦想同在》《大家怎么了》《爆笑丸子》《关山飞渡》等作品，都具有明显的事件性，本身就是在跟拍一件有悬念、有戏剧冲突的事情，中间会发生什么？他们表现怎么样？最后有没有成功？都是观众想要知道的，也是拍摄者要努力呈现的。其中，《与梦想同在》中的胡彦斌作为上海队队长，组建梦想合唱团参加公益募捐演出比赛，经历了招募人员、选曲、编舞、排练等一系列艰难过程，以及公益活动与公司利益冲突、参赛队员临阵退出、名次下降、临时换曲、跨年演唱会途中遇车祸等一系列突发事件与意外的考验，但是他们坚持住了。在这样一个充满悬念与变数的事件讲述过程中，人物的乐观、坚定、爱心、奉献等精神气质得到了彰显与展现。

对于没有明显事件性的生活与人物，创作者也尽量用解说词讲故事的方法，提升视觉传播效果。例如，《我是老李》《非凡小丑送花记》《梦想照进现实》《我为汉服狂》等作品，解说词采用倒叙、插叙、分叙等叙述手法，提出问题，设置悬念，营造故事，将人物过去的经历与现在的生活及未来打算、可能遇到的问题等有机连在一起，使看似平凡的生活变得波澜起伏、精彩纷呈。在《我是老李》中，农民导游李世喜为什么会这么打扮？什么契机让他成为导游？面对出现的竞争局面他将如何应对？在尊严与财富面前他将如何选择？伴随一个个问题的设置与解答，人物的性格、追求、困惑与想法，也一一展现。故事化讲述，使深潜于平凡生活背后的本质、哲理与思考，以鲜活生动的形式呈现在受众面前。

这类纪录片，一般先剪辑出想要表达的画面内容，再写解说词进行完善和补充。先剪画面，在必要的地方标注解说词的内容，然后对照画面写解说词，这种方法效率比较高。

3. 依赖画面和同期声的纪录片

比如，"直接电影"风格，通常不用解说词。通篇没有一句解说词，但有时为了帮助观

众理解影片，可能需要适当的字幕解释。"直接电影"不干扰、不介入的拍摄原则，使创作者放弃使用解说词，单纯依靠画面和同期声进行叙事。这种手法有助于保持事件本身的真实性，使影片更具有可信性和说服力。纪录片大师弗雷德里克·怀斯曼曾表示，"使用旁白让我觉得像个三岁的孩子，而且是笨孩子。要使一部影片产生影响，必须把观众当作成年人，应该有自己独立思考问题的能力。纪录片不应该把发生的事情简单化，你拍摄的事件是复杂的，不可能用解释来完成。""直接电影"力求通过不加解释的生活本身，展示人类行为的丰富性和复杂性，表达对社会及人类精神世界的深刻思考。

这一点对后来的纪录片导演产生了很大影响，成为许多纪录片导演奉行的准则。在中国20世纪90年代的独立纪录片领域，导演们进行了有效的借鉴与吸收。吴文光、段锦川、蒋樾等导演通过《流浪北京》《彼岸》《八廓南街16号》等纪录作品，表达了自己对社会的理解，以及对人生意义与价值的思考。《八廓南街16号》是段锦川在1996年用半年多时间拍摄的纪录片，完全是由一架几乎"隐身"的摄影机拍摄而来。这部作品不仅是段锦川多年对西藏深入研究的成果，而且在风格上也应该是"直接电影"在中国的一次成功的实践。影片以八廓街的居委会和派出所为背景，段锦川没有选择拍摄常见的天空、老鹰、布达拉宫，而是视角平视，完全关注西藏人的整体生存状态。片子开头是一场会议，讨论藏历年期间的注意事项，镜头捕捉了发言者与听众、讲述与倾听的互动。虽然与会者各具姿态，但每个人都只在段锦川的镜头中充当过客。之后是接连不断的民事问题：商店被盗后老板的埋怨、老人被子女欺负后的牢骚、小偷在接受审问时的胆怯交代、两个妇女之间的争执、对"问题少年"的批评教育，林林总总。事件间似乎是缺乏直接的联系，每个事件导演也没有深入挖掘，比如受欺负的老人要搬家，他和女儿间的争吵，对于别的电影来说，这该是出彩的地方，但在这里，这些情节是由人口述出来的，而老人最后究竟如何了未作交代。但这并不影响此片对西藏人原生状态的充分展示。整个片子给人一种顺水推舟的感觉，生活本身赋予了人物以色彩，赋予事件以戏剧性，导演并未进行任何可见的干预。

三、纪录片解说词的作用

1. 叙事功能

纪录片是叙事的艺术形式。但事件的来龙去脉，所涉及的时间、人物、地点等基本背景和事实，有时难以用画面完全呈现。为了避免画面解释的偏差，叙事便成为解说词的基本功能。解说词可以让纪录片的叙事故事化，故事情节化，情节细节化。它可以通过故事把一个个镜头串联起来，从而引发观众的兴趣，提高纪录片的吸引力。比如，《舌尖上的中国》第一集的开头，解说词这样写道：

中国拥有众多的人口，也拥有世界上最丰富的自然景观。高原、山林、湖泊、海岸线，这种地理和气候的跨度有助于物种的形成和保存。任何一个国家，都没有这样多潜在的食物原材料。人们采集、捡拾、挖掘、捕捞，为的是得到这份自然的馈赠。穿越四季，我们即将看到美味背后，人和自然的故事。

在这一段解说词中，创作者通过解说词将一个个画面串接在一起，为观众提供了丰富的信息，并在最后设置悬念，吸引观众继续观看。

2. 结构功能

纪录片的画面通常是生活的一些片段，很难构成完整的意义或情节，需要解说词加以串联，从而获得逻辑上的连贯性，使画面连接变得自然且富有内涵。比如，纪录片《苏园六纪》中关于塑造园林的历史演变，用解说词进行串接，推进了作品内容的展开，展现了其结构功能。苏州园林的历史，从宋代、明代到清代，逐一叙述。解说词写道：

历史的织锦织到了宋代，特别是织到了苏州这一段，便特别精细起来，因为它不仅织进了宋词的花草，织进了宋诗的田园，而且还织进了苏州的私家园林。

到了明代，苏州园林的发展进入了一个极盛时期。据《苏州府志》记载，明代苏州府有大小园林271处，著名的拙政园、留园、艺圃、天平山庄等园林，都建于这一时期。此时，苏州文化艺术的天空，出现了一抹绚丽的霞光。这就是与兴盛的昆曲、繁荣的话本所同时发展的吴门画派。著名的画坛明四家——沈周、文徵明、唐寅与仇英的独特画风，也被直接或间接地运用到造园艺术之中。据记载说，文徵明就参与了拙政园的设计。至今，在拙政园的入口之处，还有一株文徵明手植的紫藤，历四百余载，这株紫藤老干盘根，阅历深厚，已亭亭如盖矣。

进入清代，苏州的园林建造达到了新的水平与规模。怡园、耦园、环秀山庄、曲园、听枫园、鹤园、畅园等，都是那时的作品。人们常说，苏州的私家园林兴于宋元，盛于明清，经明清两代的发展与完善，苏州的园林艺术更臻成熟，进而形成了精深的造园体系、丰富的园林内容、深湛的园林艺术，并成为中国古典园林的杰出代表。

3. 抒情表意功能

纪录片是对现实客观世界的反映，但同时也是创作者对世界感知的一种表达。这种表达可以通过画面与声音的结合来实现。声音包括同期声和解说词声音。因此，解说词具有抒情表意的功能。比如，《苏园六纪》不仅介绍苏州园林的历史发展和造园特点，也表达了历代文人对苏州园林的眷恋和故土情怀。解说词写道：

古韵悠悠的苏州城，是唐诗的故土，也是宋词的家乡。更有众多的吴文化的中坚人物，生于斯，长于斯，终老于这一派软水温山。值得一提的是其中的一些文人，除了留下了丰厚的著述与作品，还和苏州的园林结下过不解之缘……

如果说作品是生活的拓片，那么，这些拓片则是含义悠长的。它恰像诗人出于对家乡的无限眷恋，才在那乌黑的青丝之中渐渐生出的根根白发。正因为置身于吴门烟水，诗人的灵感之舟才划入了中国诗歌的河流。

4. 提炼升华功能

画面本身是多义的、内涵复杂的，而解说词能够明确意义，提炼和升华主题，凸显画面的内涵。比如，《苏园六纪》用解说词对苏州园林的精神特质和文化价值进行概括提炼。解说词中写道：

唐宋以降，明清的富贵权要和发达了的文人名士，将先秦时代哲人们对生命本义的发现，转化为享受生命的实践，并做到了生活地域、生活环境与生活质量的高度融合。就其本质而言，园林是下野的、有钱的、有文化的人物与下层的、没钱的、有才智的工匠所共同合作的结晶。绵绵吴中大地，恰恰以物阜丰厚、以草木华滋、以文风鼎盛、以艺匠技巧，为培植苏州园林这株华夏文明里的风雅之花，提供了温湿润润的良田沃土。

四、解说词写作

1. 多使用解释性语言

电视纪录片作为语言艺术的重要组成部分，解说词在其中发挥着举足轻重的作用。特别是现实生活中的一些抽象性的事物，如人物身份、年龄、职业等信息难以精确地通过画面表达出来时，可以利用解说词的文字表达进行形象化的补充，便于观众理解。

纪录片《舟舟的世界》之所以能够获得较大成功，除了精美的画面和真实的生活细节外，还有一个关键就是该纪录片运用了大量的解说词。这些解说词向观众展现了主人公舟舟的形象尽管先天智力发展不全，可舟舟内心仍旧保留着孩童的淳朴和天真。

2. 少使用描述性语言

纪录片解说词也需要与电视画面进行有效结合，不能过于冗长。一些能用画面语言呈现给观众的元素，如人物情绪、状态、表情等，要尽量少用解说词进行解说，并注意保持解说词感情色彩的客观中立。例如，应减少使用"他激动地说、他兴奋地走、他豪迈地跑"这些对人物情绪的描述性语言。

3. 拉近距离

纪录片解说词的重点是对情感的表达，因此编写人员需要对解说词进行深入的了解和研究，以便更好地把握解说词中情感的起伏。解说词应从时间上、距离上、心理上拉近与观众的距离，把握与观众产生情感共鸣的关键点。

即使是过去的事也要从现在的角度去讲述，如《香港十年》向我们展示了香港回归后的变化与不变；别处的事也要从这里的角度写起，如《藏北人家》生动地表现了藏北地区人民的生活状态，通过画面与解说词的相互配合，实现了"视"和"听"的完美融合。

电视画面具有即时性，所展现的是现在时态。在建构历史影像时，要找到历史与现实的关联，把历史变成现在。例如，纪录片《雨花台》选取了三十三名牺牲于雨花台的烈士的故事，从烈士曾经读书的学校开始，展现了青年烈士的勇敢和担当，对当下的青年人产生了很大的触动。

4. 从具体写到抽象

解说词可以把具体个体升华为普遍意义。比如，《藏北人家》中描述了牧民忙碌了一个早晨，从奶中分离出酥油。酥油不仅是牧民用来抵御恶劣气候的重要食品，也是祭祀和生活用品，牧民们十分珍惜酥油，往往把酥油视为财富的象征。措纳家一年大约能生产50～60公斤酥油，除了交售少量给政府外，其余归自己支配。

5. 从事实写到理念

解说词还可以从具体事实升华到抽象理念。比如，《藏北人家》中写道：天边出现曙色。挪佳来到帐篷的一角，这里是他们每天祭神的地方。在一个简易的香炉上，放上几块牛粪火，盖上松枝，再撒上一点儿糌粑面，一股淡淡的香味便弥漫在草原清晨的空气中。这是藏北牧民特有的一种祭神方式，他们用这种方式来祭奠自然和神，祈求这一天平平安安地过去。

通过这样的描述，解说词把远方的景象变成了"这里"，让观众感受到那份神圣与宁静。

第六节 剪辑的原则

剪辑是影视艺术制作过程中的一个重要环节，也是影视艺术内容的最终呈现形式。剪辑可以创造出节奏、场面和情绪。剪辑的作用是准确鲜明地体现作品的主题思想，需要遵循一定的剪辑原则和规律。

一、基本原则

纪录片作品的剪辑要展现人物的性格特征，提炼和升华主题内涵。在素材中应提炼出一条主线，并用细节加以充实。同时，应每隔2～3分钟设置一个情绪点，以吸引观众的注意力。剪辑还应遵循凤头、猪肚、豹尾的结构规律，即开头精彩，中间丰富，结尾有力或令人回味无穷。

此外，剪辑也要遵循画面的基本组接逻辑，如"动接动"和"静接静"等画面剪接规律。在确定剪接点时，要保证前后镜头中的主体在剪接点上运动状态的一致性，或者拍摄方法在运动状态上的一致性。选择不同镜头中动作姿态的造型、节奏类似的部分作为剪接点，以实现和谐的转换。

1. 动接动

"动接动"指在运动镜头中或人物形体的动作中切换镜头。例如，前一个镜头是摇摄，在未摇定时切换到另一个摇摄镜头上，而且摇摄的方向和速度接近，这样衔接起来的效果就比较流畅。观众会随着镜头的摇动，自然地从一个环境或景物过渡到另一环境或景物。"动接动"更多地用于人物形体动作的切换。例如，人在发怒时拍桌子的动作，在电影里往往就是上下镜头的剪接点，即前一个镜头手举起，后一个镜头往下拍。

2. 静接静

"静接静"指在一个动作结束后或在静场时切换镜头，切入的另一个镜头又是从静态到动态。"静接静"多用于转场，即上一场结束在静止的画面上，下一场又从静止的画面开始。"静接静"可以省略不必要的过程，这种技巧在紧凑剪辑中常见，即同一动作内容可以通过镜头的转换来省略其间不必要的过程，同时保持动作的连贯性和流畅性。

二、转场技巧

转场是影视制作中用于表现空间或时间变化的重要技巧。通过熟练运用特技软件，可以在画面过渡中插入有技巧的转场效果。而在后期编辑中，为了实现画面之间的自然衔接，也需要使用无技巧转场。这则需要创作者们了解画面规律，合理运用一些过渡画面，如特写镜头、空镜头等。

1. 相似性因素转场

利用事物之间的相似性关联进行转场。在上下镜头之间寻找相同或相似的主体形象，如

物体形状、位置、运动方向、速度、色彩等方面具有一致性等，以此来达到视觉连续、转场顺畅的目的。例如，上一个镜头是在果园里采摘苹果的近景，下一个镜头可以用挑选苹果的特写，然后将场景换成农贸市场，展现苹果的价格和销售情况，实现场景从果园到农贸市场的转换。这样的转场技巧巧妙地运用上下镜头的相似关联，减少了视觉变动元素，符合人们逐步感知事物的规律。

2. 承接因素转场

利用因果关系等承接因素进行转场。例如，上一个镜头是射击的画面，下一个镜头就可以是被打中的靶子。投篮也是如此，上一个镜头是投篮镜头，下一个镜头可以是篮球进入篮筐的画面，也可以是篮球落地的画面。

3. 遮挡转场

遮挡是指镜头被画面内某种形象暂时挡住。比如，上一个镜头是人走在大街上，前景闪过的汽车，可以在某一瞬间挡住其他形象，下一个画面可以换成另外的场景，如咖啡馆内部。当画面中的形象被遮挡或完全遮挡时，一般也都是镜头的切换点，可以用来表示时间或地点的变化。

4. 声音转场

通过音乐、音响、解说词、对白等声音元素与画面的配合实现转场。利用解说词承上启下、贯穿上下镜头的意义，是电视编辑的基础手段之一，也是转场的惯用方式。剪辑时，可以利用声音过渡的和谐性引导观众自然地转换到下一段落，如声音的延续、声音的提前进入、前后段落声音相似部分的叠化。声音的吸引作用，弱化了画面转换、段落变化时的视觉跳动。比如，火车笛声进入，下一个画面就是一列火车。

5. 主观镜头转场

主观镜头是指按照人物的视觉方向所拍摄的镜头。用主观镜头转场，是按前后镜头间的逻辑关系来处理场面转换问题，它可用于大时空转换。比如，前一镜头是人物抬头仰望，下一镜头可能就是所看到的场景，甚至是完全不同的人或物，诸如一组建筑，或者远在千里之外的父母、家人等。

6. 空镜头转场

空镜头转场指的是用没有文字说明的场景，如田野、天空或驶过的汽车来实现转场。这种转场方式的功能是描写人物心理，渲染气氛，提供情感表达空间，以及表现时间、地点、季节的变化，以满足叙事的需要。例如，群山、河流、田野、天空等，这些镜头转场，既可以展示不同的地理环境、景物风貌，又能表现时间和季节的变化。

【知识拓展】

在纪录片创作中，首先，在选题上要选择有价值、有特色、可进行实拍操作的题材；其次，要选取有准备、有创意、有独特视角的角度进行拍摄；最后，剪辑工作作为对纪录片素材的再创作，应当从众多素材中选取有节奏、有高潮、能吸引人的剪辑点进行剪辑。

纪录片通过对事物的敏锐观察，对生活的深刻感悟，对社会的深度洞察以及对人生的理性思考，揭示出一种超越现实的普遍意义和永恒价值。它用镜头穿越历史、记录变迁、引发观众的思考，用镜头书写人生、描绘世界、表达情感，也用镜头记录着生命之间的真诚对话。

镜头剪辑范例示意表：《我和我的新时代》第一集前5分钟

镜号	景别	拍摄方式/镜头运动方式	画面内容	时长	同期声/采访
1	中景+特写	仰拍/摇镜头	葡萄种植园里葡萄架上的葡萄	3秒	插入人物声音
2	中景	固定镜头	葡萄种植园中葡萄架下一群葡萄种植户与赵老在手机上直播	2秒	同期声：友友们，大家好
3	近景	固定镜头	四季春农业园种植户与赵老对着手机打招呼	3秒	同期声：我是镇江世业洲四季春农业园
4	特写	固定镜头	手机直播画面	3秒	同期声：今天我们请到了赵老
5	近景	固定镜头	四季春农业园种植户与赵老对着手机打招呼	2秒	
6	中景	拉镜头	赵老在教授农户们如何种植葡萄	3秒	画外音：我第一次见到赵老
7	近景	固定镜头	采访戴庄村党委副书记王忠立	4秒	采访：真的就像是我们自己家的老爷爷一样亲切
8	近景	固定镜头	采访戴庄村桃子种植农户彭玉和	4秒	采访：戴个眼镜，戴个帽子，满田跑
9	近景	固定镜头	采访戴庄村生态农场种植户彭玉红	6秒	采访：有一点时间他就过来，累得甚至吃不消，前心贴后胸，整个全是汗
10	近景	固定镜头	采访戴庄村水稻种植户杜中志	6秒	采访：他把技术慢慢地传给我们，现在我们收入一年比一年增加
11	近景	固定镜头	采访戴庄村桃子种植农户彭玉和	5秒	采访：他说你们挣到钱了，我比吃什么都香，比什么都高兴
12	近景	平移运动镜头	赵老行走在稻田里	3秒	赵老画外音：我叫赵亚夫
13	特写	平移运动镜头	赵老行走背面的手部特写	2秒	赵老画外音：是农业科技工作者

续表

镜号	景别	拍摄方式/镜头运动方式	画面内容	时长	同期声/采访
14～15	近景	固定镜头	赵老指导农户种植	5秒	赵老画外音：为农民提供科技服务，已经有60个年头了
16	全景	固定镜头	赵老在水稻田里与农户商讨种植技术	2秒	赵老画外音：帮农民做一点事情
17	近景	固定镜头	赵老观察水稻长势	3秒	赵老画外音：帮农业做一点事情
18	近景	摇镜头	赵老瞩目远眺水稻田	3秒	赵老画外音：只要干得动，继续干到底
19	全景	航拍	画幅从赵老背影，到大片农田	3秒	

第七节 作品分析：《"她"的校服》

相同的素材，如果采用不同的剪辑方式，或者选择不同的素材片段进行组接，会形成不同的主题方向和风格特点。学生创作者，经常因为剪辑方法的不同而剪辑出不同的版本，也会在剪辑过程中不断探索新的表现方式。获奖作品《"她"的校服》，在剪辑方面就具有许多亮点。

一、作品信息

片名：《"她"的校服》
时长：7分钟
编导：乔恩婷、辛舒、方泊元、王璐明、王霞
所获荣誉：荣获2022年江苏省第八届江苏省科普公益大赛三等奖。

二、主要内容

本作品主要展现了不同年代女学生校服的演化。毕业季的临别钟声唤起了学生们对于校服的深厚感情，曾经被排斥厌倦的单调样式也因回忆而变得珍贵。作品收集了近代中国女生校服变迁的照片，通过一个女生向朋友展示她的相册，两人一起讨论女生校服设计的变化，感受这些变化所体现的形制特点和时代背景。

纪录片《"她"的校服》的截图如图7-1～图7-3所示。

图7-1 《"她"的校服》截图.1

图7-2 《"她"的校服》截图.2

图7-3 《"她"的校服》截图.3

三、主要特点

1. 设定讲述者角色

本作品受纪录片《国家相册》的启发比较多，通过老照片来探索社会变迁和审美变化。选择女生校服作为主要表现对象，不仅具有很强的视觉冲击力，而且反映了不同时代人们的审美观念。通过设定两位当代大学生对过往女生校服的好奇与探索，作品巧妙地将历史与现实相连接，生动地展现了不同时代学生的精神面貌，同时折射出不同时代社会的整体风貌。

2. 特技串接历史资料

影片主要以对照片的动态展示为主，按照时间顺序，展开了中国女生校服从20世纪初至21世纪近100年的发展变迁。解说词重点介绍了校服形制的变化特点，并与历史背景相结合，揭示了变化背后的原因。在剪辑手法上，尝试对照片进行三维动画的特效处理，用现代技术展现历史变化，使其更具有视觉的动态效果。

3. 双人解说

在解说词方面，采用了两位女生对话的形式，打破了单一声音的单向叙述模式，变成两个人之间的双向对话。两位当代女大学生，怀着好奇心和爱美之心，对相册中的照片进行聊天式讨论。在对话中，相册的拥有者因对校服史更了解而对同伴进行科普，同时也是在向观众展开介绍，有较强的代入感。此外，因为采取对话聊天的方式，解说词相对口语化，使得校服所能够折射出的性别与美的深刻内涵得以通过普通女生的视角随口感叹而出，既深入浅出，又避免了过于沉重和枯燥的理论探讨。

这部作品的选题聚焦于创作者自己的同龄人和身边人，表现了他们所熟悉的群体和故事，因此更具现实意义。同时，这样的选题也具有一定的创作难度。值得肯定的是，创作者能够以清晰而流畅的思路呈现主题，以及主要人物和事件，体现了他们较强的观察力、思考力和表现力。

1. 什么是同期声？其作用有哪些？
2. 纪录片解说词的特点是什么？
3. 解说词的作用有哪些？

实训（一）

1. 实训内容：选择一部经典纪录片作品进行重新剪辑。

2. 实训步骤：

（1）选择并确定一部经典纪录片作品的一个段落。

（2）确定重新剪辑的内容价值及结构。

（3）剪辑成新的段落，并进行比较分析。

3. 成果评价：课上展示，教师点评。

实训（二）

1. 实训内容：选取一部纪录片作品的任意5分钟内容，进行分镜头梳理。

2. 实训步骤：

（1）确定纪录片作品并选取其中5分钟内容。

（2）梳理成分镜头表格，包括序号、时长、运动或固定、景别、角度、画面内容、解说词、同期声、音乐等。

3. 成果评价：教师课后审阅，课上点评。

分析篇

"熟读唐诗三百首,不会作诗也会吟",这句话对于纪录片创作同样适用。多分析和鉴赏国内外的经典纪录片作品,可以让我们从中领略选题、主题、表现方法的可借鉴之处,有助于提升我们对纪录片的审美感悟。这不仅有助于我们掌握具体的操作技巧,更让我们理解背后的道理和蕴含的哲理,知其来处,知其所以然。

第八章

国外经典作品分析

学习要点及目标

了解《北方的纳努克》《夏日纪事》《早春》《柴米油盐之上》的创作特点及其借鉴意义。

纪录片自 1895 年诞生以来，就像一条奔流不息的大河。无论是中国的纪录片还是其他国家的纪录片，都是组成这条大河的溪流。它们的发展和流向，离不开世界纪录片整体潮流的影响。对世界纪录片的学习与鉴赏，有助于我们理解中国纪录片的风格与世界纪录片理念的相互联系及传承脉络，也有利于我们辨识中国纪录片的形态价值与审美趋势，从而进一步促进中国纪录片创作的繁荣与发展。

第一节 《北方的纳努克》

《北方的纳努克》（见图 8-1）作为世界上第一部纪录片，至今仍然具有不可替代的地位和深远的影响。它的选题意义、内容价值、拍摄方式、镜头语言以及对世界纪录片创作的影响，都值得我们深入探究。

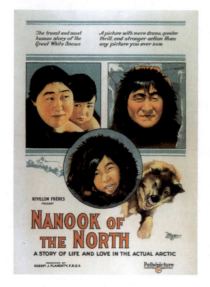
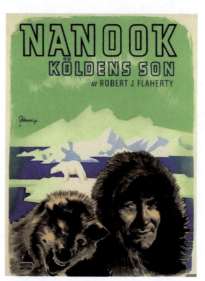

图8-1 纪录片《北方的纳努克》剧照

一、创作背景

被誉为"世界纪录片之父"的美国纪录片大师罗伯特·弗拉哈迪，在 1922 年创作了世界上第一部真正意义上的纪录片《北方的纳努克》。作品聚焦于遥远且即将消失的爱斯基摩人（因纽特人）的生活，从此"边缘"题材成为弗拉哈迪以后所有作品的选题方向，也对世界纪录片创作产生了深远影响。这和他的创作原则有关，他发现了现代文明的丑陋之处，痛心的同时，他又把目光移开了，让心灵在遥远的未被污染的远方获得了一份安静和安宁。所以，弗拉哈迪通过拍摄纳努克与海豹的搏斗、少年与鳄鱼的斗争以及和谐美好的家庭生活，记录了即将消失的文明，为人类学家提供了研究素材，同时也开创了人类学纪录片的类型。此后，不同国家、不同时期，这种具有人类学价值的影片不断出现，直到今天。20 世纪 90 年代，中国出现了《沙与海》《藏北人家》《深山船家》《回家》《三节草》《龙脊》《最后的山神》等一大

批关注底层边缘人群或"老、少、边、穷"题材的优秀纪录片作品。弗拉哈迪的纪录片拍摄理念穿越70年的时空,在中国大地上落地生根,是时代发展的必然,呈现出中国独特的时代特色和印记。

世界纪录片之父罗伯特·弗拉哈迪是一位热爱自然、喜欢探险、具有浪漫情怀的人。在偶然接触到纪录电影之后,他深深迷恋并钟爱一生。纪录电影不仅让弗拉哈迪声名远播,更使他的名字辉耀史册。

1910年,对弗拉哈迪来说是改变一生的重要时间节点。这一年他遇到了来加拿大修建铁路的威廉·麦肯齐爵士,正是这位爵士给了弗拉哈迪接触爱斯基摩人的机会,也才有了创造纪录电影《北方的纳努克》的可能。麦肯齐爵士派弗拉哈迪前往北冰洋边缘的哈得逊湾,考察是否有矿藏。1913年第三次前往时,麦肯齐爵士建议弗拉哈迪带一架摄像机,让他把那里的奇特民俗、珍奇动物拍回来看看。就是这个建议,使弗拉哈迪从此爱上了纪录片。出发前,弗拉哈迪特意前往纽约州学习了三周的电影拍摄技术。通过不断拍摄爱斯基摩人的生活,使弗拉哈迪对纪录电影的热爱与日俱增,甚至忘记了自己作为矿石勘探员的身份,而拍摄一部自己满意的纪录片成为他当时最大的梦想。

世界上第一部真正意义上的纪录片《北方的纳努克》,于1922年6月11日在美国纽约首都剧场首映,引起了广泛好评。《弗拉哈迪纪录电影研究》的作者保罗·罗沙(Paolo Rosa)曾这样评价《北方的纳努克》:"他留给世界电影的财富完全是个人化的。他的天才无法被模仿,他的风格无法被复制。即使一个学问比他高,知识比他多的人也无法做到。他的影响历久弥新,因为他让人们用一种全新的眼光看待这个世界。他的纯真之眼,曾经注视过大海的怒涛、冰雪的严寒、赤道的炎热、沙漠的孤绝、海湾的黑暗,以及所有曾在那些地方栖居的人群……那些曾经分享过这种注视的人们,将在'西天之外,沐浴着星辉'的旅途中,获得引领一生的经验和智慧,直到他们死去。"① 在世界纪录片领域,《北方的纳努克》无法超越。因为它是弗拉哈迪集20年探险、先后长达8年与爱斯基摩人相处、5次拍摄经验于一体的心血之作,是他抒发内心真情实感的自然天成之作,而不是为了上座率、为了商业利益去拍摄的有回报目标的应时之作。

纪录片《北方的纳努克》的剧照如图8-2所示。

(a)　　　　　　　　　　　　　　(b)

图8-2　纪录片《北方的纳努克》剧照

① 保罗·罗沙. 弗拉哈迪纪录电影研究 [M]. 上海:上海人民美术出版社,2006:4

二、创作理念

在拍摄爱斯基摩人时，工业文明对自然的破坏已经存在。正如约翰·格里尔逊所说，那些人已经不穿传统服装，而改穿现代时髦的服装了，已经开始学会商业经营，做各种交易买卖了。但是弗拉哈迪有意识地排除这些内容，只表现曾经的美好。他明确表示，"我并非是想拍摄白种人对未开化民族的所作所为……白种人不单破坏了这些人的人格，也把他们的民族破坏殆尽。我想在尚有可能的情况下，将他们遭受破坏之前的人格和尊严展现在人们的面前。"[①] 这不仅因为他生性善良，悲天悯人，也来源于他曾经亲眼所见事实带来的心灵震动。在他少年的时候，目睹印第安人的游民，来到他母亲的厨房讨要吃的东西，并且取暖的情景。他们中间有酒精中毒的、有得各种现代文明病的，有的人剧烈地咳嗽。母亲当时潸然泪下，认为他们的堕落和白种人的影响有关。当弗拉哈迪第一次来到遥远的、人迹罕至的爱斯基摩人的住处，看到那里的土著民有尊严地生活时，他更加坚信，是现代文明导致了他们的堕落。所以他要把原来那些美好的东西，保留下来，并且剔除不美好的内容，排除一切外来的干扰和改变。因此，在《北方的纳努克》《摩阿娜》《亚兰岛人》《路易斯安那州的故事》等作品中，表现的都是美丽的小岛、自然的风光、和谐的家庭，看不到一点工业文明的影子，没有战争，没有混乱，有的是一位纪录电影导演对人的尊严及古朴生活方式的赞美，对现代文明拒之门外的执着。

三、题材内容

罗伯特·弗拉哈迪的所有作品都聚焦于边远地区人们的生活，特别是那些即将消失的文明。这与他的创作原则有关。他看到了现代文明的丑陋之处，痛心之余，选择将目光投向那些未被污染的遥远之地，以寻求心灵的宁静与安宁。《北方的纳努克》以及此后的作品都在关注边远人群的生存状态，记录那些即将消失的文明。作品中的人们行为，实际上是古老文明的传承。例如，《北方的纳努克》中集体捕猎海象、共同分享海象，是他们勇敢、互助精神的体现。

四、表现手法

1. 拍摄一个家庭

弗拉哈迪纪录电影的一个显著特征是聚焦一个家庭。在拍摄《北方的纳努克》时就已确立这一原则。他觉得之前拍摄的素材，场面沉闷，脉络不清，决定重返北极边缘，把焦点对准一个爱斯基摩人及其家人身上，展现他们生活中的独特之处。[②]

这样做有利于主题的表达。由一个主要家庭串联起一个部族的活动，使叙事线索更加集中，同时人物之间的关系，有利于情感和情绪的表达。例如，纳努克教儿子射箭的镜头，展现出刚强硬汉背后的温情。每拍摄一部作品，每到一处，寻找合适的"一家人"都是重要而艰难的工作。这种"拍摄一个家庭"的原则和工作方式，不仅弗拉哈迪自己一直沿用，此后的创作者们也一直借鉴，被视为纪录片拍摄的"金科玉律"之一。我们国家的纪录片《沙与海》

①② 埃里克·巴尔诺. 世界纪录电影史 [M]. 张德魁，译. 北京：中国电影出版社，1992：32～42

《藏北人家》《龙脊》《最后的山神》《神鹿呀神鹿》等，都是以边远地方的一个家庭为拍摄对象，反映他们的生存状态和精神面貌。

2. 与被拍摄对象建立友谊

弗拉哈迪的纪录电影，都是在被拍摄对象的帮助下完成的，他们成了他的朋友。这种拍摄方式，至今沿用。与拍摄对象真诚相处，取得他们的信任，让他们理解拍摄的意义，使他们了解拍摄的内容，请他们观看拍摄的画面，让他们喜欢电影、为拍摄电影而感到自豪，这是弗拉哈迪每到一个地方都会进行的工作，也是他的收获所在。一方面是弗拉哈迪的性格使然，一方面也是由拍摄环境和拍摄内容决定的。他拍摄的环境往往是极端的。如冰天雪地的北极、海天一色的孤岛、悬崖绝壁、鳄鱼出没的荒野，环境非常危险，如果没有当地人的帮助，很难生存下去，更谈不上完成拍摄工作。而且，弗拉哈迪要表现的内容是当地人过去的生活，需要他们的表演和配合。每个人都是自己生活舞台上的主角，他们需要自然而投入地"表演"自己曾经的生活，给人以真实的感觉。

3. 戏剧性营造

弗拉哈迪的纪录电影，没有演员，没有摄影棚，没有爱情故事，也没有大明星，只是遥远地方普通人的普通生活，但却散发着迷人的吸引力，一代一代地震撼着人们的心灵。除了奇美的风光、奇特的风俗和生动的画面之外，更重要的是故事的戏剧性营造。弗拉哈迪在第一部纪录电影《北方的纳努克》中，就充分展示了他注重戏剧性、讲究故事悬念的艺术追求。影片开始时，纳努克划着小船驶来，接着是他从船里一个接一个地把家人拉出来，就像变魔术一样，令人惊奇。当他抱出艾力、拉出奈拉之后，人们的好奇心被激发出来：下面还有人吗？还有多少？这个狭小的空间里到底藏着多少秘密？随后孩子、库纳尤和小狗古摩克的出现，让观众充满好奇和惊喜。还有那个经典的、精彩的"冰上滑稽戏"段落，画面是全景，纳努克一个人走在辽阔的冰面上，经过仔细勘查后快速出手，然后他拽住绳子，倒下又爬起，又倒下，又爬起，像是一场滑稽表演，观众不知道他在做什么，非常具有戏剧性。当镜头转向他回头挥手的方向时，伙伴们赶来，齐力拉出冰下的海豹，这时，人们才恍然大悟，也才舒了一口气。紧张惊险的捕猎过程，像一出充满悬念的戏剧，非常精彩，非常吸引人。

4. 适度"搬演"

弗拉哈迪的纪录电影，在当时最受批评的就是"搬演"。这一点在以后也有过争议，现在看来已不是问题，因为不改变生活的真实性，而是展示自己或父辈的生活，只是为了让镜头更有表现力。现在这种搬动、摆布、指导被拍摄对象按照导演的要求展示自己曾经有过的真实生活的拍摄方式，被称为情景再现，而且已经发展为包括请演员出演的"扮演"、用数字动画表现的"数字再现"等多种手法，广为使用。弗拉哈迪的适度"搬演"，说明了一个道理，纪录片不是对生活的简单模拟，纪录片是有选择的艺术。这一点是弗拉哈迪在已有大量实践经验的基础上，经过深思熟虑做出的艺术选择。他发现，之前几次拍摄爱斯基摩人的素材，都是脉络不清的生活流水账，在最后一次出发前他慎重决定，要拍一家人。因为他在与爱斯基摩人的相处中，知道他们的精彩之处，只是需要一个合适的表现方式。为了更好地"重现"极地生活，弗拉哈迪特意编写了一个剧本，并与纳努克一起进行排练。他拍摄的内容多是现

实生活中的人自然展现出来的，有的场景要拍摄多次，如纳努克造冰屋。当时他们造的冰屋比较小，为了镜头效果，弗拉哈迪要求他们造大的冰屋，结果好几次都塌了。还有起床的场景，因为照明不够，只有把屋子的顶掀掉，纳努克一家在冰天雪地里表演起床。当然，惊险的内容，如在大海里捕猎海象等画面，只能拍摄一次。

正是这种有选择地拍摄，为了追求视觉张力而进行的搬演、摆拍，使影片产生了与观众心灵"共鸣"的艺术效果。弗拉西斯·哈宾达曾问德国的两位年轻导演，为什么《北方的纳努克》可以跨越时代而持续上映。他们说，"这很简单，因为观众能与银幕上的人物，从内心深处产生共鸣。"[①] 从艺术的传播效果看，人们从纳努克面对镜头的微笑里，感受到人的真诚和自然，同时也感受到自我的存在，感到自我与银幕上的人一起存在，彼此都并不孤单。这是一种深切的安慰，一种心灵的沟通和感动，是所有真正的艺术作品所具有的艺术感染力和艺术魅力所在。

罗伯特·弗拉哈迪对世界纪录片的贡献有哪些？

第二节 《夏日纪事》

《夏日纪事》作为"真理电影"的代表作，对法国、美国、加拿大等国兴起的此类影片产生了重要的影响。鲁什和莫兰打破了英国纪录片大师格里尔逊的传统纪录片模式，进一步采取了"创造"情境的方法，让这些采访者互相接触，使片中的"事件"与人物获得某种"发展"以及表现自己个性的机会。

一、创作背景

1960年，随着令人厌倦的阿尔及利亚战争接近尾声，法国社会出现了深刻的分裂。这场战争不仅加剧了经济、种族、教育等社会问题，也使每一个法国人对现实产生担忧。在这样的背景下，让·鲁什与朋友一起对普通人进行了调查，人们在摄影机下的真实表达，让作品充满现场感和真实感。

让·鲁什，1917年5月13日出生于巴黎。他早先是一位人类学家，在法国国立研究中心工作。他使用摄影机记录在非洲工作期间遇到的人物与事件。1944—1954年，他拍摄了短片《割礼》《求雨先生》等。从1958年的《我这个黑人》起，他对所拍摄的素材进行了个人化干预，把虚构的元素加入原始的真实事件中。1959年的《人类的金字塔》已超越了人类学的范畴，转而采用社会心理学的视角来表现人的行为。1961年的《夏日纪事》是他的成名作。也是"真理电影"的代表作，影片触及了生活的"纤维"，展现了人们在特定社会背景下的真实生活状态。

① 单万里. 纪录电影文献[M]. 北京：中国广播电视出版社，2001：230

纪录片《夏日纪事》的剧照如图8-3所示。

图8-3 《夏日纪实》剧照

1. 探索与试验

"真理电影"这一概念诞生于20世纪60年代初期的法国，其代表人物为法国的人类学家让·鲁什，代表作品为1961年的《夏日纪事》。让·鲁什认为，在摄像机的干预下，人们能够展现出自己一些平时不易表露的真实情感。他鼓励被拍摄对象在摄影机面前真实流露，以促使非常事件的发生。摄影机的目的不在于捕捉全部的真理，而在于揭示部分的真理。《夏日纪事》影片开始，一行字幕提示观众，本片是"真理电影的一次新实验"。之后，观众看到巴黎的林荫道上，行人被一个手持麦克风的女子叫住，面对摄像机回答"您幸福吗？"的问题。被拍摄者的反应各异，有的置之不理，有的停下来若有所思，有的则百感交集。采访者的坚持不懈，突破了以往被拍摄者面对镜头时的自我保护，进而激发出被拍摄者谈论自己生活的热情。让·鲁什通过摄像机考察并记录了这个过程。他没有用长镜头跟拍或适度摆拍，而是用"突然袭击"的采访方式去触发被采访者的真实表达，体现了冒险、探索和实验的精神。

2. 向吉加·维尔托夫致敬

吉加·维尔托夫，原名杰尼斯·阿尔卡基耶维奇·考夫曼（Denis Arkadievich Kaufman），是苏联电影导演、编剧、电影理论家，也是苏联纪录电影的奠基人之一。1896年1月2日他生于俄属波兰王国的一个家庭，曾就读于心理神经学学院和莫斯科大学，十月革命后他在莫斯科电影委员会新闻电影处任职，领导前线电影摄影组。他最初拍摄的纪录片都是反映国内战争的题材。之后，维尔托夫开始探索新的摄影和蒙太奇手法，组织新的拍摄素材内容。

吉加·维尔托夫喜欢诗歌，也喜欢探索、实验，曾经是追随马雅可夫斯基未来主义的诗人。1916年至1917年，他建立了一个"声音实验室"，试验声音的各种蒙太奇效果，也正是在这个时候，他给自己起了吉加·维尔托夫这个笔名，意为"旋转"。

1922年战乱平息后，西方的故事片开始大量出现在苏联的电影海报上，维尔托夫对这些虚构的电影非常反感，觉得它们是现实生活的廉价替代品。他开始以"三人委员会"的名义发表宣言，宣言中说："电影的躯体已经被习惯的剧毒麻醉了。我们需要机会在这垂死的机体上做一次实验，以寻找解毒的良方。"维尔托夫的"三人委员会"实际上是一个家庭电影小组，成员包括维尔托夫自己、他的妻子斯维洛娃以及弟弟米哈伊·考夫曼。1922年5月，三人小组创办了一份《电影真理报》（Kino-Pravda），这实际上是一种按月发行的新闻"电影"，偶尔也制作一些具有正片长度的纪录片，它们由火车送往各地放映。"电影真理报"这个名字来自列宁1912年创办的《真理报》（Pravda），它宣示了维尔托夫的理念：电影必须以真实为基础。

正是因为与吉加·维尔托夫追求真实、敢于探索、注重实验的精神相吻合，让·鲁什将自己1960年开始的电影实验取名为"真理电影"，以此向吉加·维尔托夫致敬。

在表现形式上，《夏日纪事》中有制作者的参与，如参与采访、讨论等，与吉加·维尔托夫1929年的作品《持摄像机的人》有相似之处。《持摄像机的人》中拍摄者扛着摄像机出现在画面里，当时称之为"自我反射"。在30年之后，让·鲁什做得更进一步，让介入者成为"挑动者"，在大街上向过往的行人提出问题，真实记录人们的反应，实验性更强。

二、创作理念

"真理电影"中的"触媒者"角色，强烈主张"干扰"和"介入"。他认为在摄像机的干预下，人们能够表露出自己一些平时不愿或不易表现的真实的一面，并激发被拍摄对象勇敢地在摄像机面前流露真实情感，促使非常事件的发生。这种"介入"是全方位的，从策划、采访、制作到放映，全程参与，深入关注与介入被拍摄对象的生活，淋漓尽致地展现"挑动者"和主观介入的纪录理念与风格。

让·鲁什反对隐匿摄像机的做法。他认为摄像机在现场的拍摄不应该成为事件进展的"掣动闸"，而应成为"加速器"。影片的采访者、策划者、制作者不仅在影片中现身参与问题讨论，而且邀请影片中的"被拍摄对象"担任影片工作人员，甚至在片尾的试映会上，邀请影片中所有"被拍摄对象"齐聚一堂观看影片，然后评断或讨论影片是否记录了他们的真实状态。

《夏日纪事》让采访者变成"触及者"。玛瑟琳·罗丽丹在大街上一遍一遍地问过往行人"你觉得自己幸福吗？"行人在没有准备的情况下被追问，反映各具情态。有的木然，有的鄙视，有的不予理睬，有的则泪流满面，也许是觉得居然还有人关心他幸福不幸福，从而心生感动。

《夏日纪事》的制作者也是"参与者"。制作者也参与其中，成为其中的一员，让被采访者明确地成为问题的探寻者，一起完成问题的探讨，让所有参与者成为"评判者"。

《夏日纪事》被描述为"一部难以理解的影片"。它的基本原理在电影杂志上引起广泛的讨论，产生了众多类似的作品。[①] 从今天的角度来看，《夏日纪事》所做的关于真实的实验，给纪录片创作带来的不仅是对事实本质真实的揭示，更重要的是寻找表现真实方法的探索精神。此后关于纪录片表现方法的探索仍在不断进行。

① 埃里克·巴尔诺. 世界纪录电影史[M]. 张德魁，译. 北京：中国电影出版社，1992：245.

三、题材内容

让·鲁什在《夏日纪事》中实验了他将纪录片与故事片因素相结合的想法，力图使电影成为人们真实生活的记录。正如影片开始时的字幕所言，"这是一次新的体验：真实电影"。采访者马瑟琳·罗丽丹在大街上随机采访行人，反复提出一个问题"你幸福吗？"以促使被访者真实流露想表达的内容。我们可以看到被采访者不同的反应：或回答或不回答该问题。以此来探索纪录片的创作和表现风格，推动纪录片的发展。采访者玛瑟琳·罗丽丹手持话筒，在大街上随机采访过往的行人。她本人也是实验的一部分，目的是检验她能否完成任务。玛瑟琳·罗丽丹后来被中国人广泛知晓，作为荷兰纪录片大师伊文思的妻子和事业伙伴，曾多次来到中国。1960年玛瑟琳·罗丽丹的身份是一位忙于调查分析的市场分析员，在《夏日纪事》拍摄制作过程中，她负责采访等任务，起到了重要作用。她在大街上随机采访行人的这一举动，成为"真理电影"的标识性行为。后来，中国的雎安奇在拍摄《北京的风很大》时，最明显的就是模仿了玛瑟琳·罗丽丹的"街头采访"，只是把问题换成了"你觉得北京的风大吗？"这可以算作是一部时隔近40年的，来自中国的年轻纪录片人对世界纪录片前辈的致敬。

四、表现方法

1. "挑动者"身份

"真理电影"通过激发被拍摄对象在摄影机面前的真实流露，促使非常事件的发生。它主张摄像机应成为"刺激者"和"助推器"，去揭示一些平时隐藏在表象背后的真实反映，迫使人们思考或回答一些可能不愿意触及的问题。这种手法在此后出现的调查类电视节目中被广泛运用，尤其是在我国的《新闻调查》《焦点访谈》《每周质量报告》等曝光类节目中经常出现。2012年，中央电视台新闻频道"走基层"系列节目，在国庆期间发起"你幸福吗"的随机采访。镜头深入基层，涉及天南海北、各种行业、不同身份的普通百姓。当人们面对镜头时，表现出与《夏日纪事》中同样的表情，或退避、或激动、或无言。例如，清华大学"微笑哥"表现出兴奋，"啊！我也上电视了""我现在不幸福，刚刚和女朋友分手"；而一位送快递的外地小伙子虽然有点拘谨，却真诚地说"希望女朋友不要担心我，我在这里挺好的"。这些情感与愿望的表达，在摄像机的触动和记者的提问下，是真实、自然地流露与表达，也是平常状态下不太容易出现的较为触动内心的表达。

2. 制作者出现在画面里

与"直接电影"主张隐蔽自己、做"墙上的苍蝇"不同，"真理电影"让制作者在画面里现身，成为作品的重要组成部分。在让·鲁什看来，这也是一种真实，是参与的真实，正因为制作者的在场，才证明了事件的现场感与真实性。这种手法对新闻类节目影响很大，很多电视新闻都要求记者在现场做报道，以增强现场感。

3. 旁观与介入交织

弗拉哈迪在拍摄时，都会将拍好的画面及时洗出来放给被拍摄者观看，让他们了解自己的工作，也了解电影，并和他们讨论怎样表现会更好等，用以提高拍摄效率、增进彼此的感

情和信任。但这些工作是在影片之外,不会把这些活动过程放在影片中。而"真理电影"的让·鲁什却将与被采访者的交谈、讨论、沟通等过程纳入影片中,构成作品的一部分,这有点像故事片中的"戏中戏"。这种做法是明显的介入和主观掌控,但商量和讨论的过程又是纪实跟拍的,是客观不介入的。影片在纪实影像与有意导演之间游走,呈现了客观与主观、旁观与介入、现实与超现实交织的状态。

第三节 《早春》

在世界电影史上,荷兰的纪录片大师尤里斯·伊文思(见图8-4)与美国的罗伯特·弗拉哈迪、英国的约翰·格里尔逊和苏联的吉加·维尔托夫被并称为"纪录电影之父"。尤里斯·伊文思的显著特点是,创作生涯持续时间长,拍摄题材范围广。

弗拉哈迪的主要创作成就集中在第二次世界大战之前;格里尔逊的活动主要是研究纪录电影理论、担任制片和领导英国与加拿大纪录电影运动;维尔托夫的创作生涯主要局限于苏联,且在20世纪30年代末就基本结束了。与上述三位大师相比,伊文思的创作历程更为长久和丰富。自20世纪20年代至80年代末,伊文思的创作生涯跨越了60多年,足迹遍布五大洲,持续不断地创作了一系列与时代脉搏同步的经典作品。

图8-4 导演尤里斯·伊文思

一、创作背景

1958年伊文思再次访问中国,受到国家领导人周恩来总理、陈毅副总理的接见。他在中国的一些地区访问,原拟以"电影通讯"形式,拍摄一系列短片,定名为《中国来信》。后将在新疆、南京、无锡等地拍摄的表现中国北方、南方农村社会主义建设和人民劳动热情与昂扬精神面貌的三部短片,合编成一部影片,根据夏衍的建议定名为《早春》。在拍摄过程中,伊文思不断向随行的中国电影工作者传授拍摄经验和拍摄方法。

伊文思的纪录片创作,秉承了弗拉哈迪"交朋友"的工作方式。在拍摄之前先深入了解被拍摄者的生活,和他们深度接触。在中国拍摄时,伊文思也尽量这样去做。1958年,他对随行的中国纪录片工作者说,"不要刚到拍摄现场就开机拍摄,要接近和认识拍摄对象,拍摄者要尽量融入被拍者的生活中去。"[①] 这一点使中国纪录片工作者受益匪浅。这是弗拉哈迪早年拍摄纪录片时确立的原则,就是和被拍摄对象交朋友,尽最大可能去了解、去观察被拍摄者,不匆忙开机,有准备地拍摄,这样能够尽量保持拍摄内容的真实自然。在伊文思的指导下,随行的中国纪录片工作者掌握了正确和恰当的纪录片拍摄方式和态度,对当时的纪录片创作起到了一定的推进作用。

如图8-5所示,这是伊文思夫妇在中国拍摄期间的工作照。

① 尤里斯·伊文思. 摄像机和我 [M]. 北京:中国电影出版社,1980:255

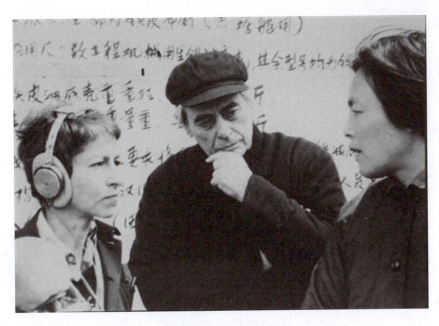

图8-5 伊文思夫妇在中国拍摄期间的工作照

二、纪录理念

1. 纪录片的社会干预

1958年，伊文思在拍摄《早春》时对中国摄影师说，纪录片不要简单地再现生活，也不应纯粹写实地表现自然，他提倡通过捕捉早春的春光来歌颂中国即将越过严冬进入欣欣向荣的春天。伊文思对时代精神的敏感把握和对纪录片社会教育意义的重视，对中国纪录片创作产生了深远的影响。这与中国传统艺术精神中的"文以载道""诗言志"等产生了共鸣，并与当时奋进的时代精神气质相吻合。中国纪录片注重选题的宣传价值和教化功能，某种程度上也是伊文思纪录理念的一种折射。

2. 客观真实的相对性

伊文思认为纪录电影工作者拥有"重新建构"被拍摄者和事件的权利。他指出，绝对的客观真实不存在，创作者面对的最大真实是自己内心的真实。早在20世纪30年代，伊文思就确立了自己的纪录观念，他认为纪录片可以用不连贯的步骤来表现事物的发展，而不必详细表现这些步骤之间的每一步。他的观点在1948年捷克召开的世界纪录片联盟大会上得到了广泛认可，14个国家的会员代表给纪录片下了一个定义：纪录片是指以各种方法在胶片上记录经过诠释的现实的各个层面。诠释的方法可以是纪实拍摄，也可以是诚恳且有道理的重演。伊文思的真实是主观与客观结合的真实，是经过导演选择的有利于主题表达的真实，不是自然主义的流水账。

3. "真实"反映生活的重要性

1958年在中国拍摄《早春》时，伊文思告诫中国电影工作者：不要追求抽象的实验，你

们的实验应该是扎根于日常生活中。他强调在拍摄前接近和了解拍摄对象,尽量融入拍摄对象的生活中,等待和抓拍最自然、最生动的情景。伊文思主张多使用长镜头,因为长镜头最大的作用是为人们提供现场真实情景,即给人以直观的感觉。他希望将真实场面奉献给观众,而不是让人认为作品是剪出来的虚假之物。长镜头可以使观众置身于现场,介入到所发生的事件中,感受完全的真实,从而相信所再现的一切。

伊文思坚持的是在客观真实基础上的主观选择,真实和自然是创作的前提。

第四节 《柴米油盐之上》

2021年7月,由英国导演柯文思(Malcolm Clarke)执导的纪录片《柴米油盐之上》(见图8-6)播出。该片以国际视角和富有影响力的艺术化表达,由点及面地通过讲述四位普通中国人追求小康生活的故事,展现了中国当前的社会发展状况。故事内容生动真实、个性鲜明且振奋人心,典型化的人物形象更是向世界展现出了中国在实现脱贫攻坚上所做出的伟大成就。《柴米油盐之上》以其独特的叙事技巧、紧凑的影片节奏、创新的国际表达方式,使得该片一经上线便引发了广泛关注。

一、"小人物+大时代"的叙事方式

《柴米油盐之上》巧妙地选用了"小人物+大时代"的叙事方式,从平凡个体的奋斗故事破题,从四位普通百姓的柴米油盐、喜怒哀乐中折射伟大的时代变迁与社会进步,生动地讲述了新时代中国人民追求小康生活的鲜活故事。片中的四位主角是当代社会背景下的典型人物形象,通过他们的故事,引起观众的共鸣与共情,直接反映了中国社会的发展状况。正如柯文思所述:"希望这四个故事不仅具有可看性,能让人产生共情,更重要的是,这些故事不应是孤例。我们想讲述的是在全中国的乡村、城镇中都会发生的

图8-6 《柴米油盐之上》海报

典型故事,这是成百上千万中国人共同的故事。"片中的人物,如落后山区的村党支部书记常开勇、经历婚姻挫折却依旧追逐梦想的琳宝、伤病缠身却坚持艺术追求的王怀甫,以及白手

起家的子胥村村民，这些都是中国人民逐梦的伟大缩影。

二、艺术手段的多元化与视听语言的巧妙运用

影视艺术离不开视听语言，视听语言的巧妙运用在影片中起着升华主题、烘托气氛、渲染情绪等作用，能够带给观众更为真切的视听感受。纪录片《柴米油盐之上》就巧妙地通过视听语言向观众展现了四位主人公真实的生活经历。

1. 镜头运用

镜头是画面的视觉表现方式，镜头的运动与切换可以直观地展示叙事主体。例如，《柴米油盐之上》在镜头语言上极具特色。该片在镜头语言上并没有使用华丽或夸张的拍摄手法，只是实实在在地跟拍记录这四位主人公的故事。拍摄技巧虽略显粗糙，没有刻意引导观众，却在质朴平和中达到了感染观众的目的。例如，琳宝到学校偷偷探望孩子的场景，近景拍摄时，琳宝抱着孩子满目泪光与孩子漠然的神情形成鲜明对比，让观众直观地感受到琳宝作为母亲的内疚感和孩子与母亲之间的距离感，让观众为之动容。

2. 声音设计

声音是《柴米油盐之上》能够打动人心的重要基础。全片的同期声是影片真实性的保证，尤其是片中人物方言的使用，极大地增强了观众对于本片的代入感和真实感。另外，本片音乐的转折变化同样恰到好处，既渲染了观众的情绪，也烘托了影片氛围。例如，片中第一集《开勇》结尾处，一家人走出深山时，伤感的音乐表达了他们对于家乡的不舍和对于老人的牵挂；而当一家人搬入新家之后，欢快的音乐悄然响起，释放了观众压抑的心情，也象征着这一家人能够迎来更好的明天。

3. 蒙太奇技巧

片中蒙太奇技巧的使用，进一步完善了叙事内容。《柴米油盐之上》并没有采用单线直叙的方式，而是根据主人公的故事，巧妙地运用蒙太奇技巧进行剪辑。片中交叉蒙太奇的巧妙运用，使整个故事线更为完整地呈现在观众面前。比如，第四集《子胥》中，对于村中当年从事快递行业的年轻人在外闯荡的故事，导演巧妙地用多条线，交叉剪辑，更为完整地描绘出这些人的故事，每个人的小故事都是这个村子实现小康梦的一部分。

三、"旁观"与"介入"的适度平衡

随着纪录片的发展，从20世纪60年代开始诞生了"直接电影"和"真实电影"。以理查德·利科克为代表的"直接电影"，主张摄影机永远是旁观者，不干涉、不影响事件的过程，排斥一切可能破坏生活原生态的主观介入。而以让·鲁什为代表的"真实电影"，则主张通过摄像机的干预，去揭示拍摄对象内心的真实想法。如今，大多数纪录片已然将"直接电影"的"旁观"与"真实电影"的"介入"相融合，在拍摄原生态生活的基础上，发掘出人物内心更为真实的想法。

纪录片《柴米油盐之上》就采用了旁观与介入相融合的方式来叙事，既纪实抓拍每一位人物的同时，又深入挖掘出他们内心深处更为真切的想法，使影片内容真实且真情流露。例如，

在第一集《开勇》中,导演跟拍记录常开勇日常工作的艰辛,同时也捕捉到了他站在山坡上遥望远方时,对于村里无私奉献的真情流露。这正是影片打动人心的关键。

四、中国故事的国际化传播

就目前纪录片创作形式来看,合拍纪录片已成为构建国家形象和进行文化传播的重要途径。从早期中苏合拍的《中国人民的胜利》《解放了的中国》,到中日合拍的《丝绸之路》《望长城》等作品,再到《鸟瞰中国》《故宫》等,都体现了中外合拍纪录片在展现民族特色与文化个性的同时,也在美学理念、制作技术等方面向西方学习,并积极探索国际化的创作理念及营销策略。纪录片《柴米油盐之上》的导演柯文思以其个人独特的国际视角,去表现当代中国社会状况。这部中外共创的作品不仅体现了出品单位的文化担当与国际视野,同时也让国内外观众透过这四位主角的故事,了解到一个真实、立体、全面的当代中国形象。以第二集《琳宝》为例,主人公张琳作为一位女性卡车司机,先后经历了家人的抛弃和两次婚姻的挫折,有着自己对于儿子的执念,也有着对于第二任丈夫的爱情,当两者相遇就注定了矛盾的产生。但张琳却一直在追求自己的梦想,想要靠自己的努力去买房买车,供儿子读大学。这样的主人公形象,不仅代表了世界女性追求独立自主和平等的愿望,也更加体现出新时代中国女性的高尚品格和不懈努力,这种创作形式更能在全世界观众中得到认同感,引起共情。

1. 实训内容:观看一部国外纪录片作品,并撰写不少于1000字的短评。
2. 实训步骤:
(1)选择并确定一部国外纪录片作品。
(2)从创作理念、拍摄方式、叙事视角、主题价值等方面进行鉴赏和评价。
3. 成果评价:教师课后审阅、课上点评。

第九章

国内经典作品分析

学习要点及目标

了解《本色》《乡村里的中国》《文学的故乡》《如果国宝会说话》《无穷之路》的创新之处及其主题价值。

进入21世纪以后,中国纪录片与世界纪录片的交流与碰撞变得日益广泛和深入。各种理念和风格相互交融、相互影响,这促进了中国纪录片创作的迅速发展,并涌现出众多优秀作品。深入分析这些优秀作品,有助于进一步促进中国纪录片的繁荣发展。

第一节 《本色》

《本色》是为庆祝中国共产党成立90周年而制作的六集大型电视文献纪录片,由海军政治部和中央电视台联合摄制,海军政治部电视艺术中心承制。纪录片不仅是反映生活的一面镜子,也是塑造现实的一种力量。纪录片不能仅是一种娱乐,更应该承担教育的责任与义务。对于中国纪录片而言,关注现实、注重宣传、解说加画面的"格里尔逊"式风格,从中国电视纪录片诞生之日起就一直相伴,一直延续到今天。从1958年中国电视纪录片诞生到1990年之前,曾经历时30年,中国都流行强烈关注现实生活、旗帜鲜明表达主观观点、通篇都是解说加画面的"格里尔逊"式纪录片。到了20世纪90年代,现实题材的纪录片开始更多地关注边缘群体、弱势群体和个体。进入21世纪以后,中国纪录片的题材和风格更加多元化,不断探索新的表达方式和创作理念。

纪录片《本色》的剧照如图9-1所示。

图9-1 纪录片《本色》剧照

格里尔逊的纪录理念在中国的传播和发展为我们提供了两点启示:一是,任何艺术形态都具有教育价值,关键在于不能走极端,脱离现实;二是,任何表现形式都应该围绕内容的需要来展开和发展,形式永远服从于内容。这也是格里尔逊"电影讲坛""创造性处理"等理念的初始内涵。他的目的是利用电影来教育公民、关注现实、思考社会。为了强化作品宣教效果,表现手法可以灵活多变,但不能改变生活的真实性。

21世纪的中国纪录片如何体现其社会教育价值,如何让宏大叙事或者主旋律的表达更易于被人接受,山东电视台的纪录片作品《本色》提供了有益的探索和实践。

一、创作背景

2007年11月24日,济南市青少年宫在革命老区莒县夏庄镇举办了《红色影像》放映活动,慰问当地参加过抗日战争、解放战争的400多位老党员。在演出之后,同行的几位摄影家发现,在这样一个看似普通的乡镇竟然聚居着437位新中国成立前入党的老党员,这在全国并不多见,于是他们想用镜头记录下这些逐渐被人遗忘的老人,进一步深入到他们的家中为他们拍摄照片,留下珍贵的记忆。这些老党员的本色,也由此在一张张胶片上定格。在场的电视台随行记者敏锐地捕捉到了这一题材,开始跟踪拍摄,于是有了纪录片《本色》。

夏庄这些老党员们的生活简朴,心态平和,对曾经战火纷飞的岁月心怀自豪感和骄傲。对此,摄影师们深受震撼。他们都是曾经立下赫赫战功的人,参加过抗日战争和解放战争。革命成功之后,又回乡务农,一直到现在过着平凡而朴素的生活。他们当年入党的动机非常单纯,也非常感人:为了抵抗侵略,为了摆脱压迫,为了让人民过上更好的生活,为了搬走旧社会的三座大山,为了解放全中国,为了全心全意为人民服务。这样规模的400多位老共产党员聚集在一个村子里,在整个中国都非常少见。与此同时,他们又以加速度的方式离世,仅两年时间就有100多位老党员去世。因此,记录他们的故事成为一项与时间赛跑的工作,同时也是为历史留下宝贵影像的神圣而有价值的工作。

二、创作理念

曾经有一段时间,特别是在特殊时期,中国电视纪录片存在过分说教的问题,以致一些受众对"主旋律"纪录片作品产生枯燥、说教、不好看的"刻板印象"。实际上,主旋律作品更应该讲究艺术性、故事性、可视性与感染力,这样才能被人接受,才能达到预期效果。纪录片《本色》的创作主张就是贴近生活、真实生动、感人至深。30分钟的片长,采用了典型的解说+画面模式,包括解说词、现场人物同期声、采访和音乐,通过生动鲜活的人物、语言、行为和故事,展现了老党员的革命传统与本色。

出于对社会主流价值观和革命传统精神的挖掘和呈现,《本色》记录了山东省莒县夏庄镇一批新中国成立之前入党的老党员,展现了这些从战火中走来的农民和参与缔造新中国的功臣们,以及他们质朴无华、淡泊名利的生活现状和精神风貌。拍摄工作始于2007年年底,当时夏庄镇共有新中国成立前入党的老党员437位。一个普通的乡村小镇竟然聚集居住着这么多老党员,这无疑是一种罕见现象。为什么会出现这种现象呢?打开山东省地图,便可以找到答案。莒县的夏庄镇与山东"小延安"莒南县的大店镇仅一河之隔,这两个镇在1940年以前都属于莒县。新中国成立前,大店镇曾经是八路军115师司令部的驻地(1941年)和山东省人民政府(1945年)所在地,是抗日战争与解放战争时期的红色根据地。许多革命家曾经在这里战斗和生活过,这些投身革命的老人家,用自己的言行举止感染着身边的每一位群众,使得当地百姓参加革命的热情和人数远超其他地方。

纪录片《本色》记录了摄影师们在2008年1月首次进村拍摄的情景。当时广播里播出的信息是"中组部发布最新统计数据,到2007年年底,全国党员人数为7415.3万"。画面是摄

影师为老人们拍各种生活照片。解说词是，摄影家们准备用两年时间对437位老党员进行寻访。采访中的第一个问题是：为什么入党？老人们的回答充满了革命精神——为了革命、为了不受压迫、为了打鬼子、为了解放全中国、为了过上好日子、为了为人民服务、为了搬走三座大山。这些话语，出自一群80多岁、满脸沧桑、衣着简朴、生活在农村的老人之口，带给人们巨大的心理反差和心灵震撼。如果这些老人不说话，静静地坐在那里，和普通农村老人没什么区别。但是一旦他们讲述自己的入党故事以及曾经的战斗经历，立刻就会让人肃然起敬，他们也由此焕发出生命的光彩。老人们对党的忠诚、勇于牺牲、甘于奉献的精神，体现在他们质朴的话语里，体现在艰苦朴素的生活里，体现在对荣誉的捍卫里，体现在面对镜头自然而然的歌唱里，体现在平凡如水的生活里。当他们饱经风霜的脸上展开笑容，用沙哑甚至有些干涩的声音高唱《国际歌》《沂蒙山小调》时，他们的革命乐观主义精神穿透人心，感人至深。

三、题材内容

《本色》通过真实的镜头语言，呈现了山东省莒县夏庄镇400多位新中国成立之前入党的老党员的生活。这些从战火中走来的参与缔造新中国的功臣，质朴到看不出一丝昔日的光华。纪录片用老人们真实的行为和话语，回答出一个核心问题，即他们的本色是什么，是民族危亡时的挺身而出，是社会责任的勇于担当；是不甘人后的上进心和对美好生活的向往；是淡定从容、知足常乐的人生态度。这些老党员所呈现的"本色"价值观，在当今社会显得弥足珍贵。正因如此，创作团队在深入生活实地采访时，才知道想要什么，才知道怎样去选择。怀着对老党员的崇敬，怀着对真善美的追求，他们用客观的镜头去挖掘老人们的生命故事，呈现老党员身上的奉献精神，这是当今社会迫切需要的精神食粮，也是《本色》希望传递给每一位观众的力量。

四、表现方法

1. "戏中戏"视角的独特性

纪录片《本色》拍摄的是摄影家为老人们拍照片，类似于戏中戏，视角比较独特，也比较视觉化、戏剧化、生活化，具有贴近性，容易产生共鸣。片子一开始介绍了拍摄的起因：摄影师们在夏庄村放映革命电影时，发现平凡普通的一个小村子竟然有437名老党员。摄影家决定为他们拍照片。影片以进村拍摄的时间顺序为线索，逐步寻访老人，引出老党员们的故事，悬念、故事性比较强。此外，影片巧妙地使用电视画面、广播声音作为段落的划分和转场，连接了现实时空与艺术空间，串接历史与现在。通过摄影师为老人们解决党龄问题而四处奔走，为老人们拍婚纱照等行为事件，展示老人们对荣誉的捍卫，对党的忠诚，对战友的热忱，对生活的热爱，对人民的奉献，这些都是通过摄影家拍摄这一视角得以展示与传播的。纪录片摄像师拍摄摄影家，戏中有戏，视角新颖独特。

2. 细节的生动性与丰富性

如果将一部作品的结构比作骨架，那么细节就是其血肉。《本色》通过生动、丰富、感人的细节，塑造了一位位本色老党员的形象。

(1) 数字细节：老党员们心胸宽广，心态平和，其中长寿者众多。作品详细地逐一展示了他们的年龄、姓名和入党时间。例如，93岁的赵长信，1944年入党；88岁的薛彦娇，1942年入党；93岁的赵海军，1940年入党；92岁的赵佃华，1944年入党；91岁的郭桂周，1944年入党；94岁的张秀友，1944年入党；99岁的苗文路，1946年入党。

(2) 生活细节：81岁的李振华依然精力充沛，能够生龙活虎地打拳；81岁的曹瑞英老人，依然能够灵活地跳秧歌，展现出拐腿的特技；81岁的老村支书，依然能够一口气将水挑回家；99岁的苗文路老爷子，作为夏庄年龄最大的老党员，身体硬朗，思维敏捷，曾有摄影师与他进行过深入的对话，记录下了同期声。在2008年春节期间，摄影师为老人家拍摄了全家福，其中60名家庭成员里，有11位是党员。拍摄全家福的这个生活细节，显得格外温馨且感人。2009年国庆节，正值新中国成立60周年之际。镇里特别安排老党员们前往当地最好的影楼拍摄婚纱照，以此纪念他们的钻石婚纪念日。82岁的田香廷老人一生中从未化过妆，未曾拍摄过婚纱照，甚至未曾拍过任何照片。在为田香廷老人擦口红时，她显得有些害羞，并说结婚时也未曾化妆。她甚至想擦掉口红。这一细节显得格外温馨而美好。

(3) 语言细节：对于这些老党员而言，荣誉胜过一切。87岁的左兴美老人，为了确定自己是1945年还是1946年加入党组织，特意前往邻村寻找当年一同入党的三位老同志为她做证，以期将党龄正式确定为1945年。摄影师也陪同她四处奔波。然而，尽管组织部为她提供了困难补助，但关于党龄的问题仍未得到解决。老人反复强调："不是为了钱，而是为了荣誉。"这句话充满了真诚。老人的生活虽然艰苦，但他们将荣誉看得比金钱更为重要。当被问及为何入党时，老人们的回答简短而坚定："为了革命""为了不受压迫""为了解放全中国""为了过上好日子"等。当被问及有何要求时，他们表示非常知足，并形象地说现在的生活"比过去的大地主都强"，话语朴实而生动。

(4) 音乐细节：82岁的田香廷老人在自己家的炕沿上唱着《国际歌》，唱道："起来，全世界的奴隶。"在另一个空间，89岁的赵洪勉接着唱："全世界受苦的人们，满腔的热血已经沸腾，要为真理而斗争。"紧接着播放的是《国际歌》的音乐，画面展示的是老人们日常生活的片段，这些画面非常震撼。2010年春节期间，摄影师再次来到村里拍摄照片。老人们唱起了《沂蒙小调》，歌词是："人人都说沂蒙山好，沂蒙山上好风光。"紧接着播放的是歌曲《沂蒙小调》，画面中是老人们脸部的特写，一张张饱经风霜的面孔。他们保持着自己的本色，如同沂蒙山的一道红色晚霞。

(5) 字幕细节：影片开头是满屏字幕，介绍夏庄村的党员人数；接着展示每位党员的年龄和入党时间；然后是两年内离世的老人名单，用飞烟效果呈现；最后展示老党员的现有状况，截至2007年年底，夏庄共有党员437人，两年内有100多位老党员相继离世，他们年事已高，离世速度加快。这些细节的呈现，进一步凸显了纪录片拍摄工作的紧迫性和价值。

3. 巧用外界声音结构、转场与抒情

"声音"是作品感染力的关键所在。与两维造型的画面相比，声音作用于三维空间，具有独特的效果和魅力。《本色》的前期录音纯净且有厚度，后期音效则写意抒情。特别是电视、广播、歌曲等声音的运用，起到了引领、渲染和抒情的艺术效果。作品巧妙地运用电视、广播、画外音乐等声音，增强了作品的吸引力和感染力。

影片中巧妙地融入了四段电视和广播的声音素材。在开篇的第一段，2008年1月，广

播播报了一条重要信息:"中组部发布了最新统计数据,截至2007年年底,全国党员总数已达到7415.3万人。"这条信息引发了拍摄者对老党员们生活现状的深入探访。第二段发生在2008年5月,电视新闻报道了汶川地震的灾情,老人们在生活条件艰苦的情况下,仍然为灾区捐款,展现了他们的感人精神。第三段是2008年8月,电视播放了奥运会的盛况,这不仅激发了老人们的荣誉感,也促使他们为荣誉奔走,如积极解决党龄问题、拍摄婚纱照等生活细节。第四段是2009年12月,广播播报了中组部下拨6669万元用于慰问生活困难的党员和老党员的消息,这不仅揭示了老党员们面临的生活困境,也展现了他们对组织的深厚情感。

片中最精彩的是歌曲《国际歌》的运用,引发了记忆、抒发了情感、震撼了心灵。作品通过画外声音与音乐,形象地展示了老党员们是如何循着这歌声的召唤,推着车子,相互搀扶,蹒跚走过峥嵘岁月。如今他们积极参与社会生活,为灾区捐款捐物,做着自己力所能及的事。当80多岁的老人们再一次"立正"时,虽然弯曲的脊背再也不能挺直,但老党员们身上的巍然正气,依然让人肃然起敬。

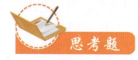

当代主旋律题材纪录片的叙事有何突破与创新?

第二节 《乡村里的中国》

《乡村里的中国》(见图9-2)是一部以中国农村为背景的纪录片。导演焦波用镜头记录了沂源县中庄镇杓峪村几个农民家庭一年中的生活点滴,捕捉他们的日常生活、劳作以及喜怒哀乐,让我们看到了一个真实而生动的乡村生活全貌。这部作品不仅展现了转型中的中国乡村生活,也揭示了中国农村面临的诸多问题。

一、创作背景

21世纪初,中国处于转型发展时期,中国农村也处在一个巨变的时代。有哪些传统留住了,哪些方面发生了变化?透过一个农村小村庄的变迁,我们可以感知整个时代脉搏的律动。这部充满泪点、笑点和思考的纪录片《乡村里的中国》,是焦波导演在2012年年底完成的"命题作文"。他认为,想要了解中国,就必须了解中国农村。

自1978年改革开放至2012年,30多年的历程中,

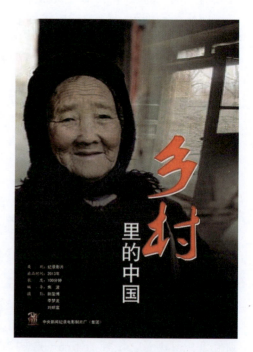

图9-2 纪录片《乡村里的中国》海报

中国农村经历了显著的发展，尤其是2006年农业税取消后，在相关政策的支持下，中国农村迸发出新的生机与活力。但农村也面临着人口外流、土地贫瘠、留守儿童等诸多问题。焦波的创作初衷是不美化也不丑化，客观地展示当下农村的现实现状，让更多人了解中国农村。

焦波一直关注农村题材。他的摄影作品《俺爹俺娘》拍了30年，不仅拍自己的父母，也拍整个家族以及村子里的老乡。2002年大年初一，焦波为全村近1000人拍了全家福，算是对乡亲们的回报。

2012年元旦，在北京打拼了二十多年的焦波申请了单位的提前退休。辞行时，电影局的一位领导对他说，"你去做一件事吧，我有一个构思，策划四五年了，一直没有实现，和几个电影制片厂说都实现不了。不是要价太高的问题，而是要求必须扎扎实实在村子里待一年，一天也不能离开。这是硬指标，而且2012年还闰一个月。大家都说很难。我觉得你还行，能沉得住气。"焦波毫不犹豫地接受了这个特别的创作任务。但是买完拍摄设备和车辆后，焦波发现有限的经费无法聘请专业的摄像、剪辑、导演，只能在自己的学生中物色人选。最后他选了四川传媒学院的大四学生剧玺博、李梦龙，淄博职业学院的专科生刘晓晨、陈青，还有被焦波收为徒弟的汶川地震孤儿刘明富，组成了一个平均年龄仅有21岁的团队。出发前有人为焦波担忧，"你这一年，很难过下去，要有思想准备。"焦波事后坦言，"过程中虽然有矛盾，但没有一个人说我不干了，走人了。"他曾用母亲推磨的故事来启发团队，强调要踏踏实实地做好每一天的工作。

海航集团文化艺术总监杨浪评价说，如果真是一批专业导演去拍，可能不是现在这个样子。这部作品就是他们对身边生活变化最本能、最真实的感受，展现了艺术的真善美。制片人、中央新影集团总裁高峰对焦波的工作给予了极大的支持和肯定，他认为纪录片最大的价值在于社会认知。当下纪录片有很大误区，只关注所谓历史文化，却不关注人，尤其不关注底层人民，而这部《乡村里的中国》则体现了纪录片的真正价值。

二、创作理念

《乡村里的中国》秉承"直接电影"的拍摄理念，力求不介入、不采访，将对生活的干扰降到最低。以沂蒙山区杓峪村为拍摄场景，以四季变化为时间轴，以四户家庭的日常生活为线索，立体生动地展现了当下中国农村的生活面貌。第15届中国电影华表奖评委给出的评语是，《乡村里的中国》是这个时代有记录意义的、不可多得的中国农村生活标本。

1. 三台摄像机跟拍四个家庭

《乡村里的中国》的片名灵感来自熊培云的著作《一个乡村里的中国》。2012年春节，接到拍摄任务的焦波，不想将影片拍成宣传片，也不想拍得很消极，而是要拍出农村的精神、信念和坚持。焦波想拍出一部反映当代中国农村真实生活状态的纪录片，由此他选择了"跟拍"这种纪实的风格和拍摄方式，带着团队来到杓峪村。焦波没有选择特别贫穷的村庄，也没有选择像华西村那种特别富裕的村子，而是选择了一个最常态化、最有代表性的村子。为了最大限度地记录同一时空下发生的事情，他们用三台摄像机分别蹲守在四个家庭里，分别记录了杜深忠家、村支书张自恩家、房东张光爱家和大学生杜滨才的父亲杜洪发家的生活。这里的村民保留着一些传统习俗，同时也随着时代而发生一些改变。村民杜深忠家里那台不定时出现诸如奥运会、神九发射等新闻画面的电视，成为展示时代信息的重要载体。

2. 让被拍摄者自己说话

让普通百姓说自己的真心话,是《乡村里的中国》的记录原则与理念。作品中没有编写过一句台词,都是片中人自己的语言,作品忠实地记录了他们的原话。而语言是人物性格最好的呈现载体。例如,杜深忠是农村里比较少见的"文化人",他看报纸、练书法、写小说、弹琵琶,有文学梦想、有人生思考。他的语言也是文绉绉的,他和儿子说,"你妈不知道我是谁,也不知道她自己是谁",显示出他的哲学思考。在与妻子吵架时说,"人要吃饭,这精神也要吃饭,和你说不通,对牛弹琴"。他的妻子张兆珍不识字,却勤劳能干,也颇善言谈,时常妙语连珠。当杜深忠说"其实我对二胡没多大兴趣,我真正喜欢的是琵琶"时,张兆珍马上回应,"可别在这儿心高妄想了,还弹琵琶了,你总想着玩,你是头顶火盆不觉热,家里的事你关心过吗?谁没有本子,谁没有褂子,谁没有裤子,谁没有袜子,你关心过吗?"语言形象生动,人物性格也因此鲜明生动。

语言不仅塑造了人物形象,也反映出乡风民俗和时代变化。位于山东省的杓峪村,有些语言颇具人文色彩和民俗价值,比如,把"砍树"说成"杀树",把立春这天的吃萝卜叫作"咬春";婚礼上的三拜之词,"一对新人郎才女貌,感谢天地,一鞠躬;愿天下太平,五谷丰登,再鞠躬;愿天下有情人终成眷属,三鞠躬"。这些语言不仅大气,而且具有深厚的文化内涵和极高的精神境界。杜深忠对村里把百年大树挖走运到城里做景观树表示遗憾,他说"这是剜大腿上的肉贴在脸上";妻子张兆珍对现在农村过度看重金钱的现象评价说"有钱的王八座上席,无钱的君子下流坯";村民张自军在外出打工时不幸去世,骨灰运回村里下葬,年幼的孩子披麻戴孝,站在墓穴旁天真地问,"那是俺爸爸的家吗?"这些生动的人物和原汁原味的表达,展现了中国当代农村的真实面貌。

三、表现内容

《乡村里的中国》以山东淄博沂源县杓峪村为切入点,展现了中国农村的时代变迁、环境保护、农民的精神追求和物质追求等社会现实问题,既生动有趣,又深刻感人。

1. 四季轮回与农村生活

《乡村里的中国》以一个村庄的一年四季和二十四节气为时间轴线贯穿全片。通过3分钟一个情节,5分钟一个高潮,融故事性与纪实性于一体。伯母张光爱的一句"婶子姨娘一大群,也不如你娘一个人"说出了家庭的实情。杜滨才(磊磊)自小刻苦学习,考入山东商业职业技术学院后,依靠奖学金支付学费,还曾荣获"中国大学生自强之星"提名。他的父亲杜洪发以他为骄傲。杜滨才在学校的时候,打电话给爸爸总是很客气地问爸爸的近况。可回到了家里,他却说:"我不愿意回这个破家,这个破家对我来说一点好处都没有!"磊磊最终还是同意与伯母一起到母亲那儿看看,见面那天的场景,很多观众疑惑怎么没像以往电影里演的那样抱头痛哭,甚至还很随意?"实际上,积蓄了这么多年的复杂情感有这种表现才是真实的。"焦波说。当妈妈后来说了一句"19年了啊!"话音还未落,磊磊失声痛哭。在杓峪村的春节联欢会上,磊磊含泪唱了一首《父亲》:"总是向你索取,却不曾说谢谢你。直到长大以后才懂得你不容易,每次离开总是装作轻松的样子。"这首歌唱哭了好多村民,父亲杜洪发则扭过身,透过镜头,可以看到他哭得扭曲的侧脸。

2. 对土地的复杂情感

影片中的杓峪村与焦波的家乡只隔一座山。与一些以外出打工为主的村庄不同，这里的打工人口比重仅为30%，当地盛产的"沂源红"苹果是农民创收的主要来源。焦波带领摄制组记录了村民从春种到秋收的全过程。例如，初春时节，有村民曾充满自信地说："焦老师，丰收时你将拍到特别漂亮的场面，到时候整个路上都是来拉苹果的汽车。人山人海，你们的工作车都开不进来！"其实，这也是焦波所期盼的。可令所有人都没想到的是，这年一个车也没来。水果商贩和村民较劲，等农民不得已出售的时机。最终，杜深忠以2.35元的低价，卖出了自己辛苦一年收获的7300斤苹果。他对同村人慨叹，"这些年我在果树上付出的努力已经很多很多，但花十分代价得不到三分收入。"村民很有同感："今年盼着明年好，明年裤子改棉袄。""都说农民对土地有感情，我对土地一点感情也没有！就是没办法，无奈。如果有，何必叫孩子千方百计出去上学？"焦波理解杜深忠对土地的复杂情感，是"爱之深，恨之切"。正如诗歌中所说："为什么我的眼里常含泪水？因为我对这土地爱得深沉。"虽然语境不同，但那份复杂而炙热的情感却同样适用于像杜深忠这样朴素的农民。

四、表现方法

1. 旁观者的身份

焦波带着学生深入杓峪村，亲身体验当地生活，在村里住了373天。他们以一个亲历者、旁观者的身份，记录杓峪村一年里所发生的事情。

2. 不用解说词

整部影片没有解说词，只有少量的提示性字幕用以介绍人物身份等基本信息，主要是采用人物自己的语言来串联整个故事，布局整部影片，使叙事更加流畅。

3. 等待故事的发生

经过373天的坚守，摄制组和村里人吃住在一起，杓峪村的农民已经将他们作为同村人。这样的融合使得摄制组如同几个隐身人一样存在于杓峪村，静静等待故事的发生，只需在适当时刻按下录制按钮即可。

4. 与被拍摄对象建立情感

与被拍摄者建立情感联系，不仅有助于拍摄的顺利完成，也保证了纪录片的真实性。焦波作为鲁中山区的农村孩子，本身具有一定的先天优势，加上吃住在一起，使得拍摄者与被拍摄者之间建立情感交流，从而保证了拍摄的真实和完整。

5. 故事化、戏剧化呈现

为了增强作品的趣味性和观赏性，影片采用长镜头＋戏剧性生活细节的表现手法，从而使作品呈现出较为强烈的戏剧性和可视性。2013年3月15日，《乡村里的中国》在北京海航天宝电影院首次向普通观众展映。30元一张的观摩票，三场放映吸引了600余名通过微博、微信慕名而来的观众。看完不走，每场交流近1个小时，最后掌声经久不息。一位观众感叹道："这片子邪门，笑着哭了，哭完又笑，黑暗的掩映下，我老泪纵横。"主持人白岩松评价说：

"中国很大,如果都用大词汇和大场景去记录它,中国不会真实。但走到每一个细部,真实地记录,这一切的'小'拼接在一起,就会构成中国更真实的面貌。小的是美好的,小处才更加真实。"

第三节 《文学的故乡》

2020年7月20日至26日,7集电视纪录片《文学的故乡》(见图9-3)在中央电视台纪录频道每晚黄金时段播出,引发了学界和业界的广泛关注。相较于表现战争、历史等重大题材的纪录片而言,《文学的故乡》通过纪实影像关注中国当代六位著名作家,探寻作家个人成长的历程及创作灵感的源泉与动力。作品抛弃了宏大叙事手法,采用个体叙事的方式,探索文学与人生、作家与故乡、生活与艺术之间的相互影响和交相辉映。这7集分别讲述了《贾平凹》《阿来》《迟子建》《毕飞宇》《刘震云》以及《莫言》(上下集)的故事。作品用理性而平静的纪实镜头逐一呈现了作家回到现实空间"地理故乡"的过程,呈现了他们在"久别""成名"后重回故里的复杂心情。在多维互动中,作品展现了深刻的共情,在具象的现实空间里展开无限的想象,在视听同构中捕捉本然的真实。

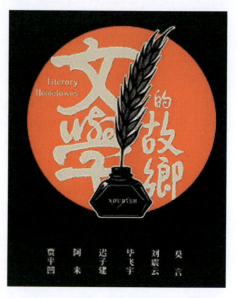

图9-3 纪录片《文学的故乡》海报

一、多维互动中的深切共情

共情主要表现为个体能够从他人视角理解与认识问题,并对他人的情绪产生感同身受的情感体验。心理学家将共情分为情感共情和认知共情,前者是指对他人情绪的情感反应,即情绪的感染;后者是指对他人的内心状态的认知,即识别他人情绪、推断他人想法的能力。

1. 个体记忆下的共情叙事

纪录片《文学的故乡》的拍摄对象是中国当代著名作家,作品没有采用全景式的、外聚焦的、全知全能的解说方式来介绍作家的文学成就、艺术主张以及与故乡的关系,而是采用作家第一人称的自我陈述、接受采访时的讲述以及重回故乡寻访、路遇等相对接近客观生活的记录方式,让文学里的故乡与现实中的故乡相互映照。作家口述的生活经历与文学创作,使得纪录片《文学的故乡》既有知识性(即关于作家作品的知识),也有文献性(即对作家本人的记录)。口述,不仅是纪录片的素材来源,也是纪录片创作中一种重要的叙事策略。与宏大叙事的口述历史题材纪录片相比,《文学的故乡》则以作家个人的视角,讲述个体的成长经历与文学创作历程。作家既是事件的主体,又是纪录片的叙述主体。通过第一人称讲述的"个体记忆",触发观者的共情记忆。在祖国的辽阔疆域里,每位作家都回到了自己的故乡,在那里寻找自己记忆中的故乡。观众则跟随作家的"追述"与回忆进入影像叙事,并与作家一起

感受重返故乡时的情感状态和情境体验。在一次次的回乡之旅中，蕴藏着真实的细节与动人的情感力量。例如，当迟子建在回乡途中提及姥姥时哽咽落泪，当刘震云说起院子里的一棵枣树时想起了关于姥姥的点滴，当毕飞宇终于找到童年旧屋时忽然背过身去无声泪流，这些情感的张力悄然释放，催人泪下。克制的情感最令人动容，也最具有触动内心的力量。观众被作家诚挚的情感打动，引起共情与共鸣。

2. 旁观与介入中的共情唤醒

《文学的故乡》的拍摄方式并不是纯粹的旁观，而是在旁观中适度介入。片中摄影机不是被动记录，而是拍摄者与被拍摄者进行沟通与交流，引导作家讲述故乡背后的故事。例如，当迟子建谈及滑冰时，对拍摄者声情并茂地说道，"我们小的时候特别喜欢溜冰，那时候也很少有溜冰场，然后我们就用鞋这样蹭。这样一蹭，冰面就慢慢露出来。当然，雪不太厚，就叫打出溜滑。你看一下，唰！就这样。"当毕飞宇来到儿时居住的房子遇到语文老师时，拍摄者又问"作文给85分，是您吗？"当刘震云与正在摘柿子的母亲聊天时，纪录片创作团队参与到他们一家人摘柿子的生活场景中，并记录下一段生动诙谐的对话。这些拍摄者与被拍摄对象的互动片段，真实记录了纪录片创作的拍摄现场，生动地呈现了拍摄者与被拍摄对象之间真实、生动、融洽的互动关系，也为观众观看纪录片提供了多重视角。

观众的共情来源包括纪录片创作者对作家情感的跟拍记录和不打扰的尊重，源自于制作者自然状态下流露出的共情理念和深切的尊重。纪录片《文学的故乡》的创作者面对的六位作家都是享誉世界的大作家，都已经功成名就，都经历过无数次媒体的采访和拍摄，如何进入他们的内心世界，如何打开他们的心扉，如何还原他们作为普通人的本真状态，需要沟通的艺术与智慧。深切的尊重就是打开心灵的钥匙。当毕飞宇转过身默默流泪时，拍摄者并没有跟过去正面拍摄作家涕泪横流或百感交集的样子，而是静默地一直待在原地，一直陪伴作家，等待作家平复心情。用无声的行动表达尊重，表达理解和安慰，这种深切的尊重换来深切的情感共鸣。

二、具象空间里驰骋无限的想象

故乡、家园、乡土这些作为地理空间，常常被人们赋予文化意义。我们可以将地理景观分为三种：一是"客观地理景观"，是指现实中真实存在的地理景观；二是"拟态地理景观"，是指经过媒介加工之后所呈现出的地理景观；三是"主观地理景观"，是指人们在观看拟态地理景观之后形成的一种想象性景观。在纪实影像里，真实成为其表现的核心内容，这也决定了纪录片所呈现的空间是由真实的生活素材构成的。同时，记录作品代表着创作者对现实生活的思考与艺术表达，纪录片再现的空间是经过创作者选择、取舍、过滤后的图景。因此，纪录片所构建的空间是艺术化、拟态性、想象性的地理景观，它无法完全"复原"现实空间的"客观地理景观"。纪录片《文学的故乡》从可见的真实景象，到可感知的媒介景观，再到想象性文化图景，空间的多重含义在光与影中得以构建。主体与客体、真实与想象、可见与不可见都交织在这一复杂多义的空间里。

1. "拟态地理景观"中呈现"可见的故乡"

纪录片要构建怎样的地理景观、如何构建地理景观，是纪录片创作中亟待解决的问题。

纪录片《文学的故乡》中，作为地理景观和文化景观的"故乡"是记录与再现的重要场域。作品以纪实影像为载体，透过物理性、空间性存在的故乡，寻找作家与土地的文化联系，带领观众回到文学现场。在再现"现场"的过程中，纪录片通过乡村自然景观与人文景观的构建，塑造了一个可见、可感的拟态地理景观。

（1）航拍式乡村自然景观。航拍技术以宏观视角呈现景观的全貌，带给观众全新的视觉体验。在《文学的故乡》里，航拍视角下的自然景观带领观众共同开启探寻作家生命轨迹和创作密码的文化之旅。航拍下的绵延秦岭、日出时分川西北阿坝地区的苍茫草原、兴安岭的林海雪原、油菜花开时节的苏北水乡、一望无际的高密东北乡，这些自然景观代表着乡土中国独特的地理，也预示着作家将从城市出发，踏上回乡之路。伴随作家旁白的画外音，乡村图景全貌得以展现，从而营造出一种特有的诗意美学风格，为观众走近作家、走近文学打开一扇门。在高空全景式的记录下，作家与乡土的自然风光融为一体，反映了故乡的一方水土滋养着作家以及作家的文学作品。

（2）怀旧式人文景观。对于乡土作家而言，乡土经验已经深深扎根于他们的内心深处，成为他们作品里不可磨灭的个人印记。纪录片《文学的故乡》中的六位作家的故乡均在中国乡村，正是他们脚下的这片土地孕育了伟大的文学作品。作家返乡，这一带有仪式性的行为本身就满怀感伤与怀旧。跟随作家的脚步，一幅幅当代乡土人文景观呈现在观众面前。古朴的村落、熟悉的乡音、亲切的乡民、淳朴的乡俗、记忆里家乡的味道，纪录片中的这些乡土元素，为观众呈现了不同地域的乡土风情，也表现了人们共通的情感——对故乡的依恋、怀旧记忆下的乡愁，以及回乡后物是人非的感伤。

2. "主观地理景观"中找寻"文学的故乡"

受到直接经验的限制，人们往往借助各种媒介对不同地理景观加以了解，而媒介本身又会赋予空间不同的含义。在阅读有关某个地域的文学作品时，读者借助文字了解所描绘的地方，并通过想象来构建文学作品中的空间场景。在纪录的影像世界中，观众同样需要结合自身经验，发挥想象力，以领略媒介塑造的"拟态地理景观"，从而进入"主观地理景观"的视觉体验。在贾平凹眼里，文学的故乡从最初的商州，扩大到整个陕西，后来慢慢扩展到整个秦岭地区。迟子建的文学故乡从小小的北极村延伸至整个冰雪原野。阿来则认为，"整个川西北高原，如果我不能说是整个藏区的话，我都把它看作故乡"。毕飞宇觉得自己是没有故乡的人，但同时相信"只要我在那片大地上书写过，我就有理由把它看成我的故乡"。在莫言看来，文学的故乡从高密东北乡出发，直至放大至整个中国大地，使得高密东北乡在作品中拥有了森林、丘陵、沙漠、大河和山脉等多样景观。纪录片中对于文学故乡的呈现，不仅限于作家生活过的地方，还在于作家对故乡的理解、感受和记忆。可以说，作家一直在返乡的路上，这也反映了在人与空间的流动关系中，故乡成了一种充满想象的空间。

三、视听同构中捕捉本然的真实

1. 视觉赋能：可视化的真实

相较于虚构的剧情片而言，纪录片因其对真实生活的记录属性而导致在视觉叙事上受到一定限制。例如，现实事件发生时摄影机不在，或现实事件本身不利于拍摄等诸多客观因素，

导致纪录片的影像表达受到影响。这时就需要借助一定技术手段来弥补这些不足。一些纪录片创作者尝试在确保客观真实的基础上，有选择地运用数字动画、演员表演等艺术手段重构曾经发生的事实，从而增加影像的叙事功能。这些创造性手段可以将已经发生的事实视觉化、形象化，从而增强纪录片的视觉表现力。

纪录片《文学的故乡》通过情景再现、民间艺术表演、旧照片和影像资料等方式，为纪录片的视觉影像注入活力，为观众构建更加完整、更加立体和丰富的视觉空间。

（1）纪录片创作者在深入理解作家成长经历的基础上，进行适度的真实再现。在《莫言》中，通过情景再现还原了莫言儿时辍学回家后，牵牛放羊时的乡村生活场景，生动具体地表现出作家童年时期的孤独感与恐惧感，将作家"用耳朵阅读得来的印象"加以形象化。

（2）纪录片通过插入民间艺术表演，将作家的作品以视觉艺术的形式呈现。例如，《贾平凹》里的秦腔表演，使相应的文学作品以另一种艺术形式在银幕上呈现。贯穿于纪录片《莫言》里的山东快书、西河大鼓、高密茂腔等民间艺术表演，按照时间的顺序将作家成长经历串联起来，展现了莫言文学中独有的乡土气息。

（3）运用大量旧照片和早期记录影像还原作家的真实生活场景和创作过程。创作者将那些由文学作品改编而成的影视作品剪辑进去，例如，改编自贾平凹小说《鸡窝洼的人家》的电影《野山》，改编自毕飞宇同名小说的电影《推拿》，由刘震云小说改编的《一地鸡毛》《一九四二》《我不是潘金莲》，以及由莫言小说改编的《红高粱》等，这些影视片段增强了记录影像的艺术性和观赏性，丰富了纪录片的表达方式。创作者根据已有资料，展开合理的想象，配以生动的细节，充分地将作家创作的心路历程和文学成就具象化。记录片有着非虚构的本质特征，但不是对现实的完全复现，而是对现实的创造性处理，所以这些艺术化方式呈现出的真实，是超越表象真实之后的艺术真实。

2. 声音增值：丰富信息与个性特征的呈现

影视艺术是视听结合的艺术。画面具有空间多义性，而声音的作用在于为多义空间确定具体意义和内涵，共同叙事，传达所需信息，也是个性特征的呈现。

纪录片《文学的故乡》的声音种类包括作家自述、采访同期声、音乐、自然音响等，各种声音特别是作家的自述声音，与画面共同叙事，引导画面叙事。特别是以作家自述为线索，叙述现实空间里的故乡与文学故乡背后的故事。每一位作家都讲述了从童年时期到成年时期，文学如何在故乡生根发芽的过程。作家的讲述具有持续性和连续性，这为纪录片叙事时空的转换提供了契机。作家讲述的每一次成长轨迹的变化，都伴随着画面中现实空间的转换。例如，在《莫言》中，画面从山东高密莫言旧居出发，到军营旧址，再到解放军艺术学院，片中每一次时空的转换都是随着作家的讲述和记忆进行变化。除了作家讲述外，拍摄者还引入了文学批评家、作家、翻译家、编辑以及作家的家人、朋友等人的声音，多方位、多角度对作家作品进行解读，从而全面、客观、完整地呈现作家、文学与故乡的复杂关系。

纪录片《文学的故乡》运用大量现场同期声参与影像叙事与意义构建。现场同期声是一种有源音响，提供可确信的信息，增加影像的现场真实感。同期声也可以呈现不同地域及人物的不同个性特征。例如，①迟子建在雪地上示范"打出溜"的动作，如果没有她现场同期声的讲述，观众不知道这个动作叫什么。此时声音在这里具有信息确认的作用。同时迟子建带有浓郁东北味的普通话，以及说话的语速、语调等声音特点，传递出童年记忆带给她的美

好与深刻，也塑造出这位东北女性作家爽朗、活泼的性格特征。而雪野上奔驰的马车发出的马铃声、赶车的吆喝声，则是东北地域特征的生动体现。② 身处南京城墙上的毕飞宇，手摸着城砖，指出这里是六朝古都的中华门，为影像里的空间提供了确切的信息。逻辑严密的自我叙述，不紧不慢的语速与语调，则呈现出这位江南作家的聪明机智及儒雅的知识分子气质。这些声音，是作家个性特征的标识。

第四节 《如果国宝会说话》

2018年伊始，一条来自远古的留言引起了人们的关注。这条留言来自中央电视台纪录频道制作的百集纪录片《如果国宝会说话》（见图9-4）。该系列第一季25集，在视频网站B站上播放量超过了100万，被称为"纪录片中的一股清流"。100件国宝跨越八千年的历史长河，用年轻人的语态述说古人的创造力和智慧。从新石器时代到宋元明清，从中原的凌家滩到古蜀国，带领观众走遍祖国大好山河，用文物讲述历史，用历史追溯文明，用文明演绎传承，让曾见证中华文明辉煌的文物真正"活"起来。

一、选题内容

2018年的《如果国宝会说话》在选题以及主题的把握上独具匠心，实现了立意的创新和突破。导演选择

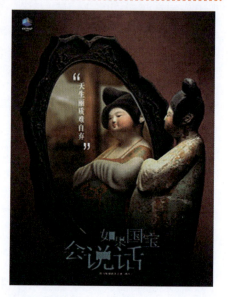

图9-4　纪录片《如果国宝会说话》海报

了一个全新的视角，如果《我在故宫修文物》关注的是文物与现代人的关系，那么《如果国宝会说话》则重在用现代人的语言讲述文物与古人的关系，即着重于文物本身，这使《如果国宝会说话》成为一部以现代人视角"解读"远古文物、用文物讲述历史故事的纪录片。在这里，文物是独一无二的主角，全方位360度呈现其自身蕴含的深厚文化内涵。《如果国宝会说话》展现的100件国宝，都是精挑细选的绝世佳作，是代表一个时代工艺水准的经典之作，每一件精美文物的背后都蕴含着一段不可或缺的历史和文明的萌发。例如，人头壶是一件来自新石器时代的文物，是一件盛液体的容器，人头与壶身浑然一体。头微微扬起，象征人类最初的凝望；上扬的嘴角，清秀的眉目，修长的鼻梁，刻画了一位鲜活的仰韶文化时期的孕妇形象。壶背后伸出一根断面呈扁圆形的管道，用于向壶内注水，眼睛和嘴巴则可流水，好似女性的眼泪，象征着人类孕育的痛苦，描绘出仰韶文化时期人类的面貌及母系社会对人类繁衍的重视。人头壶所散发的时代信息与艺术气质，令人惊叹中国古人的智慧和艺术才华，以及中华文化的灿烂辉煌；而外表呆萌乖巧的虎符，则有一段惊心动魄的关于"符合"的故事，具有调动千军万马的力量。"符"到军令到，"符"合军令行，体现出中国古人的勇气、智慧与保家卫国的责任。一百件文物讲述一百个故事，也串联起一条延绵不断、清晰精彩的中华文明历史长河。

二、视听表现

电视艺术是视听结合的综合艺术，视听要素包括镜头、文字、声音，三者共同构成电视艺术作品的语言系统。《如果国宝会说话》在视听表现上追求精美、精练且充满诗意与哲理。纪录片《如果国宝会说话》没有综艺节目的舞台化、表演化，也没有传统长纪录片的自然跟拍与铺排叙事，而是以精短的篇幅、精美的画面、精彩的解说以及恰到好处的音乐和音响等视听语言，营造了精致、精湛、吸引人的艺术效果。

精美的画面来自精益求精的创作追求和精湛的技术。例如，夏代晚期的三星堆青铜神树，有三层树枝，每一层又分三根旁枝，每一个枝头上站立一只太阳神鸟。自1986年在三星堆遗址出土后，修复团队用8年时间才将其拼接完成，神树的拍摄也成为一个耗时耗力的难题。难点在于，近4米高的神树被圆形玻璃罩住，无论从哪个角度拍摄，只要一打光就会反射，拍摄出来的素材完全没有美感。为了保护文物，玻璃罩不能拆除，为了能够更好地呈现神树最美的形态，摄制组采用了数字扫描技术，运用三维动画与实拍相结合的方法，精美地呈现了神树的气质和灵魂。数字动画的运用，不仅准确传神，而且具有时代感、时尚感，符合年轻人的审美需求。导演大量运用简短鲜明的动画来诠释文物的历史背景。比如，在介绍"刻辞骨柶"时，一段画风可爱的甲骨文动画还原了一个商代男子的一天，"人"字插上发簪就成了"夫"，这是他可以担起家庭的证明；出门打猎时，"夫"双手摆动又形成了"走"。生动简洁的动画镜头，形象呈现出"人"的一生，给人带来精美、精致的艺术享受。新技术的运用和视觉化的呈现，缩短了现代人与远古国宝之间的距离，让国宝变得鲜活生动，充满生命活力和灵气。

三、解说词惊艳与诗意

在技术与精美镜头之外，纪录片《如果国宝会说话》解说词与短小的篇幅相呼应，呈现出简短、凝练与充满诗意的特点。例如，第一集人头壶的解说中，"六千年，仿佛刹那间，村落成了国，符号成了诗，呼唤成了歌"，以及"初生如光芒照耀，死亡如黑夜降临，人类一次次发出疑问"，这些凝练的语言传递出悠远意境，富含诗意和哲理。在诗意之外，解说词有时又会呈现出当代流行的"呆萌"气息，如"你有一条来自国宝的留言，请注意查收""国宝留言持续更新，请注意查收"，也会通过旁白加速播放的方法营造一种既"呆萌"又灵动的气质。这些解说词文稿少则600字，多不过1300字，字数虽少却几经修改，有的稿件甚至修改超过20遍，正是字字推敲、句句斟酌，才造就了精美独特的解说。

《如果国宝会说话》中的国宝不仅"会说话"，而且会变换人称与语气说话。先是用第二人称提醒所有观众"你有一条来自国宝的留言，请注意查收"，随后用第三人称旁白，讲述国宝的背景和历史故事。如虎符一集说道，战国时代战火频繁，军情紧急，稍有闪失就可能殃及城池。山高水远，没有现代通信手段，君主就是靠虎符传达军令，为了保密，虎符通常设计成小巧隐匿的造型，实现"账户"与"密码"的有效对接。这样的语言表达方式灵活生动，亲切可感，有效拉近了远古与现代的距离。国宝被赋予了人的情感和灵魂，变成了有生命的精灵。它们承载着工匠的巧思、历史的厚重、主人的寄托，它们体内有不同的"灵魂"在激荡、在诉说，演绎着或悲、或喜、或残酷的故事。

四、传播方式

微传播是以微博、微信等自媒体为媒介的信息传播方式，是一种去中心化、裂变式的多级传播。传播信息碎片化，借以实现自我表达、人际交往以及社会认知的需求。微传播的核心特征是"微"，传播内容"微小"，如一句话、一个表情、一张图片或一个微视频；传播体验是"微动"，即简单的按键操作、鼠标点击。虽看似微小，微传播却集合了自我传播、人际传播、互动传播、大众传播的所有形态和优势，具有强大的吸引力和传播效果。微纪录片《如果国宝会说话》也采用了"微"传播的方式，吸引了年轻人和更多受众。它运用微信、微博、微视频网站等平台，满足受众差异化、个性化表达、即时分享的媒介需求。短小精悍的分集设置和精致的小视频，适合互联网时代碎片化的传播特征。

《如果国宝会说话》体现了"微"传播的"微"时长，每集仅5分钟，不需要投入太多时间成本，可以高效利用碎片化时间。它以简短精练的语言，选取文物身上的一个小点，展示"小文物"背后的"大文化"。5分钟的视频集艺术性、写意性、故事性、历史知识性与娱乐性于一身，用现代技术架起古今交会的桥梁，从容优雅地展示中华优秀传统文化。

此外，《如果国宝会说话》还采用了全媒体多屏互动联合传播方式，将传统媒体与新媒体连接在一起，大屏、小屏、多屏连接，实现多渠道运营互动。在信息碎片化的自媒体时代，受众兴趣点与信息接收方式愈加多元多变，单一、定点、传统营销方式效果有限，必须全媒体联动、互补共振。纪录片通过"充电5分钟，穿越8000年"的网感化营销口号，按播出节奏，有针对性地制作推出国宝表情包、国宝百科图片、朋友圈10秒小视频、国宝金句盘点等多类型营销物料，无缝对接央视纪录频道地铁创意广告和特色营销活动，全方位、无死角地让国宝走进大众视野。《如果国宝会说话》的官方趣味稿件，积极拥抱潮流文化，注重与年轻人互动，既有传统媒体的深度报道，又有微博活动、微信软文、创意营销图等"短平快"信息的即时扩散，强势助推《如果国宝会说话》纪录片品牌，助推中华文化深入人心。

上能仰望星空索引文明，下能花式卖萌俘获大众。《如果国宝会说话》的内容精练，制作精美，内涵与网感齐飞的独特气质，成为微视频在新时代创新发展的典范，用影像传递中华文物之美、文化之美、文明之美。正是源于对中华民族优秀文化的自信与热爱，《如果国宝会说话》用创新与匠心，打造精美视听盛宴，让中华文脉绵延不息、触手可及。

这部系列微视频选题弘扬传统文化，解说词精美有内涵，镜头精致有冲击力，剪辑紧凑精准，是值得学习借鉴的优秀作品。

第五节　《无穷之路》

2022年10月16日，党的二十大报告中指出，"我们坚持精准扶贫、尽锐出战，打赢了人类历史上规模最大的脱贫攻坚战，历史性地解决了绝对贫困问题，为全球减贫事业作出了重大贡献"。

作为"生存之境"和"国家相册"的纪录片，在不同历史时期发挥了塑造和传播国家形象的重要作用。而脱贫攻坚纪录片更是呼应时代发展，把握历史脉动，聚焦现实生活，用纪实影像向世界讲述了中国脱贫攻坚的动人故事，展现了中国政府和中国人民为解决人类面临

的共同问题所贡献的中国智慧、中国方案和中国力量，塑造了新时代中国的国家形象。

一、新时代中国国家形象的纪实影像呈现

12集纪录片《无穷之路》（见图9-5）由香港无线电视台2021年制作。主持人陈贝儿以媒体人的视角，实地探访了10个最具代表性的极度贫困村落，穿越崇山峻岭、荒漠戈壁，用参与式深度体验的方式，记录国家精准扶贫政策下普通百姓摆脱贫困的生动故事。作品播出后，反响热烈，观众感叹内地扶贫工作的艰辛与伟大。《无穷之路》被誉为"年度国内纪录片黑马"和"近年来国内扶贫题材影视作品力作"。2022年，主持人陈贝儿也因为此片荣获"感动中国年度人物"。

图9-5　纪录片《无穷之路》截图

《无穷之路》精准解读了不同地方摆脱贫困的具体方针策略和实施办法。每个地方的致贫原因、贫困状态、脱贫方略、推进过程、人物故事和脱贫效果等信息，在主持人亲临现场、深度体验中被娓娓道来。作品既有国家政策、辽阔疆域、壮美山川的宏大叙事，又有政策落地、具体实施故事的微观叙述；既有纵向时空的前因后果、来龙去脉、今昔对比，也有横向时空的不同地域的丰富性、独特性，纵横交织，全景观、立体化地呈现了中国脱贫攻坚进程中因地制宜、精准施策、民为邦本的新时代国家形象。

1. 人民至上、集中力量办大事、秉持钉钉子精神的新时代政府形象

作品详细解释了中国政府的扶贫政策和推进计划，采访了生态扶贫专家，探访了易地搬迁的推进者，跟拍了定点改善农村设施建设企业家，展现了中国政府人民至上、一张蓝图绘到底、全国一盘棋的执政理念。以悬崖村等10多个典型扶贫案例，展现了国家调派10万多工作人员，从南到北，从戈壁沙漠到热带雨林，逐座山、逐家逐户走访调研，识别出12.8万个贫困村，锁定9900多万贫困人口，派驻100多万扶贫干部，驻村查找原因，对症下药，精准施策；推行"万家企业帮万村"，建设了12万个扶贫"希望小镇"；推进易地搬迁、生态扶贫等计划，彰显了社会主义国家的制度优越性，集中力量办大事。作品展现了不畏艰难、人民至上的中国政府形象。

2. 质朴善良、革故创新、勤劳进取的普通中国人形象

中国地域差异悬殊，贫困人口基数大，短时间内近1亿人整体摆脱贫困，其艰巨性与复杂性前所未有。作品没有掩盖困难，而是充分展现了不同地域人民观念转变的过程，表现了扶贫干部工作的艰难进程，呈现了过去与现在的巨大变化，展现了历经千辛万苦、百折不挠的中国政府和人民的坚强与伟大。以贵州寨章村为例，该村被大山环绕，居住及生活条件艰苦。然而，村民一开始并不理解扶贫干部改造、重建房屋及基础设施的做法，不愿意离开世代居住的祖屋。但当他们看到样板房里宽敞明亮的客厅、卧室、厨房，以及水泥大马路、幼儿园、学校、非遗工作坊等设施，生活条件发生巨大改变后，他们的脸上露出发自内心的感激和笑容，呈现出顾全大局、质朴善良、勤劳进取的普通中国人形象。

3. 因地制宜、人与自然和谐共生、共赢的新时代生态形象

人与自然是生命共同体。中国坚持走生产发展、生活富裕、生态良好、人与自然和谐共生共赢的文明发展道路。作品《无穷之路》展现了国家因地制宜，一地一策的推进过程及效果。西北沙漠戈壁由于缺乏水源，生存环境恶劣，采取了易地搬迁的方式，恢复生态，通过绿化植树、引水灌溉，让土地重焕生机；在海南热带雨林中，面对树多、水多与人类争夺生存空间等问题，采用生态移民和发展有机农业的策略，有效利用环境资源，实现脱贫致富。这些措施展现了人与自然共生、共赢，创造人类文明新形态的新时代中国形象。

4. 物质条件与文化教育条件共同改善的新时代经济形象

物质富足和精神富有是社会主义现代化的根本要求。作品《无穷之路》通过生动的故事，展现了在生活物质条件改善之后，改进教育设施、丰富文化生活、改善医疗条件等。例如，悬崖村的藤梯变钢梯，钢梯变楼梯，搬进城市里的新房后，沙发、彩电、互联网等一应俱全。扶贫干部教导村民学习普通话，学用互联网，提高文化水平，传承传统文化，加强医疗保障，展现了促进物质的全面丰富和人的全面发展的新时代中国形象。

二、呈现新时代中国国家形象的路径方法

1. 叙述视角：沉浸式体验打造"理解式对话"

《无穷之路》采用主持人介入式体验采访的方式，沉浸于现场，讲述所见所感。这种叙述方式打破了全知全能视角的单向度讲述，在情景体验的双向交流中，消解陌生感，构建理解与信任，营造主持人与被采访者、叙述者与观众之间的立体多维理解场域，实现信息传达的有效性和高吸引力。例如，陈贝儿在悬崖村体验攀爬钢梯，1500米直立高耸的钢梯，令人望而生畏，陈贝儿一边艰难地攀爬，一边气喘吁吁地与悬崖飞人拉博交流，一个说"你看看下面的风景"，一个说"不看，不看"，"不看，你会错过独一无二的风景"。在生动的对话中，传递了生存环境的恶劣和当地人民的朴实善良、乐观坚强，引发受众的深刻理解与共情。在怒江，主持人体验溜索，与当地村民邓医生一起共同处于绳索之上，也共同经历惊险行程，引发观众惊叹。沉浸式体验、互动式交流，营造了理解式对话，激发了受众认可式观看，更愿意了解和理解作品所传递的致贫原因、脱贫必要以及脱贫过程的艰辛。

2. 叙事方式：轻松活泼的"Vlog+纪录片"增强了时代感

《无穷之路》采用"Vlog+纪录片"的形式进行内容呈现，以主持人现场所见的第一人称视角，用轻快活泼的方式，展现国家精准扶贫政策落实进程中不同地域摆脱贫困的巨大变化，具有强烈的代入感和沉浸感。例如，在第一集《四川悬崖山》中，主持人一落地，就手持自拍设备，面对镜头介绍当地自然环境及贫困状况。在体验攀爬天梯时，镜头捕捉到陈贝儿手持自拍相机，一边攀爬，一边讲述的现场画面，在展示钢梯险峻的同时，也展现了主持人的亲切、活泼、敬业与勇敢，具有强烈的视觉冲击和现场参与感。第三集《云南怒江》中，主持人跟随邓医生体验怒江溜索，画面中出现摄像机和手持相机，明确显示了Vlog+纪录片的拍摄形式，形成了受众与主持人直接交互的状态，真实性、亲切感和交互性显著增强。

3. 叙事策略：注重过程、展示对比，增强说服力

纪录片是一种发现的艺术，它通过展示过程中的细节来构建真实感。《无穷之路》这部纪录片通过影像记录了精准脱贫的历程，从昔日的贫困状态到如今通过政策、方法和方案推动的脱贫成果，逐一细致呈现。它将过去与现在进行对比，通过线性的叙事方式，点缀以生动的细节，立体地展现了脱贫攻坚的艰难过程和辉煌成就，具有无可争辩的说服力。

例如，在悬崖村脱贫前后的影视资料中，我们可以看到从简陋的"藤梯"到政府修建的崭新坚固的"钢梯"的转变；"悬崖飞人"莫色拉博从没有水电、卧室的杂乱旧家搬进了配备电视、沙发等现代化设施的新家；村民从艰难背物品下山低价售卖，到网络铺设完成后通过互联网直播轻松销售产品的变化，以及西海固地区从昔日的戈壁荒滩到如今葡萄种植、引水灌溉形成的金滩绿洲的对比。这些变化的过程，不仅验证了国家精准扶贫战略的合理性和有效性，也实现了内涵价值的有效传播，增强了其可信度和说服力。

4. 传播渠道：国际视野+大屏小屏联动

在传播方面，《无穷之路》展现了国际视野、多媒体联动和立体化传播的特点。《无穷之路》由香港无线电视（TVB）制作出品，在香港翡翠台率先播出，并在埋堆堆App同步播出，随后在内地知名新媒体网站推出。制作之初充分考虑不同语言用户的需求，由团队原班人马制作出粤语、普通话和英语三种版本，充分满足香港、内地和国外广大用户的需求。除香港和内地，TVB还拥有广泛的海外传播网络。TVB通过向马来西亚、新加坡、美国和加拿大的付费电视台推送内容，触及全球华人社区。它的新媒体服务TVB Anywhere，以及TVB在YouTube等社交媒体平台的账户，吸引了超过2400万用户。《无穷之路》不仅让香港和海外受众了解了中国脱贫攻坚战所创造的奇迹，追踪中国社会发展的进程，也让内地、香港以及海外的观众感受到中国脱贫工程的伟大，塑造了勇毅进取的新时代中国形象。

三、启示与思考

国家形象的塑造与传播是一个系统工程，每个媒体都有责任从各自角度、用不同方式来塑造和传播国家形象。讲好中国故事，传播好中国声音，展示真实、立体、全面的中国，是加强我国国际传播能力建设的重要任务。新时代的中国国家形象，不同于以往各个历史时期，具有鲜明的时代特征。脱贫攻坚纪录片在全面把握新时代中国国家形象内涵方面，用生动活

泼、贴近当代受众心理的方式，提供了有益的启发和思考。

1. 明确新时代中国国家形象内涵，有的放矢

《无穷之路》在拍摄之初就有明确的展现新时代中国国家形象的意识和宗旨。陈贝儿也因为此片，成为"让香港人有归属感的人"。在突出新时代特点，对新时代中国国家形象内涵进行全面、清晰的理解与呈现方面，有的纪录片还需努力提升。

2. 创新叙事方式，打造理解式对话，进一步提升吸引力

如何讲述新时代的中国故事，让受众更容易、更愿意接受，是需要我们认真对待的重要问题。纪录片创作应该力求创新，突破传统的叙事手法，构建多元化的交流模式。创作中应注重时代感与互动性、亲和力与年轻化，以提升受众的认可度和吸引力。

3. 融合力量、合力共塑，打造与新时代中国国家形象匹配的精品力作

目前，中国纪录片创作存在题材内容同质化、内容比例不均、作品质量参差不齐等现象。美食、历史题材偏多，现实题材不够，在深挖新时代中国国家形象内涵和打造具有国际影响力的精品力作方面，仍有很多拓展空间。为此，需要创作主体联合、联动，发挥各自的优势，互鉴互补，合力共塑新时代的中国形象。

纪录片需要深入、全面地理解新时代中国国家形象的内涵和价值，着力表现国际风云变幻的背景下，面对世界重大困难和挑战的中国贡献、中国智慧和中国价值，彰显人民至上、热爱和平、积极践行人类命运共同体理念、推动建设人类文明新形态的新时代中国国家形象。

课堂实训

1. 实训内容：观看一部国内纪录片作品，并撰写不少于1000字的短评。
2. 实训步骤：
(1) 选择并确定一部国内纪录片作品。
(2) 从叙事视角、主题价值、创新方法等方面进行鉴赏和评价。
3. 成果评价：教师课后审阅，课上点评。

参 考 文 献

[1] 罗宾·乔治·科林伍德. 艺术原理 [M]. 王至元, 陈华中, 译. 北京: 中国社会科学出版社, 1985.
[2] 苏珊·朗格. 情感与形式 [M]. 刘大基, 译. 北京: 中国社会科学出版社, 1986.
[3] 安德烈·巴赞. 电影是什么 [M]. 崔君衍, 译. 北京: 中国电影出版社, 1987.
[4] 埃里克·巴尔诺. 世界纪录电影史 [M]. 张德魁, 冷铁铮, 译. 北京: 中国电影出版社, 1992.
[5] 亨·阿杰尔. 电影美学概述 [M]. 徐崇业, 译. 北京: 中国电影出版社, 1994.
[6] 乔治·萨杜尔. 世界电影史 [M]. 徐昭, 胡承伟, 译. 北京: 中国电影出版社, 1995.
[7] 克里斯蒂安·麦兹. 电影语言: 电影符号学导论 [M]. 刘尧森, 译. 北京: 远流出版社, 1996.
[8] 爱德华·W. 萨义德. 东方学 [M]. 王宇根, 译. 北京: 三联书店出版社, 1999.
[9] 马歇尔·麦克卢汉. 理解媒介: 论人的延伸 [M]. 何道宽, 译. 北京: 商务印书馆, 2000.
[10] 詹姆斯·费伦. 作为修辞的叙事 [M]. 陈永国, 译. 北京: 北京大学出版社, 2002.
[11] 爱德华·萨义德. 知识分子论 [M]. 单德兴, 译. 北京: 三联书店出版社, 2002.
[12] 安德烈·塔可夫斯基. 雕刻时光 [M]. 陈丽贵, 译. 北京: 人民文学出版社, 2003.
[13] 尼尔·波兹曼. 娱乐至死 [M]. 章艳, 译. 桂林: 广西师范大学出版社, 2004.
[14] 迈克尔·拉比格. 纪录片创作完全手册 [M]. 何苏六, 译. 北京: 中国电影出版社, 2005.
[15] 塞伦·麦克莱. 传媒社会学 [M]. 曾静平, 译. 北京: 中国传媒大学出版社, 2005.
[16] 莫里斯·梅洛·庞蒂. 知觉现象学 [M]. 蒋志辉, 译. 北京: 商务印书馆, 2005.
[17] 安德烈·戈德罗. 什么是电影叙事学 [M]. 刘云舟, 译. 北京: 商务印书馆, 2005.
[18] 詹宁斯·布莱恩特. 传媒效果概论 [M]. 陆剑南, 译. 北京: 中国传媒大学出版社, 2006.
[19] 保罗·罗沙. 弗拉哈迪纪录电影研究 [M]. 贾恺, 译. 上海: 上海人民美术出版社, 2006.
[20] 理查德·谢弗. 社会学与生活 [M]. 刘鹤群, 译. 北京: 世界图书出版公司, 2006.
[21] 约·罗伯茨. 十九世纪西方人眼中的中国 [M]. 蒋重跃, 译. 北京: 中华书局, 2006.
[22] 山根贞男. 收割电影 [M]. 冯艳, 译. 上海: 上海人民出版社, 2007.
[23] 比尔·尼可尔斯. 纪录片导论 [M]. 陈犀禾, 刘宇清, 郑洁, 译. 北京: 中国电影出版社, 2007.
[24] 艾伦·罗森塔尔. 纪录片编导与制作 [M]. 张文俊, 译. 上海: 复旦大学出版社, 2008.
[25] 赫伯特·马尔库塞. 单向度的人 [M]. 刘继, 译. 上海: 上海译文出版社, 2008.
[26] 罗兰·巴特. 符号学原理 [M]. 李幼蒸, 译. 北京: 中国人民大学出版社, 2008.
[27] 乔舒亚·库伯·雷默. 外国学者眼中的中国 [M]. 沈晓雷, 译. 北京: 社会科学文献出版社, 2008.
[28] 史蒂文·卡兹. 电影镜头设计 [M]. 王旭峰, 译. 北京: 世界图书出版公司, 2010.
[29] 罗伯特·C. 艾伦. 电影史: 理论与实践 [M]. 李迅, 译. 北京: 世界图书出版公司, 2010.
[30] 拉里·A. 萨默瓦. 跨文化传播 [M]. 闵惠泉, 译. 北京: 中国人民大学出版社, 2010.
[31] 塞谬尔·亨廷顿. 文明的冲突与世界秩序的重建 [M]. 周琪等, 译. 北京: 新华出版社, 2010.
[32] T. 克里斯托弗·杰斯普森. 美国的中国形象 [M]. 姜智芹, 译. 南京: 江苏人民出版社, 2010.
[33] 希拉·科伦·伯纳德. 纪录片也要讲故事 [M]. 孙红云, 译. 北京: 世界图书出版公司, 2011.
[34] 约翰·伯格. 观看之道 [M]. 戴行钺, 译. 桂林: 广西师范大学出版社, 2015.
[35] 布莱恩·温斯顿. 纪录片: 历史与理论 [M]. 王迟, 译. 北京: 中国广播影视出版社, 2015.
[36] 郭镇之. 中国电视史 [M]. 北京: 文化艺术出版社, 1997.
[37] 钟大年. 纪录片论纲 [M]. 北京: 北京广播学院出版社, 1997.
[38] 何苏六. 电视画面编辑 [M]. 北京: 中国广播电视出版社, 1997.
[39] 任远. 电视纪录片新论 [M]. 北京: 中国广播电视出版社, 1997.
[40] 任远. 世纪纪录片史略 [M]. 北京: 中国广播电视出版社, 1999.
[41] 张雅欣. 中外纪录片比较 [M]. 北京: 北京师范大学出版社, 1999.

[42] 朱羽君．现代电视纪实 [M]．北京：北京广播学院出版社，2000．
[43] 姜依文．生存之境 [M]．北京：北京广播学院出版社，2000．
[44] 李智．中国国家形象 [M]．北京：新华出版社，2001．
[45] 单万里．纪录电影文献 [M]．北京：中国广播电视出版社，2001．
[46] 武海鹏．电视制作 [M]．北京：中国广播电视出版社，2001．
[47] 朱景和．纪录片创作 [M]．北京：中国人民大学出版社，2002．
[48] 黄匡宇．电视画面创作技巧 [M]．北京：中国广播电视出版社，2002．
[49] 吕新雨．纪录中国：当代中国新纪录运动 [M]．北京：生活·读书·新知三联书店，2003．
[50] 方方．中国纪录片发展史 [M]．北京：中国戏剧出版社，2003．
[51] 高维进．中国新闻纪录电影史 [M]．北京：中央文献出版社，2003．
[52] 林少雄．多元视域中的纪实影片 [M]．上海：学林出版社，2003．
[53] 张同道．大师影像 [M]．广州：南方日报出版社，2003．
[54] 张同道．电影艺术导论 [M]．北京：中国计划出版社，2003．
[55] 张晓峰．电视制作原理与节目编辑 [M]．北京：中国广播电视出版社，2004．
[56] 单万里．中国纪录电影史 [M]．北京：中国电影出版社，2005．
[57] 何苏六．中国电视纪录片史论 [M]．北京：北京广播学院出版社，2005．
[58] 欧阳宏生．纪录片概论 [M]．北京：中国广播电视出版社，2005．
[59] 王列．电视纪录片创作教程 [M]．北京：中国广播电视出版社，2005．
[60] 胡智锋．"真相"与"造像" [M]．北京：中国广播电视出版社，2006．
[61] 李恒基，杨远婴．外国电影理论文选 [M]．北京：三联出版社，2006．
[62] 侯洪．感受经典：中外纪录片文本赏析 [M]．成都：四川大学出版社，2006．
[63] 黎小锋，贾恺．纪录片创作 [M]．北京：中国国际广播出版社，2017．
[64] 张红军．纪录影像文化论 [M]．北京：新华出版社，2006．
[65] 平杰．另眼相看 [M]．上海：文汇出版社，2006．
[66] 钟大年，雷建军．纪录片：影像意义系统 [M]．北京：北京师范大学出版社，2006．
[67] 刘习良，李丹．中国纪录片年鉴（1990—2007） [M]．北京：中国广播电视出版社，2007．
[68] 刘效礼．2007 中国电视纪实节目发展报告 [M]．北京：中国传媒大学出版社，2007．
[69] 单万里．纪录电影分析 [M]．北京：中国广播电视出版社，2007．
[70] 乔云霞．中国广播电视史 [M]．北京：中国广播电视出版社，2007．
[71] 刘洁．纪录片的虚构 [M]．北京：中国传媒大学出版社，2007．
[72] 胡克．美国电影分析 [M]．北京：中国广播电视出版社，2007．
[73] 任远．纪录片的理念与方法 [M]．北京：中国广播电视出版社，2008．
[74] 毕根辉，杨荣誉．中国广播电视文艺大系（2001—2010 电视纪录片卷）[M]．北京：中国广播影视出版社，2015．
[75] 张同道．真实的风景：世界纪录电影导演研究 [M]．北京：同心出版社，2009．
[76] 朱晓军．电视媒介文化与后现代主义思潮 [M]．北京：中国广播电视出版社，2009．
[77] 宋素丽．自我的裂变：叙事心理学视野中的中国纪录片研究 [M]．北京：中国传媒大学出版社，2009．
[78] 聂欣如．纪录电影大师伊文思研究 [M]．上海：上海书店出版社，2010．
[79] 张同道．多元共生的纪录时空 [M]．北京：北京师范大学出版社，2010．
[80] 胡智锋．创意与责任：中国电视的本土化生存 [M]．北京：中国传媒大学出版社，2010．
[81] 张国涛．传播文化：全球化与本土化 [M]．北京：中国传媒大学出版社，2010．
[82] 清影工作室．算命：清影纪录中国·2009[M]．桂林：广西师范大学出版社，2013．
[83] 清影工作室．再见乌托邦：清影纪录中国·2010[M]．桂林：广西师范大学出版社，2013．

[84] 清影工作室. 活着：清影纪录中国·2011[M]. 桂林：广西师范大学出版社，2013.
[85] 王蕊，李燕临. 电视节目摄制与编导[M]. 北京：国防工业出版社，2014.
[86] 张同道. 经典全案：世界纪录片产业论丛[M]. 北京：中国广播影视出版社，2016.
[87] 张同道. 中国纪录片发展研究报告[M]. 北京：中国广播影视出版社，2017.
[88] 杨晓宏，马建军，马文娟. 电视摄像教程[M]. 北京：中国人民大学出版社，2017.
[89] 张同道. 光影论语·纪录片卷[M]. 北京：中国广播影视出版社，2018.
[90] 陆晔，赵民. 当代广播电视概论[M]. 2版. 上海：复旦大学出版社，2018.
[91] 张同道，胡智峰. 中国纪录片发展研究报告（2019）[M]. 北京：中国广播影视出版社，2019.
[92] 韩永青. 纪录片创作教程[M]. 北京：北京师范大学出版社，2019.
[93] 武新宏. 错时空与本土化：比较视野下中国电视纪录片风格衍变（1958—2013）[M]. 北京：社科文献出版社，2013.
[94] 武新宏. 传承与再现：中外经典纪录片作品案例分析[M]. 南京：南京大学出版社，2018.
[95] 武新宏. 电视纪录片"自塑"国家形象研究（1958—2018）[M]. 北京：人民出版社，2020.
[96] 武新宏. 电视节目编导与制作[M]. 南京：南京大学出版社，2023.